U0119033

朵云文库
书画论丛

风格与境遇：

董其昌干冬景山水研究
（1589—1599）

王洪伟 著

上海书画出版社
Shanghai Fine Arts Publisher

目 录

小引
一幅不起眼的册页山水引发的思考

时至万历辛卯（1591），三十六岁的翰林院庶吉士董其昌（1555—1636）学习山水画的时间，已经长达十五个年头了。按理说，他应该积累了比较丰富的创作经验，可以显露一些个人风格了，但目前很难找到一件可靠的作品来佐证这种推测。不过，辛卯（1591）这一年对董其昌而言，是一个不容忽视的重要转折点。在将近两年的翰林院生活中，诸多内、外因素的交合，促使他对自己的艺术风格与主题画意有了新的思考与创变方向，不局限于我们之前理解的树立文人画正统地位或分宗立派的单纯意图。那么，这种判断的依据是什么呢？坦白地讲，主要线索都隐藏在一幅不起眼的册页山水当中。

现藏台北故宫博物院的《纪游图册》，不仅无法与董其昌那些风格成熟的"大作"相提并论，甚至近年来连其真伪都成了备受争议的话题。这件图册共计十九开，包含三十六幅山水画作和两件书法墨迹。绝大部分作品是壬辰（1592）春，董其昌途经黄河期间因"阻风待闸，日长无事"而作。所绘内容，多取自他辛卯（1591）三月中旬以来所游经的各处胜景。与册内其他作品相比，第十九开右侧那幅山水画作显得格外特别。

其一，它是整件图册当中有较为独立画题的一幅作品，名曰《西兴暮雪图》（图1）。其余作品上虽也不乏跋语，有的甚至长达近百字，却都没有以如此明确的画题来点醒画意的。[1]

其二，董其昌当时虽然途经钱塘江南岸的西兴一地，但从风格和画意来看，它与"聊画所经"的纪游性山水不甚相合，是册内唯——幅自然主义风格的雪景山水。画面群峰积雪，林木僵枯，意境荒寒的景致带着明显的情感内容。"暮雪"之画题，不禁令人联想起北宋以来《江天暮雪图》等作品所描绘的那种夜幕降临、漫天飞雪之际，遭遇贬谪的士大夫天涯羁旅之窘境。

[1]　其他作品画题也是今人根据画上题跋前几个字句提炼而来，如《武林飞来峰图》出自"武林飞来峰，石太露奇。……"；《严州府图》出自"严州府在江畔……"；《大田县图》出自"大田县有七岩。……"等，但画题与画意所呈现的都属纪游描绘。

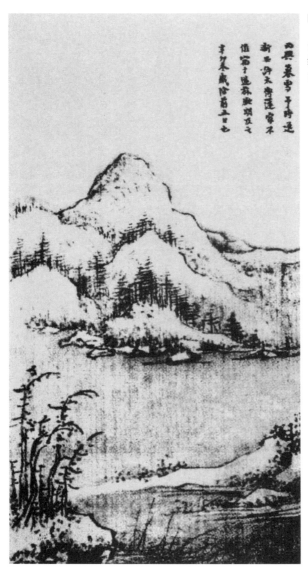

图 1 （明）董其昌 《西兴暮雪图》
（《纪游图册》"台北本"第十九开）
1591 年或 1592 年
绢本水墨 31.9 厘米 ×17.5 厘米
台北故宫博物院藏

其三，画上跋文虽仅寥寥数语，看似简率，了无深意，但却提到数月前在"争国本"事件中被迫致仕的一位朝廷要员——董其昌的座师内阁二辅许国。这种即便很隐晦又的确涉及现实政事的题跋现象，在董其昌画作中并不多见。

其四，"辛卯岁除前五日"若是创作时间，《西兴暮雪图》较之册内其他画作至少要早上两个月左右，理应位列整件图册之首；即便它仅指董其昌途径"西兴"一地的时间，还是要比壬辰（1592）春游历广陵、滕阳等地区要早，无论如何也不应位列整件图册之末。

　　或许，正是处于图册之末的缘故，长久以来，这幅雪景山水几乎没有引起人们的任何重视，而其中隐藏的历史信息却不可小觑。直觉提示我们必须抓住这份历史的恩赐，否则，晚明画家董其昌士大夫一面的内心世界，可能还将被尘封许久，其风格画法创变与现实政治境遇之间的微妙关系也将继续受到忽视。那么，这幅不起眼的册页山水究竟能给我们带来哪些有价值的线索呢？

　　从政治前景来看，万历辛卯（1591）这一年对于董其昌个人而言，是一个非常关键的时期。在两年前的己丑（1589）科试中，他高中二甲第一名，同年六月十八日又获选翰林院庶吉士，由此开始了为期十年的第一阶段的政治生涯。从明代的选官制度看，翰林院庶吉士多选自成绩优异的新科进士，是日后仕途升迁的重要台阶。这对于任何一位获选者而言，都代表着良好的政治开端。截至辛卯（1591）二月底，董其昌在翰林院学习时间已近两年，要不了多久庶吉士期限就将结束。"解馆"之后的具体任职及去向，都已提上了议程。毋庸置疑，他凭借二甲第一名的科考成绩，座师许国又是内阁二辅，再加上翰林院诸位馆师的褒扬与举荐，未来的仕途前景应该是极为光明的。然而，若就实际形势而论，朝廷里发生的诸多人事变故，喻示着辛卯这一年对董其昌又并非是一个好年景。因为在之后的数月间，他就相继失去了两位重量级政治人物的护佑，一位是馆师田一儁，一位是座师许国。突如其来的人事变故，给这位刚刚踏上仕途并踌躇满志的年轻庶吉士带来了不小的影响，其内心的焦灼不安可想而知。

　　令人感兴趣的是，董其昌对待这些政治变故的态度与行为却极为殊异。先是辛卯（1591）三月初，时任礼部左侍郎并执掌翰林院的馆师田一儁，"辞疾归，未行卒"（《明史·田一儁传》）。身为学生，董其昌自觉有着义不容辞的责任，坚持要护送其师棺椁回福建，随后专为此事"请急"，对即将散馆后的个人去向、官职封授等仕途大事都置之不顾。这次护送行为在当时显得极为高调，明确见载官方正史、好友文集，如《明史·董其昌传》专门记载了这次护行壮举："礼部侍郎田一儁以教习卒官，其昌请假，走数千里，护其丧归葬。"好友陈继儒（1558—1639）云其"匍匐数千里，舆其槥，送还闽中"（《陈眉公先生集》卷三十六）。《松江府志》"名宦四"中也记载了此事。而且，董其昌本人在书画题跋中也时有提及，如《行书论书卷》记"辛卯余以送馆师田公之枢请告还"〔2〕。此举在当时也确实受到朝中同僚们的赞叹，如邢侗（1551 1612）在《松江董吉上玄宰以座师田宗伯丧南归，慨然移疾护行，都不问解馆期，壮而赋之》一诗中云："射策人传董仲舒，玉堂标格

〔2〕 （明）董其昌：《行书论书卷》，纸本，28厘米×190厘米，故宫博物院藏。

复谁知。环堤御柳青眠几，近苑宫桃匠笑初。乡梦数过黄歇水，生刍先傍马融居。多君古谊兼高尚，硕谢铜龙缓佩鱼。"〔3〕"缓佩鱼"一语，即指董其昌不顾翰林院解馆后封授官职之事。他本人将此行称作"挂剑之游"〔4〕。护行往返之旅，大致从辛卯（1591）三月中旬持续到秋冬之际，长达六七个月的时间。一路跋山涉水，晓行夜宿，身心之劳顿自非寻常出行游历可比。

　　另一件政治变故发生在辛卯（1591）九月左右，董其昌此时可能刚刚到达福建地区。这次变故直接缘于举国皆议的"争国本"事件。八月，工部主事张有德贸然"以仪注请"之举和"群臣争请册立"等行为，违背了之前"廷臣不复渎扰，当以后年（1592）册立"的约定，极大地忤怒了万历皇帝。当时，内阁首辅申时行"适在告"，内阁二辅许国"欲因而就之，引前旨力请"，却遭到万历皇帝"大臣不当与小臣比"的严辞批评。他深感不安，"遂求去。疏五上，乃赐敕传归"（《明史·许国传》）。于是，许国就在这次突如其来的事件中被迫致仕了。这次变故是"争国本"初期发生的一件较大的政治事件，可谓朝野轰动。内阁首辅、二辅不仅都被迫致仕还家，而且二人原有的矛盾公开化，朋党门生也互相攻讦，政治遗患甚多。

　　董其昌在事情发生的当下可能并不知晓，但回到京城后对座师许国的政治遭遇定会有所耳闻，依照情理应该亲自登门安慰。而据目前所掌握的历史资料来看，他就此事并未发表过任何公开或私下的意见。与董其昌己丑（1589）同科登第的焦竑，亦尊许国为座师，在许国被迫致仕之后专门撰写《赠尊师少傅许公归新安诗序》以表慰藉之意。两相比较，董其昌此时极为冷淡的态度，与数月前"高调"护行馆师田一儁归葬闽中之举反差极大，着实令人费解。当然，我们并不是苛求董其昌对座师的政治变故非得摆明其个人立场，只是从情理上讲不应该表现的如此冷淡。毕竟，许国对有两次乡试落榜经历的他来说有着莫大的知遇之恩，并"以生死交相托"（《太傅许文穆公墓祠记》）。诚然，董其昌就算有着李日华所说"忧谗畏讥"的性格特点，而就其操行和交友情况而论，却又绝非那种趋炎附势、见利忘义之人。终其一生，无论是出于何种目的，他都非常看重自己与师友们的情谊。这些人既有一时得势的朝贵，亦有仕途艰蹇的谪臣。那么，在许国因"争国本"而被迫致仕这件事上，董其昌到底持什么态度，有没有过一些具体的举动呢？或许，他实在不愿被后人误解为冷漠无情缺乏

〔3〕引自郑威《董其昌年谱》，21页，上海，上海书画出版社，1989。

〔4〕董其昌《邢子愿法帖序》云："余为庶常时，馆师田公宗伯病且剧，同馆议以一人行者，余为请急，卒成挂剑之游。"（《容台集》）"挂剑"之典出自《史记·吴太伯世家》"季札挂剑"一事，后世多以"挂剑"表示对亡友的悼念。

感恩之心，所以就以一种"曲笔"的方式在第十九开那幅不起眼的雪景山水的角落里留下了一点蛛丝马迹式的线索。画面右上方题有这样一则楷书跋文：

> 西兴暮雪。予时送新安许太傅还家，不值宿于逆旅，厥明及之。辛卯冬岁除前五日也。

这则跋文虽然只有寥寥数语，却证明了董其昌在座师许国致仕后不久就与之有过一次亲密接触。具体时间为辛卯（1591）年末，主要目的就是专程护送座师回老家新安。但跋文语意过于简要，很难呈现这次特殊之旅的行踪始末，也增加了师生会面的私密感。

目前，可知的历史信息显得有些支离断续，甚至还被画家本人刻意加上层层"密码"，尽其所能地遮掩与座师的私下接触，也极力压制自己的内在情绪。不过，画题之"暮雪"与实际送行途中遭遇的"逆旅"两相映衬，处处使人联想起"桂棹兮兰枻，斫冰兮积雪""暮雪天地闭，空江行旅稀"等诗句描述的行旅窘境。这幅群峰积雪、满目荒寒的雪景山水，显然关乎着士大夫贬谪流放主题，是否暗示着座师许国刚刚被迫致仕之时那种"荣衰之际，人所难处"（董其昌《许伯上配鲍太孺人墓志铭》）的落寞心境呢？图文之间的互衬，不禁令笔者又想起了董其昌送归另外一位新安友人（可能是汪宗孝）时所写诗句："寂寞玄亭路，苍茫钓客舟。何当送归夜，风雨满西楼。"[5] 若将最后一句中的"雨"字换成"雪"字，并配以《西兴暮雪图》之景致，再进一步联系许国被迫致仕和归家途中不期之"逆旅"，观者一定会被彼情彼景感染，平添一份"登斯楼也，则有去国怀乡，忧谗畏讥，满目萧然，感极而悲"之况味！此外，《纪游图册》（"台北本"）第十七开跋文"送别登楼，俱堪心恻"一语，似乎对两个月前的送归逆旅也有所暗示。

就表面价值而论，"雪夜送归"这个微小的历史事件实在是微不足道的。但因天意与人事的偶合，以及被"刻意"隐匿于图册之末的行为而展开的因果联想，将引起我们对董其昌早期（翰林院时期）风格画法变革现实动机与历史意义的追问，也促使将其随后独创的了无雪痕的"干冬景"山水，与其士大夫身份及政治境遇结合起来一并考虑，展现此种新颖风格深邃而隐晦的政治性内涵。那么，何谓"干冬景"山水呢？唐志契《绘事微言》有如下一段评论：

[5] （明）董其昌：《容台集》，29页，邵海清点校，杭州，西泠印社出版社，2012。

　　（雪景山石）当在凹处与下半段皴之。凡高平处，即便留白为妙。古人有画雪只用淡墨作影，不用先勾，后随以淡墨渍出者，更觉韵而逸，何尝不文？近日董太史只要取之（于安澜按：此四字疑有误）不写雪景。尝题一枯木单条云："吾素不写雪，只以冬景代之。"若然吾不识与秋景异否，此吴下作家有"干冬景"之诮。[6]

　　这是"干冬景"山水称谓的基本缘起。董其昌画腊长达六十年（1577—1636），游历丰富，师学广泛，风格图式与笔墨境界可谓中国山水画史上的"集大成者"。然而不可否认，其最为基础的画法特征雏形之建立，不仅仅局限于他对以往艺术传统的师学创化，更与十年翰林院的政治境遇有着诸多隐性关联。吴门画派以"干冬景"讥诮其"素不写雪"，绝非限于两个画派在纯粹艺术手法上的争胜，其背后必然关乎不同区域的晚明士人出仕与归隐的严峻抉择。吴门画派领袖文徵明趋近自然主义风格的《关山积雪图》（参见图83）、董其昌抽象风格的《关山雪霁图》（参见图56）两件作品，分别以相似的画题、不同的画法一显一隐地表达着士大夫政治境遇问题。[7]"吾素不写雪，只以冬景代之"一语，证明了这种新颖画法与以往"冬景则借地为雪"的传统雪景山水既有联系，也传达出画家刻意掩饰自然雪景意象的事实。董其昌专门在"枯木单条"上题写"素不写雪"，恰好与其专论士大夫政治素养的《木晦于根》中"严霜飞而枝槁"语意相合。或许，对于身处复杂政治境遇的董其昌而言，"干冬景"的隐喻手法远比传统雪景山水直抒胸臆要更加智性。

　　就风格画法的外在形态而论，"干冬景"山水借助"凹凸"与"留白"等创作手法，不仅在风格形式上保留了传统雪景山石"凹处与下半段皴之""凡高平处，留白为妙""雪压之石，皴要收短，石根要黑暗""值物赋象，任地班形"的视觉效果，在画意上也借助"直皴"笔法和"取势"结构，强化了"积素未亏，白日朝鲜"与"内圣外王"和"素因遇立"与"得君行道"两对政治隐喻关系。毫不夸张地讲，这种新颖风格与内在画意将超越单纯的"文人画"审美趣味，折射出董其昌这位晚明士大夫所经历的艰窘政治境遇以及复杂的精神世界。然而，想要清晰明确地呈现这些隐性思想内涵也并非一件触手可及之事，毕竟，近百年的"董其昌研究"在诸多

[6]　（明）唐志契：《绘事微言》，《画论丛刊》本，121 页，北京，人民美术出版社，1960。

[7]　关于文徵明政治境遇对其创作心境及作品风格的影响，可参见石守谦《嘉靖新政与文徵明画风之转变》（《风格与世变：中国绘画十论》，257—296 页，北京，北京大学出版社，2008）。

观念上存在坚固的壁垒，其中尤以"民抄董宦"一案的道德评价和"文人画"笔墨趣味的审美定式为重。抽象化或反自然主义的新颖画法，的确很容易让观者偏重其"笔墨论"——"以径之奇怪论，则画不如山水；以笔墨之精妙论，则山水决不如画"[8]——的艺术审美价值而忽视其间隐藏的政治蕴意。基于此，笔者将采取如下三步递进方式展开论述：第一步是辨析现存两种董其昌"新颖"画法来源的解释——美国学者高居翰的"一面之缘"说和台湾学者石守谦的"杭州之行"说，并初步构建本书所立论的"雪夜送归"说合理的史学基础；第二步是重新考量董其昌早期画法创变阶段的一些细节问题，包括作品纪年、真伪考证、临鉴形式和风格形态等诸多方面，以此进一步明确其"干冬景"对传统雪景山水的借鉴与创化；第三步是探讨董其昌早期画法创变的基本缘起、画意旨趣与北上出仕之间的必然关联，呈现"干冬景"山水被忽视的政治寓意，并试图与晚明士大夫政治思想史研究建立初步联系，也想为董其昌被长期误解的士大夫身份"松松绑"。当然，这样的论述方式使得本书充满了辨争色调。

针对董其昌创造的"以直皴填'凹凸'之形"的新颖山水画风，每个人都可以从不同的角度构建一份"知识关怀"，并以此探究画法创变背后的价值诉求。当前，积累了数十年的学术史资源足以供我们进行深入反思，反思对董其昌艺术风格、"南北宗"论的研究是否缺乏必要的全面性，反思之前是否过度被社会文化思潮和"文人画"观念所拘束。或许，强调"干冬景"政治寓意，会因为对某些问题的关注而忽视其他方面，甚至会引起当前笔墨趣味论者的异议：即突出风格手法的政治寓意，势必影响对山水作品的审美观照。但在整个发展过程中，二者之间或隐或显地围绕士大夫仕、隐矛盾而达成内在平衡。此一平衡存在的基础，即士大夫身份的画家之政治境遇激发了他们对某些艺术题材或风格的特殊兴趣，反过来，富含审美意蕴的作品也起到了化解画家内心仕隐纠结的作用，如烟云流转的米氏云山与"山出云时云出山，化为霖雨遍人寰"（董其昌《题画赠周奉常》）蕴含的兼济理想、了无雪痕的"干冬景"风格与"手写《浪淘沙》，峨眉雪可扫"（董其昌《题画小赤壁图》）隐喻的政治抱负之间，都表达了这种平衡关系。当然，在读者还没有正式开始阅读本书之前，以上诸多联想或说辞恐怕还带着很多悬疑色调，但笔者祈愿它们最终不会沦为一份"课虚无以责有，叩寂寞而求音"（陆机《文赋》）的个人化畅想！

[8]（明）董其昌：《容台集》，676页，邵海清点校，杭州，西泠印社出版社，2012。

第一章
关于董其昌早期山水画法创变的两种意见

在过去的数十年里，多位学者关注过董其昌早期山水新颖创作手法来源问题，既提出了很多颇具启发性的观点，又存在一些误解，也有很多细节问题尚未考证清楚。那么，针对新颖艺术手法来源的解释为何会出现诸多分歧呢？主要原因在于画家改变了以往雪景山水的惯常手法。那些惯常手法是宋代以来的画家们长期实践的结果，在特定主题、风格形式及内在画意之间早已构成一种默契的表意系统。大多情况下，它们不需要借助超出主题与风格之外的复杂线索就能清晰呈现，并为生存于类似历史情境的人们所感知。董其昌创造的"干冬景"山水则不然，不仅在视觉观感上缺乏自然雪景意象，而且来自不同文化区域的现代学者，基于各自的史料证据和学术诉求将之与某些历史事件联系起来而产生了文化价值归属歧义。这种研究情形的存在，使得本书的论述必然要以既有的两种解释意见为起点。

第一节　从风格描述到学术意图

美国学者高居翰（James Cahill，1926—2014）在二十世纪七八十年代曾主张，要将晚明时期一些较为"新颖"的创作手法和风格元素，从中国既有师资传统的连续性形态中解放出来，进一步坐实晚明画风变革普遍受到西方艺术的"外来影响"，使之能在古代中国晚期阶段的山水画风、画法变革进程中切实地分得一杯羹。在此基础上，他提出了这样一个令人诧异的推论：董其昌创作于万历壬寅（1602）的《葑泾访古图》（图2）所运用的那种塑造形象怪异、"幻像错觉感"强烈的"贝壳形"山石的明暗对照法，主要是因为他曾于同年和意大利传教士利玛窦（Matteo Ricci，1552—1610）在南京"可能有过一面之缘"[1]，进而

[1]（美）高居翰：《山外山：晚明绘画（1570—1644）》，82页，王嘉骥译，上海，上海书画出版社，2003。

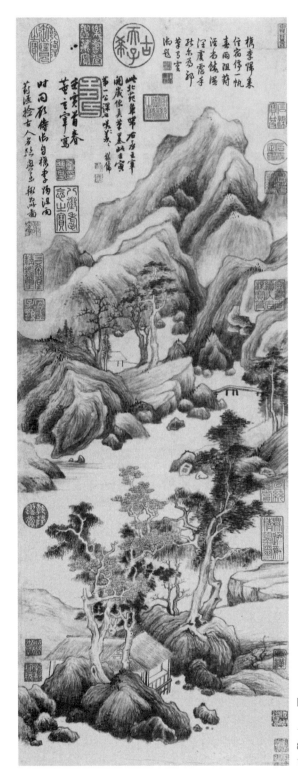

图 2
（明）董其昌 《葑泾访古图》
1602 年 纸本水墨
80.2 厘米 ×30 厘米
台北故宫博物院藏

受到后者所携西方铜版画风格元素的影响所致。这一推论在中西方学界影响广泛而持久，但在相当程度上曲解了董其昌画法创变的真实资源。不过，高居翰在"外来影响"观念下阐释董其昌"新颖"手法，并非如一些学者以"文化相对主义"理论所批评的那样简单，其间隐含着更为深层的学术渊源与文化意图。

一、重新理解美国学者高居翰的"外来影响"观念

我们先来简要地分析一下高居翰的"外来影响"观念。它主要体现在出版于同一年的《气势撼人：十七世纪中国绘画中的自然与风格》（1982，以下简称《气势撼人》）和《山外山：晚明绘画（1570—1644）》（1982，以下简称《山外山》）两书，以及《吴彬及其山水画》（1972）、《明清绘画中作为思想观念的风格》（1976）、《关于中国画历史与后历史的一些思考》（1999）等几篇重要论文中。

《气势撼人》一书是1979年三四月间，高居翰应哈佛大学诺顿讲座（Charles Eliot Norton Lectures）之邀所作的系列演讲。该书核心研究观念就是试图通过晚明画家作品中的"新颖"风格元素，来证明外来西方艺术是影响当时中国画发展变革的关键因素。然而，此书一问世就颇具争议性。美国大学艺术学会（CAA）将其评选为1982年度最佳艺术史著作。高居翰的老师罗樾（Max Loehr，1903—1988）对之也给予了高度评价，认为它是西方艺术史学界中国绘画研究史上的一部里程碑式的著作。而反对者却认为，此书宣扬的"外来影响"观念是对中国学术界的专门攻击。书中的一些观点不断遭到"东方学（Orientalism）的幽灵复现""用了外来帝国主义的价值观点和诠释法，强制地套用在中国本土传统之上"等言辞的批评与责难。[2] 即便面对持续的质疑之声，作者本人却仍然极力坚持晚明时期的画风变革与西方艺术存有必然关联的学术立场，并自信地认为：

> 究竟明末清初的画家是否深刻地运用了西洋画中的风格元素与"图画概念"呢？所谓西洋画，指的是有插图书籍中的那些图画与铜版画，这些图画书籍被耶稣会传教士带进中国，并用以示之当时的中国人。我个人相信这答案是肯定的。也因此，当我在书中极力主张某些晚明画家

〔2〕（美）高居翰：《气势撼人：十七世纪中国绘画中的自然与风格》"中文版序"，李佩桦等译，上海，上海书画出版社，2003。

确实受到西洋图画风格的元素所影响时，也就成了备受争议的一个议题。有些学者甚至提出反驳，想要推翻或是削弱我的论证。他们指出，我所提出的那些受西洋画影响的晚明画风，都可在中国固有的绘画中找到先例，如此，"西洋的侵略"是不足以解释这些绘画现象的。但是，姑且不说这些讲法极不具说服力，这些反论并未像我在本书的章节中一样，提出可资对比的画例，看起来，这些反对的说法似乎有些文不对题。[3]

与此同时，他也给出了这种反对情形存在的现实原因：究其本质，中国学界长期以来在文化源脉上维持着一种天然的优越感，也矜持地保持着对艺术作品解释权的拥有。不过，这些充满主观期许的优势，在面对不同的学术观念和研究证据时，反而会转化成一种心理压力，一旦主动承认晚明艺术受过西方的"外来影响"，无疑会使其既有艺术传统的纯粹性和文化价值的专属性蒙受羞辱与解构。[4]

或许，高居翰内心也想获得中国学界的广泛认同。毕竟，单凭一厢情愿的"西洋的侵略"观念而完全排除对中国优秀传统的重视，实在是不能令人信服地解释晚明"新颖"绘画手法形成的基本原因。进而，他专门从艺术风格与文化环境关系角度指出，晚明画家在面对西方艺术时并非全然处于被动地位。因为，那是一个思想充满矛盾与对立的时代，也是一个艺术风格急需变革的历史拐点。这种复杂的文化交织，不仅让那些有强烈自我标榜意识的画家获得了解放，也使得另外一些欲求稳固传统、遵循规范的传统文人画家们的创作相形见绌，并迫使他们也去吸取那些与自身传统有所近似的外来艺术的"新颖"手法，并努力发展出新的综合样式。主动吸收西方艺术元素的根本目的，不是为了单纯追求西方古典艺术的"再现"（representation）写实手法，而是鉴于自身所处社会政治失序的状态，发现了西洋画与北宋时期的山水画在反应自然实景方面有着某种相似特征与手法，因而才力求借之促进秩序井然的北宋山水画风的复兴，重建社会人伦的合理"道统"。（图3）两股势力在晚明时期达到一种势均力敌的形态，相互激荡，衍生诸流，从而产生了众多差异分明的艺术家和绘画风格。所以，西方绘画

〔3〕（美）高居翰：《气势撼人：十七世纪中国绘画中的自然与风格》"中文版序"，李佩桦等译，上海，上海书画出版社，2003。

〔4〕（美）高居翰：《气势撼人：十七世纪中国绘画中的自然与风格》"中文版序"，李佩桦等译，上海，上海书画出版社，2003。

图 3
（北宋）范宽
《溪山行旅图》
绢本水墨
206.3 厘米 ×103.3 厘米
台北故宫博物院藏

"可能对激发中国画家对北宋山水的新的兴趣颇有助益，并且由于同时借鉴了这两种传统，不至于总是让人费心思猜测其风格特征究竟属谁"[5]。诸如此类的联想使高居翰愈发坚信：晚明画家也和任何时代、任何国家有创意的艺术家们一样，都力图摆脱那些往往使人不知如何是好的传统包袱，并竭尽所能地吸收有价值的外来文化质素。在接触了那些风格奇特且"气势撼人"的西洋图画之后，一些中国画家自然而然地就受到了影响，甚至包括董其昌这样最优秀、最具影响力的主流文人画家在内[6]。

从学术史角度看，高居翰的学术思路的确开创了一种新的研究范式。他的知识关怀与解释逻辑虽然以西方人的视野为出发点，但又不以之为绝对而唯一的衡量标准，也力求淡化之前盛行的"西方中心论"色调。重视中西两种艺术资源的初衷固然不错，而在将其所发现的新颖手法之来源纳入两种文化体系当中的时候，其态度难免有所侧重。西方学者的身份本质，很容易被理解为带有一种区域性文化的限制。力求折中的态度始终没能阻止那些持相反观点学者们的批评。渐次，复杂的争论状况在来自不同文化区域的学者之间，增生出跨文化接纳与排斥等诸多问题，持续不断地扩充着静态研究客体所能影射的现实文化场域。概括地讲，争论的核心问题主要围绕三个方面："文化相对主义"论调、晚明艺术是否具备"原创力"、中西艺术"再现"方式与内涵。以上三个方面看似各自独立，在理论体系上却有着内在关联。

美国华裔学者方闻（Wen C. Fong，1930—2018）曾从区域性艺术史角度认为，中国绘画的真正价值恰在于"它表现方式的独一无二性"。高居翰的观点实则反映了西方人一以贯之的陈旧态度，即将非西方的事物都看成是"泛西方世界"的一部分。这种主观态度导致"中国艺术之研究"和"欧洲艺术之研究"二元对立局势的加剧，削弱了超越文化藩篱建立"普遍性"的机会。某些观点也极大程度地忽视了"传统主义"对明末清初风格变化的重要价值，是建立在"中国画理应发生的虚假期望"之上的。这样的价值取向，在弱化了原来"外来影响"观念的冲击性时，无意间又体现出另一种"文化相对主义之论调"[7]。这里所谓的"文化相对主义"，大体上可以对等"跨文化借用"之说。那么，方闻的批评是

〔5〕（美）高居翰：《吴彬及其山水画》，见《风格与观念：高居翰中国绘画史文集》，248页，杭州，中国美术学院出版社，2011。

〔6〕（美）高居翰：《气势撼人：十七世纪中国绘画中的自然与风格》"中文版序"，李佩桦等译，上海，上海书画出版社，2003。

〔7〕Wen Fong, Review of James Cahill, The Compelling Image: Nature and Style in Seventeenth-Century Chinese Painting, Art Bulletin, 68（1986），pp. 504-508.

否揭示了问题所蕴藏的对立本质呢？高居翰虽然说过"中国的绘画传统太健康，太肯定自己的自足性，故而难为外来的入侵文化所淹没"之类的话，但他的"外来影响"观念，却不完全局限于证明晚明画家仅在作品形式上受到西方艺术的影响。而且，"跨文化借用"所暗示的一个文化强制另一个文化的观念，恰恰是高居翰本人所反对的。事实上，反对者若将他的观点仅目为一种"文化相对主义"色调，也就意味着没有真正理解另外一种学术意图，即试图在"外来影响"观念下，重新审视晚明画家创作中自有的那股"原创力"。换句话说，高居翰所看重的不是中国传统艺术或"外来影响"任何单方面的价值，更不是之前盛行的"冲击—反应"模式，而是二者之间的合力效果，或者也可以认为是晚明画家如何以自身的"原创力"来消化西方艺术的新颖元素。

晚明艺术的"原创力"或"新颖性"风格元素与其自身艺术史传统之间的辩证关系，在西方学界早就是一个带有争议的学术话题，深刻地反映着美国艺术史学界不同学派之间的分歧。美国东部学派的开创性学者、方闻的老师乔治·罗利（Georg Rowley，1893—1962）曾认定，中国艺术的一般性特征长期决定着风格的变化。所有的"创造性"，都统一在这些神秘的一般性特征之下。针对这种理解，西部学派的代表性学者罗樾提出了反对意见。他认为，罗利等人对一般性艺术特征的看重，会诱导人们将晚期中国画家的创作完全看作是"被决定的、一成不变和毫无自由的"[8]。这种将特定时代画家限定在"非历史"层面的理解，是极其不客观的。

作为罗樾的学生，高居翰也认为若过分看重中国艺术的一般性特征，不同时代作品中所蕴含的新颖风格元素就会受到忽视。事实上，晚明画家不仅没有失去原创精神，而且他们迫切变革的意识为之后的时代带来了"持续百年的旺盛创造力"[9]。虽然，在高居翰个人看来，这种"原创力"有相当一部分是依靠西方艺术新颖手法的刺激而被激发来的，但却绝非像另外一些西方学者所认为的那样：晚期中国画家受到传统风格形式的严格束缚，他们仅仅是在回溯传统中延续着一些陈旧的形式而已，几乎完全失去了形象创造能力。然而，这种纠正并没有真正改变美国学界的流行观念。甚至到了1992年，在堪萨斯城（Kansas City）举办的董其昌研讨会上，认同此类观点的学者不仅近乎全盘地否定了明清文人写意

〔8〕（美）罗樾：《中国绘画史的一些基本问题》，见《海外中国画研究文选（1950—1987）》，72页，上海，上海人民美术出版社，1992。
〔9〕（美）高居翰：《气势撼人：十七世纪中国绘画中的自然与风格》，2页，李佩桦等译，上海，上海书画出版社，2003。

风格的艺术史价值，甚至还将矛头直指董其昌个人，质疑他是否具备可以被称为一个优秀画家的那种创造能力。

除了学派之间的分歧因素之外，高居翰还对一些西方艺术史学者的观点——如罗杰·弗莱（Roger Fry，1866—1934）提出的创造精神奇怪的萎靡困扰着晚期中国艺术；丹托（Arthur Danto，1924—2013）提出的中国画在晚期阶段没有发生任何重大变化——也作了必要的反驳，大致包括以下几个方面。其一，一些先锋学者认为中国艺术远远早于西方艺术到达了"艺术史的终结"阶段，最具创造性时代结束于宋末（十三世纪左右），之后所有的艺术表现内容只是呈现出一种重复行为与衰落现象。这种理解是对晚期中国艺术极大的误会。其二，不熟悉中国艺术传统的其他领域的学者，很难识别和评价其风格之间的细致差别，进而就会做出笼统失当的判断。这就需要艺术史家们对他们的偏见提供必要的纠正和帮助。其三，元代及之后的中国艺术家的创作，并非是一种没有独创性的活动。董其昌本人更是"一位杰出的有独创精神的大师，就是他完成了山水画上的一次重要革命"[10]。从这些批评意向看，高居翰的"外来影响"观念并非是想瓦解晚明画家对传统的信仰力，反而正是为了突出其内在的那股"原创力"。只不过在他看来，晚明画家呈现"原创力"精神和复兴传统的助力，部分来自西方艺术那些外来的"新颖"创作手法。[11]

〔10〕（美）高居翰：《明清绘画中作为思想观念的风格》，见《风格与观念：高居翰中国绘画史文集》，120页，杭州，中国美术学院出版社，2011。关于这些问题的讨论，高居翰曾从美国历史学界新派学者柯文（Paul A.Cohen）《在中国发现历史——中国中心观在美国的兴起》（1984）一书中，获得了很多学术观念的支持。这在他的《关于中国画历史与后历史的一些思考》一文中有所提及。然而，美国历史学界一些学者也曾指出，在中国发现历史提议会不会成为一种方法论上的陷阱：即问题固然是以中国的名义被"发现"，但何种问题值得被发现以及其意义应当如何界定，是否在中国以外及"发现"之前就已被确定了？是否只有西方学者出于自己的知识关怀而产生的问题才是有意义的？针对这些质疑，柯文在此书再版时作了回应，他认为："在破除一种无视中国人无力实现自我转变而只能依靠西方引进现代化的偏见的同时，我们是否无意中又对中国历史形成了另一种偏见，即中国历史上只有那些由西方历史经验所界定的导致现代性的变化才是值得研究的重要变化。"

〔11〕从"外来影响"角度凸显晚明艺术的"原创力"，也是高居翰反驳周汝式（Ju-Hsi Chou）提出的"没有迹象说明（董其昌）是独创者"，以及纠正列文森（Joseph R. Levenson，1920—1969）仅将董其昌的"创意性模仿"理解为简单模仿活动的一个途径。表面看来，高居翰对晚明画家"原创力"与西方艺术必要关系的重视，又似乎与其强调的古代中国画家经由传统而"集大成"的理论相冲突。不过，他本人却不认为二者之间存在任何抵触。因为，他认定晚明画家是通过一种"知性化"（近似罗樾的"理性和自觉的创新活动"之说）的创新行为，去构建与自己以往艺术史的内在关联。方闻《心印》第五章"集大成"部分与高居翰《山外山》第四章"集大成"部分对董其昌艺术成就的两种分析，基本立意明显不同。前者的理解重视古代中国艺术自身的

　　针对晚明画史的理论研究，除了"原创力"之争外，艺术风格的"再现"方式也是一个带有分歧性的问题。高居翰强调外来西方艺术与复兴北宋山水传统在晚明阶段合流，实际上就反映了中西艺术"再现"观的比较。这个问题显然也可以追溯到罗樾那里。在《中国画的阶段与内容》那篇影响深远的论文中，罗樾将中国绘画史发展过程分为四个阶段，其中第二个阶段就是"再现艺术"，大致从公元前200年持续到1300年左右，前后历经1500年的时间。北宋山水代表这个过程中"再现"风格的高峰，与之对峙的则是随后出现的元代"超再现艺术"。自罗樾之后，"再现"等观念在一定程度上从艺术风格和表现手法，转化为学者们阐释中国绘画发展历程的一种史学结构。其背后的理论支柱，就是风格分析所重视的"时代风格"这一概念。台湾学者石守谦专门从艺术"再现"手法方面，对高居翰的"外来影响"论调作了反驳。他认为，关于十七世纪中国所受欧洲影响的种种说辞，实有夸大之嫌。当时的中国画家们究竟有没有真正模仿西洋铜版画或书籍插图的行为，这并不是一个重要的问题。关键在于，西洋绘画风格所显示的艺术与自然之间的那种"再现"关系，到底会带给晚明画家怎样的心理感受？即便某些画法在视觉上充满了新颖感，但是否真实地冲垮了中国传统艺术之牢固阵脚呢？自二十世纪70年代以来渐趋弱化的"欧洲影响论"，在高居翰那里又呈现出一种新的学术面貌：即以往所注重的各家风格传统、演变传承，以及画家借助笔墨师古求变的模式，皆因"无力"创造出新的山水形象而被晚明画家遗弃，转而去求助西方艺术"再现"手法来革新画风并复兴自己原有的类似传统。[12]

　　在该文中，石守谦还进一步追溯了这种研究观念与沃尔夫林（Heinrich Wolfflin，1864—1945）风格理论的关系。沃尔夫林的研究方法主要热衷于探讨"时代风格""风格的连续性"及二者之间的关系，这实质上与"再现"观念有着不可分割的内在牵连。即"一旦研究者试图要在横向的各种表现形式之中，或者是在纵向的时间轴上，探究一个普遍或一贯的风格共相，那么他必然要面对何

　　传承、积累与超越，而后者在不忽视传统资源的同时，更加看重晚明画家"集大成"过程中"原创力"的现实性基础。二人的观点分歧，实质上也很好地呈示了学术观念与学者身份的密切关联。英国学者苏立文针对二十世纪初中国画家变革研究也持有相似的观念。他强调在重视"外来影响"观念的同时，不能将中国现代画家局限于对西方艺术形式化的模仿，或者只是独立地运用油画或水墨两种媒材而缺乏综合性创造力。这样理解的目的，主要是想让当时的西方读者领悟到中国现代画家在接触西方艺术的过程中，如何根据自身的需求而表现出一股内在的"原创力"。

〔12〕石守谦：《对中国美术史研究中再现论述模式的省思》，载《中国美术史学研究》（《朵云》第六十七集），上海，上海书画出版社，2008。

以有此共相的问题"〔13〕。在现实研究中，很多研究者也都倾向于认为，一个时代种种"再现"的可能性绝不会显示于纯粹的抽象之中，而总是自然地受制于一定的表现内容，于是评述者一般倾向于在这种表现中寻找对整个艺术作品的解释。进而，与客观世界联系紧密的"再现"形式，就成为贯通艺术史的一个重要角色。众所周知，沃尔夫林确曾提出：我们不能贸然地依靠一个时代来对一种民族文化类型做出一般性的判断，不同的时代产生不同的艺术。而在能够将一种风格称为民族风格之前，我们必须首先确定这种风格含有多少属于"再现"范畴的"一般特征"，能让我们将其称之为"时代风格"，并可以拿来在不同民族艺术类型之间进行比对。那么，石守谦所理解的"完美的自然再现"与沃尔夫林对"再现"内涵的解释是否一致呢？即后者认为它不只分析达·芬奇作品中的"美"，而重点分析作品中美得以显现的要素；它并不按照模仿的内容来分析对自然的再现程度，而是分析各个时代作为种种再现性基础的感知方式。每一种自然的"复制品"，都生活于一个明确的"装饰性"图式中，不完全是为了达到复制自然的逼真效果，更是追求感知新的美。西方学者也普遍认同，"忠实于自然"并不能代表艺术家个体感知意识就完全遵从客观自然形态的约束，那样就会将"再现"方式推到惯常理解的"像"与"不像"的低级层面，进而依靠艺术"再现"模式去建立"时代风格"的艺术史结构就将失去适用性。

事实证明，笼统地以西洋艺术的再现性技法来批评高居翰，并没有真正触及他所推重的"再现"观念的真实内涵。因为，在看到董其昌《山水》（1612）的综合性风格之后，他就明确地表达过如下怀疑——"我们并不怀疑董其昌的绘画能力，或是作品本身的真伪，我们想要质疑的，其实只是这种分析作品的方式。换句话说，我们仅拿具象再现的形式标准，来分析所有的绘画，这样的观画模式是否合适？"〔14〕由此可见，中国学界对高居翰此类研究观念始终不乏反对之声，却又难以切中肯綮。与同时期一些西方学者相比，高居翰对在晚明发生过影响的"再现"类型有着自己的独特理解。他在《关于中国画历史与后历史的一些思考》一文中认为，西方美术史研究领域的几位重要学者，如贡布里希（Ernst Gombrich，1909—2001）、丹托等人，在谈及再现类技术时都更加重视线性透视

〔13〕石守谦：《对中国美术史研究中再现论述模式的省思》，载《中国美术史学研究》（《朵云》第六十七集），203页，上海，上海书画出版社，2008。

〔14〕（美）高居翰：《山外山：晚明绘画（1570—1644）》，86页，王嘉骥译，上海，上海书画出版社，2003。

图 4　（宋）郭熙《早春图》　1072 年　绢本设色　158.3 厘米 ×108.4 厘米　台北故宫博物院藏

系统的历史价值，然而，中国画家对此类绘画手法并无太大的好感。[15]利玛窦提出的那段备受学界重视的言论——"他们（指中国人）对油画艺术以及在画上利用透视的原理一无所知……"，也被高居翰认为只是一位并无艺术鉴赏力的传教士的个人说辞，不应给予过高的学术期望。[16]根据他的观察，中国画家原本也有创造空间幻觉的两种传统方法：一种是空间结构法，一种是明暗对照法。前者是通过将多个空间单元结合到一个复杂而广阔的布局中，一般采用景物逐渐缩小的三远法表示空间的进深与延展，但与西方线性透视法则并不相同。而后者在十世纪左右的画作中就已经被运用得比较成熟了。只是在十三世纪之后，中国画家们更加重视笔墨自身的表现性而使它的发展受到了抑制。这种创作方法不是从一个固定的视点看过去并汇集于地平线，缺乏空间真实性，长期以来受到西方学者忽视。[17]这种现象不仅仅体现了西方艺术史家的文化偏见，还缘于中国画家在表现空间的进程中造就了愈发复杂的描绘、叙述与表现效果，甚至隐藏着某种特殊的精神气质，不了解这种传统的西方人是难以领会的。郭熙《早春图》（图4）就是这种传统的早期代表。《林泉高致集》有云："山无明晦则谓之无日影，山无隐见则谓之无烟霭。今山日到处明，日不到处晦，山因日影之常形也。明晦不分焉，故曰无日影。"方闻曾提出《早春图》具备幻象主义的特征，以"幻想的苦闷和不祥的预感取代了范宽早前的'真实'视像"。[18]现藏美国哈佛大学的《御制秘藏诠》中有《解即祛烦恼》一作，虽然是一件版画作品，但画面带有很强的明暗对比效果，书中另有文云："解即妙解，祛即遣除，如明来暗谢，智起惑忘"，显然对生存智慧和人生境遇有很强的隐喻倾向，说明中国传统山水明暗对照法营造的视幻效果具备特殊的精神气质[19]。

〔15〕（美）高居翰：《关于中国画历史与后历史的一些思考》，见《风格与观念：高居翰中国绘画史文集》，96—97页，杭州，中国美术学院出版社，2011。

〔16〕（美）高居翰：《气势撼人：十七世纪中国绘画中的自然与风格》，48页，李佩桦等译，上海，上海书画出版社，2003。

〔17〕高居翰之所以专门为中国传统明暗对照法进行申辩，主要是针对约翰·康思特伯（John Constable）在1836年左右提出的——"中国人已经画了两千年了，然迄今仍未发现有所谓的明暗对照法（Chiaroscuro）的存在"的观点。罗伯特·列斯里（Robert C.Leslie）在1896年表达的——"近来，某些中国画家在创作上仿效西洋美术，制作出了具有强烈光影效果的画作……然而，这些作品仍只是艺术上的模仿，其画面既黑、又凝重且阴冷，全无明暗对照法的真正迷人之处。的确，中国早期那些未考虑光影的作品，反倒较合人意"之见解，被高居翰认为是"西方首度出现的隐约微光，显示其觉察到了中国绘画中的真正本质与其价值"。

〔18〕（美）方闻：《重访两张董元》，见《中国艺术史九讲》，134页，上海，上海书画出版社，2016。

〔19〕西方艺术史上以强烈的明暗对照手法表达精神内涵的画家，最具代表性的是西班牙画家格列柯。参见（奥）德沃夏克《作为精神史的美术史》第六章《论埃尔·格列柯与手法主义》，137—155，陈平译，北京，北京大学出版社，2010。

晚明画家一些类似的"复古"之作，或许就是看重此种手法对精神气质的表现能力。在回溯传统的过程中，西方外来的明暗对照法恰逢其时地进入中国。中西艺术的这种"相似性"，使晚明绘画变革中的内部传统与"外来影响"的双重标准，得以在相似的创作方法上统一起来，也越发使高居翰自信地认为找到了晚明画家顺利接受"外来影响"的心理基础："凡此种种，都可视为是旧传统与新传统、中国绘画与西洋绘画所共有的，唯独这其中，一个绘画主体乃是根深蒂固在中国自己的历史传统之中，而另一个主体则源自于中国以外的时空领域，蓦然地在此时同现于中国土地之上。所有这一切都在一时之间，回流到了中国人所共有的形式与风格观念的资料库中，而为中国画家所撷取运用，连董其昌本人亦不免受此影响。"[20]然而，这份自信始终无法消弭或掩饰他在史实与推测之间的那丝犹豫不决。内外兼顾的研究观念，使得高居翰想要完全确证西方艺术产生过影响变得十分困难，论述逻辑捉襟见肘，所举证据有时带有很强的臆想色彩。

二、"一面之缘"能否作为《葑泾访古图》明暗效果来源的证据？

基于内外兼顾的研究观念，高居翰对董其昌《葑泾访古图》的艺术风格做出了两种差异极大的推论。他认为，这是董氏个人第一件成熟而独特的综合性创作。所谓"成熟"，是因为画面呈现出了很多传统艺术元素，成功地借鉴融合了王维、董源和黄公望等人的典型风格，一定程度上也发展了苏州画派那种"以倾斜物形之间的活泼互动关系"[21]的形式结构；所谓"独特"，是因为画面上出现了一些"反常"于中国传统的新颖元素。他根据自己的历史经验推论，董其昌极有可能秘而不宣地采用了西方铜版画的创作方法。一些西方学者（如哈佛大学研究日本艺术的约翰·罗森菲尔德教授）在初闻这种"非中国式的观点"[22]时，甚至也表现出了极为不安的强烈反应。

那么，高居翰为何会提出这种令人诧异的观点呢？他给出了这样的证据——"董其昌在1602年时，曾经数度前往南京，他不但对利玛窦有所知，而且也在著

〔20〕（美）高居翰：《气势撼人：十七世纪中国绘画中的自然与风格》，60页，李佩桦等译，上海，上海书画出版社，2003。

〔21〕（美）高居翰：《山外山：晚明绘画（1570—1644）》，80页，王嘉骥译，上海，上海书画出版社，2003。

〔22〕（美）高居翰：《气势撼人：十七世纪中国绘画中的自然与风格》"中文版序"，李佩桦等译，上海，上海书画出版社，2003。

作中提到过利玛窦，也可能与他有过一面之缘。"[23] 机缘巧合的是，《葑泾访古图》的创作时间，恰好与他主观认定的董、利会面时间同在一年。这种理解，显然是将画家的风格成因与某个还有待确证的历史事件联系起来。在极为模糊的"一面之缘"基础上，高居翰对这件作品中"有反常之嫌"的山石结构和光影手法，做出了如下精致的风格描述与来源分析：

> （此作）皴法乃是用来强化造型的方向动力，使观者的眼睛随着画家所选择的造型角度，平顺柔畅地在物表上游移。不仅如此，这些皴法还提供了一种明暗的效果，画家在笔触上由重而轻，由轻而至留白，系以渐层变化的方式呈现。比起我们在前面讨论过的两件较早的作品（笔者按：指《临郭恕先山水》和《山水（为陈继儒作）》），此处《葑泾访古图》的明暗对比更为强烈。画中有些地方，特别是左侧中景地带的贝壳形岩堤，董其昌在塑造岩块时，运用了光影的手法，意外地予人以一种误以为真的幻象错觉感——令人意外的原因在于，无论是哪一种幻象手法，只要在董其昌的作品里出现，似乎就有反常之嫌。事实上，如果我们说他跟当时其他画家一样，或许也受到了欧洲铜版画中的明暗对照技法（chiaroscuro）影响的话，那么，想必有许多研究中国绘画的学者会认为这样的看法根本荒谬透顶，连提都不敢提。尽管如此，我们还是不死心，而必须指出，在董其昌的许多作品里，时而可见这类描绘受光效果的自然主义手法，而且强烈的明暗对比处理也随处可拾。再者，我们也必须观察到，董其昌所运用的笔法，并非只是中国绘画传统中某类特定而显著的皴法而已，其往往更具有描写物体阴影线的特性。甚至我们还可以提出一种可能性，也就是将董其昌种种创作的特色，拿来与《圣艾瑞安山景图》（Mountains of Sant Adrian）一类的铜板画相比较。[24]

勿庸讳言，《容台别集》（卷一）的确提及过利玛窦其人其事，但并未记载两人有会面的经历。高居翰的解释意图，无非是想借助董其昌这位主流文人画

[23]（美）高居翰：《山外山：晚明绘画（1570—1644）》，82页，王嘉骥译，上海，上海书画出版社，2003。

[24]（美）高居翰：《山外山：晚明绘画（1570—1644）》，81—82页，王嘉骥译，上海，上海书画出版社，2003。

家来验证"外来影响"观念，论证逻辑却明显带有一厢情愿的臆想倾向。[25]而且，文章所说"虽然没有证据显示董其昌确曾遇见过利玛窦，但此一可能性极高"[26]这句话，又实实地暴露出论者在缺乏确凿史实证据时的主观猜测态度。这种缺少证据的说辞，不可避免地会遭受读者的质疑。高居翰本人似乎也考虑到，"以这样一段轻描淡写的文字，来作为西方影响一说的理论基础，或许显得过分薄弱"，然而，"若我们就画来衡量，则任何的疑窦皆可一扫而空"。[27]故此，他又借助其所擅长的风格理论对董其昌五年前创作的《婉娈草堂图》（1597）进行了分析：这件作品虽然也运用了明暗对比手法，但若与《葑泾访古图》的视觉效果相比，"在该作里，明暗的对比比较刻板，系运用在土石岩块的平行皴皱纹路上，并没有自然光照射在整个造型上的感觉"[28]。高居翰确信1602年董其昌经历了与利玛窦的"一面之缘"，对西方铜版画、书籍插图等作品产生了极大兴趣。自此以后，这种兴趣或许在董其昌的创作中有了一种持久性。在分析董其昌1611年创作的《荆溪招隐图》（参见图96）时，高居翰谈及到画面溪流中"深色的小块砾石"的画法来源，认为它们直接取自《葑泾访古图》。此处论述虽然没有再次指明是受到西方艺术的影响，但《葑泾仿古图》新颖手法来源的基调已定，其内在意图不仅昭然若揭，而且暗示来自西方艺术的明暗对照手法在董其昌的创作中已经是一种常态方式。

　　为了进一步取信于人，高居翰又将董其昌《葑泾访古图》与描绘西班牙风光的书籍插图《圣艾瑞安山景图》（图5）做了比较，试图从作品风格特征比较方面寻求更多的支持。比较的基础，显然是两件作品在中国境内出现具备共时性。

[25] 高居翰文中提及的"曹孝廉视余，以所演西国天主教首利玛窦，年五十余"这段话，引自亚瑟·韦利（Arthur Waley, 1889—1966）Ricci and Tung Ch'i-ch'ang ,Bulletin of the School Oriental Studies, London institution, vol.2（1921—1923），pp.342-343. 此文发表之时，整个中国社会普遍尊崇"西学"。它为后来艺术史学界的"外来影响"观念，提供了一些基础性文献资料证据。

[26] （美）高居翰：《气势撼人：十七世纪中国绘画中的自然与风格》，54页，李佩桦等译，上海，上海书画出版社，2003。

[27] （美）高居翰：《气势撼人：十七世纪中国绘画中的自然与风格》，10页，李佩桦等译，上海，上海书画出版社，2003。

[28] （美）高居翰：《山外山：晚明绘画（1570—1644）》，81页，王嘉骥译，上海，上海书画出版社，2003。高居翰对《婉娈草堂图》与西方艺术关系的否认，在班宗华（Richard Barnhart）那里却得到了相反的理解。班宗华充满自信地将高居翰认定的董其昌和利玛窦1602年的南京"一面之缘"，提前至1597年的南昌一地，并将《婉娈草堂图》看作此次会面的直接成果（《董其昌与西学——向高居翰致敬的一个假设》）。关于这个问题的讨论参见拙文《中国美术史研究中的"临仿"现象探析——以美国学者高居翰和班宗华对董其昌创作手法来源研究为例》，载《民族艺术研究》2019年第5期。

图 5　[西班牙]佚名　《圣艾瑞安山景图》　十六世纪末　铜版画　《全球城色》第五册

此图来源《全球城色》第五册。这部书的第一册出版于1572年，大约十七世纪初期才被引进中国。第五册出版于1598年，进入中国的时间应该更晚。[29]董其昌当时是否有历史机缘见过第五册中的这件或者与之类似的作品呢？这依然无法得到证实。从画面内容看，《圣艾瑞安山景图》上那种较为真实的描写自然光影的手法，似乎难以和《葑泾访古图》画面效果产生有效的联系。《圣艾瑞安山景图》主要描绘了一种接近真实自然的山野田园风光和乡间劳作场景，山石林木都表现出很强的自然形态，远景中的城堡或庄园也没有太多抽象化手法。较为真实的描写自然光影的手法，与罗樾所说的"莫可名状的物质形体""完全与感觉绝缘"，[30]以及与高居翰本人提出的董氏画作有着很强抽象性和"人为秩序"的

［29］据苏立文的研究获知，这些带有描绘欧洲舆图的版画书籍传入中国的时间大约是1608年。参见 Some Possible Source of European Influnce on Late Ming and Early Ch'ing Painting, in National Palace Museum,ed.（asin n.2）

风格描述都不太相符。高居翰认为《葑泾访古图》中新颖的明暗光影手法"具有描写物体阴影线的特性",但实际上它们丝毫没有表达出类似西方绘画以阴影线刻画物体立体形象的真实感觉,缺乏《圣艾瑞安山景图》山体呈现的自然纹理。山石间刻意的堆叠感趋向于抽象化,极大程度地消弱了山石和土坡的自然形态,与描绘受光效果的自然主义手法颇为不合。其山体受光与背光关系极为混乱,如平行并列的两处山脊,一处受光,一处却几近背光。山石褶皱的阴影与光面的对比度,也没有真实的自然光照射的感觉。幽邃的山坳几乎不着丝毫笔墨,显得极为明亮,衬得本应受光的前景山石愈发暗昧。这种手法在北宋以来的雪景寒林作品中并不乏见。高居翰的比较过程让我们时时感到,艺术手法的近似或光影效果的强弱,已经成了其个人的一种直观感觉。《葑泾访古图》的新颖手法是借鉴于西方艺术,还是复兴了北宋传统,都变得扑朔迷离起来。

诚然,晚明时期中西文化短暂交流的事实,令我们不能完全否认西方铜版画和书籍插图会给中国画家带来一些新颖的视觉冲击。然而,作为上层士大夫并信奉佛教的董其昌,一生都围绕古代大师传统"集其大成",是否可能亲近排斥佛教的天主教徒,并将西方艺术的自然主义手法作为其风格创变的源动力?这种"叛逆"做法的现实动机和价值诉求又是什么?事实上,当高居翰提出"在一个'溪山无尽'的时代,董其昌主宰了一切,而(崇尚自然主义画风的)张宏却毫无地位"之时,答案就已经很明了了。因为,他本人极力肯定董氏的正统地位不仅代表着"正确"的风格传脉,而且也是可供其他主流文人画家依靠的类型等级,而张宏却从西方艺术中吸收了一些自然主义的技巧。这种对比显然又将董其昌排除在他所建立的"外来影响"的学术结构之外了。高居翰的臆想如若成立,不仅将无视利玛窦传教策略与董其昌"夷夏论"之间的冲突,还将意味董其昌画法创变意图的实际基础,以及他提出的"南北宗"和"文人画"等多个重要画学主张,甚至连中国画家在创作中所呈现的人与自然关系的哲学观念,都将丧失其真实的文化价值归属,也定会遭受同时期其他文人画家的强烈质疑与批评。就此问题,笔者想再从以下几个方面做些深入辨析。

我们先简要介绍一下利玛窦在中国的传教经历。万历戊寅(1578)前后,利玛窦从欧洲来到果阿,先是在澳门地区学习过一段时间的中文。万历癸未

〔30〕(美)罗樾:《中国画的阶段与内容》,载《中国画国际学术讨论会文集》,291页,台北故宫博物院,1970。

（1583），他跟随主教罗明坚来到广东肇庆开始了正式的传教活动，六年后（1589），又移居到广州韶州，在此地一边学习儒家典籍，一边以宣扬西方科学技术知识为掩饰传播天主教义。这段时期他的传教活动开展得并不顺利。韶州民众对天主教义有很强的抵制情绪，也反感其携带的圣母像那种带有特殊精神表现的视觉样式，为此还发生过民众袭击教堂事件。万历乙未（1595），利玛窦意外地获得跟随兵部侍郎石星北上的机会。当时日本丰臣秀吉正在侵略朝鲜，明朝政府对于外国人士的监管极严。在石星的建议之下，利玛窦不得不取道南昌作短暂停留后才到达南京。首次南京传教活动也不顺利，遭到工部侍郎徐大任的劝返，他不得不离开南京又回到南昌传教。而利玛窦短暂的南昌滞留，也为班宗华推进"外来影响"观念提供了借口。随着日朝战争的结束，利玛窦离开南昌再次来到南京，正式开启了在这座城市的传教活动。

在数年的传教过程中，利玛窦逐渐领悟到中国政体与欧洲有很大差别。这是一个由大量博学的文人阶层构成统治集团的国家，若想成功传教，必须要广泛结交上层权贵和文人。为了能够获得中国上层社会的好感，利玛窦接受了礼部尚书瞿天懿之子瞿太素"何不服儒士衣冠"的建议，于是"决然改装，留发存须，如中国儒者，改寺为堂，去西僧之名"。[31]他还主动学习儒家经义、尊崇儒学，认为儒学虽然不是正式的宗教，只是一种学说或学派，是为了实现中国士大夫齐家治国之理想而设立的，但在原则上并没有违反天主教的基本教义。两者之间不仅无任何利害关系，而且天主教还可以弥补儒学在宗教方面的缺陷。他在《天主实义》中将西方的"天主"与中国古籍中的"上帝"等同起来，并与其宣扬的天主教义做出结合性解释。[32]在传教过程中，利玛窦经常出席南京文人雅集，结识了一些上层官吏和文人。据《明史·意大里亚传》记载："（万历皇帝）嘉其远来，假馆授粲，给赐优厚，公卿以下，咸与晋接。"[33]这些上层人物有南京刑部的赵参鲁、王樵，户部的张孟男，礼部的叶向高，魏国公徐宏基，丰城侯李环，以及在南京官吏当中很有影响的文士李心斋、祝石林等人。

利玛窦想通过尊崇儒教和引述典籍等"合儒"的传教策略来赢得中国上层社会的信任，然而，其内心并不真正认同孔子的某些思想及诸多儒家学说，始终有一股批判倾向。一方面，他认为中国政府自认是一个地大物博的国家，不需要和

〔31〕萧若瑟：《天主教传行中国考》，116页，上海，上海书店，1988。
〔32〕林仁川、徐晓望：《明末清初中西文化冲突》，60页，上海，华东师范大学出版社，1999。
〔33〕《明史》，7395页，北京，中华书局，1974。

外界往来，对外国人总是心存戒备和猜忌心理。中国文士只关心国家的治理不关心灵魂和身后的事情，没有拯救灵魂的思想，即便有一些也是华而不实的，平日里只注重专修文事，轻视武功。另一方面，利玛窦肯定儒家立身处世、修身治国之道与天主教义有相似之处。孔子经常提到的"天理""天道""上天之载""荡荡上帝"等概念，在天主教义中同样存在。不过，儒教只讲今生不讲来世，"子不语怪力乱神""未知生，焉知死"，似乎只把报应局限于现世；只讲道德、说仁义，教人怎样在现实中立身处事，从不教导人们理解世界的起源和存在的基础。他还曾公开批判中国传统的休妻别娶和纳妾等行为，是一种民族陋习，对朱熹的唯心论学说也提出了很多反对意见，认为宋儒提出的"太极"是一种最高原理，是万物之源，很有道理，但他们又时常把"理"与"性"混为一谈，不辨原委。这些专门针对中国传统文化的批评，不断地引起晚明士人的反感与辩驳。[34]

南京虽然在当时已经成为南直隶的一个重要传教中心，据粗略统计，真正入教的人数仅有二十余人而已。面对这种艰难的传教境遇，利玛窦曾有些绝望地慨叹道：自己负担着一件极为神圣的使命来华传教，而外国人进入中国的门户却似乎全部闭塞着，这种情形让他觉得实在是比死还难受！不过，利氏并没有因一时的挫折而失去传教信心。随着对中国政治体制更加深入的了解，他更加清楚地认识到这个国家是以皇帝个人为核心的中央集权体制，要想在中国深入推广天主教，获得皇帝本人的"芳心"远比去获得士大夫们的支持会更加有实际效果。转而，他将传教目的地转向了北京，试图通过接触万历皇帝本人来由上而下地推行天主教义。但直至十六世纪九十年代末，利玛窦都没能获得拜见万历皇帝的任何机会，一直滞留南京。随后，他继续竭尽全力地疏通人际关系，于万历庚子（1600）五月始得离开南京北上。时隔半年余，万历辛丑（1601）一月，利玛窦终于等来了皇帝的召见。

根据目前的史料记载来看，万历戊戌（1598）年末董其昌"坐失执政意"，并于次年（1599）三月离开北京归隐松江，结束了为期十年的翰林院任职。1599年三月到1600年五月期间，二人是否在南京有机会谋面未见任何明确记载。那么，在缺乏确切史料证据的情况下，高居翰为何还能如此自信地认定利玛窦与董其昌在南京有"一面之缘"呢？这主要是他从"交游关系"角度做过一些推测——"因为他（董其昌）在北京和南京的时候，适逢利玛窦也在彼处，两人的

〔34〕林仁川、徐晓望：《明末清初中西文化冲突》，104页，上海，华东师范大学出版社，1999。

社交圈也相合。徐宏基是南京的权贵及收藏家，世袭魏国公的封号，不仅是董其昌的朋友，也曾是其艺术的赞助人；他（徐宏基）曾经款待过利玛窦。"[35]这段论述明显缺乏确凿证据的支持，带有很强的臆想色彩。我们也可以从"交游关系"方面为高居翰寻求一些有利的信息。如董其昌的好友叶向高，就可以看作其中一位重要代表。董其昌与叶向高大约相识于万历戊戌（1598），当时两人同为皇长子讲官。叶向高结识利玛窦的时间在1598年左右。他本人对天主教的确存有一定的好感，不仅在任职南京国子司业的时候帮助利玛窦争取过进京机会，还在后来发生的"南京教案"中替天主教做过一些辩护，也曾深入地比较过儒学和天主教的道德善恶等问题。然而，叶向高在与天主教的接触中，却始终保持着一位中国传统士大夫的独立与静观立场，不仅未有任何过分的青睐之举，还对西方"天主"是否存在表达过怀疑的态度。

类似的交游例证还有不少，一如，与董其昌"己丑同馆"的金陵焦竑（1540—1619），代表当时主流士大夫对待利玛窦和天主教的态度。万历己亥（1599），利玛窦曾到因"科场案"而退隐的焦竑家里拜访。他认为如果能够争取这位"三教领袖"人物入教，自己的传教事业一定会取得更大的进展。但结果令他极为不满，其"札记"记载了这次会面情况，言辞颇有不恭之意。又如，董其昌于万历戊戌（1598）结识的李贽，也曾与利玛窦有过多次的交往。李贽曾在南京和山东临清与利玛窦有过几次会面，将之年作域外有德奇人。他称赞利玛窦学习儒家典籍的热情，却对其来中国的深层目的存有疑惑。

来自"交游关系"方面的种种推测，只是在无法提供确切证据前提下的替代品，始终不能证实利玛窦与董其昌的"一面之缘"。况且，利玛窦还有着另外一种传教策略，即"排佛"。如果说利玛窦表面化的"合儒"策略还不至于引起上层文士强烈抵触的话，那么"排佛"策略则完全忽视了中国社会整体崇佛的现实。董其昌至少于万历乙酉（1585）就开始信奉佛教，沉酣禅悦。《容台别集》"禅悦"一章收有大量的论佛言论。他在文集中说过"大都天命之性，原无二教，修道之教乃有孔、老、释耳"之类的话，却从未言及对天主教有一丝好感。这就说明包括董其昌在内的多数信奉佛教的晚明文人士大夫，即便不完全抵触天主教义，但对之始终保持着一种隔阂与质疑态度。高居翰在论述中倒也没有回避信奉佛教的晚明士大夫对待天主教的实际态度。他有如下之说：

[35]（美）高居翰：《气势撼人：十七世纪中国绘画中的自然与风格》，54页，李佩桦等译，上海，上海书画出版社，2003。

　　利玛窦认为，中国思想步入错误之途，始自于佛教传入中国，在他眼中，佛教乃是天主教在中国的真正敌人。反对利玛窦观念的——可想而知，系由佛教徒与信佛的文人士大夫所领导——则以出现于较晚期且受佛、道强烈影响的新儒学作为其诉求，否认新儒学三教合一的学说乃是歪曲了原始儒学的本意。在他们认为，最能体现中国早期思想的精华者，乃是中国自己后来的发展脉络，因此，佯称恢复真理的西洋教义乃是令人不解且无用的。表现在中国的绘画上，其反应也是属于同一类型，事实上，这等于是说，像这些看似新奇的技法，或是种种我们所欲得之于西方的事物，中国在许多世纪以前的艺术之中，早已有所知，即使后来为人所遗忘，我们亦可随时恢复之，无需下求于西洋传统。[36]

　　这段论述不仅明确了崇佛的晚明士大夫对天主教抵触的事实，而且"无需下求于西洋传统"一语，也断然否认了中国画家对西方艺术之新奇技法存有兴趣。然而，出人意料的是，高居翰在另一处论述中却又一次主观强行认定：董其昌主动以佛理解释天主教义，"乃是意料中的事"[37]。那么，何种证据能够证明这是意料之中的事呢？董其昌在《容台别集》（卷一）中的确说过以下这样的话："曹孝廉视余，以所演西国天主教首利玛窦，年五十余，曰：'已无五十余矣。'此佛家所谓是日已过，命亦随减，无常义耳，须知更有不迁义在，又须知李长者云：'一念三世无去来。'今我教中亦云：'大时不齐，生死根断，延促相离，彭殇等伦。'实有此事，不得作言解也。《华严经》云：'一念普观无量劫，无去无来亦无住，如是了达三世事，超诸方便成十力。'李长者释之曰：'十世古今，始终不离，当念当念。'即永嘉所云一念者灵知之自性也，不与众缘作对。"[38]语气似乎有欲将佛教与天主教之教义等量合观的倾向，但其本意却绝非如此。他提到利玛窦并论及二教教义的深层目的，主要是想声明自己严分"夷""夏"的文化立场。毕竟，我们不能漠视董其昌还有如下之论："国之有

〔36〕（美）高居翰：《气势撼人：十七世纪中国绘画中的自然与风格》，58 页，李佩桦等译，上海，上海书画出版社，2003。

〔37〕（美）高居翰：《气势撼人：十七世纪中国绘画中的自然与风格》，54 页，李佩桦等译，上海，上海书画出版社，2003。

〔38〕（明）董其昌：《容台集》，564 页，邵海清点校，杭州，西泠印社出版社，2012。

是非，犹中国、夷狄不容并立，必有膺惩夷狄者，而中国必有排折邪说者。而清议立，若听其自相角，而袖手旁观，以免于谤怒，是夷狄、中国听其自相屠戮，而曰：'恐夷狄之怨也'，可乎？"[39]这种坚决"排折邪说"的态度，如何能够让我们相信士大夫身份并信奉佛教的董其昌，会主动地去接受"夷狄"之属的天主教呢？但就此一问题，高居翰还有一段针对性论证，显然带有"强词夺理"的倾向。一方面，他认为晚明的儒者与佛教中人，被天主教学说所激怒，滔滔不绝地著书立说攻讦天主教义；[40]另一方面，他又马上提出，"相形之下，在晚明至清初的阶段里，虽则宗教与哲学方面的争执点已极清楚，然在艺术上却仍模糊至极，原因是蛮夷文化在艺术方面的入侵比较容易受人忽略，反而会被人误以为是中国本土的发明或是以往传统的再兴"[41]。这种主观阐释色调浓重的论证逻辑令我们深深地质疑，高居翰围绕董其昌新颖画法来源问题所作的诸多臆想，即便不与董、利二人会面的史实相抵触，也会违背董其昌这位士大夫个人的核心价值信仰。

在寻求有利证据方面，高居翰可以说是不遗余力的，有时甚至不惜让自己的论述逻辑陷入前后矛盾的尴尬境地。一如，他认为董其昌好友松江画家赵左的《溪山高隐图》一作，也具有一种细腻及叙述性的自然主义风格。画中山石地表的凹凸明暗由不明确的笔法构成，与中国传统皴法是不同的。画家对于墨色的轻重浓淡调配极为巧妙，全卷以细笔积墨的方式，"土石造型上方的边缘地带留出一道又一道的受光面"，营造出一种绘画性的特质，令人难以分辨其线笔与墨色，为画面增添了一股自然主义的气息，"此作看起来好像是对西洋明暗对照法（chiaroscuro）的一种东施效颦，只是学得不完全罢了。事实可能也的确如此"[42]。那么，西方绘画影响的范围，究竟可以缩小至哪些具体风格特征呢？高居翰指出，赵左一定吸收了利玛窦带来的那种以区分明暗面制作幻象技法，因为，"放眼中国画史，此一技法并无令人信服的先例可言——郭熙或仇英的山水画作中有一些自然光的暗示，但是他们从未将造型明确地区分为受光面与阴影面，因此极为不

〔39〕（明）董其昌：《容台集》，596 页，邵海清点校，杭州，西泠印社出版社，2012。

〔40〕（美）高居翰：《气势撼人：十七世纪中国绘画中的自然与风格》，48 页，李佩桦等译，上海，上海书画出版社，2003。

〔41〕（美）高居翰：《气势撼人：十七世纪中国绘画中的自然与风格》，48—49 页，李佩桦等译，上海，上海书画出版社，2003。

〔42〕（美）高居翰：《山外山： 晚明绘画（1570—1644）》，58 页，王嘉骥译，上海，上海书画出版社，2003。高居翰的这个观点受到日本学者米泽嘉圃的影响。米泽嘉圃早在《山外山》一书出版三十余年前的《中国近世绘画的西洋画法》一文中，就表达过赵左《竹院逢僧图》一作受西方艺术影响的观点（参见《国华》685、687、688 期，1949 年 4 月至 7 月）。

同"[43]。进而，他推论这件作品的范本必定是布朗与荷根伯格书中的特拉奇那（Terracina）景观图，或是《圣艾瑞安山景图》之类的铜版画。并且，此卷上因钤有董其昌的印记，高居翰就从两人交往甚密角度又做了一次主观推论：从董其昌的至交赵左在山水画中所明白呈现出的西洋影响痕迹来看，董其昌熟稔西洋画的可能性益形巩固。[44]随后，高居翰那种内外兼顾的双重观念马上就把偏向西方艺术影响的思绪拉回到传统"正脉"上来——《溪山高隐图》的特异风格并没有在赵左其他作品中得到延续，显得很孤立。原因在于，董其昌的艺术圈子中若不讲究"好的笔法"，毫无遮掩地追求自然主义风格，以及不以古人传统为引经据典的对象的话，都将是错误之所在，定会备受谴责[45]。这样的论证逻辑，不知会令读者产生怎样的感受？

又如，高居翰认为寓居松江的画家宋旭《云峦秋瀑图》（图6），表现出"自然纹理"的视觉真实感，似乎也吸收了西方自然主义画风。若考虑到宋旭与董其昌之间师学关系的话，这种推论的潜在意图又是什么呢？他若能对其景元斋收藏的宋旭《雪景山水图》（1589，参见图36）凹凸感十足、光影效果强烈的"贝壳形"山石有更多关注的话，甚至还能够见到比《葑泾访古图》早上整十年的董其昌《山居图》（1592年前后，参见图31）画面的明暗对比效果、《纪游图册》（1592）"贝壳形"山石的话，是否还会坚持董其昌新颖画风与西方艺术的影响关系呢？这个时间段已经完全悖离了他所提出的"新颖"风格在1602年之前出现在董其昌的作品里"就有反常之嫌"的论证逻辑。在那个时候，董其昌对利玛窦其人其事绝对是闻所未闻的，也不可能见到其所携铜版画之类的西方艺术风格。如此一来，高居翰将二人"一面之缘"作为《葑泾访古图》新颖画法来源的关键性证据，是否还有真实的史学价值呢？

高居翰还提出，董其昌热衷于抽象形式和具备历史特质的风格，通过临摹和仿古米改造古代大师传统，从而发展出自己的一套形式和语言体系，基本无须从特定的自然实景中衍生形象。这种创作取向使得他的山水作品，极大程度地远离了自然主义色彩，并且与模仿自然的风格形成鲜明的对立："我认为董其昌作品

[43]（美）高居翰：《山外山：晚明绘画（1570—1644）》，58页，王嘉骥译，上海，上海书画出版社，2003。

[44]（美）高居翰：《气势撼人：十七世纪中国绘画中的自然与风格》，55页，李佩桦等译，上海，上海书画出版社，2003。

[45]（美）高居翰：《山外山： 晚明绘画（1570—1644）》，59页，王嘉骥译，上海，上海书画出版社，2003。

图 6 （明）宋旭 《云峦秋瀑图》
1583 年 纸本设色
125.8 厘米 ×32.8 厘米 台北故宫博物院藏

图 7 （明）董其昌 《山水》
1612 年 纸本水墨
155 厘米 ×50 厘米 台北故宫博物院藏

的结构完全背离自然。张宏改造了他所继承的传统形式，使其适于描绘外在形象，董其昌则将这些传统形式进一步抽象化，为的是消弱其描写性。"[46]这种理解是基于贡布里希的"可以想见，一幅画若愈是忠实于自然的面貌，则其自动呈现秩序与对称的法则便愈形减少。反之，若一造型愈有秩序，则其再现自然的可能性也就愈低"[47]的观点。高居翰既然如此肯定董其昌的艺术风格背离了自然实景，为何还会认定《葑泾访古图》有着描绘受光效果的自然主义手法呢？由此观之，高居翰围绕此类画法革新问题的讨论，在"自然主义"与"抽象性"之间也出现了难以调和的矛盾。他想确证董其昌新颖画风与西方自然主义手法之间的关联，却又无法否认其画风带有极强的反自然主义"人为秩序"。两种截然相反的风格描述，倒是很符合高居翰自己所说的用望远镜看到了董其昌"两个影像"的交叠——表面上高举固守传统的大旗，却又暗度陈仓地引进西方自然主义艺术手法。自相矛盾的论证逻辑，最终逼使高居翰必须求助一件真正具备融合性作品为证。如果《葑泾访古图》还无法调和自然主义与抽象性之间的关系，那么，董其昌创作于1612年的《山水》（图7）一作，在高居翰看来就有了新的进展。他认为，此作在自然主义山水和抽象的风格形式之间，强而有力地经营出一种"中间形式"。画家将实景与抽象之间的紧张关系发挥到极致，"利用形式母题、定型化的造型，以及前人用过的笔法——这些形式技巧一度都是用来再现物象之用，如今却得以转入反具象再现的阵营中，以其所具有的抽象价值而受用"[48]。从高居翰对董其昌艺术生涯的分期看，这件作品是其新颖风格诞生阶段的最后代表。或许，他将之看作是在西方艺术影响下"最成熟"的一件融合性作品了。

在论证过程中，高居翰逐渐意识到，松江画家在面对自身传统与西方艺术时表现出的内在"纠结"，可能无法满足其呈现晚明时期"外来影响"普遍存在的宏大目标。所以，在论述赵左《溪山高隐图》时，他就埋下了这样的伏笔——凭借赵左一个人的力量去独立发展这种"新颖"手法的可能性，实在过于薄弱，令人难以置信。在这个阶段，一定有大量的晚明画家参与其中才能推动这种"时代风格"的形成。这些人既包括董其昌这样的主流画家，也包括不太被艺术史重

〔46〕（美）高居翰：《气势撼人：十七世纪中国绘画中的自然与风格》，33页，李佩桦等译，上海，上海书画出版社，2003。

〔47〕（美）高居翰：《山外山：晚明绘画（1570—1644）》，79页，王嘉骥译，上海，上海书画出版社，2003。

〔48〕（美）高居翰：《山外山：晚明绘画（1570—1644）》，87页，王嘉骥译，上海，上海书画出版社，2003。

视的张宏或吴彬等人。[49]可能，当时整个南直隶地域的画家们都有吸收西方艺术手法的机会或愿望。论者大有一种将之目为"时代风格"的架势。本质上，董其昌等晚明画家与利玛窦是否会过面，是一个无关宏旨的微小事件，但现代学者利用它来论证西方艺术"外来影响"范围，已经远远超越了其自身有限的历史价值。受风格成因与历史事件存有必然关系的制约，利玛窦南京传教经历不断地被高居翰渲染成一个重要的艺术史事件。就历史条件而论，"南京"一地毕竟是当时一个重要的传教区域，不失为一份重要证据。高居翰推测很多晚明画家因好奇所致，曾趋之若鹜地奔赴此地去观看"西洋画"。如若当时某某画家有去过南京的记载，就很可能接触到西方传教士，或一些书籍插图及铜版画。除了董其昌于1602年去过南京并与利玛窦会过面之外，张宏这位不受正统艺术史重视的画家也有类似的经历——"张宏本人曾经于1618年造访南京，或是在附近活动，同时，也可能因为其他机缘而多次游历南京。张宏能有机缘见识西洋画，即在此地。"[50]那么，松江画家赵左又如何呢？"就环境背景而言，在1609年之前接触西洋版画和绘画的可能，与张宏完全相同"[51]。

晚明画家们的"南京"之行，为何会成为高居翰看重的影响证据呢？利玛窦在南京居住的时间不足三年，而在北京居住时间却长达十年，北方画家为何没有受到西方艺术的影响呢？若当时仅有南京一地存在复兴北宋山水传统风气的话，我们又将如何恰当地理解董其昌翰林院居京期间能够"与南北宋、五代以前诸家血战"呢？这一史实明确证明北京地区亦有复兴北宋传统的时风，高居翰为何没有像关注南京那样关注此地呢？更何况，他本人也意识到"其（西洋画）影响也不过就是南京一地的画作，这样的说法实在无法成立"[52]。显然，他对南京一地的"偏爱"，主要是想坐实"外来影响"存在的区域性意图：即南京一带的画家"正好在此时开始重新评价并复兴北宋时代的风格"[53]，部分"复兴"助力就来自利玛窦带来的西方艺术自然主义风格。然而，董其昌出仕北上后重视北宋传统是否符合高居翰另外的观点表述，就成了检验其论证逻辑是否合理的又一个

〔49〕（美）高居翰：《山外山：晚明绘画（1570—1644）》，58页，王嘉骥译，上海，上海书画出版社，2003。

〔50〕（美）高居翰：《山外山：晚明绘画（1570—1644）》，39页，王嘉骥译，上海，上海书画出版社，2003。

〔51〕（美）高居翰：《山外山：晚明绘画（1570—1644）》，58页，王嘉骥译，上海，上海书画出版社，2003。

〔52〕（美）高居翰：《山外山：晚明绘画（1570—1644）》，40页，王嘉骥译，上海，上海书画出版社，2003。

关键点。因为，他还有以下这样一种认识：南京画家借助西方艺术复兴北宋传统之风，恰恰是对董其昌领导的华亭派崇尚元画的反抗。而后者也正以"一种近乎于道义上的力量在反对它们（北宋传统）的复兴"[54]。如此一来，无论是来自西方的还是传统的艺术元素，到底对董其昌的风格创变产生过哪些至关重要的影响，不仅是仁者见仁、智者见智的问题，更体现出它们在不同学术体系中价值归属严重分化的趋势。

　　论述至此，我们已经能够清晰地看出，高居翰对董其昌艺术风格"独特"与"成熟"的两种判断，已经极大程度地被工具化了。前者被用来验证西方艺术手法的影响，后者被用来标树董其昌所领导的松江画派，在宗派林立的晚明画坛的"正宗"地位。然而，从文化"道统"和"夷夏"关系上而言，主动运用西方艺术手法对于一位上层文人士大夫来说，将是一种极端的"冒险"行为。作为士大夫的董其昌，基本不可能放弃自己文人画家的正统传脉，以吸收西洋画法来标榜自己风格的特异性。对此，高居翰本人也无法否认。他认同中国画家是在传统中稳定而持续地发展而来，"中国画家宁可溯古求远，无论多远或多古，只要以祖先为宗，为的就是避免自身遭受曾学习过外来或'蛮夷'艺术的攻击"[55]。故此，任何关于董其昌主动追求西方自然主义艺术手法的说辞，都难以被合理地接受。说到底，高居翰内心里一定十分清楚一个事实，即整个论证过程从未提供任何的直接性证据能够证明董其昌曾主动地接受过西方艺术手法。所以，为了避免来自实证方面的质疑，他只能将缺乏确凿影响证据的现状，归因于这些主流文人画家为了矜持地保有艺术的正统身份"刻意"掩饰了这种借鉴行为，即"任何希望受人敬重的艺术家都不会愿意承认此点。……声明显赫的画家和画评家，在其纯为传世的言论中，则并未表现出相同的热情"[56]、"如果有人说他在画中运用了西洋风格的质素，董其昌必定会替自己在中国画史中找到先例"[57]。显

〔53〕（美）高居翰：《气势撼人：十七世纪中国绘画中的自然与风格》，59页，李佩桦等译，上海，上海书画出版社，2003。

〔54〕《山外山》一书还有如下类似的表述："在华亭（松江）一地，以董其昌为首的人接受了乡先辈何良俊的领导，坚信元画较为优越，在他们的拥护之下，造成了宋元两派的失衡，使得拥宋的对立观点几乎遁入地下。"

〔55〕（美）高居翰：《山外山：晚明绘画（1570—1644）》，40页，王嘉骥译，上海，上海书画出版社，2003。

〔56〕（美）高居翰：《气势撼人：十七世纪中国绘画中的自然与风格》，47页，李佩桦等译，上海，上海书画出版社，2003。

然，这种说辞亦带有相当程度的主观色彩，尽其所能地规避着来自史实方面的质疑。可以推想，作为晚明上层文人和画坛领袖的董其昌，如果真的借鉴西方艺术元素，即便他自己不特别申明，对于身处其间的其他画家（包括他的学生）来说，也是显而易见的问题，但他们却从未留下任何相关的评价。

基于"外来影响"观念，高居翰不仅认定《葑泾访古图》"夸张的膨胀外形"的凹凸效果受到铜版画明暗对照法的影响，而且，他还将董其昌本人曾颇为得意的发现——"古人论画有云：下笔便有凹凸之形，此最是悬解，吾以此悟高出历代"一语，理解为是画家为了避免遭受批评而刻意借古人之说遮掩对西方光影手法的借鉴。[58]事实上，这种特殊的"凹凸"手法塑造的"贝壳形"山石及光影效果，存在于很多古代雪景寒林画作当中。"寒山露高脊""高岭雪嵯峨"等诗句所描绘的山顶戴雪的意象亦表征着山石"凹凸"之意。唐岱在《绘事发微》中对雪景画法的描述也符合这种视觉效果："凡画雪景，以寂寞暗淡为主，有元冥充寒气象。用笔在石之阴凹处皴染，在石面高平处留白。白即雪也，雪压之石，皴要收短，石根要黑暗。但染法非一次而成，须数次染之，方显雪白石黑。雪图之作无别诀，在能分黑白中之妙。"[59]再如，董其昌本人有《赋得乱山残雪后》一诗："严更余朔雪，处处点苍山。风磴吹花急，阴崖积素闻。寒光断续起，冥色有无间。"[60]其中的"积素"（白雪）、"寒光"（留白）、"阴崖"（墨皴）、"冥色"（渲染）等语汇，也能显示自然雪景意象在明暗凹凸效果上的视觉观感。董其昌的《九峰寒翠图》（图8）不仅在画题上明确点明"寒林"意象，在视觉上亦可为上述诗句佐证。众所周知，黄公望的作品对董其昌"干冬景"风格有直接影响。高居翰也从《江山秋霁图》（图9）中领悟出董其昌在诠释黄公望风格时，"造就了一种抽象的风格，突破了一切的限制，将自然的形貌减到最低，而仅仅维持其基本所需"[61]。不得不承认，这是一种睿智的见解。那么，董其昌的"抽象风格"究竟建立了怎样的"一种新秩序"呢？是否像有些学者所理解的，董其昌在黄公望作品传达的那种轻松自如、仿佛信笔的心境中，传达着一

〔57〕（美）高居翰：《气势撼人：十七世纪中国绘画中的自然与风格》，54页，李佩桦等译，上海，上海书画出版社，2003。

〔58〕（美）高居翰：《山外山：晚明绘画（1570—1644）》，82页，王嘉骥译，上海，上海书画出版社，2003。

〔59〕（清）唐岱：《绘事发微》，《画论丛刊》本，250—251页，北京，人民美术出版社，1960。

〔60〕（明）董其昌：《容台集》，41页，邵海清点校，杭州，西泠印社出版社，2012。

〔61〕（美）高居翰：《山外山：晚明绘画（1570—1644）》，92页，王嘉骥译，上海，上海书画出版社，2003。

图 8
（明）董其昌　《九峰寒翠图》
1616 年　绢本水墨
123.7 厘米 ×46 厘米
天津历史博物馆藏

图9 （明） 董其昌 《江山秋霁图》 年代不详
纸本水墨 38.4厘米×136.8厘米 美国克利夫兰美术馆藏

份单纯的"寄乐于画"的文人品性？这种理解显然不会获得广泛的认同。在此，我们有必要提一下黄公望那幅著名的雪景山水——《九峰雪霁图》（图10）。这件作品以空勾和淡墨积染来表现雪景意象，山石结构带有抽象化的倾向，石体大面积的留白与淡墨渲染部分形成类似光影明暗的对比效果。可以说，此作更像是《江山秋霁图》的"范本"。据《丁卯小景图册》（1626）第四开画风及题跋"昔于溪上见黄子久《九峰雪图》画法如此"推测，董其昌对黄公望这件雪景山水风格是非常熟悉的。虽然画题一为秋霁，一为雪霁，但在董氏本人眼里冬景与秋景并无二致。

董其昌对雪景山石"贝壳化"的结构处理，山石根部的皴染显然来自"坡脚先向笔画两边皴起，然后用淡墨破其深凹处"的传统画法。"两边皴起"之手法，必然使得少墨的山石中部突起，无论是"凹凸"之形，还是所谓的"光影"效果，就自然而然地显现出来了。高居翰在讨论董其昌新颖画风伊始，还谈及到一件具有"贝壳形"山石形态的山水作品，而且也没有否认它对董其昌的影响价值。这件作品即现藏日本的《江山雾雪图》（图11）。一方面，他仅以"球形""尖角"等词语形容山石形状，并没有使用描述《葑泾访古图》时的"贝壳形"一词；另一方面，他认为《江山雾雪图》的笔法是"一褶接着一褶的平行皴

法处理，褶与褶之间是以规整化的明暗渐层方式烘托"[62]，逐渐造成画面"明暗渐层"的效果，但却一带而过未加任何专门的强调。笔者推测，《江山霁雪图》已被高居翰认定为"一部粗糙不堪的仿本"，若过分夸大它对董其昌的借鉴价值，势必会影响"外来影响"的学术意图。针对同类山石结构和笔墨手法，他采用了不同的风格语汇进行描述。事实上，《葑泾访古图》草堂附近的山石造型手法与《江山霁雪图》中的是极为近似的。（图12）

若从"度物象而取其真"[63]师法造化的角度看，自然界当中的"雪浪石"（图13），也可以作为董其昌"留白"与光影画法的部分资源。董其昌本人也的确对这种石头产生过兴趣，有"雪浪云堆势可呼，移来点缀草堂图"（《草堂雪堆图》跋文）一诗为证。此石玄肤白理，或如白雪覆之黑土，或如百瀑之白练穿行石间，曾因苏轼的喜爱而闻名于天下。明代林有麟著《素园石谱》有"玄石篇"，文云："雪浪斋有一石，嵌窦峭愕，轩若舞袖，庄若拱璧，涌若波，瀚若云诡，烨然若芝，亭然若盖，玄肤白理，纵横句络，若龟兆，若蚕丝，而曳云点

〔62〕（美）高居翰：《山外山：晚明绘画（1570—1644）》，76页，王嘉骥译，上海，上海书画出版社，2003。

〔63〕（五代）荆浩：《笔法论》，《王氏书画苑》本。

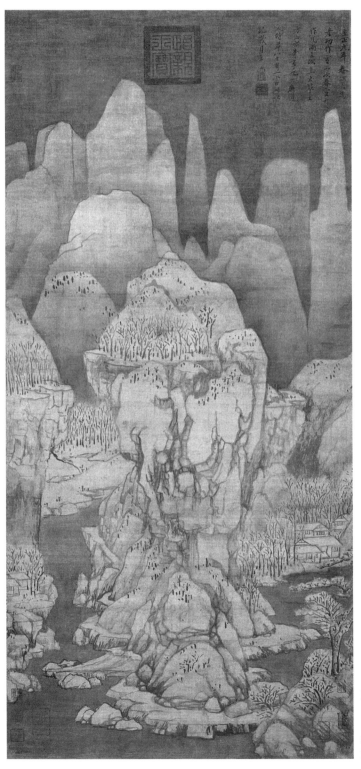

图 10
（元）黄公望
《九峰雪霁图》 1349 年
绢本水墨 117 厘米 ×55.5 厘米
故宫博物院藏

图 11 传（唐）王维 《江山霁雪图》（局部） 年代不详 绢本水墨 日本京都小川家族藏

图 12 （明）董其昌 《葑泾访古图》（局部） 1602 年 纸本水墨 台北故宫博物院藏

图 13 雪浪石

雪之文斑比然有若墨色，如星斗错落上下，真稀世之奇宝也。"[64]这种石体纹路与《江山霁雪图》《婉娈草堂图》，以及《葑泾访古图》等作品中的山石手法有着很多近似之处，亦可暂列"外来影响"反证之一种。

　　董其昌的"干冬景"山水，以抽象化的风格手法掩饰了自然主义特征的雪景意象，增强了视觉观感的光影效果及山石的凹凸之形。高居翰分析董其昌新颖创作手法与内在画意时，存在无法回避的悖论。一方面，他提出《葑泾访古图》受到西方艺术明暗对照法影响的观点，乍听起来是极为荒谬的，而画面光影视觉效果却有一些近似之处；另一方面，他虽然对自己提供的画例极为自信，但又无法回避来自中国传统雪景山水方面的反证。实际上，能否合乎史实与情理地完成对董其昌画风变革基础的历史叙述，恰恰也是高居翰的一份忧虑。如其所说："我们也必须认识到，也许我们会在他的山水画当中，发现一些无关绘画的额外内涵，但无论如何，这些内涵并不完全来自这些作品本身，反而有一大部分是源于这些作品和其他的、古人的或是当代画作之间的种种关联——换句话说，要看这些作品在艺术史中的情况而定。这就好像是透过望远镜去观看董其昌一样：一开始，我们看到两个影像，一个是历史当中的董其昌，另一个则是艺术史上的董

────────────────

[64]（明）林有麟:《素园石谱》（卷一），扬州，广陵书社，2006。

其昌，困难的时刻是当我们想要把这两种影像调聚成一个完整而全面的人形的时候。"[65]那么，经过诸多论证之后，高居翰是完美地将董其昌的两种历史影像，聚成"一个完整而全面的人形"了呢？还是让我们不断地感觉到，这位伟大的晚明画家的文化身份及艺术风格，在西方艺术和自身传统、自然主义和抽象性之间被阐释得有些支离破碎了呢？

三、高居翰重视董其昌新颖创作手法的学术渊源及内涵拓展

在西方艺术史学界，针对晚期中国艺术风格的"新颖性"问题的讨论，存在不少分歧，有些思考已经超越艺术领域进入到史学理论和思想史范畴。其中，高居翰对董其昌《葑泾访古图》新颖手法的研究就是一个重要代表。他不仅提出了"绘画通过绘画史进入了历史"这种观念，而且创造了综合风格与思想的一个新审美概念——"钝拙"。可以说，这些思考又是高居翰对中国绘画史的独特贡献。

就问题的学术渊源而论，高居翰对《葑泾访古图》画面新颖创作手法的特别关注，明显受到其师罗樾某些观点的影响。早在二十世纪七十年代初期，罗樾就在《中国画的阶段与内容》一文中盛赞董其昌的"全新风格"，代表着中国绘画史的一个真正的新阶段，并专门针对其创造的"新颖"山水形象，作过以下风格描述：

> 董其昌从过去的传统陈旧的技法窠臼当中，营炼出了一套"新颖"的山水形象，其特质与力度即在于山水形象本身的抽象性：充满体量感的、莫可名状的物质形体被安排在一个杂乱无秩序的空间之中。他的山水构成，在知性上极为迷人，在审美情趣上，极令人愉悦，且完全与感觉绝缘。[66]

罗樾对艺术作品新颖风格的重视，显然受到过卡勒（Erich Kahler）倡议的影响。后者曾指出，"新颖性"在科学研究中的重要性，已经是显而易见的现象。而就艺术风格的"新颖性"而言，它的重要价值还没有受到艺术史家任何明确的

[65]（美）高居翰：《山外山：晚明绘画（1570—1644）》，110-111页，王嘉骥译，上海，上海书画出版社，2003。

[66]（美）罗樾：《中国画的阶段与内容》，载《中国画国际学术讨论会论文集》，291页，台北故宫博物院，1970。

重视。[67]1964年，罗樾在《中国绘画史的一些基本问题》一文中，不仅将这种倡议具备实践性地引进艺术史研究领域，而且就艺术史结构的"整体性"、风格的"连续性"及画法的"新颖性"三者之间的关系提出了自己的看法。他认为，一件艺术作品本身不具有任何内在的历史意义，艺术史家正确理解一件艺术作品"新颖性"的主要目的，不是为了其个体，而是要为其在历史上找寻到一个恰当的位置，并理解其与绘画发展过程的"整体性"和风格"连续性"之间的内在关联。罗樾本人十分清楚地意识到，艺术史研究所建立的风格"连续性"与"新颖性"关系当中，还包含着一个不容忽视的史学叙述难题：如果某位艺术史家不惜以牺牲个别性真实为代价而专注于风格的"连续性"，那他就将处于丧失风格实体的危险中。进而，艺术史发展过程中那些具有原创性的画家及风格元素，也就失去了真实价值；如果他试图达到个别性真实并对所有风格细节给予关注的话，那也就将失去风格的"连续性"和具备普遍意义的评价体系。[68]对于他的观点，我们也可以这样理解：研究者对个体画家和具体作品特质关注得越深，就越会发现以往那些笼统的艺术观念和风格理论，很难将其中具备创造性的"新颖性"元素，顺理成章或令人信服地纳入其原有的历史"整体性"或风格"连续性"当中加以有效的解释。当然，罗樾如此强调风格"新颖性"，却并非是要摒弃历史的"整体性"或风格的"连续性"。他肯定画家的自主创造源自个人的心智活动，完全属于自己的，但独特的个人成就仍然要归属到他所身处的历史性当中。换言之，一个画家成就自己在艺术史上的重要地位，是他能够在各种创新中运用理性和批判态度对待优秀传统的结果，以此去证实自己是一位开拓者而非单纯的模仿者。那么，什么样的画家具备创造"新颖性"风格的能力呢？在罗樾看来，董其昌这样的"业余画家"，恰好就是其中的主要代表。因为，此类画家在传统风格的各种观念业已形成审美约束力的时候，能够显示出职业画家所不具备的丰富而博雅的"学问"，这也是其风格在"知性"上迷人的原因之一。

毫无疑问，高居翰继承了罗樾提出的"艺术史的基本问题全靠风格才得以提出"这一具体思路，而且还极好地实践了其师"一件作品的重要性主要取决于他所洞见的该作品在当时风格中的新颖性"的主张。受中国社会史和思想史领域研究成果的启示，高居翰试图要从每一个时代、每一个流派，甚至具体到每一位画

〔67〕（美）罗樾：《中国绘画史的一些基本问题》，见《海外中国画研究文选（1950—1987）》，第70页，上海，上海人民美术出版社，1992。

〔68〕（美）罗樾：《中国绘画史的一些基本问题》，见《海外中国画研究文选（1950—1987）》，68页，上海，上海人民美术出版社，1992。

家所面对的多重选择的现实语境去重新建构中国绘画风格史，并力求对某些"新颖性"元素出现的特殊历史情境给予重新的评价。这种提法的主要目的是用来纠正在西方学界一度盛行的两个偏见——"中国艺术的创造性时代结束于宋末"和"晚期中国画几乎是一种没有独创性的活动"。如此一来，高居翰也就必须从对概念化风格的一般性描述，转向对"新颖性"风格元素来源另辟蹊径的解释上，并将这些对风格变化的解释纳入一个新的学术结构。这也是在1970年那次研讨会后，他的观点被很多人理解为是对罗樾观点的"另一种尝试"的根本原因。其结果导致了晚明时期的部分新颖风格，与之前的"整体性"构成一种对抗局面，具有了追求另一种艺术史结构的倾向。然而，种种假设性的各类风格之间的因果关系，在实际的发展过程中可能不一定存在。这种矛盾只能依靠艺术史的撰述技术来平衡，即艺术史结构终究是一个关于视知觉发展过程与演变逻辑的个性化建设。任何关乎风格的解释、事实的描述，以及联系具体时代文化的心理学阐释，艺术史家能够参与分析的风格，仅仅限于他们在现有条件下所能见到的那些例证。而在建构的过程中，尤其是当史学想象凌驾于确凿证据之上的时候，主观因素又应该被限制在怎样的范围内？

　　针对董其昌画作"新颖"风格的思想内涵，高居翰在罗樾的基础上又做了哪些推进呢？可以说，他继承了其师提出的"（董其昌）新颖的山水形象，其特质与力度即在于山水形象本身的抽象性"的论断，也认同这些新颖风格代表着中国山水画形式结构的新阶段。他在分析董其昌《葑泾访古图》时提出，这种"扰攘不安的山水"[69]是画家刻意地违反北宋山水那种规范的理性秩序。其"抽象性"特征，透露出一种迥异于传统的"新颖性"艺术元素。画面上的物质形体不具有传达土块或岩石自然地质的特性，而是将所有物象都简化成抽象的、莫可分辨的形式结构，其目的在于维持"一种完全不具叙述特征的形式"[70]。相较罗樾"莫可名状的物质形体被安排在一个杂乱无秩序的空间之中"的看法，高居翰发现了新颖皴法（即"直皴"笔法）对画面"势能"结构的贡献。它们主要是用来强化造型的动力方向，使观者的眼睛随着画家所选择的造型角度，平顺柔畅地在物表上游移，进而连接绵延成"势"。而此之"势"的存在，也使作品呈现出一种反自然实景的抽象感。（图14）[71]

〔69〕（美）高居翰：《气势撼人：十七世纪中国绘画中的自然与风格》，43页，李佩桦等译，上海，上海书画出版社，2003。

〔70〕（美）高居翰：《山外山：晚明绘画（1570—1644）》，81页，王嘉骥译，上海，上海书画出版社，2003。

图 14
（明）董其昌 《青卞图》
1617 年 纸本水墨 225 厘米 ×66.8 厘米
美国克利夫兰美术馆藏

　　董其昌抽象性的艺术风格，能否传达现实的人性经验呢？高居翰为了阐明这个问题，专门针对"艺术家应当以再造或纪实的方式，适当地在画中传达人性经验，因为一种艺术如果大抵只是关注风格和形式的话，那么，其与人性经验的关联必定也相对地比较薄弱"[72]这一观点提出了批评。他认为，绘画形式的抽象特质与人在现实中的思想及感情结构是相类似的，董其昌那种充满"人为秩序"的新颖风格真实地反映着现实世界。其山水形象本身的抽象特质，也具有暗示人性经验的意图与能力，形式本身以及形式之间的相互作用都会在观者心中烙下与经验世界相通的诸多印记。如果绘画的风格结构可以传达秩序感，同样也能传达失序感，不管这种失序感是个人内心之感，还是社会上普遍弥漫的一种焦虑气氛。高居翰还进一步将董其昌的"知性化"创作，与王阳明心学致"良知"作了对应。所谓"良知"，就是在知觉活动中把潜在形式存在的世界客体从沉潜状态中唤醒，使之在人的头脑中成为完全的实在并获得意义。这种认识论不仅会赋予外部世界一个人为的意义与价值系统，而且对于画家的"原创力"而言，也将为传统形式提供一个风格转换的时代助力。故此，董其昌创造的"新颖"艺术风格具备对晚明时局的关怀能力，"呼应了晚明时代某些深沉的隐疾，而董其昌的做法就像我们前面所提出的，他是利用形式来传达一种方向迷失以及世界已经歪斜崎岖的感受"[73]。

　　更值得重视的是，高居翰综合风格特征、画人心态与晚明时局创造的"钝拙"概念，代表一种新审美类型。他先是受到王己迁对文人笔墨"生""拙"趣味理解的影响，随后又进一步将"儒家自我修养的视觉表现"内涵赋予其中。在他眼中，董其昌的画作包含许多紧张拉锯和暧昧的特质，表现出令人觉得"窒碍而难以喘息"的二元性：既渴求稳定与秩序，又刻意让稳定与秩序崩解。这种二元性至少包含五个"拉锯关系"，其中有两个对我们理解董其昌"新颖"画风及内在画意会有所帮助。其一，董其昌一方面在画作中呈现了自然形象，一方面又为作品镀上一层迥异于自然的面貌，或者可以说是一种抽象化的秩序。这种风格秩序虽与自然实景"再现"观念无关，但又鲜明地传达出现实经验。（图15）其

〔71〕（美）高居翰：《山外山：晚明绘画（1570—1644）》，81 页，王嘉骥译，上海，上海书画出版社，2003。

〔72〕（美）高居翰：《山外山：晚明绘画（1570—1644）》，102 页，王嘉骥译，上海，上海书画出版社，2003。

〔73〕（美）高居翰：《山外山：晚明绘画（1570—1644）》，112 页，王嘉骥译，上海，上海书画出版社，2003。

二，董其昌一方面在许多作品中透露出他对各种山水形象及表现手法的熟稔，但另一方面又在作品中展现出一种既"拙"又"生"的抽象特质。（图16）这些紧张的"拉锯关系"为董其昌的画作增添了一种风格形式与时代气氛交织的复杂性，不仅是晚明历史的征兆或表现，同时也是晚明历史不可或缺的本质要素。对于一个时代而言，当机敏和灵巧的特质已经被质疑，而且不断地被贬为低俗的用途时，"钝拙"之风正好派上用场。尽管"钝拙"之风是属于贤士高隐的理想，并不见得就与现实事物的实践有所扞格与冲突。[74]

关于董其昌"新颖"风格的鉴赏问题，高居翰针对中国学者长期保持的固有理解也作过善意的批评。他认为，很多情况下，"高水平"的中国画被笼统地等同于或被束缚在"文人画"笔墨趣味当中，一些"新颖"风格成立的历史情境遭到忽视。大量的中国画被"非情境化"，导致许多作品与原本意涵和目的分离。中国的鉴赏家们评价作品和画家的基础——真伪的判断、个别大家的手笔、表现性的用笔、风格传承的正确与否、业余或传统等，意在唤起"纯粹的美感反应"。[75]这种研究状态将会大大地阻滞我们对个体画家及其"新颖"画风的深入讨论。本质上，中国绘画在历史规约的风格形式与笔墨趣味之外，还有着很多耐人寻味的现实内容。那种"更个性化、更率意自然"的风格创造，代表着一种对以往传统的内在超越。欲求在文人画风格的内部建立一种叙事的或者必要的因果关联，仅仅出于现代学者的主观意愿，其中也必然隐含着对更为开放与有效研究方法的排斥。"新颖"的艺术风格取决于个体画家通过理性思考达成的对既有"风格序列"的突破，而绝非在形式与趣味上对传统作简单的临摹体验。

针对董其昌作品特殊的"留白"效果，很多学者都是从"文人画"笔墨趣味出发，将之置于中国书画美学的大范畴内进行宏观阐释，认为这种画法综合了前人书画同源的笔墨技法，将书法的"飞白"与绘画的"泼墨"相结合，既起到计白当黑的效果，又能够体现线、面交融，发挥以线为主导的"骨法用笔"的作用。在当前学界，诸如此类的分析描述极为常见。然而，如此笼统而含混的美学阐释，除了在审美鉴赏方面提供些"常识"外，基本不能为董其昌"新颖"画法与其现实境遇关系带来多少有意义的解释。两相比较，高居翰提出的"钝拙"概念所关涉的晚明社会与政治问题，显然将董其昌画法变革意义带出了艺术鉴赏层

〔74〕（美）高居翰：《山外山：晚明绘画（1570—1644）》，112页，王嘉骥译，上海，上海书画出版社，2003。

〔75〕（美）高居翰：《画家生涯：传统中国画家的生活与工作》，13页，杨宗贤译，北京，生活·读书·新知三联书店，2012。

图 15
（明）董其昌　《栖霞诗意图》
1626 年　纸本水墨
133.1 厘米 ×52.5 厘米
上海博物馆藏

图16 （明）董其昌 《宝华山庄图册》之《松亭秋色图》 1625 年 纸本设色
29.4 厘米 ×22.8 厘米 上海博物馆藏

面。概括地说，这一概念是关于笔墨风格与晚明政治关系的新审美类型，对当前的笔墨审美论者应有所启示。

高居翰对"新颖"风格特质的理解，显然也发展了罗樾提出的——明代绘画是"绘画的绘画，是成为隐喻、评注和日益抽象的绘画，因为其内容就是思想"[76]的观点。而"创造性思想"，也绝不仅仅局限于风格形式层面，一定涉及丰富的

〔76〕 （美）罗樾：《中国绘画史的一些基本问题》，见《海外中国画研究文选（1950—1987）》，76 页，
上海，上海人民美术出版社，1992。

时代文化和人文思想。基于此，我们也就能更好地理解他为何会提出：董其昌的绘画风格之所以能传达出一股迷人的"知性"气质，就在于这些作品不再是单纯的绘画，而是一种人文科学，一种很有学问的艺术，成为带有隐喻的视觉体系。其内容深刻地传达着明代画家们的思想，以及他们对所处现实社会的个体观察，反映了风格形式背后那些复杂的人性经验，这是"新颖性"风格成立的重要思想史基础。然而，更加深层的学术意图使高居翰不能驻足于对作品"抽象"特征的描述。若完全沉浸在"人为秩序"抽象性山水的论说中，定将有悖于他之前认定的，《蓊泾访古图》具有"描绘受光效果的自然主义手法"。所以，基于论证逻辑的考虑，他必须要给西方艺术保留一个重要位置。毕竟，阐述这件作品新颖手法来源的出发点，并不只是用来证明它与既有风格传统之间的继承关系，或仅是呈现晚明时期仍具"内在性"的社会文化结构，更重要的目的是要验证西方艺术"外来影响"的真实性存在。否则，《气势撼人：十七世纪中国绘画中的自然与风格》一书提出的，晚明画家（包括主流文人画家董其昌等人在内）鉴于政治失序而迫切地吸收西方艺术挽救自身颓势的观点，就将成为一句空话。因此，高居翰经过上面的阐述后不得不对新颖风格的抽象性做出了另一番理解：董其昌画作中的皴法以"由重而轻，由轻而至留白，系以渐层变化的方式"，呈现出一种凹凸感强烈的明暗效果，这与西方艺术塑造物体形质的手法极其近似。[77]

　　论述至此，我们就能更加清楚地认识到，高居翰不仅部分地继承了罗樾艺术史"连续性"观点，而且，还将新颖画法引入了自己看重的"外来影响"的学术框架。如此一来，原本在罗樾那里表现得较为纯粹的方法论就被高居翰转化成一种学术策略，具有了更加广泛的文化张力。作为一位在中西方学界颇具影响的艺术史家，他对晚明时期出现的"新颖"手法与西方艺术关系的解释，也包括对在同类问题上持相异观点学者的批评意见，势必会成为艺术史学者或非艺术史学者们的研究证据，或饶有兴味与争议的话题。事实证明，自二十世纪中期日本学者米泽嘉圃提出晚期中国绘画受"外来影响"观点之后，它已然在域外学界形成一股学术风气。当风格描述与艺术史家本人看重的历史证据和文化结构联系在一起的时候，关于这些"新颖"风格手法的真实历史渊源及其思想史价值，会被高居翰的推论导引到何方呢？这的确是一个令人忧虑的问题。显而易见，风格描述已经完全成了高居翰随心所欲地验证其学术观念的一件工具，画家本人实际的艺术立场和

〔77〕（美）高居翰：《山外山：晚明绘画（1570—1644）》，81 页，王嘉骥译，上海，上海书画出版社，2003。

真实的师法资源，却隐没在其"外来影响"观念当中。这或许正是《气势撼人：十七世纪中国绘画中的自然与风格》英文版序言提及"文化张力"那段话——"关于绘画，明清历史究竟能告诉我们些什么？这不是我关心的主题。相反，我所在意的是：明末清初绘画充满了变化、活力与复杂性，这些作品本身，向我们传达了怎样的时代信息，以及这样的时代中又蕴含着怎样的文化张力"〔78〕所蕴藏的潜台词。因此，我们对高居翰提出的"绘画通过绘画史进入了历史"〔79〕一说，一定要保有必要的警觉意识。他即便领悟了董其昌那种"扰攘不安的山水"风格形式是对晚明衰败时局的回应，代表着"一种方向迷失以及世界已经歪斜崎岖的感受"，但对《葑泾访古图》明暗对照手法来源的错误判断，致使董其昌借助雪景山水画法与画意隐喻士大夫政治理想的真实意图基本没有被呈现出来，也无法得到恰当的思想史价值评价。最初依赖视觉感受的风格类比引来的延伸性思考，还将涉及另外一个方法论问题：即如何才能对一件"可见"图像作品中蕴藏的"不可见性"达到正确理解的目的？研究这样的隐喻性作品，不仅与一般的"文人画"不同，而且，在缺少对画家政治境遇考察的情况下，风格比较似乎并不比美学阐释更令人信服。

可以肯定，高居翰对《葑泾访古图》新颖画法受到西方艺术影响的推论，带有极强的臆想色彩和特定的学术意图。但在对其具体观点和研究观念的辨析过程中，笔者有一种面对大山之感，其整体研究有如"常山之蛇"。欲反驳其某个具体观点，先须深入理解其背后的学术理论体系，甚至要对西方学界不同学派之间的那些争议的来龙去脉有一定的辨析能力。高居翰的研究优势在于掌握着丰富的艺术史资源，其论证思维纵横捭阖，旁征博引，新见迭出。他深谙西方学界中国社会思想史研究领域的诸种盛行观念与理论，无形中增加了其艺术史研究的学术张力。然而，他掌握的丰富的艺术史资料是其研究所长，但证据庞杂、诸多臆想，以及复杂的学术背景，也时时牵制其观点的确凿落实，这恐怕又是其研究之所短。其论证逻辑在主观想象、历史证据和文化意图之间的"摆渡"，也稍显随意。在中国艺术史研究影响领域更为广泛的当下，任何一个学术观点能否对相关人文学科产生真正有益的帮助，很大程度上取决于艺术史家客观的观察能力与合理的解释效果。当特定文化区域内产生的作品风格，变成当代不同文化区域学者

〔78〕（美）高居翰：《气势撼人：十七世纪中国绘画中的自然与风格》"英文版序言"，李佩桦等译，上海，上海书画出版社，2003。

〔79〕（美）高居翰：《明清绘画中作为思想观念的风格》，见《风格与观念：高居翰中国绘画史文集》，128页，杭州，中国美术学院出版社，2011。

验证其学术观念的工具时，艺术史研究的客观性诉求究竟能被呈现多少呢？笔者虽然并不完全否定西方艺术在晚明时期产生过一些实质性影响，但是，仅就《葑泾访古图》明暗对照手法来源这个问题而论，高居翰所坦言的——"不同的学科在某些方面有赖于各自的系统阐述，因此艺术史家的过失会造成其他学科学者的误解"[80]，可能注定会因其观点的臆想色彩而成为自身研究的一句谶语！

第二节 一份关乎风格、画意与画史重建的学术愿望

万历丁酉（1597）八月，董其昌奉命出使江西南昌担任乡试考官。考试结束后，他于十月左右又顺便回到松江小住，其间拜访了好友陈继儒的小昆山读书之所——婉娈草堂，并为其创作了《婉娈草堂图》（图17）一作。这件作品在风格与画意等诸多方面都有值得关注的新颖之处，是了解董其昌早期画法创变的重要途径。

1994年，台湾学者石守谦专门针对此作发表《董其昌〈婉娈草堂图〉及其革新画风》[81]一文，盛赞此作标示着一种全新风格的诞生，"开启了绘画史上可以称之为'董其昌时代'的契机"。文章对董其昌新颖皴法与传统雪景画法之关系，做出极好的形态学阐释，也借助这份个案研究深化了风格、画意与画史"重建"这项长期而艰巨的学术工程。若与高居翰、班宗华等美国学者在"外来影响"观念下解读董其昌新颖画风相比，这份研究成果自能体现中国学者问题意识的关注点所在。然而，石守谦仅将董其昌看作一位"朝服山人"，认为他内心缺乏经世济民之大志，"服官"目的就是为了更加方便地搜求古代画作名迹以提升个人艺事而已。这种理解极大程度地忽视了董氏本人当时的基础身份（翰林院编修、皇长子讲官）与实际的政治抱负，进而将他独创的"干冬景"山水与现实政治境遇之关系断然割裂，使得雪景山水对董氏早期画法创变价值仅仅驻足在风格画法的技术性层面。同时，石守谦对此作笔墨类型所属"序列"的含混定位、运用考古材料时过度的史学关怀，以及"画家本意已与雪景无关"等误解，都令这份"重建"研究的客观性和有效性受到了很大的限制。

[80]（美）高居翰：《明清绘画中作为思想观念的风格》，见《风格与观念：高居翰中国绘画史文集》，116页，杭州，中国美术学院出版社，2011。

[81] 石守谦：《董其昌〈婉娈草堂图〉及其革新画风》，见《从风格到画意：反思中国美术史》，291—314页，北京，生活·读书·新知三联书店，2015。本节所引文字凡出自该篇者，不再另注。

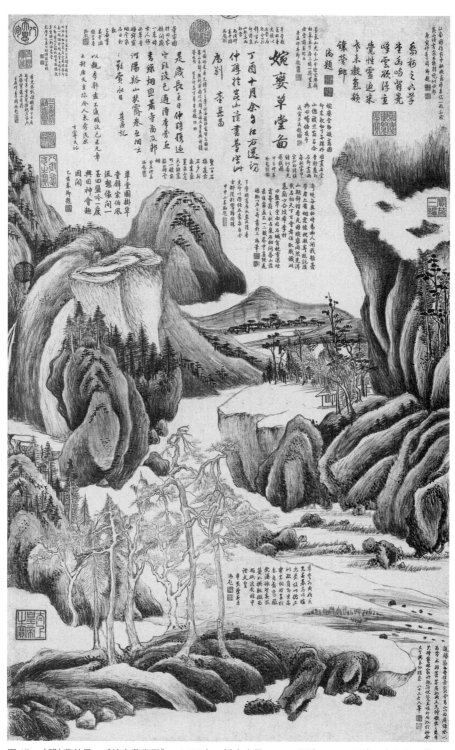

图 17 （明）董其昌 《婉娈草堂图》 1597 年 纸本水墨 111.3 厘米 ×68.8 厘米 台北私人藏

一、艺术风格与历史事件

在正式讨论石守谦的研究之前，我们先来分析一个史学叙述问题。就具体观点而论，石守谦对董其昌画法资源的理解与高居翰有着很大的差异，但二人构建各自的叙述方式却惊人地相似，均极为看重某个"历史事件"与董其昌风格画法创变之间微妙的因果关系。本质上，历史事件并不一定与特定艺术风格存在必然联系，但在艺术史家所选定的叙述结构当中却又不可或缺。在二者之间，艺术史家灌注了一份源自学术观念及文化立场方面的价值期待。

那么，某个"历史事件"在艺术风格形成中所起到的作用大小取决于什么？它被艺术史家重视的根本动机又是什么呢？可以说，任何一种历史意义都是历史学家在现有史料证据基础上结合学术诉求综合叙述而成，每一个受到关注的历史事件也带有类似的特点。基于此，历史学家对历史事件本身真实性的关怀程度，与其在建立特定历史意义的过程中表现出的"枢纽"能力相比，有时会稍显逊色。本质上，一位画家或一种艺术风格与某个历史事件，之所以能够被联结成历史结构进行叙述，一定程度上说明关于它们的现存记忆与历史真相之间，有一部分内容是可以被研究者丰富的想象力所填充的。这些"填充物"与研究者的学术旨趣和文化立场密切相关，平衡着过往的历史世界和如今的现实世界之间的动态关系。艺术史既然不是那种外在于思想的纯物质世界，那么，关于以往事件的想象与重构就一定要考虑它能够承载的现实学术与文化意义。这也就使得艺术史研究的重心不会完全局限于对事件本身真实性的单纯考证，而是在一种带有主观意图的情形之下努力地创造出一个合乎情理的叙事结构。天然的时空弹性与各种不期而遇的机缘巧合，最终呈现出史学研究最曼妙，甚至匪夷所思的面目。不过，任何一个史学判断的学术说服力和持久力，必须符合与其他史料证据或价值观念不发生冲突的前提下，才能够成为史家所建构的"历史综合体"的有机组成部分。换言之，在排除史学家过度臆想之后，某种史学解释的学术效力一定要诉诸事件本身的客观性，以及它在发生当下的真实影响力。

高居翰针对艺术风格与历史事件的关系，也做过一些专门思考。他提出，在寻求一幅画的风格与外部各种因素的联系时，应当怀疑陈述或暗示某种简单因果关系的任何说法，既不能光凭与事件搭界的画家传记来解释画家的创作意图，又不能把画家的思想看成一架将外界刺激转化为绘画表现的简单机器。[82]这一思

〔82〕（美）高居翰：《明清绘画中作为思想观念的风格》，见《风格与观念：高居翰中国绘画史文集》，126 页，杭州，中国美术学院出版社，2011。

考显然是对之前夏皮罗（Meyer Schapiro，1909—1996）观点的反驳，即艺术史家只需通过考虑在一定时空中的一系列作品，把风格的各种变化和具体的历史事件相联系，和其他文化领域的变化特征相联系来解释风格的变化或特殊轨迹。高居翰并不十分赞同夏皮罗如此简单地看待绘画风格形成的观点。在这个问题上，他显然也受到老师罗樾如下观点的影响：即当艺术史家向常识妥协时，他就在逃避自己的责任。因为常识把绘画看作是历史和思想背景衬托之下的东西，犹如一面墙衬托的一幅画，人们靠背景来说明绘画，并在和背景的联系中理解绘画。而艺术史家的职责却不光是针对作品风格的简单"解释"，必须要以一种更有机和更有活力的态度来看待绘画艺术和人类文化的联系。在这个联系中，各种因素互相影响和制约。绘画风格在其中是一种积极的不可替代的力量，不只是各种外部影响的消极接受者。某种特殊艺术风格的发展，在很大程度上就是由特定的历史结构、思想潮流或社会价值的变化而促成的，其中也不排除某些偶然因素或事件对风格的影响。所以，艺术史家往往倾向于以当时"那些有决定性意义的事件来给绘画风格定性"。在"定性"的过程中，艺术史家可能会构建出一个远远超越原始资料的历史情境和叙述结构，被选定的历史事件与其学术研究的现实意图有一种不可分割的内在统一性。简而言之，任何一个被关注的历史事件，一定程度上传达出研究者特定的价值诉求：即他在影响风格形成的复杂因素中，依据视野可及的历史记录去发现并挑选其中的一部分建立起过去与现在的联系，并不断地推动艺术风格进入历史叙述。而事件本身的真实性与客观性的存在限度，很大程度上由其所属历史文本自身的叙述逻辑和事先预设的学术诉求来决定。

高居翰重视《葑泾访古图》明暗对照手法与西方艺术之间的关系，因而，董其昌与利玛窦在南京的"一面之缘"，遂成为其新颖风格手法来源研究中一个重要历史事件。就此问题，笔者上文已经做过一些辨析。石守谦也发现了《婉娈草堂图》的岩石坡岸呈现出强烈的明暗关系，认为这种效果是因董其昌改造了传统雪景山水画法而创造的"直皴"笔法所致。判断依据本自另一个历史事件的存在：即董其昌在创作《婉娈草堂图》之前曾刻意绕道杭州。他根据现存的零散史料描述了此行曲折的路线：万历丁酉（1597）九月上旬结束典试江西南昌任务之后，董氏本应取道鄱阳湖进入长江水路，顺流而下至南京。全程虽长达一千二百里，但由此路回松江较为顺畅，时间仅需十余日。实际上，他却选择从南昌出发经由瑞虹、龙津、贵溪、弋阳到广信府的上饶，再由之经玉山走衢江而至浙江衢州府，经龙游、兰溪到建德县富春驿，再走桐江、富春江，经富阳县而抵至杭州，复行运河经嘉兴再至松江。这条路线颇为波折，可谓水陆兼程，辛苦异常，

整个行程至少要耗费二十多天的时间。那么，董其昌为何要选择如此辛苦而耗时的行程呢？"杭州"一地对他又有着怎样的吸引力呢？因为，他想再度到杭州高濂家重览郭忠恕的《摹王维〈辋川图〉》，甚至还奢望有机会再次看到冯梦祯家藏的传王维《江山雪霁图》。这两件作品是董其昌此时探寻王维风格画法的关键资料。这次刻意规划的杭州之行虽然路途周折，颇为劳顿，但"在第二次看完《辋川图》摹本后三个月所作的《婉娈草堂图》，即首度具体地呈现了他在此实践的结果"。可以看出，石守谦几乎将这个时期与董氏画法变革相关经历，整合成了一幅带有叙事性的历史画卷，也使得"杭州之行"成为当前研究者们重点关注的一个"历史事件"。[83]

　　简而言之，高居翰和石守谦两位学者各自看重的"历史事件"对董其昌艺术风格的影响，可以概括为以下两种对应关系：一个是《葑泾访古图》的明暗效果——董其昌万历壬寅（1602）"南京"之行及与利玛窦的"一面之缘"——西方铜版画明暗对照手法；另一个是《婉娈草堂图》的"直皴"笔法——董其昌万历丁酉（1597）刻意绕道"杭州"之举——冯梦祯所藏传王维《江山雪霁图》和高濂所藏传郭忠恕《摹王维〈辋川图〉》。显而易见，每个历史元素都有自己存在的时空条件，只是在围绕董其昌画法变革的讨论中才被不同的艺术史家进行了新的"综合"，并用来求证新颖画风的具体资源。然而，就实际的论述逻辑看，高居翰看重的董其昌与利玛窦南京"一面之缘"无法得到确凿史料的佐证，带有很强的臆想色彩。他过分看重《葑泾访古图》风格的突变与董、利二人1602年"一面之缘"的关系，忽视或刻意削弱新颖风格早已在董其昌作品中出现的事实。"外来影响"观念左右着其研究思维，本应对历史事实负有一份责任的"一面之缘"，极大程度地被转化为一种与二十世纪初期中国需求西方写实艺术近似

[83]　"杭州"一地是当前董其昌研究中的焦点，备受学者们的重视。如任道斌《董其昌与杭州》（载《南宗北斗：董其昌书画学术研讨会论文集》，50—57页，澳门艺术博物馆编，北京，故宫出版社，2015）一文中提出，董其昌一生到杭州的次数高达十八次之多。这十八次的时间分别为：万历乙酉（1585）、丙申（1596）、丁酉（1597）、辛丑（1601）、甲辰（三次，1604）、己酉（1609）、庚戌（两次，1610）、壬子（两次，1612）、丁巳（1617）、戊午（1618）、己未（1619）、天启辛酉（1621）、崇祯己巳（1629）、辛未（1631）。任道斌认为此地可以说是董其昌的第二故乡，是其艺术风格形成的重要地点之一。颜晓军在《董其昌杭州诸问题综考》（杭州，中国美术学院出版社，2012）一书中也提出了"杭州"一地对董其昌艺术创作的几点重要性：如杭州鉴藏家冯梦祯家藏的《江山雪霁图》和高濂家藏的《摹王维〈辋川图〉》，对董其昌了解王维画风起到了决定性作用，并为其"南北宗"论奠定了重要基石；董其昌在杭州与东南文友的相互往还，既丰富了他的学养，也为他的书画鉴赏提供了切磋研究的群体；杭州的湖山风光激发了他的创作灵感，特别是对"米氏云山"的领悟与创化起到了关键作用。

的研究观念和价值标准。这种研究倾向也说明在将某个历史事件提炼或构造出来之前，它早已在价值归属上得到研究者明确的主观定位。

事实上，艺术风格与历史事件二者之间，可能还涉及一个史学叙述逻辑问题，即艺术史家在诸多史料之间发挥着想象力，甚至会以臆想形态解释过去的历史事件，使得一些零散史实在论者所看重的学术观念下与艺术风格产生联系。但是，将它们联结成一种特定的影响关系是一回事，在史料证据方面做到取信于人，却又是另一回事。不同的艺术史家在自己看重的历史资料与解释逻辑之间，构建了一种"假设"意义上的一致性。这种一致性虽然被论者宣示指向历史的真实，但当不同的结论发生冲突时，它们能够承担的学术责任仅仅就是论证逻辑本身的合理与否。因而，目前关于董其昌与利玛窦"一面之缘"对晚明艺术的影响，最终只不过就是高居翰在"外来影响"观念下，借助丰富的想象力而做出的一个主观色彩很强的猜想而已。与之比较，石守谦对传王维《江山雪霁图》《摹王维〈辋川图〉》对董氏画风变革影响的重视，有很多来自文献史料及风格画法方面的确凿证据，也凸显了董其昌画法变革的内部连续意义。当然，万历丁酉（1597）的这次"杭州之行"在董其昌早期画法变革过程中的影响价值，是否像石守谦所强调的那样具备决定性，还可以再作深入探讨。

二、台湾学者石守谦对《婉娈草堂图》"直皴"笔法资源的追溯

万历辛酉（1597）九月，董其昌不辞辛苦地绕道杭州的目的，是为了能够再观《江山雪霁图》和《摹王维〈辋川图〉》。这两件作品在其探寻王维画风及掌握其笔墨画法的过程中起到了很大的作用，诚如石守谦所说，董其昌对王维作品风格的苦心探求，并非意在单纯地解决一个鉴赏课题。因为，画家本人深信，如果能经由这两件作品来了解唐代大师王维笔墨的实质，回到其创作时的原始心理状态的话，便可以自然地进入"迥绝天机"的境界，完成"前身曾入右丞之室，而亲揽其盘礴之致"[84]的追求。

那么，石守谦又是基于什么标准判定这件作品"开启了绘画史上可以称之为'董其昌时代'的契机"呢？在此，我们有必要先就他在风格、画意与画史重建研究中提出的"大师传统"与"主题传统"等学术观念作些分析。这些问题是中

[84]（明）董其昌：《容台集》，693 页，邵海清点校，杭州，西泠印社出版社，2012。

国学者就自身艺术史理论建设的一份独立思考，在《婉娈草堂图》画法资源的探讨中也深有体现。石守谦提出，艺术史上所谓的"大师传统"，主要依据风格形式相关性的排列将不同时代的画家作品串联起来，并上溯至某位更早的重要大师。而被集合在一起的这些"大师传统"，却很难说一定就能够代表整个风格发展过程的全貌，毕竟，风格分析只有建立在可靠作品之上才有实质性意义。所以，在部分作品真伪难定的情况下，艺术史上延续着的典型画意就成了另一个不可忽视的画史构建元素，如"兰亭雅集""赤壁赋""归去来辞"等"主题传统"。主题画意在时间之流中是如何传递的呢？它所形成的传统又以何种方式形塑中国画史的隐性特质呢？后世可以经由典型的意境归属溯其源流，而至原始典范的确认，最终形成具有传递谱系的一种历史理解。这不仅是史家论述的重点，也对创作者有很大的启发作用。画家们在"立意"之际，不仅将自己安置在相关的历史谱系中，同时也选择了承载该意境表现的既有风格模式。主题画意不仅仅是绘画科目的分类，还代表着某种特定意境与情感的表达，后世画家们往往就是通过这个途径与古代大师们形成历史对话。

董其昌对晚明所传王维雪景画作风格，以及文献所记王维雪景画法特征两者合而观之的做法，恰好印证了"大师传统"和"主题传统"之间的这种互助性。石守谦本人一方面从宏观的"文人画"角度，对董其昌的画法变革意义做了如下评价：董其昌提倡文人画的基本动机与当时的文化环境有着密切的关系，代表着文人画发展的最后一个阶段。他比过去的文人画家更有意识地建立了一个"正宗"的大师谱系，规范文人画家们要在此谱系中从事"典范"的学习，然后经由此类"师古"行为去追求自我的风格之变。这种做法不仅再次明确了"大师传统"，而且也使得画法变革有了明确的历史感；另一方面，他也从微观角度对董其昌画法创变的基础做出如下分析：董其昌赖以研究大师王维画风的所有资料，几乎全是雪景山水。除了《江山雪霁图》之外，还包括传王维《雪江图》和《雪溪图》，以及与王维有师承迹象的赵佶《雪江归棹图》、赵孟頫《雪图》等作品。这种理解使得董其昌早期画法创变在文人画的"大师传统"脉络里，具备了特定的历史意义，而且对其借鉴资源与雪景山水"主题传统"之关系有了较为明确的定位。

石守谦如此重视《江山雪霁图》等雪景山水，显然受到董其昌"画家右丞如书家右军，世不多见"[85]那段专论王维《江山雪霁图》及其他雪景文字的影

[85]　（明）董其昌：《容台集》，692页，邵海清点校，杭州，西泠印社出版社，2012。

图18 （明）董其昌 跋《江山霁雪图》（局部）
纸本 日本小川家族藏

响。（图18）那么，《婉娈草堂图》的皴法究竟与《江山雪霁图》有何关联呢？
此作虽然是董其昌杭州之行后呈现的一件受王维影响的作品，但在石守谦眼里，
它似乎并未完全忠实于范本：因为，《江山雪霁图》岩石画法的明暗效果，是为
了接近自然特征的雪景意象，白雪覆盖的部分多为岩石裸露突出之处，显得较为
明亮，石块下部或褶皱间的空隙出现较深的阴影效果。山石岩块的表面，除了一
些少量的线条勾勒外，缺乏细皴，阴暗面主要依靠墨染而成，未见由皴笔层叠的
现象。由于董其昌的创作本意与描绘自然雪景已经无关，《婉娈草堂图》岩石坡
岸的明暗关系仅仅是延续了雪景山水的视觉观感，而且画家随意地将"有皴"面
加以延伸，"无皴"面予以缩减。表面上，这似乎只是阴暗面的扩大，而由明暗
的虚实关系来说，此则是原关系的颠倒。不过，两者笔墨的视觉效果却有类似之
处，都在岩块简易的平行重复分面之中呈现强烈的明暗对比。这个根本的笔势重

在其运动本身的平行性，以及其在画面各部位单元中的重复性。《婉娈草堂图》中的"笔皴"确实比过去所见自宋代以下各家皴法更为简朴，山石阴暗面原来该有的墨染被转化成直笔皴面，单纯而巧妙地装饰了其画上山与石的不同正、侧面。如画面右边山崖石块上那种重复层叠并缺少明显交叉编结的直线皴笔，由岩块分面边缘处的密浓，逐渐过渡到较为疏淡，最终消失而形成具有强烈反光的空虚边缘，而隔邻的另一片岩面则由此未着笔墨的边缘起，再开始另一个由浓密转疏淡的渐层变化，如此往复，形成一种平行积叠的山石形态。这种变化基本上依赖单纯的直笔重复运作而成，叠合的时候几乎只追求平面的效果，其中虽有疏密之分，但却刻意地避免造成皴线的交叉纠结。依此推论，上文提及的《葑泾访古图》画面特殊光影与明暗效果，与雪景山水创作手法亦应有密切关联，只不过在排除对雪景山水自然主义意象追求后趋于抽象化，仅仅保留了一些与雪景山水类似的视觉形态。其中细致且平面化的直皴组合，也可通过雪景山水的独特手法加以解释。

《婉娈草堂图》的画法形态上转化自《江山雪霁图》，不过在石守谦看来，"王维"在董其昌建立的绘画大师"正宗"谱系中，始终是一个不易实证的源头。所以，除了王维之外，董源、王诜、黄公望等人的传世画作都可能对董其昌产生过不同程度的影响。例如，王诜《烟江叠嶂图》山石的皴擦亦采直而平的笔势，中段云霭周围的壁面由直皴绘成，极近《婉娈草堂图》右边的崖壁。黄公望是董氏"南北宗"体系继王维、董源之后的枢纽人物，其笔意亦应上承王维，因而董氏才会在《江山秋霁图》中以"直皴"笔法诠释黄公望风格。《婉娈草堂图》画面最下方的土坡及小树林，极像是取自董源《龙宿郊民图》（图19），因直笔皴法的运用，更富有了苍厚的动态力量。

此外，石守谦还将取证视野扩及到一些现今存世的考古画作上。例如，现藏日本正仓院八世纪琵琶上的《骑象奏乐图》（图20）山崖凹凸阴暗处的笔法痕迹，辽墓出土的《深山会棋图》（图21）山壁的平行皴擦手法等，都被用作佐证资源。如此一来，董其昌《婉娈草堂图》新颖画风研究，就被推入了一个更加深邃的历史时空及更加广阔的问题领域，在主流风格、考古参证和文献资源等多方面产生了深度沟通。进而，"直皴"手法就不再仅仅局限于董其昌个人的画法变革范围，甚至有可能成为存世古画鉴定标准中的一个重要"范型"。石守谦在一篇论中国传统笔墨的文章中专门列举了《婉娈草堂图》的"直皴"笔法，不仅将之认定为是山水画法中最单纯、最富有古意的一种笔墨，而且，认为董其昌"一旦掌握了这个理想形式，由之而构成的作品便能得到可与造化创造生命相呼应的

图 19 传（五代）董源 《龙宿郊民图》 年代不详 绢本设色 156 厘米 ×160 厘米 台北故宫博物院藏

图 20　（唐）　《骑象奏乐图》　八世纪左右　木板设色　40.5 厘米 ×16.5 厘米　日本奈良正仓院藏

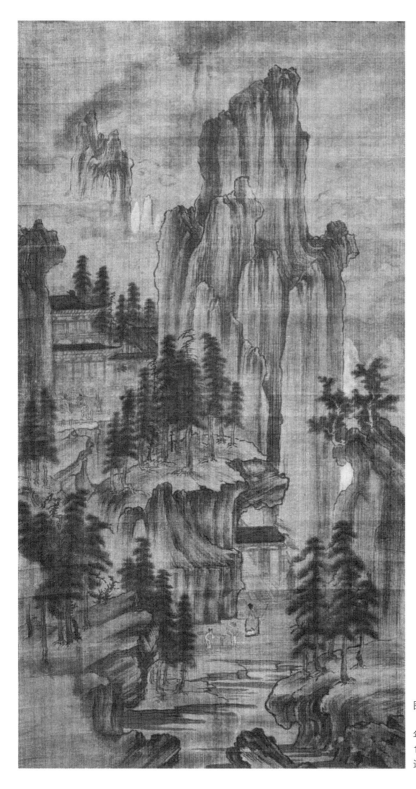

图 21
（辽代）《深山会棋图》
年代不详　绢本设色
106.5 厘米 ×54 厘米
辽宁省博物馆藏

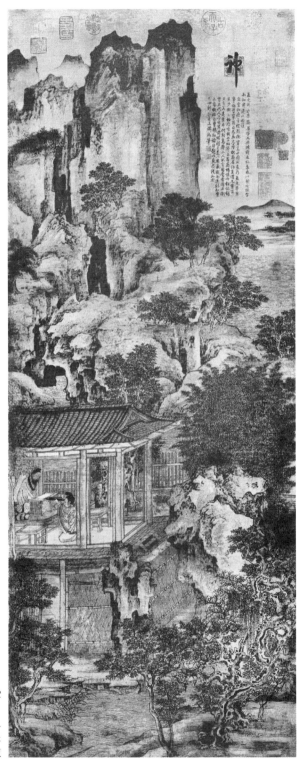

图 22
（五代）卫贤　《高士图》
年代不详　绢本设色
134.5 厘米 ×52.5 厘米
故宫博物院藏

境界，画家亦得以超越时空的限制，和他所选择认同的古代名家进行平等但复调的对话"[86]。这种理解不仅肯定了董其昌在"大师传统"与"主题传统"两个脉络中的传承价值，而且，也赋予了《婉娈草堂图》在古代画史"重建"学术工程中一个重要角色。

三、"重建"愿望中的史学关怀与自我限制

在追溯《婉娈草堂图》画法资源的过程中，石守谦自始至终并没有明说这份专门研究与其提倡的"风格、画意与画史重建"有何关联，而多处论述风格画法的潜在意图，却又都强烈地显现出这种倾向性。那么，他为何要在这份研究中诉诸"重建"意图呢？笔者认为，可能基于以下一些因素。

一方面，从学术渊源上看，石守谦对很多古代画史问题的关注明显受到其师方闻的影响，《婉娈草堂图》研究亦不例外。1992年在堪萨斯举办的"董其昌国际讨论会"上，方闻发表了《董其昌和艺术的复兴》一文。文章从"艺术复兴"和"风格结构分析"两个角度，专门讨论了董其昌《婉娈草堂图》这件作品的历史意义。他认为此作主要取法于（传）王维《江山雪霁图》和董源《龙宿郊民图》两件作品。董其昌由《江山雪霁图》而悟出披麻皴的由来，从中转化出自己的艺术"家法"——以平行重复的"直皴"塑造凹凸山形。由"直皴"笔法构成的抽象山石形体，被置于平展的空白中，暗示出一种新的体量和实感关系。其画面结构以一种全新的"取势"结构，将古代山水画图式引入一个新阶段。借画面构成之"势"，董其昌给山水画带来了一种新的综合。[87]在方闻看来，董其昌对传统艺术的复兴并不是一味地摹拟，而是通过深入师法古人而发现自我，作品所展示的不全然是其所师法的前代画家，而是经过转化的图像。[88]

方闻发表于1976年的《传为王维〈江山雪霁图〉》[89]一文，在研究思路上可能对石守谦树立中国画史"重建"学术愿望更具启示价值。后者曾从基准作品和风格谱系角度对此文给予了高度评价，认为它是整个二十世纪中国绘画史研究领

〔86〕 石守谦：《中国笔墨的现代困境》，见《从风格到画意：反思中国美术史》，418页，北京，生活·读书·新知三联书店，2015。

〔87〕 方闻：《董其昌和艺术的复兴》，见《董其昌研究文集》，432页，上海，上海书画出版社，1998。

〔88〕 方闻：《夏山图：永恒的山水》，37页，谈晟广译，上海，上海书画出版社，2016。

〔89〕 Wen C. Fong, Rivers and Mountains after Snow（Chiang-Shan Hsüeh-Chi）Attributed to Wang Wei（A.D.699-759），Archives of Asian Art，Vol.30（1976/1977），pp.6-33.

域运用风格分析最大胆而富有创意的一个尝试。[90] 文章的第一部分重点从文献记载方面对日本小川家族收藏的《江山霁雪图》（方闻称作《江山雪霁图》）、美国火奴鲁鲁艺术学院收藏的《长江积雪图》、台北故宫博物院收藏的《江干雪意图》等作品的流传情况，做了细致的梳理；文章第二部分重点分析了现存董其昌写给冯梦祯的信件和其他相关题跋等文献史料，并初步质疑现存日本的《江山霁雪图》是否就是万历乙未（1595）董其昌见到的那件作品。因为，《江山霁雪图》奇特的岩石造型，以线性技巧塑造出膨胀的外轮廓，及其"钩形"（hooklike modeling strokes）笔法与董其昌"直皴"不尽相同。文章第三部分更进一步从风格分析和视觉证据方面，对《江山霁雪图》的画史地位做了评价。他仔细比较了《江山霁雪图》与一些存世作品，其中涉及董源《潇湘图》和《龙宿郊民图》、郭忠恕《摹王维〈辋川图〉》、赵佶《雪江归棹图》、王时敏《小中现大册》之一《仿李成雪图》，以及《骑象奏乐图》等众多古画。显而易见，方闻的研究已经初步涉及到古代山水画史"重建"这个宏大的课题，对石守谦存在潜在的影响。

另一方面，石守谦本人基于对二十世纪以来中国绘画史研究状况的观察与反思，在"重建"研究中灌注了一份强烈的史学关怀意识。他曾就当前"重建"研究的学术史意义作过如下分析：

> 关于中国画史的重建工作，严格说来，大约进行了半个世纪。在这期间，学界虽然取得了某些成果，但也存在着一些悬而未决的问题。尤其是在早期发展部分，仍旧陷在迷离之境而无法突破。即以山水画而言，不要说是隋唐的发轫期，连北宋之前的五代，都还充满疑问，无法厘清而达共识。此中原因，基本上固然是受到可见画作数量稀少的限制，但也有着学术风气转变的作用牵涉在内。二十世纪初期以来学界的疑古风气可能扮演着一个相当重要的影响角色。在其作用之下，中国古史的文献记载由于无法通过实证推理的检验，而受到普遍的怀疑。中国绘画史研究的状况亦有类似之处。尤其是中国临摹古代作品的行为向来十分普遍，作品传世过程中遭全补、改头换面者亦常有之，遂引起对古画之时代与作者的高度怀疑。一旦存世的古代作品之真伪受到质疑，中国山水画在五代以前的发展史，纵有史书上的

[90]　石守谦：《从风格到画意：反思中国美术史》，8 页，北京，生活·读书·新知三联书店，2015。

文字记载，也被视为无可凭据，故而经常阙而不论。[91]

那么，石守谦为何专门选择以董其昌及《婉娈草堂图》来实现其"重建"愿望呢？我想，除了早期画史研究"仍旧陷在迷离之境而无法突破"的困境外，还有一个很重要的原因，即与民国以来学界对董其昌画史地位的批判及其"南北宗"的史学辨伪有关。"南北宗"虽然受到史实方面的责难，但仍有其不可忽视的画学价值。其内容既显示了对唐宋以来山水画史发展的整体性把握，同时在绘画史发展趋势上也注重其风格形式与审美内涵的影响力。更何况，董其昌除了"南北宗"等稍显简约抽象的画学理论之外，他个人宏博的古画鉴藏与丰富的师古经验，都是现代学术研究不能漠视的。关于董其昌对古代山水画史的历史关怀，以及"南北宗"蕴含的史学价值，体现在之前笔者分析"南北宗"历史结构时所表达的四点建议中。[92]此外，笔者还曾作过这样一点总结性评价："经过近百年的古代山水画史研究，似乎依然没有一些更为可靠的史实材料或风格证据来填补批判'南北宗'后所留下的空缺。""实质上，'南北宗'对晚明之前山水画史的构建所体现出来的史实性与美学价值双重特征，是任何一个具备风格实践意义的画学命题得以产生历史影响的普遍前提，也是其存在多重研究性质的潜在内因。……故此，'南北宗'研究后期之所以会出现对美学和风格学价值的大力提倡，主要是因为山水画史'信史'的重建困境和对当时学界'释古'思潮的回应。毕竟经过数十年的学术研究，学界对山水画史发展完整脉络的了解和把握，无论文献记载、作品例证还是考古发现方面，都显示出在真'破'与实'立'之间依然存有不小的障碍。"[93]众多学者对董其昌作品风格及其画论内容的重视，都体现了他们对"解铃还须系铃人"的理解，也证实了学术史具备前因后果式的递进关系。既然有如此密切之关联，石守谦在《婉娈草堂图》这份研究中所体现的对山水画史"重建"研究的关怀，也就不是出人意料之举了。然而，这份学术愿望若想真实地具备史学实践价值，可能还需要慎重地反思如下这些细节问题。

第一，石守谦在寻求《婉娈草堂图》"直皴"画法资源过程中，欲求建立起这种特殊画法的风格"序列"。方闻的《江山雪霁图》《夏山图》等专题研究与

〔91〕石守谦：《风格、画意与画史重建——以传董源〈溪岸图〉为例的思考》，见《从风格到画意：反思中国美术史》，89页，北京，生活·读书·新知三联书店，2015。
〔92〕王洪伟：《民国时期山水画南北宗问题学术史》，37—38页，北京，清华大学出版社，2014。
〔93〕王洪伟：《民国时期山水画南北宗问题学术史》，27页，北京，清华大学出版社，2014。

石守谦的《婉娈草堂图》研究，都极为重视现存那几件唐、五代时期考古画作的画法与结构，力图从中找寻到山水画发轫阶段的一些基本风格特征。然而，他们对非主流画作或考古材料的分析，更看重它们之间的"同一性"，却在一定程度上忽视了不同历史时空的差异性和人文环境的复杂性。事实上，《婉娈草堂图》与"边疆版"的《骑象奏乐图》《深山会棋图》，在皴法笔墨方面实难建立真正有效的比对关系。就此问题，笔者尝试提出以下三点看法：

（一）一些无法判断具体创作地域或非中原地区的考古画作，对于董其昌画法变革具备价值的前提，要么是它们出自某位文人画家之手，要么是与主流画风在某个历史时期有过真实的交流与互鉴，由此才可能去评估其参与文人山水画史"重建"价值的大小。例如，《深山会棋图》与传卫贤《高士图》（图22），二者在山石画法方面有很多一致性，但与同时期更为主流的代表——郭熙《早春图》、李成《晴峦萧寺图》等作品的笔墨类型、空间结构，甚至是具体的画树之法，都存在很多明显的差别，说明它可能不属于主流山水画的"风格序列"，亦可以理解为它在之后的历史发展过程中缺乏这个"序列"的文化性约束。而主流"风格序列"，到底是依靠什么建立起来的呢？主要的依靠来自不同时代主流画家趋于共识的"临鉴"意识，可以认为是一种"疏通知远"的回溯与开拓并举的"复古"行为。它基于文人画家普遍的审美心理，通过对过去画学传统的价值和风格评价，将并不一定具有必然关联的画家、画作和风格流变轨迹，转化为一种具备普遍认同感的历史序列。"风格序列"主体性格的存在，使得山水画史的发展具备了人为性约束力。这种约束力来自绘画主体所属文化阵营和身份阶层的核心价值观。

回过头来看，即便以上考古画作代表着更早阶段的山水画的风格特点，却无法阐释董其昌在创作《婉娈草堂图》时，是否有必要越过更为主流的画学传统而去"远求"《骑象奏乐图》等古老手法，其借鉴目的何在？我想，当前学者从历史研究角度对画史连续发展"重建"的主观诉求，以及对早期画风的探究欲望，与董其昌本人专门针对"文人画"传承与分宗的历史关怀，根本不是一回事。未经文人艺术风格的约束，它们对晚期山水画的影响力几乎微乎其微。事实上，《婉娈草堂图》笔墨本身所具备的表现性，与这些考古画作那种较为细腻的画面肌理，不属于同一种画法类型。考古材料是否具有历史代表性，绝不取决于因它们稀有而受到当今学者的重视程度。董其昌在晚明时期见到这些"边疆版"作品的可能性又有多大呢？石守谦本人虽然也有这样的疑问，但又通过"他（董其昌）确实有相当多的机会认识到许多以简单的平行刻画方式为基调的带有古风的

作品"一语,就掩饰了其间隐含的矛盾与冲突。显然,这种对"边疆版"考古画作重视的趋势,与高居翰的"外来影响"观念有某种相似之处。论述逻辑显然是以当下中国的政治疆域来统合古代不同地域的艺术风格。辽国虽然当时与周边诸多政权存在很多联系,如宋、西夏、回鹘和金等。很多汉族工匠和官员也曾供职于辽国南部,其艺术风格自然难免会受到汉族的影响。[94]但这个地域的艺术作品若想成为文人士大夫山水画史的风格证据,还需谨慎考察它产生的具体历史情境与人文因素。这里就涉及到有关古代"中国"概念,是一个想象的政治共同体,还是一个具有文化"同一性"历史单位的思想史问题。[95]相较而言,石守谦对敦煌壁画于"中唐变局"佐证价值的认识明显更理性客观。他认为,敦煌远离艺术发展中心的江南与中原,风格变化也不同步,因而其代表性大为降低,无法作为研究中唐变局的主要资料。再有,二十世纪四十年代末,日本学者米泽嘉圃依据《骑象奏乐图》带有的"闲寂"日本风格痕迹而将之认定为是日本人所作的意见,亦不能漠视不理。

(二)当前艺术史学界对考古材料的使用,依然带有明显的史学色彩,缺少更为严谨的科学论证。这让我们深深地感到,民国时期的艺术史学者——如滕固、童书业等,对考古材料承担画史"重建"重任的学术期望,不仅至今没有摆脱"历史学阶段的考古学"的思维束缚,而且考古材料的例证数量和"重建"能力,在山水画史研究中也有些捉襟见肘。罗世平曾专门针对方闻在《夏山图》研究中所讨论的画家风格和所使用的考古材料的代表性问题,提出了两点具有建设性的意见:一定要明确非代表性画家与非主流风格的历史价值;一定要甄辨现有考古材料的历史代表性。[96]石守谦本人也十分清楚,现代学者之所以会求诸像敦煌洞窟壁画,或日本正仓院收藏的那种年代不受争议的材料,恰恰是基于对现存部分主流传世古画风格真伪产生的诸多"疑惧"。笔者认为,由于例证资源的严重匮乏,以及对现有考古画作创作情境的认识深度,无论是童书业强调考古资料对文献传统的"佐证"价值,还是方闻、石守谦等人对有限风格证据的过分依

〔94〕 (日)小川裕充:《辽庆陵东陵四方四季山水图壁画及功臣图壁画——辽代皇帝丧葬仪礼与陵墓壁画》,见《图像与仪式:中国古代宗教史与艺术史的融合》,188页,北京,中华书局,2017。

〔95〕 参见葛兆光《宅兹中国:重建有关"中国"的历史叙述》一书相关章节对"中国"意识和边界观念的讨论。

〔96〕 罗世平:《〈夏山图〉——方闻绘画史方法得失》,见《艺术史的视野——图像研究的理论、方法与意义》,602—607页,杭州,中国美术学院出版社,2007。

赖，都无法建立起一个真正有效而客观的作品资源平台，依此去鉴定哪些考古资料具备更强的历史价值和学术能力，而哪些又是次要的？纵然集合目前所有可及的典型考古作品，它们对风格手法前后变化的描述与佐证能力究竟如何呢？当前的学者们似乎仍处于一个"各取所需"的状态。

事实上，备受关注的日本正仓院所藏多件八世纪古画的朴素风格手法，似乎正因今日学者们的过度关怀才具备了"有效"历史证据的身份。逐渐地那些在历史时空中稍显"静态化"的考古作品，在现代学术研究中具备了人为的动态性。如此往复，中国山水画史"重建"研究中考古资源价值的大小，将会强烈地受到研究者主观意向的左右。目前，常见的几件考古画作所受到的"过度"史学关怀，使它们依托当代学者"重建"山水画史的主观诉求，远远超越了其原有艺术价值而变得"左右逢源"起来，上可以成为唐宋时期重要山水画作的"同胞"，下可以成为董其昌《婉娈草堂图》的"远亲"。那么，到底是什么因素赋予其如此贯通时空的历史能力呢？这种状况提示我们，必须警惕在史学关怀背后的主观力量。它既有可能实现真实的知识关怀，也有可能成为一种自我限制，甚至会成为山水画史"重建"研究中最不稳定的一个因素，使得当前的很多学术努力终将成为一种幻影。

（三）董其昌仕宦初期就开始重视雪景山水之画意与现实政治境遇的关系，最早体现在《纪游图册》第十九开的《西兴暮雪图》一作上，之后基于自己所处复杂政治境遇逐渐将自然雪景画法转化为一种抽象性的风格样式——"干冬景"山水。那么，石守谦的画史"重建"诉求，是否考虑过《婉娈草堂图》这件"干冬景"作品蕴含的特殊思想内容呢？这些考古画迹在皴法特征上是否具备"重建价值"，不仅取决于视觉效果或画法与源出雪景山水的"直皴"笔法有近似性，如《骑象奏乐图》中山石的明暗色调和局部重复性很强的平行皴擦效果，更关乎到它们在主题画意方面能否满足士大夫身份的董其昌内在精神的寄托，这是他师法古代画作的基本出发点。因此，当前的画史"重建"研究，不应仅局限于对这些考古画迹视觉证据分析和技术类型的比较，还要尽可能地深度追踪其创作者的身份阶层、价值取向，以及创作这些作品的现实境遇与应用功能。艺术考古的诸多困境，也使笔者强烈地意识到另外一个症结：如若解决不好中国山水画风格变化中的人文因素与历史情境的话，即便我们将来拥有更多的考古材料或类似证据，有助于研究的可能仅仅就是限于视觉观感的风格形式的前后关联，却无法从风格画法的变化中感受古代不同时期的画家思想内涵的演生逻辑，尤其是不能体察那些身处政治漩涡中的士大夫类型画家们内在思想的复杂与深邃，以及特殊风

格与画法对现实境遇的隐喻内容。

从宏观意义来看，艺术史研究绝不仅满足于对于风格结构与画法形态的讨论，它的终极关怀一定要落实在以人的生存境遇为中心的思想史范畴内，才会有真正持续发展与深化的可能。不同技术手法的出现，与特定社会情境和创作者的思想内涵密切相关。否则，一部反映不同时代或地域的人类生存境遇和思想内涵的视觉图像史，就真的像当代批评家在中国画"穷途末日说"中所指出的——"中国画的历史，实际上是一部在技术处理上不断完善，在绘画思想和观念上不断缩小的历史"〔97〕。所以，从《骑象奏乐图》产生的八世纪，到董其昌创作《婉娈草堂图》的十六世纪末，时间跨度长达八个多世纪。其间无论是外部制度或文化因素，还是每位画家所经历的特殊境遇之间的巨大差异，都使得石守谦所看重的画法的"同一性"，带有一定的历史决定论色彩。

第二，我们对《婉娈草堂图》在画史"重建"研究中所承担的笔墨类型，要作更加明确的划分。石守谦认为王维作品及其画风都不易确证，所以，董源在董其昌"集其大成"的艺术创作中发挥着重要作用。在创作《婉娈草堂图》之前，董其昌就已经见过董源《溪山行旅图》，并收藏了《潇湘图》和《龙宿郊民图》等作品。文中，石守谦也的确细致分析了《龙宿郊民图》对《婉娈草堂图》画面最下方土坡及树丛的影响。然而，另外一件作品却受到他的极大忽视，即董源《寒林重汀图》（图23）。这件作品在晚明时期曾是南京魏国公徐宏基的藏品。此图上方还有董其昌"魏府收藏董元画天下第一"的鉴定墨迹，说明他当时对这件作品大为赞赏。石守谦肯定董源风格对董其昌《婉娈草堂图》画法创变的价值，但对这件被董其昌目为"天下第一"的董源作品却未予以过多重视。时至上世纪80年代初，学界已经普遍认同最能反映董源画风特征的两件作品，一件是《潇湘图》（图24），另一件就是《寒林重汀图》。当然，亦有学者提出前者是元人作品，而后者亦是一件基于董源后期风格的仿作。撇开学界众说纷纭的观点，董其昌本人在当时是将之定为"天下第一"的。那么，石守谦为何不甚关注《寒林重汀图》对董其昌画法变革的资源价值呢？笔者认为除了学界对它具体的时代所属存有分歧和疑问之外，可能还与石守谦在两份研究中所建立的笔墨类型"序列"有关。

在了解他对《寒林重汀图》和《溪岸图》（图25）笔墨皴法类型的区分之前，我们先来看一下其师方闻的一些观点。方闻早在1975年出版的《夏山图：永

〔97〕李小山：《中国画之我见》，载《江苏画刊》1985 年第 7 期。

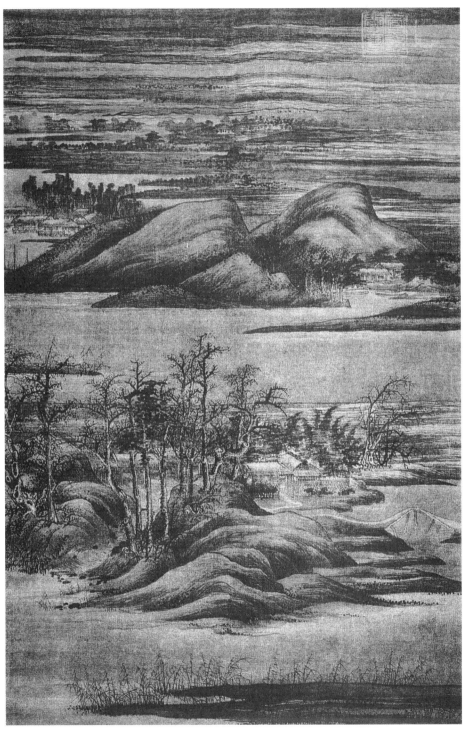

图 23 （五代）董源 《寒林重汀图》 年代不详 绢本设色 179.9 厘米 ×115.6 厘米
日本兵库县黑川古文化研究所藏

图24　（五代）董源　《潇湘图》　年代不详　绢本设色　50厘米×141厘米　故宫博物院藏

恒的山水》一书中就建立了两种笔墨皴法的古老形态：一是适合表现土质的"平滑皴法"，一是适合表现石质的"参差棱错皴法"。这两种不同的皴法形态，分别以八世纪的《骑象奏乐图》和《树下仕女图》为代表。《寒林重汀图》的土质形式运用了"平滑皴法"。显然，这种理解将《骑象奏乐图》和《寒林重汀图》看作了同一种笔墨形态。方闻《〈溪岸图〉与山水画史》一文对董源的笔墨皴法形态，有了更加明确的划分：《溪岸图》的山石没有运用《寒林重汀图》的披麻皴，而是采用擦染技法与含混复杂的笔触，以及分层渲染的方法，使得崚嶒突兀的山石之间自然而然地有了一种朦胧的协调。这一见解，一方面是针对高居翰所说画面上的笔触"含混不清"而发；另一方面也是为了进一步确认日本学者宗像清彦的观点，即宋代画家并没有使用过清晰明确的皴法。[98]，方闻还将元代画家赵孟𫖯的《鹊华秋色图》（图26）看作《寒林重汀图》的子嗣，将王蒙的《空林草亭图》看作《溪岸图》的后继者。显然，《寒林重汀图》与《溪岸

〔98〕 Kiyohiko Munakata, Ching Hao`s "Pi-Fa-Chi": A Note on the Art of the Brush. Ascona, Switezerland: Artibus Asiae, 1974. P7

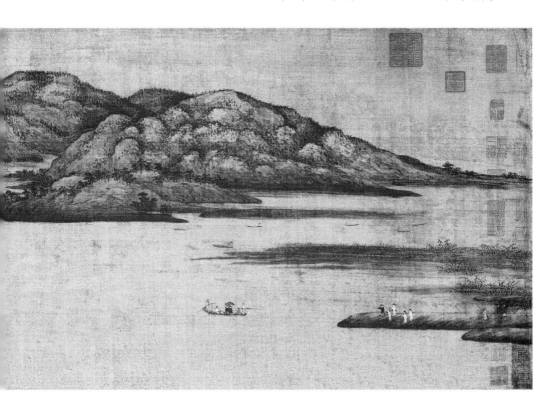

图》被置于两个不同的笔墨类型序列，并因其都有继承者而初步具备了画史发展的连续性。

那么，石守谦又是如何认识董源笔墨皴法特点的呢？他发表于2001年的《风格、画意与画史重建——以传董源〈溪岸图〉为例的思考》一文，专门就此问题作了一些深入的论述。[99] 此文"序论"带有纲领色彩，不仅提出了山水画史。"重建"的学术目标，而且还明确了风格分析与"画意"辅助两种方法。文章分析说，"董源"在董其昌建立的正宗谱系中扮演着中心形象，印证了他对唐宋笔墨特点理解的正确性。《寒林重汀图》保存了董源的典型风格，也的确是经过了董其昌的"筛选"，只不过它与《潇湘图》一样，是董其昌主观认定的董源风格。仅就此论看，石守谦也还是肯定了《寒林重汀图》对董其昌画法变革的价值。然而，随后的论证明显又将《寒林重汀图》对《婉娈草堂图》可能具备的影响价值，降到了最低值。基于《溪岸图》是董源早期作品，《寒林重汀图》是其晚期

[99] 在此之前，石守谦还发表过《〈溪岸图〉山石树木的形式与技法分析》（1997）、《关于〈溪岸图〉年代与作者问题之我见》（1997）等文。

作品，二者在画法上又分属两个类型，如果以《寒林重汀图》为董源的唯一标准，那么《溪岸图》就不能说是"开门见山"的董源。它既没有圆弧状而平缓的坡陀，也没有后人所谓"披麻皴"的长弧线等可谓董源注册商标的母题，在整个效果上，亦无法马上与传统的描述"近视之几不类物象，远观则景物粲然"[100]相互印证。其风格画法虽以精致的水墨构成，却看不到清楚的线描格式。所有的明暗凹凸皆以细腻的擦染而成，每一个动作的重复性很高，每一次运笔本身力求"单纯直接"，而且变化不大，几乎没有一般意义上的"皴法"。这种特点与郭熙《早春图》、许道宁《渔父图》等典型的宋代作品，都有明显的区别。然而，《溪岸图》中的皴法"在十一世纪以前的山水画中却显得并不孤单。虽然此期可靠的作品传世不多，但近年经考古发现的资料则在一定程度上提供了有效的援助"[101]。文中所引的考古材料，如《深山会棋图》等作品在《婉娈草堂图》画法资源的研究中，也因具有相似"直皴"笔意而受到了格外重视。

石守谦描述《溪岸图》画法时所采用的语汇，如重复性很强的细腻擦染、"单纯直接"的平行笔法等，与他分析《婉娈草堂图》笔墨皴法特征时所用的基本一致。显而易见，这些考古材料在两份研究主旨之间起到了桥梁作用，隐晦地说明论者将《溪岸图》与《婉娈草堂图》这两件作品的笔墨皴法类型看作是"同道"，却无意间将《寒林重汀图》的笔墨类型排除在这个"序列"之外。实际上，《婉娈草堂图》很多局部注重笔触皴擦的表现性效果，明显与《溪岸图》注重笔触细腻感和山石肌理感效果不相同。右侧纵向山体笔墨自身的表现性，超过了对山体体量感和肌理塑造的追求，继承了《寒林重汀图》的线描格式和弧线型皴法。董其昌在其他很多作品中也时常运用与《寒林重汀图》相同的笔墨手法，如《拟吾家北苑笔意图》（图27）、《仿北苑〈夏口待渡图〉》等。其《仿米氏〈潇湘白云图〉》一作，以更加线性的笔法发展了《寒林重汀图》近景坡石的笔墨类型，并将之与米氏云山综合在一起。

客观地讲，石守谦针对董源作品两种笔墨类型的分析，并没有让我们真正从画家一生前后创作阶段的"丰富性"层面，去理解《寒林重汀图》和《溪岸图》之间的差异，反而造成了个体画家笔墨语汇的分裂感。若依据两个笔墨类型去划分之后画家的序列所属，如方闻所列《寒林重汀图》——赵孟頫《鹊华秋色

[100]（北宋）沈括：《梦溪笔谈》，159 页，金良年点校，北京，中华书局，2015。

[101] 石守谦：《风格、画意与画史重建—以传董源〈溪岸图〉为例的思考》，见《从风格到画意：反思中国美术史》，98 页，北京，生活·读书·新知三联书店，2015。

图 25
（五代）董源　《溪岸图》
年代不详　绢本设色
221 厘米 ×109 厘米
纽约大都会艺术博物馆藏

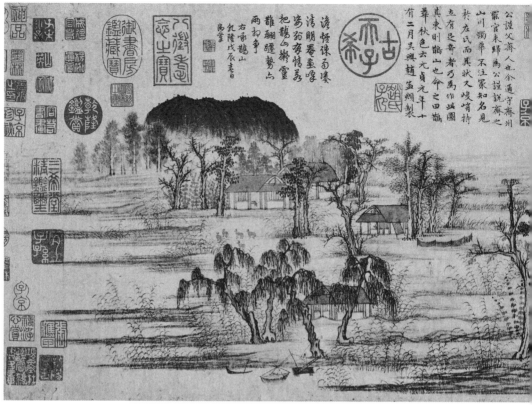

图 26　（元）赵孟頫　《鹊华秋色图》（局部）　1296 年　纸本设色　台北故宫博物院藏

图》，《溪岸图》——王蒙《空林草亭图》，那么，这两个类型及其"序列"
哪一个是主要的，哪一个又是次要的呢？赵孟頫与王蒙的师学关系，是否有必要
作重新的反思？同时，既然他间接肯定了《溪岸图》与《婉娈草堂图》的笔法关
联，是否也在暗示董其昌所"复兴"的传统恰是《溪岸图》之类的风格手法呢？
若果真如此的话，属于另外一笔墨"序列"的《寒林重汀图》，以及董其昌收藏
并临写过的《鹊华秋色图》，都将失去对其艺术创作的影响价值。从《鹊华秋色
图》画面景致来看，它亦有着寒林山水的典型特征。石守谦在《婉娈草堂图》画
法资源的追溯中，因对其笔墨类型"序列"缺乏明确的定位，使得他这份画史
"重建"诉求因主观因素过重而受到了很大的限制。我们将来需要进一步反思的
是，董其昌与晚明时期流传的董源作品具体借鉴关系。若是《寒林重汀图》之类
的话，董其昌早期画法变革资源问题的难度可能就会降低一些。在创作《婉娈
草堂图》之前，他的确于丁酉（1597）六月在长安得到与《寒林重汀图》同质
性很高的《潇湘图》，而这样一来也将破坏石守谦先前建立的那个笔墨类型"序

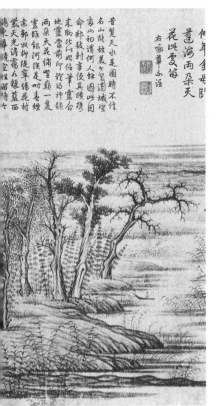

图 27
（明）董其昌
《拟吾家北苑笔意图》
年代不详　绢本设色
124 厘米 ×51 厘米
藏地不详

列"。现代学者所拥有的研究材料，董其昌在晚明时期所鉴藏的画学资源，以及他基于怎样的现实环境去选择风格画法及画意内涵，都是决定《婉娈草堂图》的笔墨类型能否具备画史"重建"价值不可忽视的重要因素。

第三，现代学者所运用的风格分析方法，在画史"重建"研究中虽然会从视觉元素角度建立起技术手法的关联性，并由此去推导一些风格的"序列"，亦可以理解为是基于现有学术条件和个人研究意图的一种"秩序"。建立风格"序列"的另外一个手段，即是对风格形式背后"画意"的揣摩。石守谦重视作品"画意"对单纯依靠"风格序列"来重建画史的辅助功能。"画意"不仅仅是绘画科目的分类，还具有某种特定的意境典型。因为，"人们一旦认识了这个意境典型，个别画家便可依其各自成就的倾向，溯其源流，而形成一种历史性的理解。……每一件回归古代宗师的复古创作与每一次检视古典传统的重新书写，在中国传统中实皆意味着一种对画史重建的努力"[102]。

"寒林山水"或"雪景山水"，就具备特定的意境典型。那么，石守谦又是如何理解《婉娈草堂图》这件作品的内在画意的呢？他看重董其昌新颖画法与雪景之间的关系，但又认为这件作品仅是相当"偶然"地受到雪景山水的影响，创作本意与雪景主题早已无关。原因在于他将董其昌完全看作是一位穿着朝服的闲散"山人"。其服官的主要用意，仅仅就是追求经国大业之外的个人艺术理想。他没能将董其昌选择雪景手法的基础性原因与其现实的政治境遇联系起来，其所关注的画法创变价值仅仅停留在追溯画法技术这个表象层面。针对董其昌士大夫身份理解的局限性，使得石守谦没有关注从反映自然主义风格的《西兴暮雪图》，向"干冬景"山水转变的政治因素。尤其在《婉娈草堂图》这份研究中，他忽略了自己提倡的以下主张——光是以风格内在发展的轨迹，根本无法说明它在历史上的兴衰变化，许多看起来"外在"的因素，例如，某些画家的"政治经历"等因素可能在不同的情境中扮演着更为重要的角色，具有更为关键的决定性作用。事实上，董其昌早期风格画法创变中的政治因素，远比石守谦所重视的嘉靖新政对文徵明画风的影响会更大。只不过"干冬景"山水的风格手法与内在画意之间的呈现关系，已经变得更加隐秘，不易被观者直接领会而已。总体上看，风格的外部形态反映着画家的内在心态，士大夫类型的山水画家创作的风格，一定与不同时代的政治生态和每位画家各自的仕宦境遇有莫大的关联。不同的风格

［102］石守谦：《风格、画意与画史重建—以传董源〈溪岸图〉为例的思考》，见《从风格到画意：反思中国美术史》，121 页，北京，生活·读书·新知三联书店，2015。

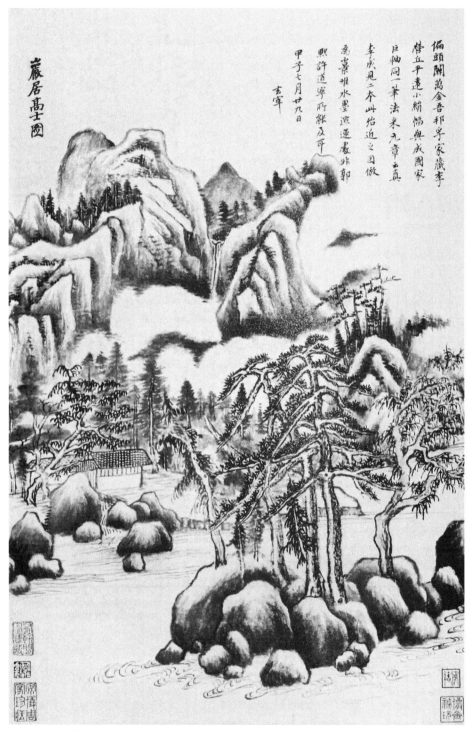

图28 （明）董其昌 《仿古山水图册》之《岩居高士图》 1624年 纸本水墨 56.2厘米×36.2厘米
美国纳尔逊-阿特金斯艺术博物馆藏

语汇成了画家个体生存心理的一种影像结构，它们相对既有的传统风格手法而言，不仅仅是简单的技术传承与改造行为，更是呈现晚明士大夫政治思想特征的一份视觉证据。

从画意角度看，石守谦不甚重视的《寒林重汀图》，虽仅称"寒林"，未直接指明其中的雪意。而从画面山石明暗效果看，凸显处仅施淡墨或留白，凹陷处施以墨皴，这都很符合雪景山石画法。《婉娈草堂图》上董其昌跋语所论李成、郭熙蕴意深刻，"南北宗"论虽然无一字涉及李成，但董其昌还有如下之论——"余写此图，用李成寒林法。李出于右丞，故自变法，超其师门，禅家呵称见过于师，方堪传受者也。"〔103〕显然，这段评述隐含着对李成"寒林"绍述王维画风的肯定。（图28）即便从"草堂图"类型着眼，唐代卢鸿《草堂十志图》也有可能是雪景山水，宋代李公麟的跋语可为证。李公麟的《龙眠山庄图》，亦被董其昌看作"如右丞《辋川图》"，而宋代传世的《辋川图》亦为雪景山水。董其昌《草堂雪堆图》（又名《剪江草堂图》）之画题就表明草堂图有雪景点缀的惯例。故此，石守谦这份关乎风格、画意及画史"重建"的研究，基本放弃了《婉娈草堂图》这件"干冬景"风格的"草堂图"在雪景寒林之画意方面可能承担起的"重建"能力。（图29）

事实上，《婉娈草堂图》的创作情境关乎晚明科举与朝臣流放等多方面的政治主题，石守谦却坚持从宏观的文人山水审美趣味层面提出，董其昌的《婉娈草堂图》不仅转化了古代风格，也转化了实景物象，并不为着记录他的游览，也不是在摹仿古人，也不为着发泄他在现实无法实现的隐居梦想，而只是以其笔墨企图现出一个以造化元气所生产的山水。这是一个既不为人，亦不为己，毫无实利考虑的企图。《婉娈草堂图》的创作亦是董其昌这个"朝服山人"超俗之心灵世界的呈现。那么，这种理解是否符合画面给人的直观感受呢？当石守谦提出，"就画意而言，《龙眠山庄图》取法《辋川图》，意在山庄本身，乃与'江山高隐'之意有所区别。……由《溪岸图》所代表的江山高隐山水在入宋之后毕竟是逐渐被遗忘了"〔104〕之时，他是否反思过已经将其所认定的对《婉娈草堂图》具有直接影响的两件作品——《辋川图》与《龙眠山庄图》，也排除在《溪岸图》为代表的"江山高隐"题材画意之外了呢？石守谦从"朝服山人"角度对《婉娈草堂图》画意的理解，虽说突显了"草堂图"的隐居主题，但他对董其昌典试江

〔103〕（明）董其昌：《容台集》，683页，邵海清点校，杭州，西泠印社出版社，2012。

〔104〕石守谦：《风格、画意与画史重建—以传董源〈溪岸图〉为例的思考》，见《从风格到画意：反思中国美术史》，114页，北京，生活·读书·新知三联书店，2015。

西期间发生的政治斗争缺乏研究。董其昌一生持续不断地通过山居、招隐等题材的山水作品，表达着"以我薄宦情"的心态，这可能只是一种表象。归隐题材的背后，深刻地体现出作为士大夫的董其昌对皇权制度下长期存在的仕、隐选择困境的一份自我思考。即便他的"服官"经历为其艺术创作带来很多便利条件，但这却不能否认其画法创变起因及题材的内在画意与其现实仕宦境遇的隐性联系。可以肯定，《婉娈草堂图》（1597）一作，绝非昭示他当时仅有归隐之思，其笔墨手法也不完全是为了追求"元气充沛"的文人趣味。孤高的"婉娈草堂"周围，岩岫盘郁，怪石嶙峋，云水飞动不安的隐居环境，令观者有一种绝境难通之感。传统高隐题材的幽居意境，被一种莫名的"扰攘不安"打破，没有丝毫的宁静感，也缺乏庇护性。整幅作品给人一种"森然可怖，魂悸魄动"（《招隐士》）的感受，读书台周围的山景云水带有强烈的不安与涌动，愈发使得这个隐居之所显得不同寻常。右侧过度扭结的山体给人一种无形的压力，显然暗示出作画者极度愤懑纠结的心理状态。观众面对这件被冠以"草堂图"之名的作品时，几乎很难产生传统隐居作品"久在樊笼里，复得返自然"的适意放松，就连乾隆皇帝看后都有"狰狞成削势如雄"之感叹。

与同样是"干冬景"风格的《仿李伯时山庄图》（图30）相比，《婉娈草堂图》俨然缺少了一份"山中幽绝不可久，要做平地家居仙"的从容与释然。就观感而言，此图绝非常见的草堂图式，它通过对既有传统（如《江山雾雪图》中段山居环境、《寒林重汀图》线性皴法等）的借用与创变，以一种"非和谐"的图像世界和表面化的自然主义描绘，引起观者反自然主义的无限遐想。在借鉴雪景山水画法的同时，此作没有遗弃雪景之画意，大量纵向伸展山体的边缘留白效果，显然是对"素因遇立"（即"得君行道"）内涵的一种暗示，抒写了画家所经的不平世事和政治境遇；枝丫低偃的寒林"双松"形象，象征"君子在野"，杂树则象征"小人在位"，自然是"其势若君子轩然得时，而众小人为之役使"（郭熙《林泉高致集》）的反义，与一年前创作的《燕吴八景图》之《舫斋候月图》（参见图99之四）中挺拔的"双松"明显不同。这种内涵的现实指向，一方面是对受画人陈继儒数次科举落第后选择绝意仕进的人生境遇的同情与慰藉；另一方面与数月前发生的焦竑"科场案"更是密切相关。这次政治斗争是万历辛卯（1591）秋那次激化的"争国本"事件的连锁产物。所以，石守谦对《婉娈草堂图》画法元素与雪景山水关系追溯，一定程度上抵制了西方学者的"外来影响"观点，但在画意内涵与创作情境方面的误解显然将董其昌画法变革的政治思想史意义简单化了。

图 29

（明）董其昌　《仿古山水图册》之《仿卢鸿草堂图》

1621 年　纸本水墨

26.3 厘米 ×25.5 厘米

故宫博物院藏

图 30

（明）董其昌　《仿古山水图册》之　《仿李伯时山庄图》

1621 年　纸本水墨

26.3 厘米 ×25.5 厘米

故宫博物院藏

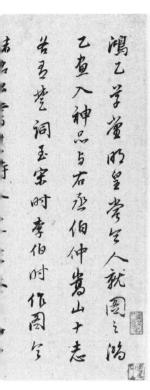

仿卢鸿草堂笔

鸿乙学董明昌尝写人就图之鸿
乙画入神品与右丞伯仲嵩山十志
若昌楚词玉宋时李伯时作图今

仿李伯时山庄画

萧洒营立水墨仙浮空出没有无间尔来
一变风流画谁见将军设色山
无数青山落照边应知风雨不同川此中

　　此外，说一句题外话，若以画史"重建"价值诉求的前后变化为考察基础，这里有一个隐性的政治问题需要读者葆有警觉意识。2000年台湾民进党执政之后，石守谦相继担任台北故宫博物院副院长、院长。曾任台北故宫博物院院长的历史学家杜正胜提出，要以"同心圆理论"扭转"中国主体，台湾附属""超越中国的中国史"等观念。石守谦坚持多年的山水画史"重建"思路也发生了巨大变化，这种变化明确地体现在他2007年主持的"中研院"《移动的桃花源：第十世纪至十六世纪山水画在东亚的发展》研究项目中。[105]此项研究主旨不仅与台湾民进党"去中华化""去故宫化"等政治文化策略紧密配合，而且，所谓"移动的桃花源"，与百年之前日本人提出的"中华文明迁移论"在理论构造方面有着很多近似性。从中华文明在"东亚"文化圈落中的地位、大陆与台湾的政治文化关系、台湾两党轮流执政状况等多方面看，这种新的画史研究思路，会不会因"东亚"视野而弱化"中国"山水画的主导价值，进一步摆脱"中华文明"历史框架的约束，以此加大寻求台湾的独立自主意识呢？姑且存疑。石守谦对台湾本土嘉义老画家林玉山的推崇，一方面追溯了"日据"时期"日本画"对台湾人的影响，另一方面也可能注入了一份不易被察觉的"台独"意识。这种意识或多或少也体现于他着力形塑"东亚"共有文化传统、强调区域内的互动现象来反思之前"中国中心主义"之不足的态度中。如其所论，中国传世古画不仅是"重建"中国画史的重要材料，而且早已是日本文化的一部分。林玉山的《莲池》一作，也令他真切地感受到台湾的文化处境与其所要形塑的"东亚"文化传统的内在联系。

　　综合本章分析，针对董其昌早期画法变革基础的不同理解，潜在地反映出不同文化区域的学者就晚明艺术变革是否具备形式的"现代性"，或文化的"普遍性"的态度。[106]高居翰对中国传统艺术的结构性变革与"西洋的侵略"关系进行了质疑，把其主观上认定的晚明画家对西方艺术自觉而主动的吸收行为，作为推翻二十世纪初期以来盛行的"西方冲击"论调的史学依据，但与此同时又力求将其所看重的一些晚明"外来影响"证据，纳入到当时西方史学界新兴的中国历

〔105〕此项目于2012年由台湾允晨出版社出版《移动的桃花源：东亚世界中的山水画》，生活·读书·新知三联书店于2015年出版了该书的中文简体版。

〔106〕参见（美）奥列格·格莱巴《论艺术史的普遍性》，中译文见《艺术史的终结？——当代西方艺术史哲学文选》，255—265页，北京，中国人民大学出版社，2004；方闻《为什么中国绘画是历史》，见《心印：中国书画风格与结构分析研究》，西安，陕西人民美术出版社，2004。

史文化"现代性"构建当中。有些观点自然就无法获得中国学者的认同。而他对中国绘画风格元素中的"历史时期"与"地理区域"的独特理解，也使得中国传统与西方影响在晚明时期形成一种假设性对峙局面。相较而言，石守谦对董其昌早期画法变革行为的史学关怀，无疑具备很强的内向观。他对董其昌画法创变过程中传统资源的有效追溯，打破了西方艺术史学者长期坚持的，晚期中国艺术具备向"现代性"转变的技术基础和历史条件的流行观念。中西艺术即便在某些创作手法上有近似或可比之处，但它们能否在西方学界构建文化"普遍性"的潮流中发挥实际的作用，还要取决于研究者对历史知识关怀的客观程度。任何一种基于人类特定生存境遇而产生的风格与画意，其文化价值都必然是从其内部产生、延续并积累渐富的。董其昌早期画法创变资源和新颖画风内涵等问题，就是一个重要代表。

不过，再回过头来反思一下我们的研究形势，数十年来，无论是针对董其昌新颖画法创变资源的研究，还是对其画法背后理论体系的分析，中国学者是否在一种紧张的学术对抗当中，真实地建立起了我们自己的牢固阵脚呢？事实上，当前的研究局面似乎并不乐观。这种学术窘境，不仅存在于董其昌这份个案研究当中，或许也是近年来中国学者普遍热议的艺术史研究"去西方化"问题的隐性根源所在。在史学研究中，澄清历史史实是首要之举，但借助自我原创或中西辩争来构建自己的学术理论体系又的确是重中之重。另外一个难点在于，未来的研究不仅要找到有效的历史证据进一步来回应西方学者的误解，而且还要切实地呈现风格画法变革背后隐藏着画家本人怎样的现实境遇与价值诉求。

第二章
董其昌早期画法创变
诸多问题新议

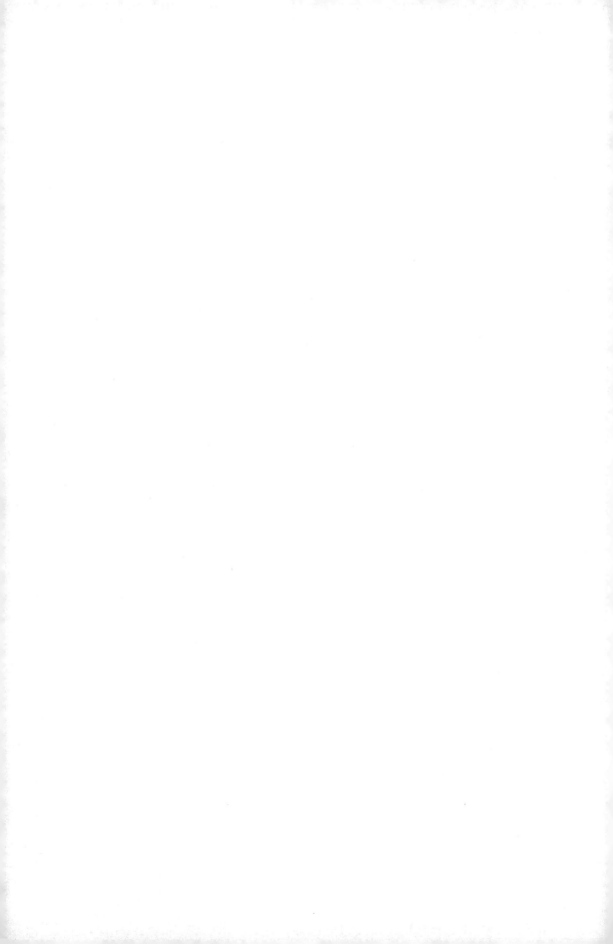

经过上一章的分析，读者们或许能够感觉到，围绕董其昌早期画法创变资源的研究，已经从一个单纯而微观的个人画法问题延伸为关涉古代山水风格、画意与画史"重建"，不同学术观念和文化意图等内涵复杂、视域宏阔的艺术史课题，甚至将超越艺术史范畴，与古代士大夫政治思想史达成一种有益的跨领域沟通。可以推想，如果董其昌作品中所运用的新颖艺术手法来源依旧得不到正确认识，关于其真实的风格学价值和思想史意义也就无从定位，还有可能因为一些错误性理解的持续存在而出现文化价值体系的分化。故此，本章将继续针对董其昌早期画法创变问题作些探讨，进一步明确其新颖风格画法与传统雪景山水之间的关系。

第一节 两件董其昌早期作品纪年和真伪研究

一、据程嘉燧跋文无法判断《山居图》纪年[1]

现藏上海博物馆的董其昌《山居图》（图31）一作，长期以来被学界认为是其绘画生涯中最早的一幅作品。图上作者自题"董玄宰写山居图"，下钤白文"董其昌印"，未署具体年款。图左侧还有程嘉燧跋文一则，文曰："此公初上第时笔也。神庙壬午、癸未间，公读书太原公家。其所画山水，皆视仿北宋，设色精工，后稍沓拖。偶在茂桓馆中观公少作，敬书其后。燧。"跋文作者程嘉燧（1565—1644），字孟阳，号偈庵，晚号松圆老人，安徽歙县长翰山人，善画山水。程氏在《山居图》上题下此跋的具体时间已不可考，而他作为董其昌的学生

〔1〕 本节内容完成于 2011 年 11 月，发表于《中国国家博物馆刊》2012 年第 12 期。此前学界针对《山居图》纪年基本以程嘉燧跋文为依据。笔者当时认为此作问世于"1589年"或稍后一些，现在倾向于"1592年"前后。

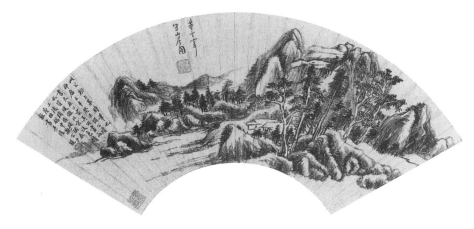

图 31　（明）董其昌　《山居图》　1592 年前后　纸本设色　16 厘米 ×47.4 厘米　上海博物馆藏

及好友，此条跋文按常理而言应有很大的佐证价值。正是基于这样的原因，单国霖认为，程嘉燧在此作上的题跋应当有相当的可信度，进而也就未加深思地根据"壬午""癸未"两个年份，断定此作完成于董氏二十八岁至二十九岁之间，即1582年至1583年。[2]郑威在《董其昌年谱》中将创作年份更具体定在了万历壬午（1582），后亦附程跋为证。[3]跋文中的两个年份看似明确具体，但能否将它们贸然作为这件作品的创作年份呢？程氏所云"视仿北宋"及"设色精工"等风格描述之语，在画面上也都无法找到太多的视觉依据。从画风上看，高居翰和石守谦所重视的一些新颖手法在《山居图》一作上已初显端倪。如单纯而重复的"直笔"，山石根部皴染、顶部留白，方向参差、略显动势的岩石造型，以及山体的凹凸感、近似光影的视觉效果等。所以，针对这件作品纪年的专门研究在当前也就显得极为重要，可能会为我们深入了解董氏"干冬景"山水创变初期特征带来有益的帮助。

据程跋中的"观公少作"一语，可初步将这件《山居图》定为董其昌早期作品。从"少作"之常态推测，应为年轻时期。而"此公初上第时笔也"，较之又更加具体了一点。"上第"，一般指古代文士在科举考试中取得了名列前茅的成绩，但主要是指进士及第这个等级。那么，董其昌是何时"上第"的呢？据史料记载，他首次参加科举考试的时间为隆庆五年（1571），大约十五六岁。这次

〔2〕　单国霖：《董其昌〈燕吴八景册〉及其早期画风探》，见《董其昌研究文集》，572 页，上海，上海书画出版社，1998。

〔3〕　郑威：《董其昌年谱》，15 页，上海，上海书画出版社，1989。

考试是在其家乡松江府学举行的，是明代科举中最低的一个级别。董氏因书法欠佳而屈居第二，颇受打击，"自是始发愤临池矣"〔4〕。此次科考所获第二名虽可泛称为"上第"，但却不符合董其昌学画经历。他正式开始学画的时间，应在二十二岁之时。为治举子业，他先是师从于莫是龙之父莫如忠（1509—1589）。《戏鸿堂稿自序》记载："仆于举子业本无深解，徒以曩时读书莫中江先生家塾，先生举《毗陵绪言》指示同学，颇有省入。少年盛气，不耐专习，荏苒十五年。"〔5〕万历丁丑（1577），董其昌经莫如忠引荐又开始跟随三年前致仕归家的陆树声（1509—1605）学习，并于此年正式习画。董其昌跋《龙宿郊民图》："余以丁丑年（1577）三月晦日之夕，燃烛试作山水画。自此日复好之。"〔6〕此时，董氏作为初学者，绘画水平应该还谈不到有多大的成就，可能仅仅局限于对元四家风格的摹仿，或者也可以说专门学习当时松江画家推崇的黄公望。

　　跋文中的"壬午"（1582）、"癸未"（1583）两个纪年，不能简单地作为此画的创作时间，它们仅仅是指明董氏"读书太原公家"的年份。在这期间，他于万历己卯（1579）第一次参加南京乡试，却落地而归。同样科举不顺的好友莫是龙，专门作有《知唐元徵董玄宰俱下第志感》一诗，以此来宽慰两位朋友。诗云："故人摇落青云路，无奈天涯春草芳。壮志独怜陈仲举，高才空忆蔡中郎。书将误说投燕相，玉抱贞心泣楚王。骐耳尚淹千里足，驽骀何意向康庄。"〔7〕诗中将唐、董二人比作"骐耳"，自喻为"驽骀"。之后，董其昌又经过六年左右的努力，于万历乙酉（1585）再次赴南京参加乡试，结果又是"罢公车"。历经两次乡试失败的董其昌并没有像陈继儒那样选择绝意仕进，而是坚持了科考的信念，终于在万历戊子（1588）的第三次南京乡试中，获得第三名，至此方谓"领解"。次年秋，他又参加了北京会试，并顺利高中二甲第一名，这才算是真正的"上第"。故此，从董其昌的科举和学画两方面的经历来看，《山居图》程跋中"初上第时笔也"，意指董其昌进士及第之后的作品，时间不会早于万历己丑（1589）。

　　董其昌先祖为河南汴人，"自扈宋南迁，更居华亭。"董氏本生于上海董家汇，少年时因家境困顿，又不甘于重役，遂弃家外遁而落籍华亭（即松江），自此之后一直以"华亭人"自称。董氏占籍华亭之后，长期自称为华亭人亦有其不

〔4〕　（明）董其昌：《画禅室随笔》，27页，屠友祥校注，上海，上海远东出版社，2011。
〔5〕　（明）董其昌：《容台集》，192页，邵海清点校，杭州，西泠印社出版社，2012。
〔6〕　（明）董其昌跋董源《龙宿郊民图》，台北故宫博物院藏。
〔7〕　（明）莫是龙：《石秀斋集》卷八，收入曹炳会辑刻《云间二韩诗》（康熙丙申刊）。

得已之由。据李延昰《南吴旧话录》记载："董思白只田二十亩,上海蠹胥将中以重役,思白远遁得脱","后子丑联捷,遂占籍华亭"。所言"子丑",应是万历戊子(1588)和万历己丑(1589)两年的合称。"联捷"一语,即指董其昌1588年和1589年连续金榜题名的事实。陈继儒亦有"戊子己丑,科第蝉联"(《祭董宗伯文》)之语。那么,董其昌为何在联捷之后才有"占籍华亭"的说法,据李绍文《云间杂识》所记"董思白为诸生时,瘠田二十亩,区人亦令朋役,致弃家远遁",后登翰林,董氏就愈加不敢承认自己早年为了逃避徭役而更籍的历史了。胡舒婷《董其昌之诗书画研究》之"籍贯考"所论更为详细:

> 其昌于诸生时代,乃瘠田二十亩之贫苦农民,既无可应政府之捐输,又感于重役之征调压迫,遂弃上海之家,避入邻县华亭。其后联捷科场,官至礼部尚书,享显通达一时。然冒籍应试之罪重,其昌故于占籍应试之事,隐讳至深,于《渐川兄传》中伪造家谱,乃求自全之法,据崇祯三年原刊本《容台文集》观之:"按家谱,余家厥初为汴人,自扈宋南迁,更居华亭……"一行二十一字乃系经挖去后嵌补而成,其刻体不同,且略偏向一旁,足有篡改之嫌。[8]

笔者据董其昌初入翰林院所作《省耕图》(阁试)在形容农夫耕作时有"襜襜抚籍衣,刾刾染场履"[9]之句推测,诗中之所以专门谈及"籍衣",或许是他对自己隐瞒更籍一事潜意识的流露。

程嘉燧作为董其昌的学生兼好友,应该对董氏作品风格变化过程有最基本的了解。跋文中的"其所画山水,皆视仿北宋,设色精工,后稍拖沓"一语,似乎表明董其昌在万历壬午(1582)左右就已显露出宋人风规,这与其学画经历不符。董其昌出仕之前的绘画学习,主要受以下这几个人的影响:莫是龙、顾正谊,可能还有宋旭,他们都是松江画派的早期开创者。莫是龙,字云卿,后更字廷韩,号秋水,生于嘉靖丁酉七月(1537),长董其昌十八岁。据《明画录》记载:"幼补诸生,工诗文书法,性复豪迈。"[10]当董其昌于隆庆壬申(1572)从学于其父莫如忠时,莫是龙已近不惑之年,二人的交往长达十六年之久。莫是龙的诗、书、画名声,早在嘉靖末年就已名噪一时,曾为黄浦方、王世贞等前

〔8〕 引自郑威《董其昌年谱》,10页,上海,上海书画出版社,1989。
〔9〕 (明)董其昌:《容台集》,1页,邵海清点校,杭州,西泠印社出版社,2012。
〔10〕 (清)徐沁:《明画录》,79页,上海,华东师范大学出版社,2009。

辈所推重。其早岁以书法名世，后攻山水，独宗黄子久，竭力摹仿，作画"必坐密室染就，不令左右宾友知之，及工甚，乃辄出以示人"，可见其作画态度之认真。而"十日一山，五日一水者，每点染成幅，人争购之"[11]，证明时人对他的画作很推崇。詹景凤（1532—1602）著《詹氏性理小辨》，在卷四十《书旨》、卷四十一《画旨》中分别列自洪武朝至万历朝书家计有一百八十六人，画家计有一百一十七人，莫是龙均在其列。此书成于万历辛卯（1591），董其昌可能还没有形成个人鲜明的书画风格和影响力，故此未被詹氏列于书中。

　　万历壬寅（1602），《莫廷韩遗稿》（十六卷）成书，共收古今体诗篇八百余首。其中一些诗文可以显示他对黄公望的偏好，而对五代宋初荆、关、董、巨等人并不太看重。其《题画诗》一首云："朱季本好奇，游戏即三昧。忽洒一酌水，能开万山翠。云雾互空蒙，峰峦对冥晦。荆关复何人，依稀是吾辈。"[12]对于黄子久，他却如此盛赞说："一峰道人好写水墨，人以为高古苍润，即董北苑、僧巨然不能过也。"[13]《明画录》亦云其："山水宗黄子久，挥染时，悉从磊磊落落，郁郁葱葱时发之，故神酣意足，而气韵尤别。"[14]现藏美国纽约大都会艺术博物馆的《仿黄公望山水》（图32）一作，明确显示莫是龙对黄氏的师法。这件作品既有《富春山居图》的笔墨之法，又有《天池石壁图》的俊逸高远之貌，也不乏一些独创之处。如山体更加浑圆，很多山石以湿墨擦染取代了线性皴法，局部山体的凹凸光感对比较之黄公望的越发强烈。此作画面最下端前景河道中的小块岩石造型手法及树丛，与董其昌《山居图》《纪游图册》以及《葑泾访古图》等作品中的有着很强的相似性。莫是龙终生以黄公望为楷模，这也证明董其昌最早学画亦是从此入手的。

　　顾正谊是董其昌习画过程中另一位重要老师，姜绍书《无声诗史》说董其昌早年"于仲方画多所师资"。顾正谊（生卒详年待考），字仲方，号亭林，万历年间以国子生授武英殿中书。虽然顾氏初学马文璧，后来又出入于元四家，"于子久尤为得力"[15]。时人亦"好其为子久者"的风格。据董其昌自述，顾正谊对其早年师学黄公望有着重要的影响："余以丁丑年（1577）三月晦日之夕，燃烛试作山水画。自此日复好之，时往顾中舍仲方家观古人画，若元季四大家，多

〔11〕（明）何三畏：《芝园集》卷十六《莫廷韩传》。
〔12〕（明）莫是龙：《莫廷韩遗稿》卷二，沈及之万历三十年（1602）辑。
〔13〕（明）莫是龙：《石秀斋集》卷三，收入曹炳会辑刻《云间二韩诗》（康熙丙申刊）。
〔14〕（清）徐沁：《明画录》，79页，上海，华东师范大学出版社，2009。
〔15〕（明）徐沁：《明画录》，83页，上海，华东师范大学出版社，2009。

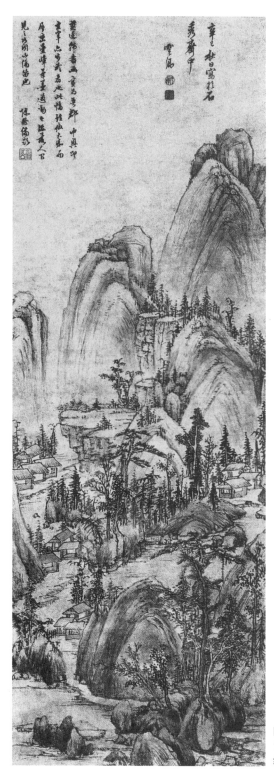

图32 （明）莫是龙 《仿黄公望山水》
1581年 纸本水墨 120.5厘米 ×41.7厘米
纽约大都会艺术博物馆藏

所赏心，顾独师黄子久，凡数年而成。"顾氏与莫是龙同宗黄公望，代表早期松江画派的师学传统。前者山水，多层峦叠嶂，山岩方整高峻，皴法以披麻为主，折带皴附之，较有风骨。山石间点缀少许林树，开早期华亭派之风；而莫氏山水，多取柔笔，山势巉缓，草木蒙茸，少刻露之痕迹，格调更为清逸。所以，文献所记"南北顿渐"一语，可能是从二人刚、柔成分的多少而论，并非院体画与文人画宗派之间的区别。（图33）

　　万历癸巳（1593），董其昌从北京返归松江后，曾专门向顾氏借画临鉴，多达数十幅，其中黄子久的作品占有很大的比重。董氏在题黄公望《陡壑密林图》时云："此幅余为庶常时见之长安邸中，已归云间，复见之顾中舍仲方所。仲方诸所藏大痴画，尽归于余，独存此耳。"[16] 顾正谊作于万历丁酉（1597）夏日的《仿倪黄山水卷》上有董其昌的题跋，文云："丹青不知老将至，富贵于我如浮云。予与仲方有言，因观此图题后。"[17] 台湾学者王耀庭在肯定二者师学关系的基础上，还专门对董其昌《葑泾访古图》与顾正谊《山水》两件作品进行过比较。据笔者观察，顾正谊师学倪瓒疏简寒林风格对董其昌可能也有一定的影响。顾氏的《云林树石图》（图34）上有董其昌跋语，认为此画有"夺蓝之趣"。

　　莫是龙和顾正谊对董其昌早年学画的确有很大的影响，而另外一位对董其昌早年画法创变可能也具备一些实质性影响的画家，是五十岁之后才寓居松江的宋旭。目前，针对二者之间的师学关系，学界还没有给予应有的重视。宋旭（1525—1607），字初旸，大约于十六世纪七十年代中期从嘉兴附近的崇德移居松江。他与当地的名门陆树声、莫如忠都相交甚好。其作品对早期松江画风的形成起到了至关重要的奠基作用。徐沁《明画录》云其善诗，工八分书，"所画山水，高华苍蔚，名善一时……绘白雀寺壁，时称妙绝"。姜绍书《无声诗史》认为宋旭论画虽多绍述前人言论，但"亦深于画理"。其山水风格层峦叠嶂，邃壑深林，极尽繁复之致，有的作品甚至被讹传为王蒙所作。

　　宋旭时值天命之年才来到华亭，此时他的个人画风应该基本形成。《明画录》在"宋旭"条中丝毫没有涉及他对华亭画派的贡献，仅于"顾正谊"条下笼统地说"（顾正谊）与宋旭、孙克弘友善，穷探旨趣，遂成华亭一派"，而语气

<hr />

〔16〕（明）董其昌：《容台集》，700页，邵海清点校，杭州，西泠印社出版社，2012。

〔17〕（清）陆心源：《穰梨馆过眼录》，《中国书画全书》本（十八），668页，上海，上海书画出版社，2009。

图33 （明）顾正谊 《江岸长亭图》
年代不详 纸本设色 52.9厘米×30.7厘米
台北故宫博物院藏

似乎又是专指本地画家顾正谊而言。从目前存世画作风格来看，宋旭对华亭一地绘画的影响，可能不是当地固有的"元四家"或黄公望传统，并且在相当程度上提升了松江画家的地域性宗派画风竞争意识。

明代画家对王维亦官亦隐的生活方式和绘画风格的追摹，可能最早起于苏州画派，之后逐渐在士人中间扩展了影响。日本学者古原宏伸曾提出，董其昌是明代第一个发掘出已经被历史湮没而鲜为人知的唐代画家王维的人，这个观点显然不够准确。事实上，在董其昌之前，以沈周、文徵明为代表的吴门画家就已经开

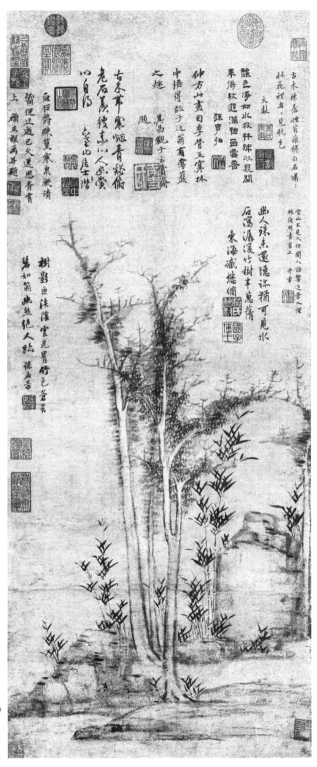

图 34　（明）顾正谊　《云林树石图》
年代不详　纸本水墨
92.1 厘米 ×38.4 厘米
台北故宫博物院藏

图 35　（明）宋旭　《辋川图》（局部）　年代不详　绢本设色　美国弗利尔美术馆藏

始搜集传世的王维作品，并努力追寻他的画风与生存境界。前期以沈周《辋川图》（1496），文徵明《辋川图》（1534）为代表，后期有张宏的《华子岗图》等。沈周的《东庄图》《野翁庄图卷》亦可以说是明代版的《辋川图》。其《寻野翁庄》诗中有云："绝与辋川标致似，我为裴迪亦何妨。"《水村图》所表现的舟中文士访问友人的情景，与《辋川图》中的裴迪形象又有异曲同工之处。

　　目前，从顾正谊和莫是龙等人那里我们无法追溯松江地区的"王维"传统，所以，宋旭很可能是为华亭画坛引入慕王维、画辋川风气的一位关键人物，并且这个主题与苏州画派构成关联。《松江府志》"寓贤传"记宋旭"游寓多居精舍，禅灯孤榻，世以发僧高之"。其"发僧"形象与王维崇信佛教、悠游辋川的处世方式是很类似的。传世宋旭《辋川图》有两本，都为绢本设色。一本藏于美国旧金山美术馆，署年为1574年；一本藏于美国弗利尔美术馆（图35）。据旧金山本宋旭题识可知，其《辋川图》确实是仿自王蒙风格，笔法可谓极尽繁复之致。这件作品虽然保持着绢本设色的基本特点，但构图与风格不仅与现存郭忠恕《摹王维〈辋川图〉》有很大区别，与其他画家的《辋川图》相比也有着宋氏自己鲜明的绘画特色。画作以近距离视角拉近了观者与景物的关系，与郭忠恕摹本的远距离俯视构图相比，更有着一种可游、可居的真实游览感觉。画面上的山石结构以一种内在韵律呈现出丰富的跌宕运动感。虽为横幅，但起首处拥塞而涨出画面之外的山体，给展卷之人一种强烈的紧密感。随着卷子的逐渐展开，山体渐

图36 （明）宋旭 《雪景山水图》
1589 年 纸本设色
190 厘米 ×42 厘米
美国加州伯克利景元斋藏

缩，景深的增加与地平线的降低使得画面具备了平远与深远效果，亦令观者的心情慢慢疏朗。山体上繁复众多的褶皱，明显借鉴了《庐山高》（1467）等作品，只是较之更加重视皴线。山石形体基本以繁密的线条勾勒为主，仅有一些小块山石于根部用墨较浓。总体上看，画家对沈周笔墨的表现性施加了刻意的约束，使得整个作品给人一股较为浓郁的自然气息。而河谷中点缀的那些繁多而零散的圆形卵石，却又为此作增添了一种绘画性，装饰感很强，以一种"娱人的景致"展现了画家独有的"幻想的特质"。宋旭《辋川图》山石堆砌、用线繁密的特点近乎"补衲"，影响了其画面的"取势"效果。

　　在北上出仕之前，董其昌从宋旭这里获得过一些创作雪景山水的经验，并非迟至万历乙未（1595）因见到《江山雪霁图》后才"偶然地受到雪景山水这个题材的影响"[18]。宋旭的《雪景山水图》（图36）是一件风格独特的雪景山水，有明显的"贝壳形"山石及近似光影的效果。雪岩冰溜，清寒之气逼人，很符合画上所题"高涧落寒泉，穷岩带疏树"（《题画》）诗句意境。画面景致奇特兀立，山石光秃缺少植被，体面上几乎不见笔踪，带有抽象化手法，明暗对比强烈。凹凸幻象感的山石犹如鬼面一般，与十六世纪德国绘画中的"斜像"画法，如荷尔拜因的《两大使》前景的变形骷髅形象有些可比之处。画面上下两部分的山石手法略有不同，上部显得比较舒缓，下部扭结过度的石体明暗对比强烈，似乎孕育着巨大的能量。飞

〔18〕石守谦：《董其昌〈婉娈草堂图〉及其革新画风》，见《从风格到画意：反思中国美术史》，300 页，北京，生活·读书·新知三联书店，2015。

流直下的山泉、扭结兀立的山石，使得画面交织着抽象感与跌宕感。画面两侧向中间紧缩，变形山石的挤压、扭结，以及纵向巨大的拉伸感，让土石轮廓所包裹的内部似乎孕育着无限的势能，给人一种蓄势待发的感觉。这种注重整体"取势"的画面结构，正是后来董其昌所领导的松江画派所追求的。当然，宋旭寓居松江的二十余年间也正是董其昌等人实施画法变革的重要时期，他不可避免地会受到当地风气的影响并参与实践。现藏清华大学艺术博物馆的宋旭《山林精舍图》（1606）一作，不仅将从实物作品方面推进当前学界关于宋旭的卒年研究，[19]而且风格手法与董其昌"干冬景"山水有诸多类似之处。

　　基于以上分析，《山居图》是董其昌翰林院早期代表作，问世时间可能在万历辛卯年末（1591）的"雪夜送归"之后不久。画风大体追求元画疏简的效果，用笔较为松秀，明显带着早年师学黄公望等人的痕迹。但又呈现出一些新颖的画法元素，如画面山石形体的明暗效果比较突出，有了"贝壳形"山石和"直皴"效果的基本雏形。若与董其昌后来更加成熟的"直皴"比较的话，其皴法中的直线元素或方向感还不够突出，一些皴线还有交叉编结之处。山势的开合与取势相对较弱，如画面右侧上部山体开合有些模糊，多少显得浑蒙一片。客观地讲，这件作品是向"干冬景"风格过渡的一种中间状态，证明董其昌此时已经找到了如何转化传统雪景山水的风格路径。

二、《纪游图册》"双胞案"及"台北本"史学价值

　　"小引"提到的《纪游图册》，也是董其昌画法创变初期的代表作。册内绝大部分作品虽为实景纪游性质，但也可看作是熔炼宋元风格画法的一个总汇，较为集中地展示了董其昌早期多元师法的艺术成果，其中包括董源、米芾、赵孟頫、黄公望、王蒙、倪瓒等宋元以来广泛的师资传统。一些作品已经显露出董氏改造传统雪景山水的独特画风，如凹凸感强烈的"贝壳形"山石、岩石内缘的带状留白、"直皴"笔法的雏形等。然而，在2016年年初台北故宫博物院举办"妙合

〔19〕《松江府志》卷四十七《游寓·宋旭传》记其"年八十无疾而逝"，徐沁《明画录》承其说。汪世清《艺苑疑年丛谈》据《宋元明清书画家年表》"原作年款考订"认为，其生年为1525年，又据《年表》万历三十四年丙午（1606）列"宋旭（石门）作《松下寿老图》，时年八十二"，将卒年定为1606年。高居翰曾根据现存的宋旭晚年画作题跋推测，其生年为1525年，卒年则根据现藏瑞典斯德哥尔摩博物馆的一件作品上的"时年八十三"，推算为1607年。由此来看，宋旭生年无争议，只是卒年尚无确切的结论，但"时年八十"明显有误。

神离——董其昌书画特展"之后，这件《纪游图册》[20]（以下简称"台北本"，图37）被推入了真伪待定的境地。因为，它与安徽省博物馆收藏的另外一件《纪游图册》（以下简称"安徽本"，图38）中的多幅作品近似。只是后者仅有十六开，每开上也只有一幅作品，总数不及"台北本"的一半。当前学界将两本近似的现象戏称为"双胞案"。[21]

　　针对两本图册的真伪问题，杨岩松发表了《董其昌〈纪游图册〉"双胞案"》一文。[22]文章指出，两件"双胞册页"的开数不同，"不可能同为真迹，至少一件是赝品"。作者粗略比较了"武林飞来峰""彭城戏马台""梵村卧云山"三对作品，并将"安徽本"画作上的四份题跋与董其昌的《承老师所谕札》《与冯开之书》《跋赵令穰〈江乡消夏图〉》以及《跋黄公望〈富春山居图〉》（"无用师"卷）等书法墨迹风格作了比较。最终，杨岩松认定"安徽本"为真

〔20〕台北故宫博物院《妙合神离——董其昌书画特展》将之称为《纪游画册》，本书统称为《纪游图册》。

〔21〕本节大部分内容完成于2016年9月，当年11月以《董其昌〈纪游图册〉"双胞案"再议》为题发给《中国国家博物馆馆刊》，发表于该刊2018年第1期。在投稿到正式发表的一年多时间里，笔者因忙于其他研究对此一问题未再专门关注。然而，正式发表不久（大约是2018年2月底），笔者又在另外两部画集（天津人民美术出版社出版的《董其昌书画集》和中国民族摄影出版社出版的《董其昌书画集》）中见到安徽省博物馆收藏的董其昌《山水图册》，方知齐渊编著的《董其昌书画编年图目》收录作品有误。即"安徽本"多出"台北本"的那四幅作品，并非"仿自"董其昌晚年的《山水图册》。它们本身即是原作，只是被编著者误录在《董其昌书画编年图目》"安徽本"名下。2019年初，笔者在上海博物馆现场观赏了"安徽本"真貌。在最初研究过程中，我对"安徽本"多出"台北本"的那四幅风格较为成熟的作品也曾心存疑虑，如文中有言："（此四幅画作）画风及题款风格，与同册的十二幅作品也都不相类，处处显得更为成熟，这种差异实在令人费解""如若齐渊编选的《董其昌书画编年图目》中所收'安徽本'多出'台北本'那四幅作品无误的话……"，但当时还是因个人惰性和过分信任《董其昌书画编年图目》等各种主观原因，让我在文章发表之前错过了最后的修改机会。目前看来，"台北本"与"安徽本"相似之作仍如杨岩松先生所说为十五幅。这份迟来的发现，已然无法弥补拙发文章的过失。文章发表以后，笔者因错误引用淆乱学界而内疚不已。所幸的是，《中国国家博物馆馆刊》2018年第10期发表了杨岩松先生对拙文的批评文章：《书画"双胞案"应该怎样研究——对〈董其昌《纪游图册》"双胞案"再议〉的回应》（简称《回应》）。文章第一部分对拙文误引的那四幅作品进行了批驳，以正视听。笔者读后如释重负，看到"双胞案"真伪问题的深化，也颇感欣慰。在此，笔者就《纪游图册》"双胞案"研究材料使用失当之处，向杨岩松先生和诸位读者表达一份诚挚的歉意，并对旧文错误及不妥之内容作了必要的删除与修改。鉴于"双胞案"两件作品的近似度非常高，真伪问题还不能简单作结。在确凿证据出现之前，诸多说法可先并存。1.颜晓军先有"选画本"之说，后改为"安徽本"为真迹，"台北本"为仿本。2.杨岩松的"安徽本"为真迹残本之说。3."台北本"包含大量的历史信息，《西兴暮雪图》另带特殊政治意蕴，"安徽本"无法提供作品全貌，因此目前还不能立即放弃"台北本"为董其昌早期真迹的可能性。

〔22〕杨岩松：《董其昌〈纪游图册〉"双胞案"》，发表于《武英书画》第188期，2016年3月14日。本节所引文字凡出自该篇者，不再另注。

图 37 （明）董其昌 《纪游图册》（"台北本"，局部） 1592 年 绢本
各 31.9 厘米 ×17.5 厘米 台北故宫博物院藏

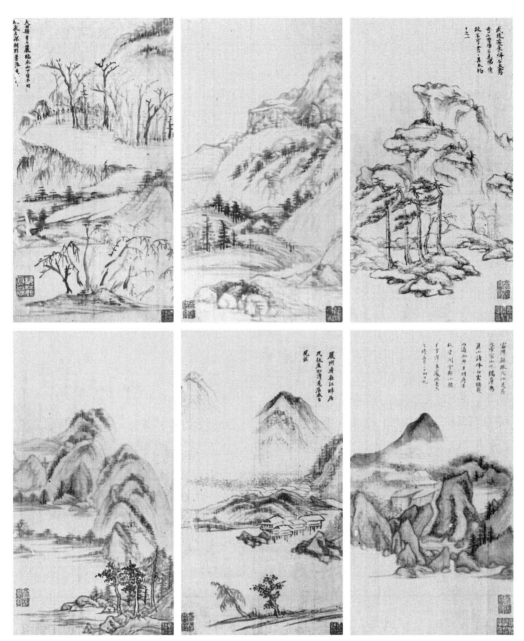

图38　（明）董其昌　《纪游图册》（"安徽本"，局部）　1592年　绢本
各33.1厘米×17.8厘米　安徽省博物馆藏

迹，"台北本"为伪本，理由大致有以下四点：1."安徽本"不仅绘画水平高于"台北本"，而且其"题字劲挺犀利，与稍晚几年的董其昌小楷笔法、形态存在连续性"。"台北本"上小楷水准较差，摹本痕迹明显。"安徽本"每页题字风格存在细微变化，主要是因为"多帧册页陆续完成，非一日所就"。作者通过引证上海博物馆所藏董其昌《秋兴八景图》（1620）题字风格间的差异，来证明此种现象恰是间断性创作所致。2.虽然"台北本"册页数量多于"安徽本"，"论单开，安徽本包含的信息不仅明显多于台北本"，而且，"安徽本的信息元素明朗"。3."安徽本"中的一幅画作比"台北本"中的近似之作，多出"山色可秀餐，溪水清可啜"两列题字，其书风"近于行书，书写轻松自然"。4."安徽本"钤有董其昌友人袁枢次子袁赋谌、嘉道年间齐彦槐等人的鉴藏印，而"台北本"上却无类似的收藏证据。

依据台北故宫博物院编《妙合神离——董其昌书画特展》[23]收录的"台北本"（16—21页，共计十八开，缺第十九开），与《董其昌书画集》[24]收录的"安徽本"（下，218—241页，共计十六开）的比对，两本图册近似之作确为十五对。现将二者近似之作罗列于下，前面的为"台北本"画作，括号内对应的为"安徽本"画作：第二开左图（第七开）、第三开右图（第十二开）、第四开右图（第一开）、第五开左图（第十五开）、第六开左图（第十开）、第六开右图（第二开）、第八开左图（第十四开）、第九开右图（第十一开）、第十开右图（第十三开）、第十一开左图（第六开）、第十二开左图（第十六开）、第十二开右图（第九开）、第十三开左图（第五开）、第十五开左图（第八开）、第十八开左图（第四开）。此外，"台北本"第十九开左侧有楷书、行书题跋各一则，与"安徽本"第十七开近似。

针对两件册页真伪问题及其历史价值，笔者也想做些必要的陈述与分析，一方面，确凿证据出现之前，目前的讨论与争议依然不能达成统一，"疑义相与析"的状态将会进一步深化真伪问题研究；另一方面，在论述过程中，我们能对董其昌翰林院初期的基本风格与画法有更加深入的了解。先看现存信息量的问题。杨岩松认为"安徽本"的信息量大于"台北本"，主要依据是前者中的一幅作品上比后者中的近似之作多出"山色可秀餐，溪水清可啜"一句诗（图39），以及多出《高邮夜泊图》一画。就事实而论，两本册页包含的信息总量大小是不证自明的，不能以

〔23〕《妙合神离——董其昌书画特展》，台北故宫博物院编，台北，2016。
〔24〕《董其昌书画集》，北京，中国民族摄影艺术出版社，2015。

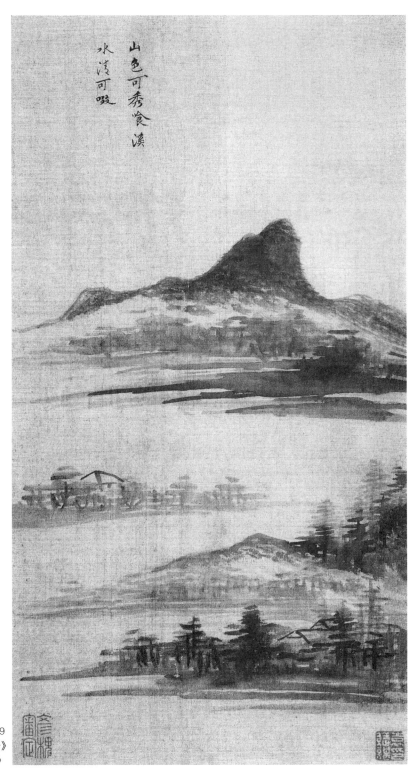

图 39
（明）董其昌　《纪游图册》
"安徽本"之《山色图》

"安徽本"中的"单开"或局部信息来否定"台北本"的信息总量。"台北本"画作数量多出"安徽本"整整二十幅，更加完整地展示出董其昌辛卯（1591）三月以来一年间所经所览之地。多数画作上都有画家的题跋，数量多达三十则。其内容记录着颇为具体的游览感受及同游之人的姓名，字数多者长达近百字，如"普明塔在沙县东山"一条就有八十余字之多。而"安徽本"与之近似的十五幅作品中，除了题有"山色"之句的一幅外，有十幅作品上有实质性的题跋内容，其中九幅与"台北本"上的相同。"台北本"画面上没有任何文字题跋的画作仅有六幅，这其中就有四幅包含在"安徽本"中，其他近似画作题跋字数也较少。"台北本"第十五开左图上没有任何题跋字迹，与之近似的"安徽本"第八开却多出"山色可秀餐，溪水清可啜"之类无纪游性质的诗句。若"台北本"果真仿自"安徽本"，它既然可以摹仿"安徽本"诸多繁琐的图文信息，又岂会舍弃区区十个字的"山色"诗句呢？杨岩松在《回应》文章中指出拙文无视他提出的"安徽本"为"纪游图册真迹残本"的观点，笔者又重读他发表于2016年第188期《武英书画》的文章，从头至尾的九百余字并没有"真迹残本"字样，只有"两件'双胞册页'数量不同，不可能同为真迹，至少有一件是赝品"一语。或许"真迹残本"这一观点是他在回应拙文时才提出来的。当前，他是否能为"残本"之说进一步提供更为确凿的证据呢？否则，这种判断就带有"史学推测"成分。不可否认，在历史研究中"史学推测"有一定的必要性，但毕竟不能代替或成为真伪鉴别的依据。若"台北本"是"安徽本"仿本的话，两本册页画作和题跋近似度如此之高，即便"台北本"为单开双幅，"安徽本"为单开单幅，画作顺序不应有太大的偏差。从上文罗列的近似画作顺序看，"安徽本"第一开是"台北本"第四开，"安徽本"第七开反倒成了"台北本"的第二开，"安徽本"第四开被置于"台北本"倒数第二开（第十八开）。"台北本"所缺的《高邮夜泊图》一作，位列"安徽本"靠前的第三开，临仿者能如此亦步亦趋地规模其他画作，断无一上来就将此作弃置一边之理。

杨岩松在文章中提到，"安徽本"上有袁枢次子袁赋谌的收藏印鉴——"袁赋谌印"和"袁赋谌鉴赏印"，所以可证"安徽本"为真迹。睢阳袁氏是晚明清初著名的收藏家族，袁枢之父袁可立曾与陆树声之子陆彦章共同师事董其昌，二人交谊深厚。鉴藏印鉴固可作为证据，但是"安徽本"十六开画作上都有袁氏印鉴，为何载有楷书和行书题跋的第十七开上却没有袁氏的任何印鉴，仅有"梅麓真赏"和"杨集"二印，难道此页最初与十六开画作不在一起，未经袁氏本人收藏，到了清代才被整合进"安徽本"？这一现象说明袁氏收藏的"安徽本"，可

能一开始就不是全本。那么，"安徽本"究竟"残"于何时？"台北本"第十九开左侧行书墨迹有"其昌"名款，"安徽本"第十七开行书墨迹为何没有这么重要的名款信息呢？此外，"西□傅岩收藏书画图记"一印，仅存于"安徽本"第十一开上。"傅岩"何许人，笔者没有考证。其印鉴若早于袁赋谌之印，那么，第十一开在袁赋谌收藏之前亦有单独流传的可能。现藏美国波士顿美术馆的董其昌《画稿册》（二十开，亦称《课徒稿》），上面钤有袁赋诚和袁赋谌的鉴藏印。那么，我们在此也可以做一个大胆的推测："安徽本"可能是董其昌为袁赋谌做示范时从早年"台北本"中选画的，并被袁赋谌收藏。因为，"台北本"带有很明显的游历写生性质，而且景致众多、师法多元，是很不错的课徒范本。当时，出于授课示范的便捷，"安徽本"就倾向于选画"台北本"上无题字或题跋字数较少的作品。题写位置殊异的"山色"诗句，或可能是董其昌本人兴之所至题写的（可能性较小），或可能是袁赋谌拿到"选画本"之后刻意模仿董氏书风后添上去的。这样也能解释"安徽本"笔墨较为成熟的原因。[25]鉴于"安徽本"缺失作品过多，它是否为真迹"残本"，或出自"台北本"的"选画本"，都可先存疑。策划这次展览的台北故宫博物院的邱士华认为，虽有学者提出"安徽本"为真迹，在总开数上却比"台北本"少得多，即便真伪上存有争议，后者的价值是不容忽视的。邱士华的言论被杨岩松曲解为是对自己观点的支持，但前者只说有学者提出"安徽本"为真迹，并不代表他赞同杨文观点。

笔者现依"台北本"册页顺序，将两本中相同及"台北本"中多出的跋文内容分别列出。两本跋文内容相同者如下：

第二开左图跋："彭城戏马台，项王遗迹。今设玄德关张祠。旁有文昌祠。"（"安徽本"第七开）

第三开右图跋："三衢有烂柯山，是王积薪遇仙处。石梁亘空。六月不暑。"（"安徽本"第十二开）

第四开左图跋："大田县有七岩，临水山下皆平田。秋气未深，树凋叶落，衰柳依依。"（"安徽本"第一开）

〔25〕可能在大多数依据笔墨鉴定真伪的学者眼里，"安徽本"那十五幅作品，比"台北本"的更加符合一般性的文人笔墨规范。换一个角度，这种现象可能也佐证了豪泽尔（Arnold Hauser）所说的，二、三流画家"常常比大师们更忠实、更充分地表现其时代"观点的适用性。毕竟，大部分作伪者都属于其时代中的二、三流画家，更容易在笔墨规范方面受到流行形式的严格束缚。在他们看来，这种力求规范的做法——以常见的文人笔墨形式去伪造大师的作品，可能会使之免受作伪的非议。

第六开右图跋："武林飞来峰，石太露奇。山僧啄石为佛像，故不可画。画其本初十之一。"（"安徽本"第十开）

第八开左图跋："吕梁县瀑三千仞，石骨出水上。忆予童子时，父老犹道之。今不复尔。东海扬尘，殆非妄语。"（"安徽本"第十四开）

第十一开右图跋："梵村卧云山，沈（点去）莲池和尚所禅栖也。在富阳钱塘之间。"（"安徽本"第六开）

第十二开左图跋："严州府在江畔，居民板屋，水清见底，太古风谣。"（"安徽本"第十六开）

第十二开右图跋："富阳县瞰大江，是吴大帝家山也。隔江为萧山诸峰，白云横飞而过。余与王明府方眺望间，云断山腰，下方茫茫失处所者久矣。时五月二十四日也。"（"安徽本"第九开）

第十八开左图跋："惠山寺。予游数次皆其门庭耳。壬辰春与范尔孚、戴振之、范尔正，家侄原道共肩舆。从石门而上，路窄险孤绝，无复游人，扪萝攀石，陟其巅际。太湖森森，三万六千顷在决眦间。始知惠山之大全。"（"安徽本"第四开）

第十九开楷书跋："壬辰三月四月舟中宴坐，阻风待闸。日长无事，因忆昨岁入闽山。由信州历瀫水，返自钱塘，又与社中诸子游武林。今年自广陵至滕阳，旅病回车，徘徊彭城淮阴，皆四方之事。聊画所经，以为纪游耳。"行书跋："画家六法惟生气运动为不可学。予于五法俱未深造，而气韵实自天生，颇臻其解。阻风长日，作画数帧。既成题之。其昌。"（"安徽本"第十七开，少名款"其昌"二字）

"台北本"多出的跋文内容如下：

第一开右图跋："焦山即浮玉山。焦先隐于此。余见雨景，小米画于润洲陈氏，因以图焦山烟雨。"左图跋："修道亭在常山郭外，山多橘柚，香气连续四十里。亭有道人，善玄理。"

第二开右图跋："峰峦浑厚，草木华滋。以画法论，大痴非痴，岂精进头陀。而以僧巨然为师者耶。"

第三开左图跋："吾松小赤壁也。仿黄子久笔意。"

第四开右图跋："吴中西山，予数过不能纵观。但从虎丘望之，隐隐隆隆如羃（点去）画耳，辄写其意。罨。"

第五开右图跋："余至自西湖，冯太史开之以舟相待。要余黄孝廉贞父斋中夜话。贞父寓居灵隐山寺吕山人炼药处。"

第七开右图跋："再寻灵隐寺，所谓鹫领郁苕峣。龙宫锁寂寥者，遂得幽讨。以黄鹤山樵笔法画之。"左图跋："此为大田林坪山，绝有武林诸山幽致。闽山皆麄豪猛厉。林坪不耳，故家右族发基于此焉。"

第八开右图跋："普明塔在沙县东山，塔始建即工。余为题曰，普明广数十丈，邑文学共成之。而水中忽立一石，石有题字。水蚀其半，予以意得之，为宋马少游墓。然何以在洄流最深处。而又以塔成忽踊出。揆之物理，皆不可晓。"

第九开左图跋："武夷接笋峰奇绝，为天下名山最佳处。予不能登峰，舟行仰视，已在别一世界。"

第十开左图跋："严子陵滩，予以三更月落枕席上过，怅然兹行。既从闽中归，得从舟中眺望。而刘尹以钓台集相赠。聊足尽兴。"

第十一开左图跋："西安县鹿鸣山，山皆深秀。登峰一望，衢城洞尽。"

第十三开右图跋："兰阳山自括苍而来，至此回转。山明水秀，然不知深窈。大类吴苑西山。"

第十四开右图跋："洞天岩在沙县之西十里，其山壁立多松樟。其上有长耳佛像，水旱祷著灵迹。其岩广可容三几二榻，高三仞余。滴水不绝，闽人未之赏也。予创而深索之，得宋人题字石刻十余处。皆南渡以后名手诗歌，五章岩下有流觞曲水。县尹徐君与予饮竟日。颇尽此山幽致。追写其景，以当纪游。"左图跋："武夷有大王峰，峰极尊胜，故名武夷君。为魏王子骞曾会群真于此。奏人朝（点去）可哀之曲。间。"

第十五开右图跋："北固山在京口，有米元章榜书'天下第一江山'。寺名甘露寺，在山下平岗。逶迤里许，铁瓮最胜处也。辛卯五月四日，余与陈从训李将军游眺。"

第十六开右图跋："永安栟榈山，邓肃读书处，邓有《栟榈集》。"左图跋："信州望灵山，高插天表。予不详其故实，舆人具为予谈此葛仙炼丹地。葛姥老龙神有司，时时虔祀祷两辄应。"

第十七开（仅一幅画作）图上右侧跋："炀帝行宫楚水滨，数株弱柳不胜春。晚来风起花如雪，飞入宫墙不见人。白居易。"左侧跋："隋堤烟柳在越河两岸，此炀帝旧行宫也。送别登楼，俱堪心恻。"

第十九开右图跋："西兴莒雪。予时送新安许太傅还家，不值宿于逆旅，厥明及之。辛卯冬岁除前五日也。"

显而易见，除了鉴藏信息之外，"台北本"上的信息量不是少于"安徽本"，而是大大超出。很多跋文极具史学和画学双重价值，能让我们更加深入地

了解董其昌在万历辛卯（1591）、壬辰（1592）两年的一些具体行踪。

（一）"台北本"的跋文提供了不少确切的时间与地点信息。第十九开的楷书墨迹，有着不可忽视的史料价值。这则跋文"安徽本"亦有之。它明确指明这件图册创作的大致时间及情境——"壬辰（1592）三月四月舟中宴坐"；创作的具体缘由——船经黄河，"阻风待闸，日长无事""聊画所经，以为纪游耳"；所游经之具体地域——"昨岁入闽山""与社中诸子游武林""自广陵至滕阳，旅病回东，徘徊彭城、淮阴，皆四方之事"。这则楷书跋文提及的游经地域，与同册画作上的图景和跋文内容基本吻合。如入闽山游沙县普明塔、洞天岩、武夷山、接笋峰，游武林飞来峰、灵隐寺，登彭城戏马台，等等。"台北本"上的时间信息还有辛卯五月（1591）四日游北固山（第十五开右图跋）、五月二十四日游富阳（第十二开右图跋）、六月游烂柯山（第三开右图跋）、壬辰（1592）春游惠山寺（第十八开右图跋）等，大部分都是现存"安徽本"无法提供的。《容台别集》（卷一）收录董其昌第一次游福建的多篇诗文杂记，各本"年谱"所录史料，都与"台北本"中的题跋内容相合。"安徽本"若如杨岩松所说为真迹"残本"，那么，为何遗失的都是字数较多和带有珍贵历史信息的画作呢？杨岩松在回应笔者的文章中认为，"安徽本"第三开独有的《高邮夜泊图》一作上有四行题跋，三十多字，可以看作信息多的证据。[26]然而，即便多此一证，"安徽本"的信息总量仍不能与"台北本"相比。

（二）杨岩松还提出"安徽本"因非一日所就，故每页题字存在细微的变化和不同的书风，这种现象在跋文众多的"台北本"中也存在。无论是"台北本"还是"安徽本"，楷书题跋书风运用了近于魏晋小楷或钟繇的书风，这也极为符合董其昌当时的临书经历。董其昌十七岁开始临写颜真卿《多宝塔》，相继转学二王、智永及虞世南等人。据《容台别集》（卷二）记载，董其昌于万历辛卯（1591）年间曾反复临写钟繇的《宣示表》。他在辛卯（1591）冬的一件《临宣示表》上跋云："钟太傅书，余少而学之，颇得形模。后得从韩馆师借唐拓《戎辂表》临写，始知钟书自有入路，盖尤近隶体，不至如右军以还，姿态横溢，极凤翥鸾翔之变也。阁帖所收，惟《宣示表》《还示帖》皆右军之钟书，非元常之钟书，但观王世将、宋儋诸迹有其意矣。辛卯冬，因临《宣示表》及之。"[27]

〔26〕杨岩松：《书画"双胞案"应该怎样研究——对〈董其昌《纪游图册》"双胞案"再议〉的回应》，载《中国国家博物馆馆刊》2018年10期。

〔27〕（明）董其昌：《容台集》，615页，邵海清点校，杭州，西泠印社出版社，2012。

董其昌是以"自有入路"的方式临写钟繇书风，所临《宣示表》，仅追求其尤近隶体的书风，强调字形纵逸和笔画波折的感觉。新增的"山色"两句字体（图40）与自家本上的其他书法题跋风格差异不小（图41）。

"台北本"三十余则题跋几乎都是纪游、纪胜性质，只有第十七开上录有唐代诗人刘禹锡《杨柳枝·炀帝行宫汴水滨》（董其昌将此诗作者误认为是白居易，其中"汴水滨"被误书为"楚水滨"，"残柳"被误书为"弱柳"）一诗。其余画上基本没有任何诗句形式的题跋，多以叙述性文体描述所经地域风貌。董其昌游经隋炀帝行宫旧址，"送别登楼，俱堪心恻"，图景配以唐人诗句，伤时怀古，情感真切。"安徽本"中的"山色"诗句与画面景色相互配合，虽不乏意趣盎然之致，但并无任何实指，与其他画跋主旨明显不同，不符合聊写所经的"纪游"性质。再就题跋位置看，"台北本"除了题跋字数较多者，如第十八开左图，或一幅之上有两份题跋者，如第十七开，致使位置逼近中部外，大多数跋文都位于画面边侧位置。"安徽本"大体遵循着这一格局，唯独"山色"诗句的题写位置接近画幅中部，明显与其他题跋布局不同。若说"安徽本"上的"山色可秀餐"之句毫无凭据，也不尽然。董其昌在崇祯壬申（1632）题《冯可宾画石册》时就化用了"秀色可餐"之典，其出处为陆机《日出东南隅行》中的"鲜肤一何润，秀色若可餐"。

此外，以《富春山居图》（"无用师卷"）董其昌跋（参见图53）来核校《纪游图册》书体的真伪，恐怕也有不妥之处。"无用师卷"董跋本身至今仍存真伪待定的问题，如台湾学者徐复观就曾认为其不真。以它为董其昌翰林院初期小楷书风真伪的鉴别法器，恐怕为时还尚早。杨岩松在《回应》文章中认为，两卷《富春山居图》的真伪"是早已解决的旧案"。对此说法，笔者不能苟同。即便不考虑1974年徐复观重新认定"子明卷"为真迹、"无用师卷"和"子明卷"前的"董其昌跋文"都为伪作的意见，那么，七年前（2011）厦门大学洪惠镇提出的《富春山居图》"子明卷"疑系董其昌"作伪"的观点，是否应予以重视呢？事实上，目前两卷《富春山居图》真伪问题不仅不是一个"早已解决的旧案"，而是随着新证据、新观念的出现进入了一个新的辨伪时代。如果，"子明卷"真如洪惠镇所说是董其昌伪造，那么，用来核校《纪游图册》题跋书风的依据就应该改为"子明卷"前的"董跋"。

（三）在"安徽本"为"真迹残本"之说暂且存疑的情况下，我们可以借助"台北本"去追溯董其昌当时的具体行踪。"台北本"所记董其昌"昨岁入闽山"（第十九开楷书跋）之旅，确属史实。董其昌经过万历戊子（1588）、乙

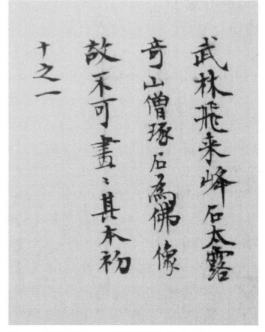

图 40　（明）董其昌　《纪游图册》"安徽本"之
《山色图》题跋

图 41　（明）董其昌　《纪游图册》"安徽本"之
《武林飞来峰图》题跋

丑（1589）科场联捷，旋即入选翰林院庶吉士。礼部左侍郎兼侍读学士田一儁
（1540—1591）于同年受命担任庶常馆教习，成了董其昌初入翰林院的馆师。
但不足两年时间，即万历辛卯（1591）三月初，田一儁突然辞世。作为学生，董
其昌感念师恩，坚持要亲自护送其师棺椁南下，归葬原籍闽中大田县。据"台北
本"第四开左图跋文"大田县有七岩临水，山下皆平田。秋气未深，树凋叶落，
衰柳依依"可知，董其昌护送田一儁归葬到达福建的时间，大致在辛卯（1591）
初秋时节。此次护送之余，董其昌平生首次游览了福建名胜古迹，获观大田、沙
县及武夷山等胜景。他对这次入闽之行游览的山水景色，作过很多描述，"台北
本"中有数条跋语涉及这次行程。如"武夷有大王峰"条、"武夷接笋峰奇绝"
条、"洞天县在沙县之西十里"条、"大田县有七岩临水"条，等等。游览福建
胜景的数则画跋，几乎都被收入《容台别集》卷一。"安徽本"仅有"大田县有
七岩临水"一则跋语，能证明董其昌的"入闽山"之行。

　　送归途中，董其昌因游览胜景颇费时日，护送之旅长达半年之久。如四月期
间，护送队伍行至黄河徐州界内，董氏《题颍上褉帖》所记"辛卯四月，舟泊徐
州黄河岸书"可为证。五、六月又行至江浙一带，据"台北本"上的几件题跋可
知。如五月四日游北固山、五月二十四日游富阳、六月游烂柯山等记载。又据

"台北本"第五开右图跋"余至自西湖，冯太史开之以舟相待"推测，董其昌在护送途中还曾在杭州游西湖及灵隐寺。跋文中提及的冯开之，就是收藏传王维《江山雪霁图》的冯梦祯。董其昌与之私交甚好，曾数次借观此图。"台北本"中有多幅作品图绘了这些所经之地的景致。从《纪游图册》图文记载来看，董其昌当时因公事出京、返京，回松江小住，以及广游各处名胜，是极为频繁的。这种奔波劳累之苦，《容台集》中的《宿羊山驿》一诗可为证。此诗作于万历壬辰（1592）春，与创作《纪游图册》的时间大致相同。当时，董其昌行经羊山驿赋诗："莽莽平沙路，登临更一奇。河流消楚汉，碑石记淳熙。鼓角因风逈，帆樯候月迟。此中留憩者，半为问津疲。"

万历辛卯（1591）十月，董其昌完成护送任务后返回北京，不久就告归松江。他不仅在北京"与南北宋、五代以前诸家血战"，提升了对五代、两宋绘画传统的认识，同时，回到家乡又"大搜吾乡四家泼墨之作"（《题董源〈龙宿郊民图〉》），开始对宋、元传统进行个人的融合性探索。可以肯定，万历辛卯（1591）、壬辰（1592）年间，董其昌就已开启第一阶段的画法变革，《纪游图册》就是这个阶段的重要实验成果。返归松江后，董其昌在壬辰（1592）正月初八（莲池大师的生日），以钟繇、二王、颜鲁公等多种书风手书《金刚般若波罗蜜经》，送至云栖寺莲池大师处，为其庆生。万历壬辰（1592）初春二月，董其昌又与范尔孚（此人曾于万历戊子资助董其昌赴南京考试）、戴振之、范尔正以及其侄原道等人同游惠山寺。"台北本"第十八开左图之景，就是基于此次游览经历。图上跋文记载了当时的游踪："从石门而上，路窄险孤绝，无复游人，扪萝攀石，涉其巅际，太湖森森……"大约二月底或三月初，董其昌又动身北上。至此，我们就基本了解了董其昌"壬辰三月四月舟中宴坐，阻风待闸"的经历了，这是他自万历辛卯（1591）深秋南归以来，又一次途经黄河时的一段经历。[28]

居家期间，董其昌还有一次终其一生都不愿提及的神秘外出，即送在"争国本"事件中被迫致仕的座师许国回新安。这个信息被隐藏在"台北本"第十九开《西兴暮雪图》那幅雪景山水的题跋中。崇祯庚午（1630）《容台集》刊刻之

〔28〕 目前关于董其昌创作《纪游图册》之时，到底是从松江"北上"途中，还是到了北京之后又接受出使任务后的"南下"途中，存在分歧。台湾学者王耀庭持"北上"观点（《台北故宫书画收藏与董其昌研究》），大陆学者颜晓军持"南下"观点（《宇宙在乎手——董其昌画禅室里的艺术鉴赏活动》，浙江大学出版社，2015）。这个问题虽然微小，但对我们清晰认识董其昌壬辰（1592）春的具体行踪与创作情境，多少会有些帮助。不久之前，朝廷里发生了很多政治变故，对于董其昌这位江南文士而言"北上"进京和"南下"出京的心情是不一样的，可能会影响到创作情绪和画上题跋内容。

时，画家本人还在世，亦未收录画上题跋，如此重要的送归行为是被偶然遗漏了，还是有着特殊的避祸意图？其中难以言喻的心理因素，早已被四百二十余年的历史镜像过滤了许多。显然，这件作品的私密性和唯一性让我们很难立即终结对"双胞案"真伪的讨论，历史真相毕竟远比现在遗存的各类证据复杂得多。护送自己的座师且高居内阁二辅的许国还家，对于董其昌来说绝不是一件可有可无的事情。为何目前所有史料都没有留下对此事的记载呢？诸多疑问只能存乎想象。现在，假定"安徽本"为真迹"残本"，最初的"全本"中亦应有《西兴暮雪图》一作才合理。所以，暂且抛开真伪问题，本书基于此作创作情境而提出的"雪夜送归"一说，在史料证据上还是靠得住的。当然，这也是笔者关注"双胞案"问题的真正初衷。

两本都有的行书墨迹论及"六法"，其主旨显示董其昌对这一画理的独特理解，所论具体内容与其《画旨》中所载的"画家六法，一曰气韵生动。气韵不可学，此生知之。自然天授，然亦有学得处：读万卷书，行万里路，脱去胸中尘浊，自然丘壑内营，成立郛郭，随手写出，皆为山水传神"[29]一段语意如出一辙。或许，有些学者还会纠缠于行书墨迹末尾所云"作画数帧"一语，与"台北本"整件册页三十余幅作品的总数目不甚相合，其语意有可能仅是一种虚指。

从以上分析可知，《纪游图册》绝大多数山水图景与跋文，是董其昌在万历壬辰（1592）三四月途经黄河待闸期间，对一年以来所游经之胜景的图绘与描述。每一幅作品都带有鲜明而独特的山川地理特点，与单纯的摹古作品多有区别。董其昌万历辛卯（1591）、壬辰（1592）年间的具体行踪，都可以在"台北本"《纪游图册》中找到一些有价值的依据和线索。就现存史学价值而论，"台北本"是要高于"安徽本"的。针对画作题跋"史学价值"能否作为真伪判断的依据，杨岩松的批评有一定的道理。不过，目前没有确凿证据证明"安徽本"一定就是真迹"残本"，因而"台北本"大量独有的历史信息在真伪鉴别过程中还应受到重视。此外，杨岩松《回应》一文认为"根据游踪史料来确认真伪，实在离题太远"，而此类研究方式却是有先例的。二十世纪七十年代，徐复观、饶宗颐等前辈学者恰恰在两卷《富春山居图》真伪大争论中，围绕"董跋"中的"顷奉使三湘，取道泾里"等"游踪史料"专门展开过讨论。"双胞案"真伪没有最终结论之前，此类史料证据并非"离题太远"。

在整个论证过程中，杨岩松更重视对跋文书法风格的比较，针对两本绘画作

〔29〕（明）董其昌：《容台集》，673 页，邵海清点校，杭州，西泠印社出版社，2012。

品的甄辨，仅有"在绘画水准方面，安徽本明显高于台北本"一句笼统的判断而已，虽然也从两本中选择出三对近似作品并置在一起，但对其风格、笔法未作任何具体的比较与分析，这与其略微细致的画跋书风研究形成了鲜明对照。[30] 杨岩松依据两本图册笔墨技术之高下作为判别标准，而研究过程中始终没有提供董其昌本人在壬辰（1592）阶段绘画风格的基本特征——即两本图册画作之外的，已经接受过真伪检验的第三方风格证据，整个比较过程缺乏一个有效标准作衡量依据。杨岩松在《回应》文章中指出："无论何者为真，两个版本既然高度相同，则两者已然互证了董其昌的阶段性绘画风格，何须节外生枝的第三方。"[31] 就此意见，笔者不能认同。若因两本中的画作风格高度相同就不需其他证据，那么，两本中的题跋书风也高度近似，他为何还要列举《富春山居图》"董跋"等几件书法作品呢？它们不也是"节外生枝的第三方"吗？两件图册的近似的确能够初步证明董其昌的阶段性绘画风格，但目前的问题是二者之间的真伪判断可不是一个互证的问题，绝对需要创作时间极为相近的、毫无真伪异议的第三方风格元素的支持。那么，我们应该如何理解"台北本"与"安徽本"两者笔墨水平存在高低之别这个事实呢？按照颜晓军最初的理解，若假定"台北本"和"安徽本"都是董其昌真迹，"安徽本"为其后来的"选画本"，这个问题就比较好理解了。"台北本"代表董其昌山水创变初期风格，"安徽本"则代表其后期更为成熟的风格。若两本图册确实存在一真一伪，那么就需要谨慎对待。两本之间笔墨水平高下之别，暂时还不能作为真伪判断的依据。毕竟，《纪游图册》本身的创作纪年没有争议，是董其昌画法变革早期作品，同时期的作品还有数件存世，如上节提及的《山居图》。笔墨的"成熟"与"不成熟"对于一件早期作品而言，目前还不是一个有效的鉴定依据。单以笔墨"成熟"程度论此二本图册真伪，一方面可能将董其昌一生的创作都看作"高水平"作品而忽视其发展渐变的过程，另一方面，进一步证明了一前一后的"选画本"之说还有其合理性。

　　基于目前的研究条件，笔者对董其昌翰林院期间的画风类型作些简要的补充。

　　（一）董其昌翰林院初期比较有代表性的风格类型之一，就是米氏云山。《明史》专有"始以米芾为宗，后自成一家"[32] 的评价。其《画旨》中论及米

〔30〕 杨岩松在第185期《武英书画》（2016年2月29日）上发表《董其昌四十二岁之前的书法》一文，显示出对董其昌书法研究的深入性。

〔31〕 杨岩松：《书画"双胞案"应该怎样研究——对〈董其昌《纪游图册》"双胞案"再议〉的回应》，载《中国国家博物馆馆刊》2018年10期。

〔32〕 《明史》，7396页，北京，中华书局，1974。

焦山即浮玉山焦先隐于
此余見两景米元晖画于
润州陈氏因以图焦山煙
雨

图 42
（明）董其昌
《纪游图册》"台北本"
之《焦山图》

图 43　（明）董其昌　《书画合璧》之《仿米家山图》　年代不详
金笺设色　31.5 厘米 ×21.8 厘米　台北故宫博物院藏

氏云山的条目，据不完全统计至少有三十三条之多。如其中一条云："画家之妙，全在烟云变灭中。米虎儿谓王维画见之最多，皆如刻画，不足学也，惟以云山为墨戏。此语虽似偏，然山水中当著意烟云，不可用粉染，当以墨渍出，令如气蒸，冉冉欲堕，乃可称生动之韵。"[33] "气蒸""冉冉欲堕"等语再好不过地描述出云雾迷蒙，回荡流转的自然效果。明代朱谋垔在《画史会要》中将董其昌山水云石评为"本朝第一"。近人评述董氏此种画风时，也往往强调其擅长表现"烟云流转"的能力。如傅抱石就说："（董其昌）山水树石，烟云流转，神气俱足，而出以儒雅之笔。所以风流蕴藉，洵为明代冠军。"[34]

《画旨》中的这条画论是董其昌根据自己师造化的游览经验对米氏云山传统的一份独特理解，与其"画家以古为师，已自上乘，进此当以天地为师，每朝起，看云气变幻，绝近画中山"的感悟相合。其《仿米元章笔意因题二绝》之二有云："春入寒枝未着花，湿云细雨罨平沙。天公似合襄阳戏，我画烟云不较差。"[35]此诗也说明了董其昌米氏云山风格的形成，有着很多实景参悟机会。正是因为对师古人与师造化的双重重视，董其昌的云山图达到了比其前代画家更高的境界。从游览经历来看，他对米氏云山的实景参悟主要有两个地方：一个是洞庭湖，另一个就是福建山景。董其昌一生至少有两次游览福建的经历，第一次就是万历辛卯（1591）送田一儁归葬。"台北本"第一开右图是现存董其昌仿米画法的最早一幅作品，是以雨后焦山（浮玉山）为实景，以米氏笔法刻画云烟变幻。虽然这件作品描绘的是焦山，但画面上的云山形态与董其昌数月前的福建之行有很大的关系。在题王时敏（字逊之）《接笋峰图》时，董其昌回忆了此次游览福建武夷山时对当地云雾的新奇感受："余以辛卯之秋，游武夷，曾为《云窝》二律，独未为图耳，今见逊之此图，追踪子久，烟云奔放，林麓深密，实为画中之诗。三十年前眼境重新。"[36]这段跋语中的"辛卯秋"，与《纪游图册》第四开左图"秋气未深"记载相合。其《云窝》（即《武夷陈司马云窝二首》）七律诗之一云："舟随五曲棹歌行，百迭松篁绕画楹。直与列仙争选胜，不妨游子自寻盟。隔溪云色沉峰色，逢夜滩声映瀑声。莫是乘槎星汉上，试将名姓问君平。"[37]若以诗题"云窝"一词形容《焦山图》（图42）中的团形云雾，在形

〔33〕（明）董其昌：《容台集》，676页，邵海清点校，杭州，西泠印社出版社，2012。
〔34〕傅抱石：《中国绘画变迁史纲》，71页，上海，上海古籍出版社，1998。
〔35〕（明）董其昌：《容台集》，147页，邵海清点校，杭州，西泠印社出版社，2012。
〔36〕（明）董其昌：《容台集》，706页，邵海清点校，杭州，西泠印社出版社，2012。

态上是极其贴切的。《焦山》一作山体、丛林皆以浓淡相宜的横点层叠积出，团形留白表征山间云雾。这种云雾造型手法，与我们在其他画作中常见的那种"墨染云气""吞吐变灭""长天云雾"的钩笔云山图，有一定的区别。云雾团形留白略显板滞，缺乏奇云变幻的流动感。研究者若对董其昌云山图缺乏更全面的认识的话，就很容易将之目为低劣的仿作。董其昌《书画合璧》之《仿米家山图》（图43），也运用了与之类似的云雾造型手法。

董其昌一生对米氏云山画法情有独钟，无论是摹古画还是师造化，都是不遗余力的。他对米氏云山的另外一个拓展，就是将其云雾效果与黄公望风格综合地运用在画面上，这是其整合米、黄的一种新风格形态。如《米黄笔意图》跋云："家有黄子久《富春大岭图》，米元晖《潇湘图》，和会两家笔意为此卷。""台北本"第十六开右图《信州望灵山》一作，是现存作品中最早显此端倪者。

（二）上一节针对《山居图》纪年的研究，对我们了解董其昌翰林院初期画风很有帮助。"台北本"第九开右图（"安徽本"亦有此作）画面中上部山石结构与笔墨手法，与《山居图》的大体一致。基本风格既有黄公望的影响，又体现出董氏本人的一些新画法元素。如山石根部皴染顶部留白的手法，吻合明代唐志契对这种艺术手法的归纳："（山石）当在凹处与下半段皴之。凡高平处，留白为妙。"[38]《山居图》前景那株枯树与第九开前景的那株枯树，位置角色略有不同，但姿态风神无异，而且，下方山石画法也几乎一致。这些相似特征反过来又可以进一步佐证《山居图》的创作纪年。

以上论述一定存在很多值得商榷的地方，可谓"虽众辞之有条，必待兹（此处指更加明确的史料证据）为效绩"。观点的分歧表面上是现代研究者之间的相互质疑，但实质上还是联手对抗历史给我们留下的各种"谜团"。热烈的争论质疑与广泛地寻求证据，既能在一定程度上正本清源，又能提升史学研究思维。因而，《纪游图册》"双胞案"真伪问题，还有待学界更多贤能之士的广泛参与，本着"所见不合，则相辩诘""受之者从不以为忤"的学术原则，以期早日还真本一个公道！

〔37〕（明）董其昌：《容台集》，100页，邵海清点校，杭州，西泠印社出版社，2012。
〔38〕（明）唐志契：《绘事微言》，《画论丛刊》本，121页，北京，人民美术出版社，1960。

第二节　万历丙申（1596）董其昌与三幅
山水画结下的历史之缘

　　万历丙申（1596）前后，董其昌与下面三件传世画作建立了复杂的历史联系。它们是传郭忠恕《摹王维〈辋川图〉》、黄公望《富春山居图》和传王维《江山雪霁图》。基于对这些作品的观摩、临鉴，董其昌更好地理解了雪景山水的风格画法，也进一步完善了自己的"干冬景"山水。

一、郭忠恕《摹王维〈辋川图〉》所绘景色及对董其昌的影响

　　目前学界对《辋川图》所绘季节景色的认识，还停留在比较模糊的层面。例如，石守谦在关注晚明流传的辋川作品时，仅将郭忠恕《辋川招隐图》（笔者按：指董其昌购藏的长安"周生本"）认定为雪景山水，却否认了杭州高濂收藏的郭忠恕《摹王维〈辋川图〉》（图44）为雪景山水或此类意象的可能性。

　　我们先来看看《辋川图》绢本的大致流传情况。现存文献记载，最早收藏过绢本《辋川图》的人是唐宪宗时期的宰相李赵公，即李吉甫（758—814）。他有《辋川图跋》一则，作于唐宪宗元和四年（809）。跋文述及他获得此图的偶然经历："蓝田县鹿寺主僧，僧子良赞于予，且曰：鹿苑即王右丞辋川之第也。右丞笃志奉佛，妻死不再娶，洁具逾三十载。母夫人卒，表宅为寺，今冢墓在寺之西南隅。其图实右丞之亲笔。予阅玩珍重，永为家藏。"署款为"元和四年八月十三日，弘宪题。"其子李德裕（787—850）的跋文随其后，作于唐文宗太和二年（828），文云："乘闲阅箧书，中得先公相国所收王右丞《辋川图》，实家世之宝也。先公凡更三十六镇，故所藏书画多用方镇印记。太和二年戊申正月四日，浙江西道观察使、检校礼部尚书兼润州刺史李德裕恭题。"[39] 从时间上看，这是李氏父子前后时距二十年的两则题跋。针对两则题跋，南宋洪迈认为作伪成分较重：

　　《辋川图》一轴，李赵公题其末云：（内容见上第一段跋文）。
　　弘宪题其前一行云："元和四年（809）八月十三日，弘宪题。"弘宪

[39] 李氏父子两则跋文均引自洪迈《容斋随笔》，386—387 页，孔凡礼点校，北京，中华书局，2015。

图44 传（五代）郭忠恕 《摹王维〈辋川图〉》（局部） 年代不详 绢本设色 美国西雅图美术馆藏

者，吉甫字也。其后卫公又跋云：（内容见上第二段跋文）。又一行云："开成二年（837）秋七月望日，文饶记。"前后五印，曰：淮南节度使印、浙江西道观察处置等使之印、剑南西川节度使印、山南西道节度使、郑滑节度使印，并"赞皇"二字。又内合同印、建业文房之印、集贤院藏书印，此三者南唐李氏用，故后一行曰："升元二年（938）十一月三日。"虽今所传为临本，然正自超妙。但卫公所志，殊为可疑。《唐书·李吉甫传》云："德宗以来，姑息藩镇，有终身不易地者。吉甫为相岁余，凡易三十六镇。"吉甫平生只为淮南节度使耳。今乃言身更三十六镇，诚大不然。所用印记，如浙西、西川、山西、郑滑，皆卫公所历也；且书其父手泽，不言第几子，而有李字；又自标其字，皆非是。盖好事者妄为之。白乐天所说清源寺，洪庆善作《丹阳洪氏家谱》序云："丹阳之洪本姓弘，避唐讳改。"有弘宪者，元和四年跋《辋川图》，亦大错也。[40]

〔40〕（宋）洪迈：《容斋随笔》，386—387页，孔凡礼点校，北京，中华书局，2015。

　　洪迈的辨伪虽不无道理，但李氏家族收藏的《辋川图》，仍有真本或早期摹本的可能：其一，李吉甫收得《辋川图》之时，距王维去世不足五十年。他或有机会亲见《辋川图》真貌，对当时流传的王维作品风格的判断应有一定的现实根据。跋文所言"实右丞之亲笔"，或有可信之处。

　　其二，洪迈虽言李氏藏本为临作，但并没有涉及王维绢本辋川画作的一些基本情况。王维所画《辋川图》原貌今日已不可得见，唐代画学文献只记其辋川画壁之事。较早谈及王维画辋川事迹的是张彦远，其《历代名画记》有云："（王维）工画山水，体涉古今。人家所蓄，多是右丞指挥工人布色，原野簇成，远树过于朴拙，复务细巧，翻更失真。清源寺壁上画辋川，笔力雄壮。"[41]这段记载说明，当时人家所藏王维作品多出自工匠之手，虽不失其亲身指导，但多失真，只有壁画《辋川图》具备右丞风骨。从"指挥工人布色"一语分析，当时的《辋川图》多为设色之作，与其时代最近的宋代李公麟、郭熙等人图画辋川，亦施以青绿设色。"人家所蓄"一语暗示唐代之时摹作可能就已不少，亦应有绢本形制被时人收藏。李赵公于鹿寺所得应为画卷形式。

　　其三，洪迈对于李氏父子跋语所作辨伪也有如下问题。（一）如果李氏父子跋语为"好事者妄为之"，只能说明作伪者在语言处理方面的拙劣。既然从北宋初期就有李氏父子跋语随图流传，伪跋所作时间还是比较早的。王维《辋川图》摹本，既然在唐代就被时人"所蓄"，李吉甫所收的本子也有摹作的可能。所以，即便带有李氏跋语之图，也不必完全以右丞"亲笔"视之。（二）米芾《画史》所记文彦博曾借观长安李氏本并临摹，归还时有"拆下唐跋"之举，后安于何本，其书未表。既然跋语有与原图拆离的行为记载，之后是否有人做过其他手脚不得而知。古画东移西掇拼补成章者，在宋代以后就屡见不鲜。（三）李德裕所言"先公凡更三十六镇"，应理解为李吉甫一生的仕宦经历，不当以其为相一年时间为限。洪迈说不合唐末藩镇节度使"终身不易地"的常理，有失偏狭。他所见《辋川图》上已有"内合同"印等南唐证物，说明这件作品也有郭忠恕奉命临仿的可能。

　　自宋代中期左右，传王维《辋川图》就受到世人的不同评价。北宋神、徽二宗时期，黄伯思《东观余论》收录两则关于《辋川图》的题跋。一则写于徽宗大观四年（1111），文云："世传此图本，多物象靡密而笔势钝弱。今所传则赋

[41]（唐）张彦远：《历代名画记》，《画史丛书》本，117页，上海，上海人民美术出版社，1982。

象简远而运笔劲峻，盖摩诘真迹之不失其真者。当自李卫公家定本所出云。大观四年三月初吉会稽黄某书。"〔42〕这则题跋指明，北宋之时《辋川图》仿本已经不少，只是多被认为是庸工所作。虽然宋传本"物象麈密"比较符合张彦远所说"原野簇成""复务细巧"之语，但唐代壁画《辋川图》之笔法却是"雄壮"而非"钝弱"。这说明摹本与王维真实笔法还是有一定差距的，或也可能是因为素壁与绢质的不同造成的。黄氏所见之本应为世间上品，故言此卷出自李吉甫所藏之本，虽不能断定为王维真迹，却"不失其真"。其"运笔劲峻"的特点，也与之前文献描述有相合之处。据黄氏的语气分析，临仿王维之风在唐末宋初渐兴，中期已然有大观之势。黄伯思的另一则跋语写于徽宗政和二年（1112），时间与上一则仅相差一年。跋云：

> 辋川二十境，胜概冠秦雍。摩诘既居之、画之，又与裴生诗之。其画与诗后得赞皇父子诗之，善并美具，无以复加，宜为后人宝玩摹传，永垂不刊。然此地今遗址仅存园湖，坨泲率为畴亩夫有。高士踵兹逸怀，使人慨想深。政和二年六月五日。常山宋煊武阳黄某于河南官舍同观。〔43〕

黄氏以上两则跋语，应是针对同一幅画作而写的。前则之"李卫公"和后则之"赞皇父子"，就是收藏《辋川图》的唐代李吉甫和李德裕，说明自宋代中后期，带有李氏父子跋文的王维《辋川图》仍行于世。米芾《画史》曾记："王维画小辋川摹本笔细，在长安李氏，人物好，此定是真，若比世俗所谓王维全不类，或传宜兴杨氏本上摹得。"〔44〕所言"长安李氏"，如果指李吉甫家族的后人，此图传至米芾时代已近二百年，家传有绪，近真无疑。但米芾又说是从"宜兴杨氏本上摹得"，此《辋川图》也可能不是李吉甫所藏之本。米芾《画史》"文彦博"条下所记："文彦博太师小辋川，拆下唐跋，自连真还李氏。一日同出，坐客皆言太师者真。"所谓"唐跋"，若是唐代李吉甫和李德裕父子的跋语，那么，"长安李氏"为李吉甫后人的可能性就很大。针对孙载道家藏王

〔42〕（宋）黄伯思：《东观余论》，《中国书画全书》本（二），151页，上海，上海书画出版社，2009。

〔43〕（宋）黄伯思：《东观余论》，《中国书画全书》本（二），155页，上海，上海书画出版社，2009。

〔44〕（宋）米芾：《画史》，《中国书画全书》本（二），258页，上海，上海书画出版社，2009。

维《雪图》与"李氏本"，米芾也做了轩轾之较，有"长安李氏《雪图》与孙载道字积中家《雪图》，一同命之为王维也"的话，暗示当时名门士族有借王维之名以显自家《雪图》的时风。但米芾又认为王维画风本色之象，"孙氏图仅有之"，李氏藏本却"未见此趣"。这种差异或可能是因为当时流传的"李氏本"，并非唐代所传《辋川图》最好的画卷，或可能由于米氏为了推崇文彦博和孙氏本而出此欺世之语。这种悖逆俗见的评价态度与观点，在米芾《画史》中并非少见。

那么，宋代流传的《辋川图》到底描绘了一种怎样的季节景色呢？若想解决这个疑问，仅靠存世的这几件作品实物还是有一定难度的，文献史料能提供一些帮助，可补风格证据之缺。目前，我们可以利用两方面的证据进行分析：其一，《辋川图》既然代表王维重要作品，先不论李氏本之真伪，仅依黄伯思所言王维居辋川、画辋川、作诗颂辋川，后世之人定将之作整体联想，辋川景象逐渐成为宋代以后士人追想的理想生存之境。王维在《山中与裴秀才迪书》中描述说："近腊月下，景气和畅，故山殊可过，足下方温经，猥不敢相烦，辄便独往山中，憩感配寺，与山僧饭讫而去，比涉玄灞，清月映郭，夜登华子岗。辋水沦涟，与月上下。寒山远火，明灭林外。深巷寒犬，吠声如豹，村墟夜舂，复与疏钟相间。"[45]其中的"寒山""寒犬"等物象，虽不能完全将所绘景色坐实为雪景，但结合"近腊月下"一语，断为冬夜之景是没有太多疑问的。清月与远火的交相辉映，更是增强了冬夜景象的光亮感。就视觉观感而言，若能借地为雪，画面无疑会更为清澈高洁。这种雪夜景色，诚如《江山雪霁图》的收藏者冯梦祯所云："积雪在山，明月相映，可谓不夜。"[46]王维与裴迪唱和诗有多首描写寒意的语句，如"寒山转苍翠"（《辋川闲居赠裴秀才迪》）、"森森寒流广"（《答裴迪辋口遇雨忆终南山之作》）、"寒灯坐高馆"（《黎拾遗昕裴秀才迪见过秋夜对雨之作》）。郭熙《林泉高致》描述画家表现冬景时说："冬有寒云欲雪，冬阴密雪，朔风飘雪，山涧小雪，四溪远雪，雪后山家，雪中渔舍，踏雪远沽，雪溪平远。又曰：风雪平远，绝涧松雪，松轩醉雪，水榭吟风，皆冬题也。"[47]凡冬景皆宜画雪。《宣和画谱》也说"（作四时图绘）冬则雪桥野店"[48]等，这些都极好地说明了古代画家在表现冬景时的惯用手法。宋代以前

〔45〕《王维集校注》，929页，陈铁民校注，北京，中华书局，1997。

〔46〕（明）冯梦祯：《快雪堂日记》，30页，丁小明点校，南京，凤凰出版社，2010。

〔47〕（宋）郭熙：《林泉高致集》，《画论丛刊》本，28页，北京，人民美术出版社，1960。

〔48〕（宋）《宣和画谱》，《中国书画全书》本（二），368页，上海，上海书画出版社，2009。

画家对冬景表现手法，确实也多以白雪润饰。假托王维之名的《山水论》中，专有"冬景则借地为雪"一语。董其昌对这一手法的领悟亦有来自对自然实景的亲身感触，曾云："画家霜景与烟景淆乱，余未有以易也。丁酉（1597）冬燕山道上乃始悟之。题诗驿云楼。"诗云："晓角寒声散柳堤，千林雪色压枝低。行人不到邯郸道，一种烟霜也自迷。"后注"盖（烟、霜二景）与雪景同，但不铺地作空白耳。"[49]所谓"不铺地作空白"，即指不施丝毫笔墨，点明雪景画法的特殊之处。（图45）

其二，宋代秦观（1049—1100）《淮海集》收有《书摩诘〈辋川图〉后》一则，其文云：

> 元祐丁卯，余为汝南郡学官，夏得肠癖之疾，卧直舍中。所善高符仲携摩诘《辋川图》示余曰："阅此可以愈疾。"余本江海人，得图甚喜，即使二儿从旁引之，阅于枕上。怳然若与摩诘入辋川，度华子岗，经孟城坳，憩辋川庄，泊文杏馆，上斤竹岭并木兰柴，绝茱萸沜，蹑宫槐陌，窥鹿柴，返于南北垞，航欹湖，戏柳浪，濯栾家濑，酌金屑泉，过白石滩，停竹里馆，转辛夷坞，抵漆园。幅巾杖履，棋艺茗饮，或赋诗自娱，忘其身靶系于汝南也。数日疾良愈，而符仲亦为夏侯太冲来取图，遂题其末而归诸高氏。[50]

文中所云"丁卯"，为宋哲宗元祐二年（1087）。此前一年（1086），蔡州当地始建州学，秦观赴任州学教授。在这则跋语中，秦观自述得阅王维《辋川图》而病愈的神奇经历。观图时，其身所盘桓、目所绸缪，皆远离尘嚣俗物，不为政事所扰。他心仪王维辋川别业之悠游，自称为"江海人"，因而也进一步神化了《辋川图》疗解士大夫仕宦之"心疾"的功效。《辋川图》可疗治病痛的传言，直到晚明时期仍然不断地被加以"神化"。如明代马玉麟曾言："古人云：阅《辋川图》而愈头风，良不虚也。"[51]王鏊诗亦云："京师忆见《辋川图》，孟城鹿柴相萦纡，头风恍尔顿失去。"万历丁酉（1597），陈继儒"病虐"期间也曾观宋徽宗所题王维《山居图》，可能是一件与《辋川图》相类的隐居作品。

〔49〕（明）董其昌：《容台集》，137页，邵海清点校，杭州，西泠印社出版社，2012。

〔50〕引自谢巍：《中国画学著作考录》之《淮海集》条，上海，上海书画出版社，1998。

〔51〕（明）李日华：《味水轩日记》，85页，屠友祥校注，上海，上海远东出版社，2011。

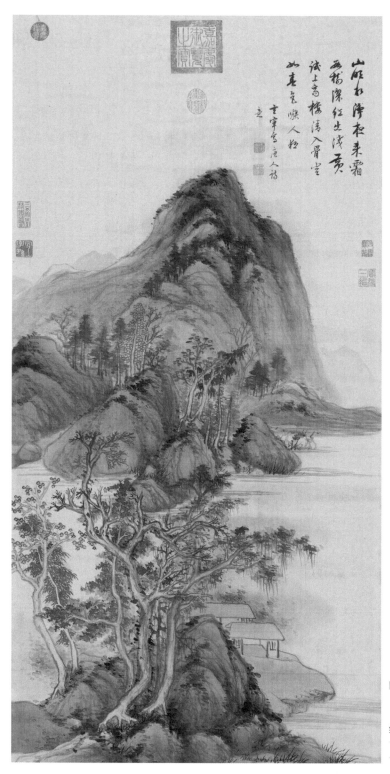

图 45
（明）董其昌
《霜林秋思图》 年代不详
绢本设色
130 厘米 ×63.5 厘米
台北故宫博物院藏

　　秦观的这则跋语只暗示自己因羁锁尘嚣、庶务缠身而渴念"江海"的心理纠结，丝毫没有涉及图中所绘之景色。近年来，随着史料的不断发现，我们获得了一份极其宝贵的证据，即秦观针对此图所作的实物墨跋，可为文献方面的重要补证之资。2011年，《文学遗产》第一期刊载了徐培均《试论新发现的秦观〈辋川图跋〉》[52]一文，内附一幅秦观《跋辋川图》书法墨迹（图46）。此则跋文是顾文璧（江苏省文史研究馆馆员、无锡博物馆研究员）从秦氏后人秦耕海处所见。而秦耕海是于台北故宫博物院展品题跋中意外发现的。徐培均在文中对其真伪做了简要分析，最终认定它具备极高的史料价值，并推为"沧海遗珠，国之瑰宝"。此则跋文具体内容如下：

　　　　余曩卧病汝南，友人高符仲携摩诘《辋川图》过直中相示，言能愈疾，遂命童持于枕旁。阅之，恍入华子冈、泊文杏、竹里馆，斐（应为"裴"）迪诸人相酬唱，忘此身之鞿系也。因念摩诘画，意在尘外，景在笔端，足以娱性情而悦耳目。前身画师之语非谬已。今何幸复睹是图，仿佛西域雪山移置眼界。当此盛夏，对之凛凛如立风雪中，觉惠连所赋犹未尽山林景耳。吁！一笔墨间，向得之而愈病，今得而清暑，盖观者宜以神遇，而不徒目视也。五月二十日高邮秦观记。

　　秦观的这段跋文确凿地证实了《辋川图》所绘景色为雪景。跋中所说的"惠连"，即东晋的谢惠连（397—433），谢灵运族弟。他的《雪赋》文辞清丽流畅，以高丽见奇，"脱尽前人秾重之气"（《文选》），在士人中间广为传诵。跋中"西域雪山"一语，亦是来自《雪赋》中"雪宫建于东国，雪山峙于西域"之典。两则跋文前段主旨大致是相同的，都是回忆观赏《辋川图》的经历。不同之处在于：前则认为自己患病之原因与身陷汝南繁杂政务之劳顿有关，因友人高符仲携图而至，得以获观此图以解心思"江海"之苦；后则并未谈及政事，只云夏日酷暑难耐，因观阅《辋川图》之雪景"得而清暑"，以消盛夏之燥热。古代画家通过画雪景、观雪图得以消暑的行为很盛行，从中体现出缺乏现代电器的古人们的一份生活智慧。秦观此次重观此图纯属偶遇，所言"何幸复睹是图"一语，着实透出着一种意外之惊喜。秦观这件书法墨迹的史学价值非同小可，是目

图 46　（北宋）秦观　跋《辋川图》　纸本　25.2 厘米 ×39.4 厘米　台北故宫博物院藏

前难得的一份能证明宋传《辋川图》为雪景之象的实物证据。

接下来，我们针对徐培均的观点做些分析。他在文章中认为秦氏两跋写作时间为同一年，即元祐丁卯（1087），一为初夏，一为盛夏，这个判断有待商榷。据第一则跋文"元祐丁卯，余为汝南郡学官，夏得肠癖之疾"推测，写作时间大致应为肠疾初愈，友人高符仲前来索图之时。第二则跋语却只云"五月二十日高邮秦观记"，未署具体年份。徐培均根据现存秦观《淮海集》收录过第一则跋文，未收第二则跋文，就认定第一则是秦观于元祐二年"初夏"写就的草稿，当时并未书于图末，第二则是写于同年"盛夏"并直书于图末，随图流传，因而未被收入《淮海集》中。然而，秦氏第一则跋语明确告知我们，当时"遂题其末而归诸高氏"，指明此段话当下就题于图卷之末。那么，两则跋文是否作于同一年呢？从跋文内容分析，第一则写于"元祐丁卯"是没有疑问的。第二则题跋中之"曩"字，虽然如徐培均所言，"本义是从前，所表明的时间跨度可长可短"，"初夏"与"盛夏"仅个把月的时间，而跋文的具体内容却显示书写情境有很大的差别。第二则跋语之"余曩卧病汝南"，语意显然说明秦观此时身已不在此地（秦观在汝南为官五年左右，作第一则跋语时应为第二年）。随后感慨"今何幸复睹是图"，这就说明秦观此跋是第二次意外偶遇此图时所书。第一次于元祐二

年夏疾愈之后就已经归还给高符仲，再见此图之时，颇有他乡遇旧、渔父复入桃源之感。时值酷暑盛夏，直视画面雪景，感其雪意之凉爽，应该是很惬意的。这种观感与其第一次因庶务缠身而又身染肠疾时慕王维、思辋川、念"江海"之心情，不可一并而论。秦氏最后感叹道："一笔墨间，向得之而愈病，今得而清暑，盖观者宜以神遇，而不徒目视也。"文中的一"向"、一"今"两字，足以在语气上表明两者之间有一定的时间间距。秦氏再次获见此图时能有如此惊喜之情，断非在短时间内所能积聚。此外，前为"愈病"，后为"清暑"，功能又有别。比较两则题跋对王维辋川别业各处景致的叙述，亦可窥见秦氏第一则题跋因政务繁琐而充满对世外桃源的向往，第二则的这种语气就淡了许多，只着重表述了冰雪清凉之意和再遇此图之喜。

那么，晚明时期杭州高濂（字端南）所藏郭忠恕《摹王维〈辋川图〉》，是否为雪景之作呢？文献没有明确记载。董其昌虽见过此作，也做过较为细致的描述，但并未直接谈及具体景色问题。我们先来看看十六世纪九十年代中期董其昌在长安收藏的那件"周生本"。他在《临郭恕先画并题》中云："《辋川招隐图》为郭恕先笔，余得之长安周生。今年复于吴门见郭河阳临本，乃易雪景为设色矣。河阳笔力已自小减，矧余野战之师，何敢言夺赵帜耶。"[53]此条画论虽未正面涉及"周生本"所绘季节景色，但"易雪景为设色"一语，还是能够证明此本为雪景之象。周氏所藏的郭忠恕临本，在董氏看来有摹自杭州高氏本的可能，他曾言："得郭忠恕《辋川图》粉本（指"周生本"），乃极细谨。相传真本在武林（指"高氏本"），既称摹写，当不甚远。"董其昌在领会王维皴法特点的过程中，曾专门将项元汴收藏的传王维《雪江图》、杨高邮收藏的赵孟頫《雪图》、冯开之收藏的传王维《江山雪霁图》等几件雪景山水，与此本相提并论，也为我们推论其为雪景之象提供了一些旁证。董其昌还曾说"画石"，宜用"郭忠恕雪景"[54]，进一步暗示了《摹王维〈辋川图〉》一作运用了"凹凸""留白"，或明暗对比手法。此外，冯梦祯与高瑞南同居杭州，二人经常观览对方的书画藏品。冯氏在万历乙未（1595）二月初七"晴阴相半，镕雪未尽"之时，与方次卿诸君在高瑞南斋中共阅郭忠恕《摹王维〈辋川图〉》。随后，几人共登高阁远眺，感叹"群山积雪，遂见此物，尤可快也"，以自然雪景验证《摹王维〈辋川图〉》所绘景色。

〔53〕（明）董其昌：《画禅室随笔》，153页，屠友祥校注，上海，上海远东出版社，2011。
〔54〕（明）董其昌：《画禅室随笔》，112页，屠友祥校注，上海，上海远东出版社，2011。

　　董其昌个人对王维与裴迪二人于辋川交游唱和行为极为推崇。裴迪雪夜访王维，与王子猷雪夜访戴安道的典故颇有渊源。这个典故原本只是描写了"夜大雪""左思招隐""夜乘小舟"等意象，后来又增添了书画酬赠等文人雅趣。董其昌不仅在自己的诗里多次化用过这些典故，如"试听寒夜江头雪，定有扁舟访戴人"（《秣陵旅舍送会稽章生》）。其《中书舍人许玄祐墓志铭》云："过甫里不入许玄祐园林，犹入辋川不见王、裴也。"[55]还在题李唐《江山小景图》时云："太傅挹斋周老先生遗荣勇退，将归荆溪（宜兴）……遂以李希古《江山小景》赠别。俟得请还山，舟行多暇，渐次点缀，访先生于荆溪，追王维、裴迪《辋川唱和》故事，即是居东嘉话。"董其昌归隐之后有几次出仕经历，但都很短暂，内心早已不再作"朝市梦"，并以裴迪自比："至今白杜酬裴迪，绝胜朱门荐陆机。"而且，他还曾针对杭州高濂所藏《摹王维〈辋川图〉》表达过如下看法：

　　　　先是余过嘉兴，观项氏所藏晋卿《瀛山图》。至武林，观高氏所藏郭恕先《辋川图》。二卷皆天下传诵，北宋名迹，以视此卷，不无退舍。盖《瀛山图》笔细谨而无澹荡之致，《辋川》多不皴，唯有钩染，犹是南宋人手迹。余在京师，往来于怀，至形梦寐，及是获披，觏再过，始知营丘所言，"百闻不如一见"，真老将语也。此聊以论画耳。类是者更何限。人须自具法眼。勿随人耳食也。[56]

　　有学者据此跋语气认为，董其昌在亲自看过郭忠恕《摹王维〈辋川图〉》后，并不觉得此图如传闻中的那么好。但是，他在万历丁酉（1597）秋再见此作时评价说："其画法，尚沿晋、宋风规，有勾染，而无皴笔。"并将之与高濂的另外一件藏品《隋开皇刻王羲之〈兰亭诗序〉》卷并置"第一"。若此作品质果真低劣的话，董其昌典试江右之后也不会不顾路途波折而有"杭州之行"了。单就山石组合形态和取势效果来看，此次杭州之行后创作的《婉娈草堂图》与《摹王维〈辋川图〉》有着很多近似之处。董其昌在沿用近乎平行并列的山体造型的同时，借助"直皴"笔法增强了画面动势，并将《摹王维〈辋川图〉》山头的石青填色改为"留白"，进而呈现了强烈的明暗对比效果。

〔55〕（明）董其昌：《容台集》，469页，邵海清点校，杭州，西泠印社出版社，2012。
〔56〕（明）董其昌：《容台集》，697页，邵海清点校，杭州，西泠印社出版社，2012。

下面，我们再简单谈谈董其昌《临郭恕先山水》（图47）与《摹王维〈辋川图〉》之间的关系。首先，这幅作品到底创作于何时呢？石守谦曾根据题跋中的"癸卯"字样，将其创作年份草率地认定为"1603年"。事实上，画作上的那两段题跋具有很大的迷惑性，虽分别题于万历癸卯（1603）的春天和秋天，但这个年份却不是此卷真正的创作时间。画上"春跋"云：

> 此余在长安苑西草堂所临郭恕先画粉本也，恨未设色与点缀小树，然布置与真本相似。癸卯春玄宰。

"秋跋"云：

> 是岁秋携儿子以试事，至白门大江舟中旋为拈笔，遂能竟之。以真本不在舟中，忍未能肖似耳。九月二日，玄宰重题。

两则跋语内容矛盾重重，初读之时，令人有一头雾水之感。如其提供的创作地点不同：一为"长安苑西草堂"，一为"白门大江舟中"；创作状态不同：一为对临"郭恕先粉本"，一为"真本不在舟中"，属于背临；创作效果不同：一为"与真本相似"，仅未设色和点缀小树而已，一为"未能肖似"。根据董其昌的游历史实，万历癸卯（1603），他的确于八月间到过"白门"（即南京）。郑威《董其昌年谱》"1603年"有两条明确记载，如跋李公麟《山庄图》云"今年游白下"；跋小楷《乐志论》中亦有"今年游白下"之语。笔者在最初接触这两段题跋时也产生过很多误解，曾在一篇旧文中未加深思地认为题跋存在问题，而事实并非如此。经过对两跋内容的细致分析，《临郭恕先山水》是董其昌担任翰林院编修期间于长安苑西草堂中所作，时间至少不会晚于1599年三月董氏南归之前。数年后，董其昌于"癸卯"一年内在这幅旧作上题下两段跋语。"春跋"追忆了创作地点、创作情境及此图与临本的关系。数月之后，董氏携子应试在白门大江舟中，又以背临的方式创作过另外一幅摹本。因当时未随身携带郭忠恕之"真本"，所以背临效果"未能肖似"。归家后，董其昌或许出于对此次"背临"经历的感触，进而又在之前的《临郭恕先山水》这件旧作上题下"秋跋"，记录了白门大江舟中的背临经历，故称之为"重题"。如此一来，同一幅作品上就出现了内容"矛盾"的两则跋文，实际上却有着各自的题写情境。

董其昌对郭恕先《摹王维〈辋川图〉》有着很大的兴趣，也肯定这件作品是

图 47 　(明)董其昌《临郭恕先山水》(局部)　年代不详　绢本水墨　斯德哥尔摩国家博物馆藏

图 48 　(明)郭世元　《摹王维〈辋川图〉》(局部)　石刻墨拓本　1617 年　美国芝加哥东方图书馆藏

晚明时期最好的《辋川图》摹本，从这幅作品中获得了很多启示，包括皴法、石法以及雪景画法，甚至还包括"辋川"和雪景意象中隐含的特殊画意。董其昌为何在游"白门"时画兴大发背临《辋川图》，可能是因为当时见到李公麟《山庄图》摹本，并认为与《辋川图》相比较的话，有"真龙"与"画龙"之区别。《石渠宝笈续编》记载了这段评价："《宣和画谱》称龙眠《山庄图》可以配《辋川图》，世所传皆摹本，虽精工有余，恨乏天骨。今年游白门，一见此卷，始知真龙与画龙迥别。"

　　其次，高居翰对董其昌《临郭恕先山水》与郭忠恕《摹王维〈辋川图〉》石刻墨拓本（图48）进行比较后提出，董氏这幅作品的布局几乎没有任何一段构图与石刻本的相仿，很难符合临本要求，进而否认了两者之间的摹仿关系。[57] 1617年的《辋川图》石刻本的底本，是杭州高氏所藏的郭忠恕《摹王维〈辋川图〉》。而《临郭恕先山水》之"粉本"是长安"周生本"，亦以杭州高瑞南的藏本为底本，虽然墨笔与石刻手法有差异，但两者的内在风格应该有很强的一致性。因此，董氏的画作与《辋川图》石刻本之间，还是有很多可资比较的地方。例如，《临郭恕先山水》中段突兀涨出画面之外的山峰，或许借鉴了石刻本"华子岗"右侧的那丛山峦。当画家降低视角并且刻意使之突破画面的界限后，其观感效果与石刻本就产生了明显的差异。石刻本主峰右侧的河谷在危峰巨岩之下显得拥挤迫塞，董氏画作由于前景的平旷愈加凸显其辽远之势。中段河谷右侧充满动势的山峦，实际上也对石刻本做了改动。前者将原本正立耸峙的山体姿态一方面向左下方的河谷中延展，一方面又向右上方扭转并与稍下的丛树林立的石岗——改变了原来向左突进的趋势而转向右方——连接成势，这一下一上的动态，使得整个前段画面以大斜度的对角线形态增强画面的动感。在临仿过程中，董其昌还借助"直皴"笔法蕴含的运动性和方向感完成了"取势"的效果，甚至将石刻本中辗转而下的山间溪流，转化成一线飞瀑，山势陡增。他之所以选择《辋川图》中的这段布局，主要是因底本山势纵逸，回环叠绕，顾盼生姿。《临郭恕先山水》笔墨萧散，草堂错落，增添了石刻本中界画辋川别业所无的一股自然清新之气。图左的平远景致，让我们联想起赵孟𫖯、黄公望等人的一些作品。画面上的山岩也有明显的"贝壳"形状，山体上的细笔直皴，褶皱处笔痕的浓淡渐变和山脊转折处的"留白"，笔墨的干淡与草木的枯疏也都有些"干冬景"风格的韵味。

[57]　（美）高居翰：《山外山：晚明绘画（1570—1644）》，76页，王嘉骥译，上海，上海书画出版社，2003。

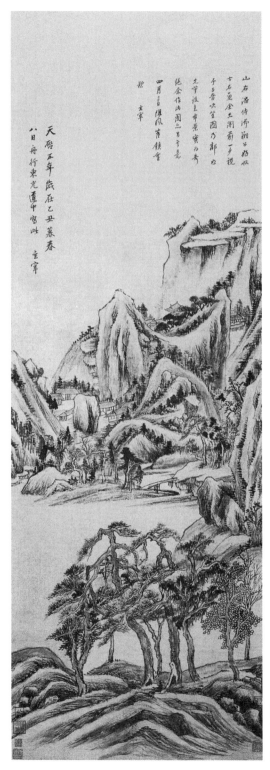

图 49 （明）董其昌 《仿郭恕先山水》
1625 年 纸本水墨
134.6 厘米 ×46.6 厘米
南京博物院藏

现藏南京博物院的董其昌《仿郭恕先山水》（图49），虽是一件立轴作品，但"粉本"也应为郭忠恕雪景画作。画面上的"贝壳形"山石，前景坡石的带状留白，强烈的明暗对比效果，都衬托出一股雪景寒林意象，符合董其昌所说画石宜用"郭忠恕雪景"。据《画旨》记载，董其昌确实有将横卷《辋川》粉本改作长轴之举——"《辋川》粉本，行世者横卷耳，余以卷中诸景，收为长轴"[58]，由此推论，现存的《仿郭恕先山水》立轴极有可能就是当时那件作品，这实可谓不易多得的画论与画作相合之案例。

二、为何会有《富春山居图》"子明卷"疑系董其昌作伪之论？

在二十世纪中国山水画研究史上，几乎没有任何一件作品受到的关注程度，能够超过两卷《富春山居图》（"无用师卷"和"子明卷"）孰真孰伪的研究。在围绕它长达八十余年的现代学术讨论过程中，参与学者之多、持续时间之久、文献考据之精、风格参证之广、争论往还之烈、新见异说之奇，实可谓旷古绝今。时至今日，两卷《富春山居图》研究成果已经是汗牛充栋，而真伪问题不仅依旧没有得出确凿的定论（学界虽然普遍认同"无用师卷"为真，但这一结论并不牢固），反而，2011年，《剩山图》（图50）与《富春山居图》"无用师卷"（图51）在台北故宫博物院合璧展出之后，又出现了一个更令人称奇的说法。厦门大学洪惠镇提出：《富春山居图》"子明卷"（图52）疑系董其昌作伪。这个观点虽然没有像1974年徐复观重新认定"子明卷"为真本并提出——"由沈周经樊节推、董其昌，而到吴问卿，大家所见所藏的都是子明卷"说法引起的反响与争论强烈，但在文献考据日渐沉闷和真伪研究陷入僵局的时代，也着实令人精神为之一振。笔者虽然不赞同"子明卷"是董其昌伪造的说法，但亦肯定二者在画法方面有很多近似之处，而且，其中涉及的部分问题绝不限于单纯的真伪鉴定。

我们先来简要地回顾一下"颠三倒四"的两卷真伪问题，以及董其昌在其中所扮演的角色，主要有这样几个时间节点和关键人物：

乾隆丙寅（1746）冬，安岐家道中落，"出所藏古人旧迹求售于人"。于是，"无用师卷"经大学士傅恒的介绍收入内府。早在一年前（1745）的冬天，乾隆皇帝就已收藏了"子明卷"。数月以来，他"每阅此卷，爱玩不置"，二卷

〔58〕（明）董其昌：《容台集》，681 页，邵海清点校，杭州，西泠印社出版社，2012。

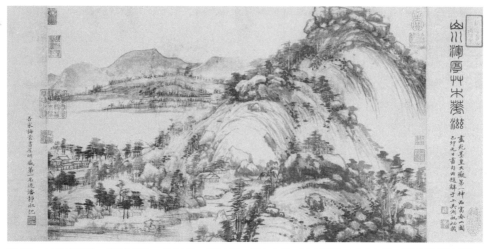

图 50 （元）黄公望 《剩山图》 1347 年—1350 年 纸本水墨 31.8 厘米 ×51.4 厘米 浙江省博物馆藏

并观之后又给出了如下评语："始悟旧藏即《富春山居》真迹，其题签偶遗'富春'二字，向之疑为二图者，实误甚矣，鉴别之难也。至董跋，二卷一字不易，而此卷笔力苶弱，其为赝鼎无疑。"既然皇帝认定"无用师卷"为伪本，阮元等人编纂《石渠宝笈》"初编"之时，只将"子明卷"录入其中，未录"无用师卷"。直到嘉庆年间，胡敬等人在编纂"三编"时，才把后者续入书中，算是完成乾隆"俟续入《石渠宝笈》"的遗志。即便如此，"无用师卷"的伪本身份依旧没能去掉，这种情形又持续了百余年。

1938年冬，吴湖帆见到汲古阁主人曹友卿携来的一幅墨笔山水，打破了原有的真伪局面。在此之前，他和黄宾虹鉴定故宫南迁古画的过程中就已经从笔墨气韵上重新认定"无用师卷"应为真本，"子明卷"为伪本。当时中国学者没有发表较为严肃的研究成果。日本学者青木正儿倒是捷足先登，于1936年8月10日发表《黄公望〈富春山居图〉考》（载《宝云》第十七期）。文章提出"子明卷"是伪作，画卷前端的董其昌跋也是伪作。1944年，吴湖帆发表《元黄大痴〈富春山居图〉烬余本》一文。文章认为，那幅墨笔短卷与故宫博物院所藏《富春山居图》"无用师卷"纸幅、色泽均无二致。树石皴染、笔墨轻重，亦相吻合。图之左上角遗存的"吴"字半印，与故宫截本第一节右上角的"之矩"二字半印能合在一起，与其他两纸接合处的"吴之矩"白文方印一致。起首峰峦也符合毁去平沙五尺后方起峰峦破石的记载。随后，吴湖帆又得到广宁王廷宾手书予以印证。此小幅山水，即黄公望《富春山居图》前一段，名曰《剩山图》。不仅

如此，吴氏还有如下发现以印证世传"火殉"一事所传不虚——"此本存火烧痕二处半而故宫真本第一节中间亦存火烧痕二处半，此本烧痕之第三处适当两纸接处，'吴'字半印之下与故宫本第一处烧痕亦适各得其半，而烧痕在前者又较大于后，盖手卷密卷投火，火自外及内，起而出之，故着火处在外者愈大在内者愈小，及展之则烧痕大者在前而小者在也。余为征信计，乃将此本摄制珂罗版与故宫真本印本第一节相接，并装卷后，庶使后之览赏者恍然知此《富春山居图》真迹之谜。"[59]

在这次偶然发现《剩山图》之后，"无用师卷"伪本的帽子才被摘掉。吴湖帆认定"无用师卷"为真迹的证据，主要是认为它比"子明卷"流传更为有绪，并且吴洪裕"命赴祖龙"的火殉一事见于记载，画卷数处火痕也昭昭在目。然而，吴湖帆对"无用师卷"与《剩山图》关系的肯定，还是有些不能圆说的疑点：1.他曾将《剩山图》珂罗版与"无用师卷"合装为一卷，目的是"庶使后之览赏者恍然知此《富春山居图》真迹之谜"。但是，因两图接合处恰好为第三处火痕，《剩山图》左端断然截止的淡墨远山与"无用师卷"右端渐起于江面的远山，无法接连绵延成势。2."剩山图"左上的"吴"字半印，确能与"无用师卷"右上的"之矩"半印拼合为一方完整的"吴之矩"方印。但是，"无用师卷"前引水处董其昌题跋右上的"之矩"半印，与画卷最末左上的"吴"字半印也恰能拼合为一方整印。卷首董其昌跋文很可能是从后面裁割重装而来的。何时裁割？为何移置卷前？

1974年，台湾学者徐复观在《明报月刊》上发表了《中国绘画史上最大的疑案——两卷黄公望的〈富春山居图〉问题》，重新认定"子明卷"为真本。两卷《富春山居图》真伪问题，之所以引起了徐复观的重视，恰恰在于纸色的不同，非如《故宫书画录》"按语"所说"两卷所用之纸，质素颜色，亦复完全相同"。被时人认定为真迹的"无用师卷"，纸色新鲜，与一般元画纸色不同，而"子明卷"却与一般元画约略相同。进而，徐复观认为，"近时鉴赏家"都是根据清代以来的"众望所归"来重新判定两卷的真伪，并非来自亲身"目验"。两卷右端都有董其昌的跋文，"无用师卷"上的字数较"子明卷"上的多出五十七字（图53）。徐复观判断，董其昌万历丙申秋奉节封吉番是由北京出发的，"无用师卷"多出的"取道泾里"一句，显系伪造此跋之人将董其昌的归程误解为去路。既然董其昌不久前在长安周台幕处观览"无用师卷"，为何此时却在"泾

〔59〕吴湖帆：《元黄大痴〈富春山居图〉烬余本》，载《古今半月刊》第57期，1944。

图 51 （元）黄公望 《富春山居图》"无用师卷" 1347 年—1350 年 纸本水墨 33 厘米 ×639.9 厘米
台北故宫博物院藏

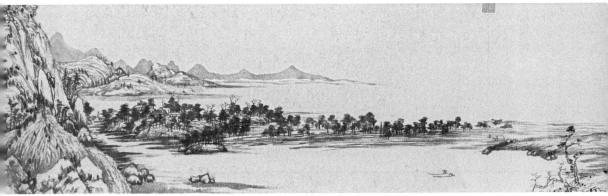

图52 （元）黄公望 《富春山居图》"子明卷" 1338年 纸本水墨 32.9厘米×589.3厘米
台北故宫博物馆藏

大癡畫卷予所見著攜李項氏家藏沙磧圖長不及三尺婁江王氏
江山萬里圖可盈丈文革意頹然不似真跡唯此卷規摹董巨天真爛
燦復極精能展之得三丈許應接不暇是子久生平寂得意筆憬社
長安每朝奉之隙徵逐周臺幕請此卷一觀如詣寶所虜注實歸
自謂一日清福心脾俱暢頂奉本使三湘取道泜里共相映發吾師乎吾師乎
獲購此圖藏之畫禪室中與摩詰雪江共相映發吾師乎吾師乎
一丘五岳都具足矣　丙申十月七日書于龍華浦舟中　董其昌

图53　（元）黄公望　《富春山居图》
"无用师卷"董其昌题跋墨迹

里"获购此图。更令他不解的是，董其昌的跋若原在卷尾，则任何人都没有理由将之移至卷首，既在卷首，为何付火之时没有殃及此跋，而且，"若谓恰在今日之所谓《剩山图》处烧断，则此跋应在《剩山图》之前，何以依然在《富春》残本之前。"所以，诸多疑点都令他断定这份董跋必定是伪作。经过对两卷流传经过的详细论证，徐复观提出这样两个结论："子明卷"纵然不是黄子久的原作，至少也是明初摹本；沈周、樊节推、董其昌和吴洪裕等人所见所藏《富春山居图》，都是"子明卷"，非"无用师卷"。邹之麟所临之本，无疑也应是"子明卷"。可以说，这个推论最早建立起了董其昌与"子明卷"二者关系。虽然只是局限于鉴藏关系，但隐含着对董其昌画法受之影响的肯定。徐氏此文一出，立即在学界掀起了轩然大波。饶宗颐、傅申、翁同文等众多学者都参与到讨论中来，争论持续数年之久。然而，即便经过数轮争辩，两卷《富春山居图》真伪问题不仅没有得以澄清，反而陷入了各执一词的僵局。台北故宫博物院张光宾加入讨论之后，更是增添了一份"故宫派"与院外学者的人事之争。

二十世纪八十年代之后，《富春山居图》真伪研究貌似有不少新意，实质上并没有取得多少突破性进展。由此可见，真伪研究实证获取之难。直到2011年，台北故宫博物院与浙江省博物馆将"无用师卷"、《剩山图》"合璧"展出，洪惠镇提出"子明卷"系董其昌作伪的观点。[60]若果真如此的话，两卷真伪问题不仅迎刃而解，"无用师卷"真迹无疑，而且，"子明卷"与董其昌的关系也将在徐复观所肯定的鉴藏基础之上，被拉近为一种更为密切的"临仿"状态，甚至还带上了浓浓的"作伪"色调。那么，洪惠镇为何会认定"子明卷"是董其昌伪造的呢？他提出以下三个证据：其一，"无用师卷"当时就在董氏手里，作案时间很充裕。其二，董其昌具备作伪的技术能力，"他对黄公望的画法有多么熟悉。他收藏无用卷正值中年，子明卷应是那时出于学习热忱的临摹，不是为了复制委托，所以很自然地兼用黄公望和宋人（主要是董巨）的手法……子明卷则既有巨然的痕迹，又有黄公望的影子，符合董其昌中年时期的技术条件"。其三，至于"作案动机"，洪惠镇认为董其昌在成名之后常令人代笔，公开造假牟利，伪托名画欺世也不以为耻。他还将世人所理解的董其昌人品，也看作是其作伪的重要基础，如"结合晚年的'民抄董宦'事件来分析，'作案动机'乃出于贪婪，实无疑问"；又如"到了乾隆盛世，钱多人傻，赝品迎来黄金时代，于是连皇上也上当"。显然，这种带有强烈主观好恶与道德化的说辞，很难成为严谨学

〔60〕洪惠镇：《〈富春山居图·子明卷〉疑系董其昌作伪》，载《国画家》2011年第4期。

术研究中的有效证据。

文中，洪惠镇还进一步分析了"子明卷"上的题款。他将之与"无用师卷"《水阁清幽图》《九峰雪霁图》《富春大岭图》等作品上的题跋进行了比较，并提出："子明卷"是行草，笔使偏锋，点线扁利，尤其是草书"痴"字，与《九峰雪霁图》和《富春大岭图》"全然不同"。他自认为这个发现从来没有引起过前人的怀疑。事实上，针对题跋书体风格的比较，在徐复观、饶宗颐和傅申等人的研究中已经被多次涉及，也不仅局限于"子明卷"的题款，还包括对邹之麟等人题跋风格的比较。而且，傅申针对"子明卷"上的题款风格，早就给出了"用笔偏扁，墨色单薄，结体做作"的评价。可见，洪惠镇颇为自信的这个观点，并不代表什么新见，可能只是在比较范围上有所拓展而已。

就跋文中的"傔金"一词，洪惠镇也与饶宗颐持论不同。饶宗颐认为"傔金"，即指《傔金图》，并引张谷雏《元画综》中所记："黄大痴《傔金图》高约四尺余，阔约二尺，绢本……此图为子明作，谓旅居旬日，聊当傔金之意。"黄公望作《傔金图》是为了充当旅居费用。"子明卷"上的题款，可能就是从《傔金图》上的题识择取大意而成，故较原款简短。[61] 而洪惠镇却认为，"傔金"这个词应专指"住宿费"之意，并非是《傔金图》，当时"信笔图之"而得的，恰恰就是《富春山居图》"子明卷"。但是，比对这些记载后笔者发现，《富春山居图》是纸本水墨，图中群峰连绵，远水浩渺，林木葱茏。恽南田曾如此描述此作：凡数十峰，一峰一状，数百树，一树一态，雄秀苍茫，极变化之致。显然，这些景色特点不合《平生壮观》"绢中幅，款题甚长，水墨不作大树重山，水中一派，低小连山"之记。洪惠镇如果能够看到顾复《平生壮观》记"无用师卷"为"长二丈，高尺余，水墨纸卷"的话，可能就不会有以上误解了。彭袭明曾认为，黄公望为此之"子明"所作之画，不只有这件《傔金图》，另有《丹崖翠嶂图》，但是从未听说有《山居图》，进而就排除了"子明卷"的可能性。

就整个研究而论，洪惠镇对《富春山居图》"子明卷"疑系董其昌作伪的判断，态度上倒是很肯定，但直到行文结束也没有着实落地。他的说法不仅无法得以有效的证实，而且，也不符合"考据是各种因素中较有把握的因素"这一学术原则。或许，他自己也意识到论述的尴尬，所以在文末只能坦言说："'子明卷'疑系董其昌作伪，纯属笔者分析各种信息的初步揣度，最终'定谳'还需进

〔61〕参见饶宗颐《再谈〈富春山图卷〉》，载《明报月刊》第 110 期。

一步查证。"若从考据方法的运用效果来看，洪惠镇显然要逊色于饶宗颐和徐复观那一代学者，这也在一定程度上显示了文献考据在当前研究中衰落的局面。在证据不够充分的情况下，洪惠镇的判断还有待进一步商榷，但也算是开启了一个新的研究思路。

经过上文分析，读者可能对两卷《富春山居图》真伪问题，以及董其昌在其中扮演的历史角色有了一些基本的了解。笔者虽然并不完全赞同"子明卷"是董其昌作伪这一说法，但亦认为二者有着非同一般的关系，他也确实临仿过《富春山居图》。李日华《味水轩日记》"万历辛亥（1611）三月九日"条下记载："谭愚公以董思白仿黄子久《富春山图》见示，笔意亦松活，松人效者不能也。"[62]又据王澍《虚舟题跋》（卷十三）记载："董文敏自为庶常时，始见大痴老人《富春卷》。此卷经始癸巳（1593），去其为庶常时才五年，盖正初学大痴时作，自癸巳至癸酉（1633），中更四十年，乃始成之，计此时公年老矣，而疏瘦清纯，与少不异，用力深，故久而不变。"这件临本，被后人称作"三癸本"。

之前学者多着眼于"常规"文献或风格证据上，下面，笔者想从一些"非常规"证据方面讨论一下"子明卷"与董其昌新颖画法之间可能存在的联系。第一个问题是，《富春山居图》"子明卷"所描绘的景色是不是雪景，或者是运用了雪景山水之类的画法？（后者的可能性较大）或许，很多人在初闻这种推测的时候，都不会给出肯定性的答案。笔者就此问题也征询过一些学术同仁的意见，或是说没有考虑过这个问题，或是直接否认了这种推测。不过，这种推测也不是一时冲动的凭空妄想。

证据之一：董其昌收藏《富春山居图》的时候，正痴迷于观览、购藏传世的雪景画作。传王维《江山雪霁图》《雪江图》，郭忠恕《摹王维〈辋川图〉》，宋徽宗《雪江归棹图》（图54）等，都受到过他的关注。两卷《富春山居图》董跋都有"与摩诘《雪江》共相映发"一语。饶宗颐曾推测所谓"摩诘《雪江》"，很可能就是台北故宫博物院收藏的那件传王维《江干雪意图》，这是一件被董其昌认为与《江山雪霁图》"绝类"的雪景山水。董跋既云《富春山居图》与《雪江图》"共相映发"，说明前者画面景致可能与雪景山水或此类画法近似。

证据之二：萨都剌《雁门集》（卷三）中有"为姑苏陈子平题《山居图》黄公望作"一诗。诗云："尘途宦游廿余年，每逢花月怀幽居。烟萝荦确走麋鹿，

〔62〕（明）李日华：《味水轩日记》，174页，屠友祥校注，上海，上海远东出版社，2011。

雪壑窈窕通渔隐。那如隐居不出户，读尽万卷人间书。有生穷壤贵自摅，布韦轩冕奚锱铢。便当买山赋归欤，石田老我扶犁锄。"此诗虽然没有标明专指《富春山居图》的哪个卷子，但确为黄公望名下的一件《山居图》而作。若说"雪壑窈窕"所描绘的雪景意象过于笼统而抽象的话，那么，下面的这些史料不仅能佐证以上推测有其合理之处，而且还将引来更为深入的思考。乾隆皇帝一生雅好书画，经常在其收藏的传世画作上"肆无忌惮"地挥毫题跋，甚至不惜画面被弄得一片狼藉。这种嗜好也多遭后人诟病。若像之前学者仅将他目为一位"好事者"，完全否定他的书画鉴赏能力而无视其部分书画题跋的历史价值，则很可能会失去一些有利的研究机会。综合地看，乾隆皇帝对汉族绘画传统的重视，一方面堪称"谓之笃好，遍阅记录，又复心得。或能自画。所收皆精品"之类的"鉴赏家"，另一方面也关涉这位满族皇帝的文化统治策略。自1745年获得"子明卷"到1799年去世，他与这件作品相伴长达五十五年。画上题跋生动鲜活地记录了他巡游天下时的诸多感悟，很多跋语都有"千里江山"之想，衬托出其内心"普天之下莫非王土"的自豪感。不过，他从"大地山河是幻，画亦幻"一语以及两卷《富春山居图》真伪中，亦参悟到江山不可永保，故此"子明卷"上留下了他的"叹盛衰而归梦幻"之感慨。

关于乾隆皇帝喜欢披图验景的记载，莫过于赵孟頫的《鹊华秋色图》了。经过对此图与实景比较后，他不仅赞叹了画艺之精，而且还更正了赵孟頫对鹊山在华不注山以东的误解。这段颇有几分传奇色彩的记载，证明乾隆在书画鉴赏方面不仅执着，鉴赏经验非寻常人可比，而且喜好"携卷展对"的做法也让他区别于一般鉴藏家。正是有此雅好，他往往能够提出一些更为客观和富于新意的见解。笔者对"子明卷"上的五十余则乾隆跋语内容作了细致分析，从中发现六条跋文直接涉及此卷与雪景意象关系。兹列于下：

1.壬辰仲春，盘山两次对雪奇景，实为创见。既形诸吟咏，展观大痴此卷。烟云万变，若论群峰至戏，斯究过之。御识。

2.长至后八日，快雪时晴，坐养心殿明窗下。盆梅初放，一室春和，展此卷欣然有会，辄命笔书之。

3.壬子三月，西巡至五台。日大雪，对景披图，益知其妙。

4.是图致可爱玩，凡晦明风雨，展卷辄有会心。兹值晴晖积素，偶一卧游，当日严陵高致，仿佛遇之。因诵柳河东"扁舟蓑笠翁，独钓寒江雪"之句，弥觉神往。乾隆己巳长至后三日。御识。

5.每至清凉山，必有天花（笔者按：比喻白雪）送喜，信是灵境，适携此神笔证之。丙午暮春台麓雪研堂。御识。

6.富春景四时变幻，而霜林红紫尤为溪山胜观。今来田盘，适当冬寒余暄，清霜著树，……行箧展卷，因识图隙。

"子明卷"上另有两条冬日披图对景的记录，是乾隆皇帝有感于图上所绘与冬季寒景相互映发而作。其一云："癸卯冬初，自盛京谒陵，回跸至夷齐庙，俯仰山川，清风斯在，悠然有会。于子陵桐江之间，因书此卷，以志一时。"其二云："不见富春山色已十五载，今春过云栖山径，江光云影，远映层岚。宛如子久笔端神韵，兹偶一展阅，益洽我心矣。庚子冬日。"己酉（1789）春，乾隆皇帝还曾在"寒勒山花未放"之时，携卷展对，有"活画相印更不凡"之叹。

从跋文内容可以看出，乾隆皇帝多次携带"子明卷"出巡，不论"晦明风雨，展卷辄有会心"，也不只一次验证"子明卷"画法与雪景之关系，或许一定程度上也还原了画家创作时"度物象而取其真"的追求。所以，卷上的"天花送喜""日大雪，对景披图，益知其妙"等跋语，都值得我们重视。收藏"子明卷"的同时期，乾隆皇帝也正痴迷于王羲之的《快雪时晴帖》，故有"长至后八日，快雪时晴……展此卷欣然有会"的感慨。丙寅（1746）长至后三日（与题"子明卷"相隔两日），他题《快雪时晴帖》时又专门以"天花"比喻白雪。而"晴辉积素"一语，令观者遥想雪后初晴之景象，亦想起以"雪霁""霁雪"等为题的画作。其中一条跋语所引柳宗元"孤舟蓑笠翁，独钓寒江雪"诗句，不仅显示出这位满族皇帝对汉人诗意与雪景画意关系的深入理解，或许也是对画面中段乘孤舟独钓于寒江雪景之渔父形象的最好描述。

乾隆皇帝对"子明卷"与雪景山水关系的判断，除了有"携卷展对"的实景感受外，可能还受到董其昌画跋的影响。他在"子明卷"首跋中的"与摩诘《雪江》共相映发"一语，应本自卷前隔水处的董其昌"予获购此图，藏之画禅室中，与摩诘《雪江》，共相映发"。除此之外，乾隆丁卯（1747）仲春，他又在"子明卷"上题写到："识得山居子久传，雪溪摩诘钓舟扁。画禅室里群仙侣，近日纷来参画禅。予既辨明此卷为子久《富春山居图》真迹，近又得摩诘《雪溪图》，二物皆董其昌画禅室中所藏，因成数句。"这段跋语亦本自"子明卷"前隔水处的董其昌跋文。"子明卷"上另有一跋亦并提《雪溪图》与"子明卷"，文云："唐王维《雪溪》、元黄公望《富春山居》二图，为千古名笔，皆董香光画禅室藏物，题识墨迹犹存，今先后收入内府。"

图54　（宋）赵佶　《雪江归棹图》　年代不详　绢本水墨　30.3厘米×190.8厘米　故宫博物院藏

　　乾隆皇帝坚持"子明卷"为真迹的基础，或许与主观上认定的画家"正脉"有关。丙寅（1746）四月，乾隆皇帝题"子明卷"云："画家贵正不贵奇，大痴此卷三昧知。"二十年后，梁国治等人唱和乾隆皇帝之跋（丙寅长至后一日）时也应和了这种态度："此《石渠宝笈》次等黄公望《富春山居图》，乃安岐旧物，沈德潜所为两跋，自明沈周至本朝高士奇、王鸿绪所珍藏叹赏者，及归天府，以校石渠旧藏，始知公望真迹久登秘笈，是卷特仿本之佳耳。夫家有敝帚，享之千金，其境地相远，淆于流别者，更何足道。"那么，哪位汉族画家能够代表画坛绝对的"正脉"呢？无疑，晚明画家董其昌是其首选。紫禁城内收藏"子明卷"之"画禅室"，就是以董其昌的画室为名。收藏"子明卷"之后数月，乾隆皇帝就开始在"侧理纸"上以倪瓒荒寒疏简的笔意实践雪景画法（图55），这也是受了董其昌的影响。董氏在万历辛卯（1591）前后，就利用这种特殊纸质开始实践"干冬景"风格。晚年创作的《关山雪霁图》（图56）上有跋云："关全《关山雪霁图》在余家一纪余，未尝展观。今日案头偶有小侧理，以图中诸景改为小卷。永日无俗子面目，遂成之。"此作虽云仿关全《关山雪霁图》，但多以自家笔法为主。从乙丑（1745）到丙寅（1746）一年里，乾隆皇帝通过揣摩"子明卷"画法，以董其昌偏爱的"侧理纸"和倪瓒画法描绘雪景山水。显然，他认为几者之间有很多关联。乾隆皇帝《仿倪瓒山水图》（1746）跋云："乾隆丙寅新正几暇，因观羲之《快雪时晴帖》，爱此侧理，辄写云林大意。"乾隆己卯（1759），他又重跋此图："入春甘雪频沾，继以知时"，再次提及雪景意象。近年以两千多万成交的乾隆皇帝《仿倪瓒山水》，也代表这种风格手法。从满人身份角度看，乾隆皇帝对生活于元统治下的汉族文士倪瓒绘画风格的学习与参悟，是否有深层的政治因素，值得日后探究。

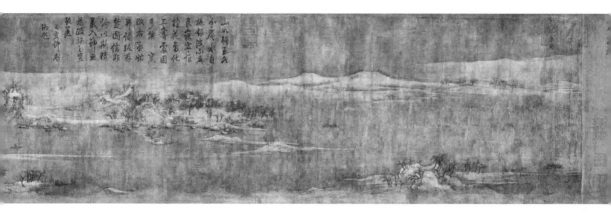

　　"侧理"是一种古代名纸，据《拾遗记·晋时事》记载："侧理纸万番，此南越所献。后人言陟理，与侧理相乱。"此纸纹横，质松而厚。据董其昌书《鹡鸰赋》所说"高丽侧理，隐起界道，因而用之"一语推测，"侧理"与"高丽黄笺""高丽笺纸""高丽茧纸"等，或是对同一种纸的不同称谓。这种纸之所以受到董其昌和乾隆皇帝的青睐，很可能是因它的纸质肌理善于表现雪景山水那种明暗对比和凹凸效果，在材质上有其特殊的表现能力。高居翰曾对董其昌画作"凹凸"效果与绘画材质的关系作过如下分析：董氏有不少画作都是作于"高丽笺纸"之上，此类笺纸质硬且表面坚滑，不易吸墨，既无法承受湿笔，也不便使用各种不同变化的干笔。干、湿两种笔触混合搭配，营造出一种泥土的实在感。同时，由于墨色较淡的干笔，在视觉上似乎较为凸出向前，而墨色较浓的湿笔向后沉入纸心，因而形成了特殊的画面深度和山石的凹凸感。[63]据现有史料记载分析，董其昌最早获得高丽笺纸的时间，大约是在万历辛卯（1591）。这个时间恰好是其早期画法创变的起步阶段，一些作品上都可以见到凹凸感强烈的山石结构。董其昌好用"高丽笺纸"也见诸文献记载。如沈德符在《万历野获编》"高丽贡纸"中云："今中外所用纸，推高丽贡笺第一，厚逾五铢钱，白如截肪玉，每番揭之为两，俱可供用，以此又名'镜面笺'。毫颖所至，锋不留行，真可尚贵。独稍不宜于画，而董玄宰酷爱之。盖用黄子久泼墨居多，不甚渲染故也。"[64]其中"锋不留行""不甚渲染"，与高居翰所说此类笺纸质硬且表面坚滑，不易吸墨，既无法承受湿笔，也不

〔63〕（美）高居翰：《山外山：晚明绘画（1570—1644）》，92页，王嘉骥译，上海，上海书画出版社，2003。

〔64〕（明）沈德符：《万历野获编》，《明代笔记小说大观》本，2593页，上海，上海古籍出版社，2005。

图 56 （明）董其昌 《关山雪霁图》（局部） 1635 年 纸本水墨 故宫博物院藏

图 55 （清）乾隆 《仿倪瓒山水图》 1746 年 纸本水墨 台北故宫博物院藏

便使用各种不同变化的干笔理解基本一致。此纸"白如截肪玉",更能衬托出纸、墨之间的黑白对比效果,使得凹凸、明暗感觉愈加强烈,的确很适合表现雪景山水或董其昌的"干冬景"风格。上文提到的董其昌《江山秋霁图》也是一件"镜笺"材质的作品,画上乾隆题跋专门提到"复一展玩,爱镜笺光润"。"高丽笺纸"在晚明还被称为"高丽茧纸",此纸善于表现雪景寒林不乏证据。例如,万历壬子(1612)正月五日,李日华门人张霄函"以高丽茧纸索绘"。他为之作《寒林书屋图》,并题云:"雪后茅堂护晓寒,酒余呵笔弄清酣。不须更簇闲花看,冻柳梢云已耐看。"[65] 此诗收入《竹嫩画媵》,题为《题画茧纸与张霄函》。[66]

接下来,我们讨论第二个问题,即董其昌"干冬景"画法与"子明卷"到底有哪些可资比较的地方呢?在此之前,除了洪惠镇认为"子明卷"是董其昌作的伪之外,针对二者之间的画法关系,也早就被一些学者肯定过。例如,傅申反驳徐复观"子明卷的树叶点所用之墨,皆有浓有淡;而无用师卷则几乎皆用浓墨"的观点时认为,"无用师卷"的山石、枝叶和苔点,其墨色层出不穷,有湿勾,有干皴,有焦墨点。例如两卷同一部分的树丛和坡石:"子明卷"在浓处不够浓,淡处不够淡,墨色缺乏层次;而"无用师卷"树叶浓淡相间,墨色的干湿浓淡变化丰富。傅申从笔墨的时代性角度认为,"无用师卷"的笔墨气息与元代画作一致,而"子明卷"之画法,"显然是受了董其昌一派的影响"。[67] 傅申主要集中在"无用师卷"和"子明卷"的比较上,并没有涉及多少董其昌画法。董其昌所创"干冬景"山水最主要的两大特征——"凹凸"之形与"直皴"笔法,它们都与黄公望有直接的关系,而且并存于董其昌的同一条画论当中:"作画,凡山俱要有凹凸之形。先如山外势形象,其中则用直皴。此子久法也。"董其昌《山水图册》"仿黄公望"是一件典型的"干冬景"风

〔65〕 (明)李日华:《味水轩日记》,222页,屠友祥校注,上海,上海远东出版社,2011。

〔66〕 (明)李日华:《竹嫩画媵》,138页,潘欣信校注,杭州,西泠印社出版社,2008。

〔67〕 傅申:《两卷〈富春山图〉的真伪——答徐复观"大疑案"一文的商榷》,载《明报月刊》第111期,1975。

格，高士奇评语云："黄大痴富春山图萧远疏秀，与其诸画法不同。文敏此幅深得神髓。"由此推测，董其昌所借鉴的《富春山居图》应是"别一子久法"，或可能就是"子明卷"。董氏作于万历丙辰（1616）的《仿黄公望山水》，亦有此妙。

一、就山石"凹凸"之形的视觉效果看，"子明卷"明显要比"无用师卷"的更加突出。究其根本，是两卷不同的笔墨手法所致。黄公望《写山水诀》中有"（画石）要形象不恶，石有三面，或在上，或在左侧，皆可为面"，体现出对山石"凹凸"感的追求。仅就山石"凹凸"之形的视觉效果看，"子明卷"明显要比"无用师卷"更加突出。就"淡墨"晕染的情况看，"无用师卷"比"子明卷"要多，也恰是"淡墨"的"破"与"扫"，使得"无用师卷"山石的凹凸感降低了许多。（图57）"子明卷"上山脚或山头的碎小石块根部皴染、顶端留白，与雪景山石极似，有着强烈的凹凸感，与董其昌作品中的画石手法也基本一致。（图58）不过，针对上面画论中的"淡墨"之说，《美术丛书》编者在"坡脚先向笔画边皴起，然后用淡墨破其深凹处"后下按语"淡字疑误"；"下有沙地，用淡墨扫，屈曲为之，再用淡墨破"后按语"既用淡墨扫，又用淡墨破，疑有误字"。就此疑问，蔡长盛在其硕士论文《黄公望的生平和艺术》（1974）中提出了反对意见："吾人细察子久《富春山居图》，发现数处有'淡墨破其凹处'及'淡墨扫，屈曲为之，再用淡墨破'的技法。子久的画论，证诸画迹，既然是若合符节，则《美术丛书》之疑误按语，应为多余了。"[68]

二、董其昌的新颖画法的第二种特征就是"直皴"笔法。两卷《富春山居图》同样是以披麻皴为主要笔法，而表现效果却不同。"直皴"笔法在"子明卷"上表现得更为明确，方向性与"势感"都明显强于"无用师卷"。刻画大山的笔墨，或从山体根部向上皴起，未至中部时消失，或从山顶向下皴，也是接近中部时隐去，中部山石几乎不施笔墨。（图59）这种特殊的"直皴"笔法，愈发增加了"子明卷"山石的"凹凸"感。而"无用师卷"却多交叉编结效果，大部分山石通体都施以笔墨。"淡墨"皴染也使得笔踪模糊，皴法过繁，有悖于董其昌谈论"大家神品，必于皴法有奇"时所反对的"多皴，遂为无笔"之论。"子明卷"上的"直皴"笔法，与董其昌的很多画作都有可比之处。山石跌宕交合之处，多以浓墨勾勒轮廓，边缘留白，并形成平行积叠的山石结构，直笔皴线顺势而下。（图60、图61）。

董其昌获购《富春山居图》当年的八月二十日，还对王蒙的一件《山水》作

[68] 蔡长盛：《黄公望的生平和艺术》，香港中国文化艺术研究所硕士论文，1974。

图 57　（元）黄公望
"无用师卷"山石（局部）

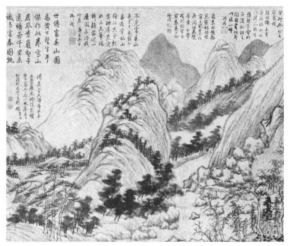

图 58　（元）黄公望
"子明卷"山石（局部）

图 59　（元）黄公望"子明卷"直皴笔法

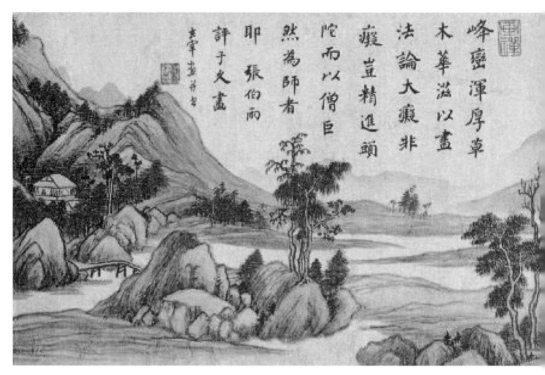

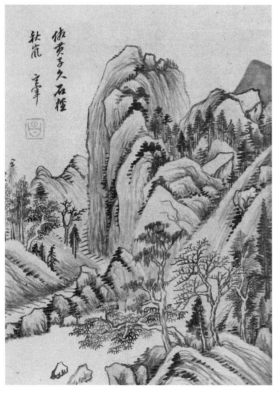

图60　（明）董其昌　《仿黄子久〈石径秋岚图〉》
年代不详　纸本水墨
32.2 厘米 ×24.7 厘米
故宫博物院藏

图61　(明)董其昌　《峰峦浑厚图》　年代不详　绢本水墨　21.2厘米×159.5厘米　辽宁省博物馆藏

过评价，将之看作"叔明平生第一得意笔"。其文云："余见山樵名画多矣，无不规模古人者。云林所谓'五百年来无此君'，不虚也。然诸画中以仿董、巨为最，此幅仿巨然，又叔明平生第一得意笔，得此幅诸叔明画可尽废矣。"那么，董其昌为何如此之高地评价这件王蒙《山水》呢？主要原因在于这件画作运用了黄公望的"破网解索皴"。他说："画家以皴法为第一，又皴法中破网解索为难。惟赵吴兴得董、巨正传，每用此皴法，脱尽画院庸史习气。叔明是承旨甥，故独似舅。"〔69〕这种皴法偏重皴线交结，与"直皴"笔法明显不同，是《富春山居图》"无用师卷"的主要画法。

以上针对《富春山居图》"子明卷"所绘景色，以及与董其昌"干冬景"山水关系的分析，虽然不能为两卷《富春山居图》真伪研究带来多少实质性推动，亦不能坐实洪惠镇提出的"作伪"之论，但至少有以下一些收获：其一，董其昌"干冬景"山水与"子明卷"画法的近似性，可为徐复观所说董其昌购藏的《富春山居图》为"子明卷"提供一点佐证；其二，乾隆皇帝偏爱"子明卷"的根本

〔69〕引自郑威《董其昌年谱》，30页，上海，上海书画出版社，1989。

图 62　传(唐)王维　《江山霁雪图》(局部)　年代不详　绢本水墨　日本京都小川家族藏

原因, 可能不在于画卷真伪本身, 而是欲求借助真伪判定实现其政治上的 "汉化" 策略。勿庸讳言, 除了画卷前后瞿式耜鉴藏印对乾隆皇帝 "合法性" 政治焦虑的刺激外, 汉族士大夫、画坛宗师董其昌及其山水风格在其统治政治策略中也扮演着极为重要的角色。[70]

三、"雪霁""霁雪"两字颠, 不废其昌画法传
——现藏日本《江山霁雪图》对董其昌画法创变价值再议

　　晚明时期, 冯梦祯收藏的传王维《江山雪霁图》一作曾被董其昌等人推为 "海内墨皇", 是他探求唐代山水皴法或王维画风, 构建 "南北宗" 理论, 以及早期画法革新的重要凭借。自二十世纪二十年代以来, 中外学者对董其昌与这件作品的关系给予了很多关注。在很长一段时间里, 学者们都普遍认同日本小川家族收藏的《江山霁雪图》(图62), 就是当年董其昌极为看重的那件《江山雪霁图》。如俞剑华认为: "(董其昌)对这幅画佩服得五体投地, 写了他平生最长的跋语(笔者按: 此 "跋语" 即指《江山霁雪图》后附的书法墨迹), 他就根据这幅有水墨倾

〔70〕　高居翰受俞剑华提出的 "清朝皇帝在其宫廷画院里推广正统山水, 从一开始就是其正统化政策的一部分"(《中国山水画的南北宗论》, 1963)观点影响, 在《中国绘画史三题》第一部分 "中国画中的政治主题" 中亦认为, 在清朝的宫廷画里, 绘画风格扮演了政治角色, 正统山水得以发展, "其本身就意味着在当时的绘画界中, 重视在一个长期的传统中正统性、稳定性、连续性所具有的价值。在进一步巩固满族对中原统治的时期内, 这些价值正是满族人想要归于他们自身和他们的王朝的"。针对这个问题, 笔者将在《画巡江山: 乾隆鉴藏〈富春山居图〉与文化疆域建构》一书中进行深入的讨论。

向不同于李思训金碧山水的画，订出他的南北宗理论系统来。"[71]滕固亦认为：
"其（指王维）作品流传到现在的，恐怕《江山雪霁图》（笔者按：此《江山雪霁图》即指《江山霁雪图》）是唯一的东西了。这《江山雪霁图》，曾经给予明末清初的南宗运动者以重大的刺激。"[72]即便是质疑《江山霁雪图》艺术品质的学者，也没有否认它对董其昌艺术风格存在一定的影响。例如，二十世纪八十年代初，高居翰认为现藏日本的《江山霁雪图》，是"一部粗糙不堪的仿本"，极有可能是明代摹画者的手笔，而其"原本"的创作时间也不会早于南宋阶段。不过，这种质疑并没有影响他对《江山霁雪图》与董其昌二者关系的肯定——"原本萎弱、毫无特色的笔法，到了董其昌眼中，很可能变成某种朴实无华且诗意盎然的纯粹艺术表现，并且成为他在创作时所模仿的对象。描写土石造型所用的褶褶相叠的平行结构、工笔皴法、球形及尖角的形体，以及物形与物形之间不自然的堆挤现象等等，到了董其昌笔下，都被发挥得淋漓尽致，简直可以说是具有表现主义的风采。"[73]学界对二者关系的肯定意见，终于在1996年左右被汪世清的研究所否定。他从二者图名"雪霁"与"霁雪"二字颠倒出发，对二图鉴藏流传过程作了细致考察，最终认定董其昌当年所见《江山雪霁图》早已化归尘土，现存日本的《江山霁雪图》与董氏也没有任何关系。若汪世清的观点更合乎史实的话，之前学界所建立的《江山霁雪图》与董其昌之间的影响关系，不仅将会全部失去意义，而也将深远地影响中国古代山水画史的重建工程。所

〔71〕俞剑华：《中国山水画的南北宗论》，见《俞剑华美术史论集》，480页，南京，东南大学出版社，2009。

〔72〕《滕固艺术文集》，97页，上海，上海人民美术出版社，2003。

〔73〕（美）高居翰：《山外山：晚明绘画（1570—1644）》，76页，王嘉骥译，上海，上海书画出版社，2003。

以，这个沉滞了将近二十年的老问题仍有被重新关注的学术价值。

王维善画雪景山水早在北宋中期就开始形成一种流行观念，《宣和画谱》收录其雪景作品多达二十余件，却未见有图名与此卷完全相同者，仅有《群峰雪霁图》一作与之稍类。由此可见，《江山雪霁图》在明代的出现，确实有一点横空出世的感觉。关于这件作品问世的记载，最早见于明代祝允明《怀星堂集》（卷二五）。其文云："嗟乎！魏、晋、六朝之迹，予不得而见之矣，入唐固当以《辋川》为宗祖。……迩来闻有一轴，在亲军黄君所，昨者乃得捧阅。大内后宰门有丹漆巨梃一，以支北扉，不知几何年矣。成化间，梃偶堕地，破，乃鬈竹也。中藏卷三，其一即此。……末下正书三言，曰：'王维制'。"这一颇有传奇色彩的问世经历，被《大观录》的作者吴升认为"不过好事者以讹传讹神其说以炫俗耳"。随后，它在收藏过程中的传奇色彩一点都不亚于《富春山居图》"无用师卷"。借用美国学者爱德华·多尔尼克所著《名画总是会被偷的》一书来形容，中国传世名画多有遭逢"火难"的经历。不同的是，《富春山居图》在吴洪裕"爱不能割，直焚以为殉"之时，幸得其从子吴子文"不忍以名物遭烬之劫灰，遂乘其聩乱，旋投以他册易出之"，但还是烧焦前段四尺余，终不能复为全璧。那么，《江山雪霁图》的经历又怎样呢？据《恬致堂集》记载，冯开之曾将《江山雪霁图》借给李日华长达三、四年之久。在这期间，李氏的春波草阁"值居人不戒于火，言热几付于火"，但《江山雪霁图》一卷却得以独存，时人盛传此图"自有神物护持之也"。《江山雪霁图》虽然免于春波草阁的"火难"，但之后流传过程依旧充满了艰辛，亦有倩人作伪、改头换面和鬻假欺世等诸多传闻。

据记载，《江山雪霁图》到了晚明冯梦祯手里之后，似乎才逐渐盛行于世，广为时人传诵。他获得《江山雪霁图》的时间，应在万历甲午（1594）十月十一日之后，岁末之前。冯氏《快雪堂集》最早提到《江山雪霁图》的时间，是万历乙未（1595）"二月十四日"，仅有"与客同披王维《江山雪霁图》"寥寥数字而已，未作任何评价。七日后（二月二十一日），他又与周叔宗"午后同观王维《雪霁》卷"。"日记"中还有其他几处记载，也都是他与友人（如陈崇训、缪仲淳等人）同观此卷的简单记录。冯梦祯本人正式描述《江山雪霁图》的文字，是现藏日本小川家族《江山霁雪图》卷尾冯梦祯的墨迹题跋。题跋所说画卷初现后宰门竹筒之事，与祝允明的记载一致。但在这份墨迹题跋中，冯梦祯始终没有提及作品的具体名字。

汪砢玉《珊瑚网画跋》（卷一）对《江山雪霁图》也有记载。跋语前段"吴

昆麓夫人与予外族有葭莩之亲，偶携此卷见示，述其先得之管后载门小火者，家有铁枥门闩，或云漆布竹筒，摇之似有声，一日为物所触，遂破，堕三卷，此其一也"，与现存的冯梦祯的墨迹题跋内容大致相同。而接下来的那段话，与墨迹跋内容就不一样了。其文云：

> 纯皇（明宪宗朱见深）好玩名画古器，南京西华门，旧有二黑漆圆棂。振之则中空有声，盖国初巨室之籍入者，以不可启视，故异于此。守阁小内史张本穴而窥之，则画帧存焉，一为王维傅色山水，约三丈余，一为苏汉臣所绘宋高宗《瑞应图》。本以王画送安宁，苏画送黄赐，皆太监坐厂守备者。未几，宁死，赐攘得之，并以献上，赏赉甚厚，益加宠任。是二事何相符至此。然《雪霁图》有沈石田跋，或即张本所得而流传至此。[74]

若不加深究，读者很可能会误以为这段话也是汪砢玉转录冯梦祯的原话。事实上，这段话是汪砢玉本人根据《双槐岁钞》所记，追溯了《江山雪霁图》更早的一些"身世"。他推测，冯氏收藏的这件《雪霁卷》，可能就是当年张本从圆棂中所得巨室籍入之物，后因"好事者重扃闭之，偶入小火手耶"？当然，这种推测也不乏汪氏有推重自己所见画卷为"真本"的私心。毕竟，张本从"黑漆圆棂"中所得画作为两卷，既非祝允明所说"中藏卷三"，也非冯梦祯跋语之"堕三卷"，而且是"傅色山水"。

万历乙未（1595），董其昌从朱雪蕉那里听闻冯梦祯收藏了《江山雪霁图》，随即给冯氏写了一封信欲求借观。信中仅将此作泛称为"王右丞《雪山图》"，说明董其昌此时对具体画名并不十分清楚。"只凭摹本，无复真迹可定矣。不审门下所得近谁种画法乎"[75]一语，又可想见他盼望观览此作的急切心理。同年七月十三日，冯梦祯在日记中说："得董玄宰书，借王维卷阅，亦高兴矣。"[76]随后，他派人将《江山雪霁图》带给董其昌。不久，冯梦祯致信董

〔74〕（明）汪砢玉：《珊瑚网》，《中国书画全书》本（八），289页，上海，上海书画出版社，2009。

〔75〕（明）董其昌：《初致冯开之书》，见Wen C. Fong. Rivers and Mountains after Snow（Chiang-Shan Hsüeh-Chi）Attributed to Wang Wei（A.D.699-759），Archives of Asian Art, Vol.30（1976/1977，pp.6-33）一文附录"B"。

〔76〕（明）冯梦祯：《快雪堂日记》，89页，丁小明点校，南京，凤凰出版社，2010。

其昌请其作跋："《王右丞雪霁卷》久在斋阁，想足下已得其神情，益助出蓝之色。乞借重一跋见返"[77]，显然有借画坛"巨眼"之威信来提高画作身价的用意。乙未（1595）十月十五日晚，董其昌在《江山雪霁图》卷尾题写了下面这段备受后世关注的长跋：

> 画家右丞如书家右军，世不多见。余昔年于嘉兴项太学元汴所见《雪江图》，多不皴染，但有轮廓耳。及世所传摹本，若王叔明《剑阁图》，笔法大类李中舍，疑非右丞画格。又余至长安，得赵大年临右丞《林塘清夏图》，亦不细皴，稍似项氏所藏《雪江图》，而窃意其未尽右丞之致。盖大家神品，必于皴法有奇。大年虽俊爽，不耐多皴，遂为无笔，此得右丞一体者也。最后复得郭忠恕《辋川》粉本，乃极细谨，相传真本在武林，既称摹写，当不甚远。然余所见者庸史本，故不足以定其画法矣。惟京师杨高邮州将处有赵吴兴《雪图》小幅，颇用金粉，闲远清润，迥异常作，余一见定为学王维。或曰："何以知是学王维？"余应之曰："凡诸家皴法，自唐及宋，皆有门庭，如禅灯五家宗派，使人闻片语单词，可定其何派儿孙。今文敏此图，行笔非僧繇，非思训，非洪谷，非关全，乃至董、巨、李、范，皆所不摄，非学维而何？"今年秋，闻王维有《江山霁雪》一卷为冯宫庶所收，亟令友人走武林索观。宫庶珍之，自谓头目脑髓，以余有右丞画癖，勉应余请，清斋三日，展阅一过，宛然吴兴小幅笔意也。余用是自喜。且右丞自云："宿世谬词客，前身应画师。"余未尝得睹其迹，但以想心取之，果得与真肖合，岂前身曾入右丞之室，而亲览其盘礴之致，故结习不昧乃尔耶！庶子书云："此卷是京师后宰门拆古屋，于折竿中得之，凡有三卷，皆唐宋书画也。"余又妄想彼二卷者，安知非右军迹，或虞、褚诸名公临晋帖耶？倘得合剑还珠，足办吾两事，岂造物妒完，聊畀余于此卷中消受清福耶！《老子》云："同于道者，道亦乐得之。"余且珍之以俟。万历二十三年，岁在乙未十月之望，秉烛书于长安旅舍，董其昌。[78]

———————————

〔77〕（明）冯梦祯：《快雪堂集》，《四库全书存目丛书》集部第164册，632页。
〔78〕（明）董其昌：《容台集》，692-693页，邵海清点校，杭州，西泠印社出版社，2012。

　　在此先提醒读者注意，上面这段跋语只云《江山霁雪》，不是我们习惯的《江山雪霁》。从跋文内容看，董其昌在这个时期确实对王维画风极为关注。他之前也曾借助一些传世古画管窥其皴法特点，而重点更是放到了雪景山水或与之相类的作品上。作此跋时，董其昌应该还没有见过杭州高濂收藏的郭忠恕《摹王维〈辋川图〉》。跋文所云"复得郭忠恕《辋川》粉本"，应为长安"周生本"。这件皴法"细谨"的摹本，可能比较接近王维"殆如刻画"的风格。在他眼里，这件作品是"庸史本"，不足以用来追溯王维的典型风格画法。正当董其昌对王维作品难觅真形的时候，《江山雪霁图》出现了，真可谓恰逢其时。

　　董其昌在上面这段画论中并没有具体描述《江山雪霁图》的画法，我们只能从他另外的画论中觅得些信息。万历丙申（1596）七月二十八日，董其昌路过杭州之时，有幸观览了高瑞南家藏的郭忠恕《摹王维〈辋川图〉》这件雪景山水，并题了跋。其中涉及到《江山雪霁图》的文字如下："万历丙申秋，奉旨持节封吉番，道出武林，获观高濂所藏郭忠恕摹右丞《辋川图》。其画法，尚沿晋、宋风规，有勾染，而无皴笔。所谓云峰石迹，迥绝天机，笔意纵横，参乎造化，古人评维画，无一字虚设矣。予家有右丞《江山霁雪图》及恕先《越王宫殿图》，与此卷别一法。"[79]据此推断，《江山雪霁图》属于有皴法一类的画作。这种皴法既不是赵大年的"多皴"，也不是"周生本"《辋川图》的"极细谨"，与高氏家藏《摹王维〈辋川图〉》"有勾染，而无皴笔"（此说符合其青绿设色风格），亦不属同类。笔者再次提醒读者注意，跋文仍以《江山霁雪图》称之。

　　董其昌借观《江山雪霁图》长达九个多月的时间，直到万历丙申（1596）七月底才还给冯氏。随后，董其昌心中对此图念念不忘，常有"如武陵渔父怅望桃源"之叹。万历甲辰（1604）八月二十日，董其昌寓居杭州西湖昭庆禅寺时再次获观此图，有如"渔父再入桃源"之感。不过，《江山雪霁图》之后的流传却渐趋迷离而隐晦起来，进而导致目前《江山雪霁图》与《江山霁雪图》两件作品混淆不清的现象。历史上有两份关键性记载。其一，来自董其昌本人的描述。他曾云："此《雪霁图》已为冯长公游黄山时所废，余往来于怀，自以此生莫由再睹。"既云已废，显然说明此图已不存世间。现代学者童书业在《王维皴法辨析》一文中就专门根据"此《雪霁图》已为冯长公游黄山时所废"一语，作出过如下判断："《江山雪霁图》，据近人考证，并非得之古屋折竿中（所得者乃另一画），既类赵松雪画法，似为晚出作品。……据董氏云《江山雪霁图》已毁，

〔79〕（明）李日华：《味水轩日记》，230页，屠友祥校注，上海，上海远东出版社，2011。

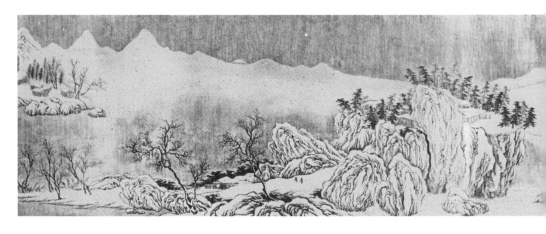

图63　传（唐）王维　《长江积雪图》（局部）　年代不详　绢本设色　美国火奴鲁鲁艺术学院藏

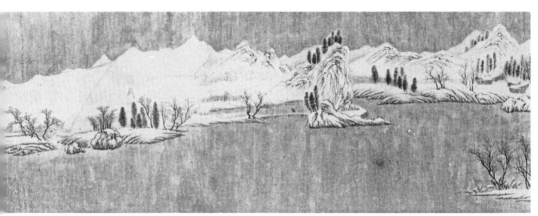

而今传本（笔者按：即指《江山霁雪图》）皴法作披麻兼解索、斧劈，断非王维时所能有。"[80]然而，董其昌所说"已为冯长公游黄山时所废"一语，又与钱谦益《跋董玄宰与冯开之尺牍》"祭酒没，此卷为新安富人购去。烟云笔墨堕落铜山钱库中三十余年。余游黄山，始赎而出之"相冲突，这就令《江山雪霁图》的流传经历如龙行云里雾里，见首不见尾。其二，来自沈德符《万历野获编》卷二十六"旧画款识"对朱肖海作伪的记载。文云：

> 金陵胡秋宇太史家，旧藏《江干雪意卷》，虽无款识，然非宋画苑及南渡李、刘、马、夏辈所能及也。冯开之为祭酒，以贱值得之。董玄宰太史一见惊叹，定以为王右丞得意笔，谓必非五代人所能望见，李营丘以下所不论也。作跋几千言，赞誉不容口，以此著名东南。祭酒身后，其长君以售徽州富人吴心宇，评价八百金。吴喜慰过望，置酒高会者匝月。今真迹仍在冯长君。盖初鬻时，觅得旧绢，倩嘉禾朱生号肖海者临摹逼肖，又割董跋装裱于后，以欺人耳。

晚明朱肖海确实是当时的作伪高手，李日华在《味水轩日记》中也有类似之说："里中有朱肖海者，名殿。少从王羽士雅宾游，因得盘桓书画间，盖雅宾出文衡山先生门，于鉴古颇具眼。每得断缣坏楮应移易补款者，辄令朱生为之。朱必闭室寂坐，揣摩成而后下笔，真令人有优孟之眩。"藏于日本的《江山霁雪图》也有可能是他做的伪。沈德潜在文中提到的《江干雪意卷》，若先为冯梦祯藏品的话，图名就应为《江山雪霁图》。而晚明时期的确存有与《江山雪霁图》"绝类"的《江干雪意图》一作，董其昌也曾为这件作品题跋。其中有云："顷于海虞严文靖家，又见《江干雪意卷》，与冯卷绝类，而石田、王守溪二诗，亦同焕若神明，顿还旧观，何异渔父入桃源，骇目动心，书以志幸。"[81]"绝类"之评，到底隐含着怎样的历史信息呢？

针对《江山雪霁图》和《江山霁雪图》之关系作过细致考证的学者有两位，一是徐邦达，一是汪世清。1980年，徐邦达发表《所谓王维〈江山霁雪图〉原底、后摹本合考》一文。他在文章提出，从当前的影印本来观察，现藏日本的《江山霁雪图》上的枯树枝干和山石笔法拘滞，勾皴梦乱，屋宇舟船线划尤极

〔80〕 童书业：《王维皴法辨析》，见《童书业绘画史论集》，824页，北京，中华书局，2008。

〔81〕 （明）董其昌：《容台集》，694页，邵海清点校，杭州，西泠印社出版社，2012。

稚弱，不能称为佳品，风格亦不似唐人，而且，卷末以长坂结尾，有意犹未尽之嫌。[82] 暂不论画法问题，徐邦达对"长坂结尾"画面结构之微词，仅代表他个人的视觉感受。实际上，董其昌《仿米芾洞庭空阔图》《仿大痴山水》等作品也有类似的结尾形式，表现出横卷形制自右向左展开烟波浩渺的辽远之势。徐邦达查阅到沈德符《万历野获编》的那段记载后断定，日本小川家族收藏的《江山雾雪图》，是冯梦祯长子冯权奇在出售《江山雪霁图》之前，请作伪高手朱肖海临摹的。而卷末所附董其昌、冯梦祯和朱之蕃的三跋，却是从原本上割下的真迹。经过细致分析，徐邦达给出了这样的结论：

> 　　我推测冯梦祯藏卷原应首尾完整（即同于今存美国的《长江积雪图》[83]，图63），卷末或有"半未渫"的三小字——王维款识（当然伪的成分为多）；图后另纸有沈周、王鏊二诗，董其昌、冯梦祯、朱之蕃三跋。这是未经冯子权奇售出时的全貌。董其昌借阅，李日华留看三四年的应该就是这样的东西。冯子出售应在万历四十四年朱跋之后。他请朱肖海摹的副本可能只画了前半段，而且改设色为墨画（即今在日本小川家之本）；同时将此摹本拆装董、冯父、朱三跋于后，售给了吴瑞生，稍后又转入程季白手，从此凡在各家看到收到无沈、王诗，有董、冯、朱三跋的那一本，就是朱摹不全伪迹，连李日华第二次过眼的也是此本，不过他不肯说老实话罢了。至于冯藏原本此后就不知其下落了。[84]

　　根据徐邦达的这段话推论，晚明冯氏藏本应为"长卷"设色山水才对，这个

[82] 徐邦达：《所谓王维〈江山霁雪图〉原底、后摹本合考》，载《社会科学战线》1980 年第 3 期。

[83] 民国时期，《长江积雪图》的所有者是罗振玉。1922 年，瑞典学者喜龙仁在天津见过这件作品后认为它是元代作品。上世纪五十年代末，日本学者米泽嘉圃在石泽正男那里有幸观赏了已被美国收藏家艾丽斯·伯尼夫人收藏的《长江积雪图》。随后，他在《论王维（传）〈长江积雪图〉》（载《美术研究》，205 号，1960）一文中认为，此件作品的图名是根据现代收藏者罗振玉"王右丞长江积雪图无上神品"题签而得（并非出自古代画学文献记载）。它应该是目前存世王维同类作品中最为完整的本子，小川家族的藏品仅是其前半段的临本。两件作品可能都出自明代吴门画家文徵明或其画派传人之手，创作时间不会早于明代中期。米泽嘉圃还进一步判断罗振玉的这件藏品是第二次临摹本，第一次临摹本完成于宋代画家之手（此本已经佚失）。相较第一次临摹本，现存《长江积雪图》的细致描绘不仅呈现了明代文氏画派的风格特征，而且可能较为忠实地传承了北宋时期流行的王维画风。小川家藏本则与之不同，带有唐代时期王维画作的原始风格。

[84] 徐邦达：《所谓王维〈江山霁雪图〉原底、后摹本合考》，载《社会科学战线》1980 年第 3 期。

观点显然不能轻易地被接受。因为，它造成了以下冲突。一方面，《双槐岁钞》说张本最初在黑漆圆棱中发现的是约三丈的"王维傅色山水"，倒是符合了徐邦达的推测；但另一方面，若晚明流传的《江山雪霁图》为设色山水，又如何解释冯梦祯墨迹跋所说"信摩诘精神与水墨相合"一语。故此，徐邦达提出的，现藏日本《江山霁雪图》是以《江山雪霁图》为底本而"改设色为墨画"的观点，还有待进一步商榷。

董其昌后来在严文靖家里看到的"与冯卷绝类"的那件短卷《江干雪意图》，又是什么来头呢？詹景凤曾在《詹东图玄览编》（卷四）中对一幅同名之作作过细致的描述："（《江干雪意图》）皴石是小斧劈兼披麻，仅仅分三面，不甚着意；树是鹿角枝，枝极细劲秀；草数丛，亦细而秀劲；有叶树则先用半浓墨点，复以淡墨点破令深化，后用黄绿二色笼过，秀润了无笔痕迹；此树数株叶中尽不分枝干，不少露树身，分茎数而已。若枯树则或横挂巅崖上，或参差杂出坡石间，皆清劲而雅，无一毫粗气。此图有平坡与山石而无人，石下水中作宛央一阵，树枝上作寒鸦一阵；宛央直用色点，嘴用墨；鸦则纯墨点，有鸣者、飞者、斗者，或相顾而交头者，甚小而各有情致。景布在左方，右方尽空，乃以赭石点飞雁一阵，亦备诸体势，妙极；亦惟嘴与翼、尾稍用墨点。"旧疑未除，新惑又增。按照徐邦达的理解，《江干雪意图》是冯梦祯所藏《江山雪霁图》后半段，因此董其昌才有二卷"绝类"之说。晚明时期盛传的一件《江干雪意图》曾由王敬美收藏，陈继儒《妮古录》（卷三）有"王维《江干雪意卷》藏王敬美家"的记载。然而，王氏卒于万历戊子（1588），詹景凤的《詹东图玄览编》成书于万历辛卯（1591），距冯权奇请朱肖海作伪的时间都有至少二十余年的间距，说明《江干雪意图》在朱肖海作伪之前很多年就已行于世。就这个问题，徐邦达也没有忽视，他给出了这样的解释：董其昌在严文靖家所见"焕若神明，顿还旧观"的那卷《江干雪意图》，不一定就是《石渠宝笈》著录之作，或为冯氏又找人摹了后半卷，或则竟是在原卷上裁下了后一半，随将沈、王诗接上（或则也是摹本），另行出售而入严手。董氏见到时明知已非全璧，但为新主（严氏）题跋自然不肯道出真相，也就含糊其辞过去，这是完全可以理解的。毕竟，因确凿性史料的匮乏，徐邦达最终也无法确切解释《江干雪意图》的具体由来，只能留下"这些哑谜一时实在是不易打破的，故作悬案等待日后或能发现物证时再来解决它"的遗憾了！

1996年，汪世清发表《〈江山霁雪〉归尘土，鱼目焉能混夜珠？——记中国绘画收藏史上的一大骗局》一文。他提出，《江山霁雪图》与《江山雪霁图》虽

只有"雪霁""霁雪"两字颠倒的细微之差，但却是没有任何关系的两件作品。现存日本的《江山霁雪图》是乾隆年间毕沅的藏品，并非冯梦祯收藏的《江山雪霁图》。汪世清给出的理由是："冯氏手中的《雪霁图》无疑是一件引人注目的珍品。而在他的笔下，这件珍品的名称始终是《江山雪霁图》或《雪霁图》，且从无异词。……如果深究一下图外的引首和后跋，本可早就看出作伪中露出的马脚。先说所谓文徵明隶书的引首，这八个大字绝不可能题在冯梦祯曾藏的《江山雪霁卷》上。因为，如果原卷确有文氏所提'王右丞《江山霁雪图》'的引首（图64），那冯氏就不会从始至终、一贯地称之为《江山雪霁卷》或《雪霁卷》。"[85]这个观点较之徐邦达的更为激进，近乎彻底地瓦解了现代学者对《江山霁雪图》给予的厚望。那么，事实果真如汪世清所说的吗？第一个有力的反证就来自董其昌本人的题跋，见上文的两处"提醒"。但汪世清为了证明自己的判断无误，就提出《江山雪霁图》卷末"董跋"是伪作，理由是第十一行的"宗脉"二字和第十六行与第十七行之间补加的"其迹"二字，显然是抄写者一不小心误"派"为"脉"和偶然漏写，"前者是董氏绝不会有此笔误的，后者在董氏所书的书画题跋中也从未见有过此类的漏书旁补的事例。这不也是作伪的伎俩，欲盖弥彰吗？"然而，作伪者若真的想取信世人，必定不愿留下误写或漏写的马脚，很可能会重新书写一份。徐邦达也认定图末的董其昌、冯梦祯和朱之蕃三人的题跋，都是从原本上割下来的真迹。

针对汪世清提出的图名"从无异词"之论，笔者找到了如下反证：其一，冯梦祯在《快雪堂日记》中或将此图记为"《江山雪霁卷》"，或记为"王右丞《雪霁图》"，看似合乎汪世清的判断，但并非没有例外。而且，这种例外就出在万历甲辰（1604）八月二十日的日记条下，恰值董其昌寓居昭庆寺之时。其文云："二十日，雨。送王右丞《霁雪卷》《瑞应图》、小米山水三卷与董玄宰，病重看玩。"汪世清在自己的文章中却将这句话误引为"送土右丞《雪霁卷》"，难怪他会有"从无异词"之说了。这是董其昌最后一次借观《江山雪霁图》，此时距冯氏去世仅一年左右。其二，《容台集》卷四收录了董其昌的墨迹跋，正文为"王维江山霁雪一卷"，与题跋墨迹相符，而文末附注又称"王右丞江山雪霁卷"，显然两者并不统一。据笔者目前的观察，明清两代画学文献对"雪霁"和"霁雪"二字的记载，时常交错，各种版本刻录也有所不同。黄宾

〔85〕汪世清：《〈江山雪霁〉归尘土，鱼目焉能混夜珠？——记中国绘画收藏史上的一大骗局》，见《艺苑查疑补证散考》，167、169页，石家庄，河北教育出版社，2009。

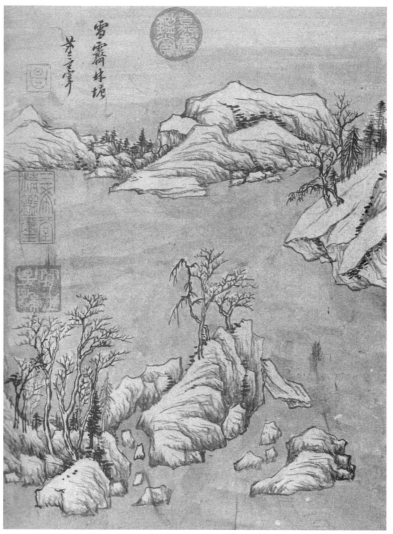

图64 （明）文徵明题"王右丞《江山霁雪图》"隶书墨迹

图65 （明）董其昌 《雪霁林塘图》 年代不详
纸本水墨 32.2厘米×24.7厘米 台北故宫博物院藏

虹、邓实编《美术丛书》收录的董其昌《画眼》、于安澜编《画论丛刊》收录董其昌《画旨》对此图均作"江山雾雪";卢辅圣所编《中国书画全书》收录董其昌《画禅室随笔》作"江山雪雾";近年西泠印社出版的《容台集》(2012)之"别集"卷四也记为"江山雾雪"。《中国书画全书》收录汪砢玉《珊瑚网》记录此图为"江山雪雾",而成都古籍书店出版的《珊瑚网》(1985)作"江山雾雪"。就古代画学文献著录情况看,《江山雪雾图》与《江山雾雪图》题名两字颠倒现象并非孤例,例如,《宣和画谱》"王维"条下之作有《群峰雪雾图》,而"董源"条下之作又有《群峰雾雪图》。又如现藏纽约大都会艺术博物馆的传为高克明所绘的《溪山雪雾图》(此图曾为美国著名收藏家顾洛阜的藏品),汪砢玉《珊瑚网》记为"高克明雪雾溪山",吴其贞《书画记》记为"溪山雾雪图绢画一卷"。或许,古人对于"雪雾"和"雾雪"两种称谓,本无非常严格的文辞限定。所以,作品图名出现的"雪""雾"二字颠倒现象,不应成为真伪鉴别的重要证据。即便当前的中英翻译也对图名产生了影响,笔者曾针对Chi-hsüeh是译作"雾雪"还是"积雪"作过些分析。[86]

当前,我们依然不能彻底澄清《江山雾雪图》到底是不是董其昌当年寓目的《江山雪雾图》,但可以肯定的是,一方面,杭州冯梦祯所藏的那件传王维雪景山水,的确对董其昌早期画法变革产生过较大的影响。他将此作归还给冯梦祯之后还专门通过"追想"的方式创作了《寒林远岫图》。另一方面,现存的《江山雾雪图》《长江积雪图》或《江干雪意图》,即便是仿本或伪作,甚至画风拙劣,但仍可以让我们借之管窥冯梦祯所藏《江山雪雾图》风格画法的些许踪迹,甚至赵佶《雪江归棹图》等雪图都有一定的参考价值。《雪江归棹图》上有董其昌题跋,文云:"至于山水,惟见此卷。观其行笔布置,所谓云峰石色,迥出天机;笔意纵横,参乎造化者。是右丞本色,宋时安得其匹。余妄意当时天府收贮维画尚多,或徽庙借名而楚国曲笔,君臣间相互唱和,为翰墨一段簸弄,未可知也。王元美兄弟藏为世宝,虽权相迹之不得,季白得之。若遇溪南吴氏出右丞雪雾图长卷相质,便知余言不谬。二卷足称雌雄双剑,瑞生莫生嗔妒否。"[87]此卷既然与《江山雪雾图》堪称"雌雄双剑",可知画风有很多近似的地方。

再来看看《江山雾雪图》,画面自右向左绵延展现了群峰积雪之象,近景两块层叠而起的坡石上有数株枯树,或向上挺立,或向右横偃,皆掩映于空阔的江

〔86〕王洪伟:《民国时期山水画南北宗问题学术史》,170页,北京,清华大学出版社,2014。

〔87〕(清)吴其贞:《书画记》,273—274页,北京,人民美术出版社,2006。

面。稍后群峰并峙，林木森然。中段一座巨岩耸立江中，其上有一平台，低栏围护，茅舍数间，松竹林木散落平台之上。巨岩左下方的小径曲折地通达平台，小径之上有两人正驻足交谈，似有话别之意。这显然带有王维辋川别业"雪夜访友"的叙事性。向左平出的浅屿，枯树点缀，山石与树木皆向左倾斜，增加了画面动势。至此，江面顿显空阔，山峦起伏，更显千里辽远之势。这件作品是一件典型的雪景山水，山头戴雪，枝干留白，一派寒冬景象。山石以空勾少皴的笔法为主，意态简古，数度勾括，层叠之势渐显。画面上"贝壳形"山石、岩石内缘留白、根部或深凹处施以皴染手法，与董其昌很多作品都极为近似。晚明时期，与冯梦祯藏本"绝类"的《江干雪意图》等作品的存在，也使得《江山雪霁图》对董其昌早期画法创变的借鉴价值，并不具备绝对的"唯一性"。所以，现代学者也就没有必要非得依赖《江山雪霁图》去追溯董其昌新颖画法的原始"基因"了，现存的这几件雪景作品也不乏必要的参考价值。况且，董其昌创作于万历丙申（1596）《燕吴八景图》之《西山秋色图》一作，明显是对现存日本《江山霁雪图》的借鉴与改造（详细分析见第三章）。

徐邦达依据自己的鉴定经验认为，无论是现存的《江山霁雪图》还是失传的《江山雪霁图》，都绝非盛唐时期或是王维的创作，董其昌从它们身上也不可能获得王维画法真传。对于这个问题，笔者认为董其昌到底从《江山雪霁图》上获得了哪些画法资源并不是首要问题，毕竟，在此之前他对传世的雪景山水已经有过相当丰富的鉴赏经验，甚至从宋旭那里早就了解了雪景画法。董其昌创作《西兴暮雪图》的时候，还无缘见到《江山雪霁图》，但是通过比较会发现，《西兴暮雪图》的雪景意象，尤其是营造的江景氛围，与现存《江山霁雪图》前段和中段靠后那部分空阔的江景极为近似。后者中景平台之上的山居环境，也是董其昌一些作品中的原型。晚明时期有不少类似的雪景山水盛行于世，董其昌的画法创变也不必非有《江山雪霁图》不可。换句话说，即便《江山雪霁图》再晚些时间出现，甚至是没有这件作品，董其昌一样会按照自己的思路完善"干冬景"山水的创作手法。（图65）那么，他又为何在这个时期对传王维的这件雪景山水如此推崇呢？其中固然有一份探究唐宋传统雪景画法的欲求，但亦不能忽视他基于自己的政治境遇对王维雪景山水与仕、隐关系的追溯。《江山雪霁图》对于董其昌早期艺术创变的价值，不完全局限在画法方面，更在于王维仕隐经历与雪景山水画意在精神方面的互通。从现存的《江山霁雪图》《江干雪意图》或《长江积雪图》等画作推测，《江山雪霁图》画面意境显然要比《辋川图》这类重在表现"以终老无朝市梦"的作品，更能传达江天辽远、群山积

雪之荒寒意境对士大夫落寞境遇的隐喻，与董其昌"干冬景"山水所追求的画意旨趣更为相符。

第三节 两份建立董其昌新颖画法与雪景山水
关系的旁证

一、董其昌"仿倪"山水隐藏着怎样的玄机？

暂且不论董其昌在师法造化方面的搜奇访胜，仅将其画法变革中的诸多传统资源综合在一起的话，也犹如一个庞大的画学宝库，甚至可以说是一座复杂的迷宫。有时很难弄清到底是哪位画家，哪件作品，哪些更加细微的风格元素与画意内涵，又是在哪个具体的时间段落里对他产生过至关重要的影响？其中一位画家的影响价值，虽然已经得到过很多肯定，但还有某种隐性因素至今没有被发掘出来。他就是元代画家倪瓒。

根据现存作品来看，董其昌对倪瓒的师法大致始于翰林院庶吉士期间。《纪游图册》中就有数幅作品运用了倪瓒画法。《锡山烟霞图》题跋亦可以证明董其昌借用倪瓒画法的事实："锡山无锡是无兵，怪得云林不再生。但有烟霞添骨髓，须知我法本用卿。"董氏"仿倪"作品的总体风格，可以用山势嶙峋、幽峭峻嶒形容。除了"南北宗"和"文人画"将其归为南宗正脉之外，《画旨》中还有不少关于倪瓒及其作品的评价。如评倪瓒"侧笔"的画史地位："作云林画，须用侧笔，有轻有重，不得用圆笔，其佳处在笔法秀峭耳。宋人院体，皆用圆皴。北苑独稍纵，故为一小变。倪云林、黄子久、王叔明，皆从北苑起祖，故皆有侧笔。云林其尤著者也。"（图66）又如评其画品格调："迂翁画在胜国可称逸品。吴仲圭大有神气，黄子久特妙风格，王叔明奄有前规。而三家皆有纵横习气，独云林古淡天然，米颠后一人而已。"

目前，笔者在董其昌临仿倪瓒作品上发现了一个非常有趣的现象，其多幅"仿倪"作品上所题诗文都直接抄录倪瓒原作题跋，并且内容非常完整，甚至有时连倪瓒的名款都照录不误。而且，有些不是专仿倪瓒的作品也刻意录其诗句于其上。诚然，董其昌画作上多有题跋，或为自作之诗，或为论画之语，或仅云仿某某家等，像这种在仿作上直接抄录临本跋文内容的现象，除了"仿倪"作品之外，似乎还真是不多见。若说董其昌喜欢倪瓒画风，迷恋其诗句，此种解释固然不错，但这种偏

爱的深层动机又是什么呢？例如，万历壬辰（1592）四月，董其昌于吕梁道中所作的《山水图扇》就是最早的例证。画上右侧题有两首诗。其一云："云开见山高，木落知风劲。亭下不逢人，夕阳澹秋影。"诗意与疏林、孤亭山水意境相配合。此诗亦见万历庚申（1620）《仿倪云林山水图》。其二云："青山一抹檐外，红叶几堆砌边。捡西竺楞伽字，读南华秋水篇。"前一诗后仅云"旧题画一绝"，后一诗后仅云"又题画一绝"。二诗都未指明具体出处。事实上，前首诗直接录自倪瓒《秋林图》上的题跋。《画旨》明确有记："云林画，江东人以有无为清俗。余所藏《秋林图》有诗云：'云开见山高，木落知风劲。亭下不逢人，夕阳澹秋影。'其韵致超绝，当在子久、山樵之上。"近年有一幅以908万成交的倪瓒《秋林图》，其上也有一首题画诗："疏林小笔聊娱戏，画与金华张隐君。好为林间横玉邃，秋风吹度碧山云。"内容与《画旨》所记不合。很多人都将董其昌所藏的《秋林图》与这件拍品看作同一件作品，事实不然。

　　董其昌"仿倪"作品有时不仅直录倪瓒诗文内容，而且画面上的诗文格式，甚至连落款都规模原作，唯恐"失真"。例如董其昌在现藏广东省博物馆《仿倪山水图》（1608）上，完整抄录了倪瓒前后两次题跋诗文及具体时间名款，其一为："水影山光翠荡磨，春风波上听渔歌。垂垂烟柳笼南岸，好着轻舟一钓蓑。至正十三年二月廿六日，沧浪漫士倪瓒。"其二为："忆昔舟归雪浦滨，松林瑶草欲生春。闲拈逸笔图清思，今日披图似隔尘。后数年观再题，瓒。"后自书"董玄宰临倪高士画并录题句。戊申清明日"。现藏美国纳尔逊—阿特金斯艺术博物馆的《仿倪瓒山水册》（1623）录倪瓒诗文："江渚暮潮初落，风林霜叶浑稀。倚杖柴门闃寂，怀人山色依微。瓒。"现藏台北故宫博物院的《临倪瓒〈东岗草堂图〉》（图67）录倪瓒诗文："希贤过林下，为言所居东岗草堂之胜，遂想象图之。戊寅岁七月九日。倪瓒记。"后自书："己巳长夏避暑，偶临倪迂此图，并存诗识。其昌。"再如，现藏台北故宫博物院《仿倪瓒笔意图》（图68），董其昌录倪瓒画上所书宋僧七绝三首："（其一）滩声嘈嘈杂雨声，舍北舍南春水平。拄杖穿花出门去，五湖波浪白鸥轻。（其二）烧灯过了客思家，独立衡门数暝鸦。燕子未归梅落尽，小窗明月属梨花。（其三）朝发羊肠暮鹿头，十三官驿是荆州。具车秣马晓将发，红烛催人话未休。倪云林画山水。书宋僧诗四绝于上。余见之吴门王承天守家。已忘其一，因仿云林画录三首。玄宰。"据其文分析，原画上的题诗本为四首，董其昌非常清楚地写明遗漏原委，足可见其认真之态度。现藏上海博物馆董其昌《疏林远山图》上又择录"滩声嘈嘈杂雨声，舍北舍南春水平。拄杖穿花出门去，五湖波浪白鸥轻"一诗，《仿倪瓒五湖春水图》亦录此诗。其他类似的作品还有《仿倪云林山水图》

图 66
（元）倪瓒 《松林亭子图》
1354 年
绢本水墨
83.6 厘米 ×52.9 厘米
台北故宫博物院藏

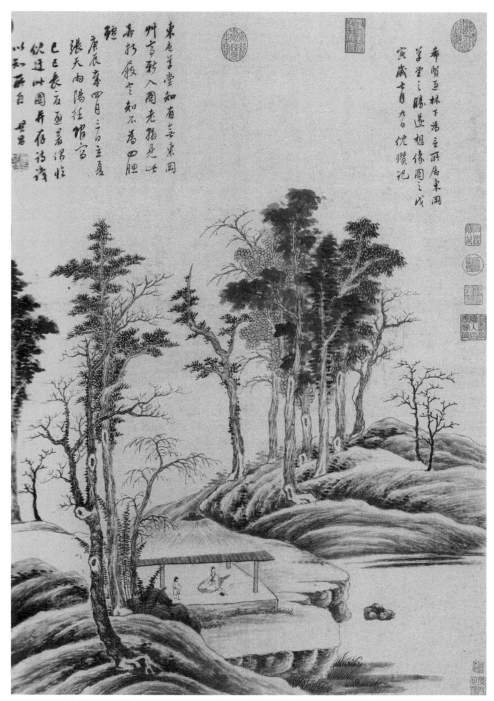

图 67 （明）董其昌 《临倪瓒〈东岗草堂图〉》 1629 年 纸本水墨 88 厘米 ×65.4 厘米
台北故宫博物院藏

图 68
（明）董其昌　《仿倪瓒笔意图》
年代不详　纸本水墨
139 厘米 ×47 厘米
台北故宫博物院藏

图69　（元）佚名　《倪瓒像》　十四世纪三四十年代　纸本设色　28.2厘米×60.9厘米　台北故宫博物院藏

（1620）、《仿倪瓒山水册》（1623）等等。

"仿倪"作品上出现直录倪瓒诗文的现象，或许从董其昌对倪瓒的推崇得以理解，而在一些非"仿倪"作品上，董其昌也保持了这种直录倪氏诗文的做法。如现藏故宫博物院的《仿巨然小景图》虽说不是"仿倪"作品，但画上却仍直录倪瓒之诗。内容与上面那件《仿倪山水图》（1608）上的"岚影川光翠荡磨"一诗，除了有四字之差外——如将"水影"改为"岚影""山光"改为"川光""波上"改为"江上""一钓蓑"改为"倚钓蓑"，其余内容完全一致。后自题"昨年（万历丙寅）秋得巨然小景于惠山，有倪元镇题句如此。丁卯夏五，玄宰画。"又如，《仿倪黄山水图》（1626）这件专仿黄子久笔意的作品，董其昌亦完整抄录了倪瓒诗文及名款："昔者刘高士，匡山曾结庐。插篱培杞菊，充栋著图书。鹤影秋云外，蛩吟夜雨余。茂林绕祖武，息景在林居。云林。瓒。"后自书"戊午秋观云林画并录其诗。至丙寅夏重检，书此图。诗则云林，而画乃黄子久笔意也。玄宰。"画题中的"倪黄"具体所指，应为倪瓒诗句、黄子久画风的合称。

董其昌"仿倪"画作出现的这一特殊现象，在临仿其他古代大师的作品上，如仿董源、仿米芾、仿黄公望等，都没有出现过。那么，这其中到底隐藏着怎样的玄机呢？或许，部分答案可从现藏台北故宫博物院的《倪瓒像》（图69）①中觅得。在很多人看来，历经异族统治和元末乱世的文人画家倪瓒，一直在自己的书斋清閟阁中过着远离尘嚣的适意生活。画中的倪瓒，身着宽松舒适的便服，坐在床榻之上，右手拿着毛笔并倚着扶手，左手拿着一卷宣纸，边上放着砚台，似乎正处于创作构思而未动笔阶段，目光淡然又稍显倦意。画面上还有两位仆人，

一男一女。童子手持拂尘，婢女一手提瓶，一手持勺。床榻边上有一高脚方几，上置铜玉等器皿。整个画面的情境与格局，颇符合周南老所记："所居有阁，名清閟，幽迥绝尘。中有书数千卷，悉手所校订，经史诸子、释老岐黄，纪胜之书，尽日成颂。古鼎彝名琴，陈列左右。松桂兰竹香菊之属，敷衍缭绕……"画面处处渲染着隐居生活。

笔者所关注的是这件作品中的那幅平远风格的屏风画。画上所绘图景，明显是一幅雪景山水。它即便没有刻意追求自然雪景的真实性，但意境荒寒，格调孤寂。近景坡石戴雪，根部皴染，浓墨与留白有着明暗对比的效果。树木槎丫，辽远荒寒，衬托画中主人身处异族统治，高蹈远引，但亦有胸臆未舒之愤懑。《倪瓒像》左侧还有其好友张雨（1277—1348）的一段题跋。文云：

> 产于荆蛮，寄于云林，青白其眼，金玉其音。十日画水五日石而安排滴露，三步回头五步坐而消磨寸阴。背漆园野马之尘埃，向姑射神人之冰雪。执玉弗挥，于以观其盛洁详雅；盥手不帨，曷足论其盛洁。意匠摩诘，神交海岳，达生傲睨，玩世谐谑。人将比之爱佩紫罗囊之谢玄，吾独以为超出金马门之方朔也。句曲外史张雨赞。

张雨与倪瓒交好，他的评语应该受到重视。正如日本学者新藤武弘所说："与背景（指倪瓒深身后的"屏风画"）描写一样，表现了像主倪瓒的性格精神的乃是他的至交张雨的题赞。这是'词'的文学，叙述了绘画里无法充分表达的意境，乃以书入画，图文并茂，相互弥补。"[88]如"产于荆蛮，寄于云林"，表明倪瓒的身世；"青白其眼，金玉其音"，显示了倪瓒有着魏晋士人清高孤傲的风度。跋文之"冰雪"，原本是庄子用来形容世外之"姑射神人"肌肤之洁，亦可以理解为对士大夫处世态度和人生境遇的一种象征。画中的倪瓒，看似悠游闲适，寄身世外，实则隐藏着一股郁闷情绪。所以，这件雪景风格的"屏风画"的人文意义，就非同一般了。倪瓒本人也有多首借雪抒怀的诗篇，其中"笠泽依稀雪意寒，澄怀轩里酒杯干。篝灯染笔三更后，远岫疏林亦堪看"，与《倪瓒像》上的"屏风画"之画意相合。

《秋林野兴图》（图70）一作被认为是倪瓒的早期作品，山石画法亦带有很

〔88〕（日）新藤武弘：《关于〈倪瓒像〉》，见《倪瓒研究》（《朵云》第六十二集），97页，上海，上海书画出版社，2005。

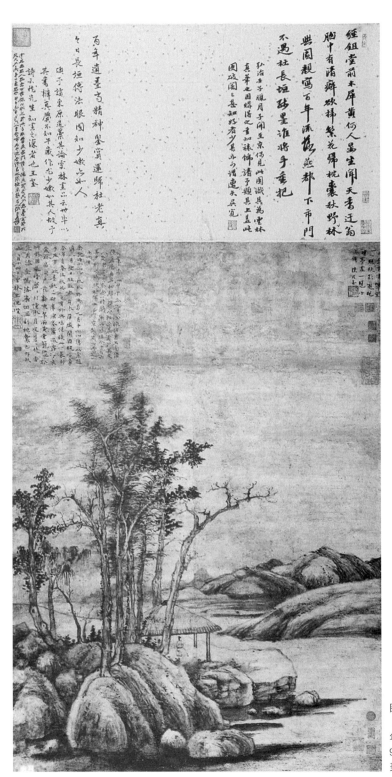

图 70
（元）倪瓒　《秋林野兴图》
年代不详　纸本水墨
98.1 厘米 ×68.9 厘米
美国大都会艺术博物馆藏

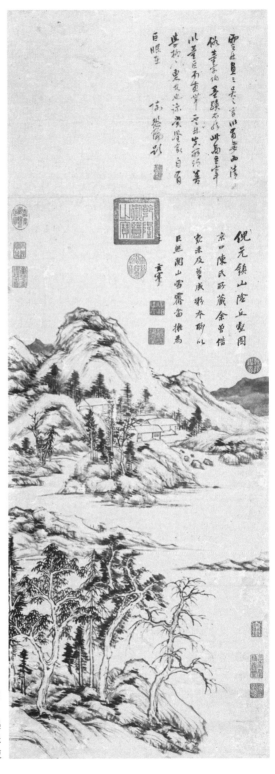

图 71
（明）董其昌　《仿倪瓒〈山阴丘壑图〉》
年代不详　纸本水墨
96.3 厘米 ×44.8 厘米
台北故宫博物院藏

强的雪景寒林手法。此作与《倪瓒像》"屏风画"的草亭中，都有文士端坐的身
影，只是前者亭中多了一位仆人，后者在平如镜面的湖中央多出一孤舟钓客——
典型的"渔父"形象。李日华友人翁素宇曾收藏过倪瓒的《雅宜山斋松涧图》，
图上三松偃仰，松下茅屋两间，屋旁各有慈竹一丛。此作上有倪氏的题诗，其中
"寒泉溜崖石，白云集朝暮"[89]一语，令人有幽涧寒松，渺然怀乡之感。

事实上，无论是《倪瓒像》屏风画之雪景意象与像主之间的衬托关系，还是
董其昌通过雪景山水风格与画意对士大夫政治境遇的隐喻，都与古代中国的社会
制度有着莫大的关联。倪瓒这种不直抒雪意的创作对董其昌早期画法变革及"干
冬景"山水风格，一定带来了必要的启示。《倪瓒像》中的"屏风画"、《秋林
野兴图》，与董其昌作品中的山石画法确实有近似之处。那么，我们又如何坐实
董其昌与倪瓒在雪景山水方面的关系呢？这份证据恰好来自董其昌本人的论画文
字。现藏台北故宫博物院的《仿倪瓒〈山阴丘壑图〉》（图71）跋文云："倪元
镇《山阴丘壑图》，京口陈氏所藏。余曾借观，未及摹成粉本。聊以巨然《关山
雪霁图》拟为之。"一方面佐证了倪瓒画风与雪景的近似性，另一方面，董其昌
借助传统雪景山水对倪瓒画风作了新的诠释。其"迂翁高卧九龙云，清閟风流海
外闻。雪后江山青似染，拈来却胜李将军"[90]诗句，也道破了其画法与雪景山
水在风格形式上的微妙关联。

或许，很多人都不会将缺少出仕行迹的倪瓒目为士大夫，但在晚明时期却着
实有一股推崇风气。如万历庚子（1600），顾宪成在《清閟阁遗稿序》中如此盛
赞倪瓒：

> 天下乱甚，浊运将返，则必有神圣之主芟除扫荡其上，又必有特
> 异之士激烈震变于下，盖其功相成而不可相无云。是故，周马不叩
> 神农，虞夏蓁矣；富春不耕东京，节义微矣。夫惟一人踔厉，迥拔不
> 伦，大非凡情故态之所习睹，骤而尝之，适与靡靡之运为暝眩之药，
> 然后一激而返，人心变焉，风俗移焉。盖天以偏至之性付之豪杰，而
> 与大乱相值，必非苟焉已也。余读云林先生遗事，多洁癖，多傲迹，
> 合之中正，怪其不符。徐而证之向古，度以其时，先生实有关于天
> 下，非吾锡一邑之士也。[91]

［89］（明）李日华：《味水轩日记》，266页，屠友祥校注，上海，上海远东出版社，2011。
［90］（明）董其昌：《容台集》，147页，邵海清点校，杭州，西泠印社出版社，2012。
［91］（元）倪瓒：《清閟阁集》"附录三"，杭州，西泠印社出版社，2010。

　　这篇序文所云"高皇之所以用先生，与先生之所以为高皇所用，两相默契"等语，曾被方闻认为"以朝廷谏官的口吻杜撰出一个倪瓒"，定会遭到倪瓒本人以"开口便俗"的回应。但是，顾宪成之所以如此刻画倪瓒形象，一定有着与我们当前认识相区别的现实原因。他在序文中作了两种假设：一、"假令先生进而与之翱翔于其间，陈一奇，效一职，其何能有加于诸公之上"，其"功"将在"社稷山河"；二、"若乃不臣不友，独往独来，奇节疏采，使闻之者且骇且愕且震且悚，顽夫廉，懦夫立，一洗丧乱之余习"，其"功"仅止"人心风俗"。晚明士人鉴于时势颓败，边患动荡，借推崇隐士倪瓒身上的那份隐性的忧国之思，劝诫人们要行仕进之道。从这个角度看，方闻对顾宪成序文时代意义的领会是不够恰当的。笔者从倪瓒《清閟阁集》中还搜得一些表达忧生伤时的诗句，这与流行的逍遥江湖的隐士形象有很大的不同。如："经句卧病掩山扉，岩穴潜神似伏龟。身世浮云度流水，生涯煮豆爨枯萁。红蕤卷碧应无分，白发悲秋不自支。"（《病中咏怀》）"林居已是能鸣士，顾我宁非不系舟。王孙莫道归来好，芳草天涯恨未休。"（《题竹》）明末之际，发现倪瓒具备儒家士大夫品格者也并不仅顾宪成一人。如万历辛亥（1611），"绝意仕进"的陈继儒更是有"置先生（倪瓒）于孔庑间，度无愧色"之语，可见倪瓒在明末士人眼中并非仅止于一位开创"逸笔草草"画风的宗师而已。董其昌还专门评论过倪瓒《松林亭子图》之类的作品，明确地谈及其中的雪景寒林意象对士人高洁傲世品质的象征性：

　　　　幽亭秀木，古人尝绘图，世无解其意者，余为下注脚曰："亭下无俗物，谓之幽木；不臃肿，经霜变红黄叶者谓之秀。"昌黎云"坐茂树以终日"，当作佳树，则四时皆宜。霜松雪竹虽凝寒，亦自堪对。[92]

　　专为陈继儒创作的《婉娈草堂图》前景坡石的六株杂树，显然也与倪瓒的《六君子图》中的有着必然的渊源，传达着"集群的丛树隐喻独立傲世的朋友"的意味。董其昌所论"士大夫画"曾引发了李日华的一番议论，其语意显然是为那些曾在朝为官有兼济之志，而今却仕途落寞隐居山林以画自娱的士大夫们鸣不平。其文云：

　　　　董思白题云："今士大夫习山水画者，江南则梁溪邹彦吉，楚则

────────────────────

〔92〕（明）董其昌：《容台集》，690 页，邵海清点校，杭州，西泠印社出版社，2012。

江渚暮潮初落风
林霜叶浑稀倚杖
柴门闲眺懹人山
色依微　瓒

玄宰仿云林笔
癸亥七月廿三日识

图72　（明）董其昌　《仿云林笔》　1623 年
纸本水墨　55.5 厘米 ×34.5 厘米　美国纳尔逊 - 阿特金斯美术馆藏

郝黄门楚望，燕京则米友石，嘉兴则李君实，俱寄尚清远，登高能赋，不落画工蹊径。"余并得受交，亦称知者。邹彦吉名迪光，曾握兵使者节，驻吾嘉，寻弃官隐。郝名敬，字仲舆，余座师也。辛卯之役，余文跻弛甚，先生独犯格录余，且曰："天下那得如此好秀才。"米友石为铜梁令，辛丑，与余会于京师邸舍。数公俱豪达，天下群走其望。余闷闷，守一丘一壑。董公概为比数，亦以此道寂寞，不妨多为鼓吹耳！[93]

　　分析至此，我们可以初步断定，董其昌翰林院庶吉士期间对倪瓒的师法，除了具体的画法外，主要还关注其类似雪景山水的画风，借此隐喻士大夫以雪明志的内在品质。他有的时候还将雪景、冬景与秋景看作同一类型的作品，这或许是受到倪瓒《秋林野兴图》以"秋景"代替冬景或雪景的影响，也进一步完善了其"干冬景"的隐喻性。（图72）倪瓒作品中的雪景寒林手法对董其昌早期画法创变价值，功不可没！这也难怪董氏在自己多件"仿倪"作品上题写"云林倪夫子，作画天下奇。信笔写寒山，千金难易之"[94]这首诗了。

　　值得一提的是，明代画家仇英也画过一幅《倪瓒像》。他不仅将像主原有的忧郁神情改为闲适之意，而且，将原有的雪景寒林特征的"屏风画"改为抄录"倪云林墓志铭"，以后世的赞美之辞敷平了当事人内心的凄楚与孤寂，使得倪瓒原本的士大夫形象完全被一种较为大众化的文人意趣所取代，进而失去了雪景寒林风格的"屏风画"对士大夫跌宕起伏人生境遇的那份特殊隐喻。

二、"云峰石迹"与"云峰石色"辨异

　　针对董其昌画作明暗效果与雪景画法的关系，笔者想再从一个细节的文献记

〔93〕（明）李日华：《味水轩日记》，223页，屠友祥校注，上海，上海远东出版社，2011。

〔94〕此诗的另一个版本是："营丘李夫子，作画天下奇。信笔写寒山，千金难易之。"显然，董其昌内心里将倪瓒看作李成雪景寒林的传人。《画旨》也有如下类似之论："倪云林亦出自郭熙、李成，稍加柔隽耳。"美国学者班宗华在《传巨然〈雪景图〉》（1970）一文中，认为董其昌"云林山水，早岁学北苑，后乃自成一家。《图绘宝鉴》以为师冯觐。觐阔人耳。云林负气节，必不师其画"这段画论中的"云林"（倪瓒）应为"云西"（曹知白）之误。根据文献记载推断，李成、冯觐、曹知白三者之间在雪景寒林风格上的确有师承关系。那么，董其昌为何要将"云西"改为"云林"，将其看作李成寒林的正宗传脉？这一现象似乎也能佐证董其昌对倪瓒荒寒风格与画法的推崇。

载上寻求旁证，即关于"云峰石迹"和"云峰石色"二者的区别。目前存世文献
就此四字记载，大致有以下两种情况：一个是"云峰石迹，迥绝（出）天机"，
一个是"云峰石色，迥绝（出）天机"。它们都是用来形容王维画风格调的，虽
仅为"迹"与"色"二字之别，但内涵却有很大区别。董其昌论画文字混合运用
过两种不同的评价。其中，所记为"云峰石迹"的主要条目如下：

> 禅家有南北二宗，唐时始分。画之南北二宗，亦唐时分也……南
> 宗则王摩诘始用渲淡，一变钩斫之法，其传为张璪、荆、关、董、
> 巨、郭忠恕、米家父子，以至元之四大家……要之摩诘所谓"云峰石
> 迹，迥出天机，笔意纵横，参乎造化者"。（《画旨》）

> 王右丞诗云："宿世谬词客，前身应画师。"余谓"右丞云峰石
> 迹，迥出天机，笔思纵横，参乎造化"，唐以前安得有此画师也。
> （《画旨》）

所记为"云峰石色"的主要条目如下：

> 所谓"云峰石色，迥绝天机，笔思纵横，参乎造化"，古人评维
> 画，无一虚设矣。（董其昌跋郭忠恕《摹王维〈辋川图〉》）

> 宣和主人写生花鸟，时出殿上捉刀，虽着瘦金小玺，真赝相错，
> 十不一真。至于山水，惟见此卷，观其行笔布置，所谓"云峰石色，
> 迥出天机，笔意纵横，参乎造化"，是右丞本色，宋时安得其匹也。
> （董其昌跋宋徽宗《雪江归棹图》）

> 右丞山水入神品。昔人所谓"云峰石色，迥出天机，笔思纵横，
> 参乎造化"，李唐一人而已。宋米元章父子时代犹不甚远，故米及见
> 《辋川》《雪图》，数本之中，惟一真本。（董其昌跋传王维《江干
> 雪意图》）

> 嘉陵江三百里，一日而返，远近可尺寸许也。论者谓丘壑成于胸
> 中，既悟则发于画，故物无留迹，景随见生，殆以天合天耶！余评摩
> 诘画，盖天然第一，其得胜解者，非积学所致也。想其解衣盘礴，心
> 游神放，斯应此。殆进技于道，而天机自张耶！世言摩诘笔纵思措，
> 参乎造化，如山水平远，云峰石色，非绘者所及。此卷《江干雪霁
> 图》，其瓢瞥窈窕，映带深浅，曲尽灞桥、檀溪之态，而笔力苍古，

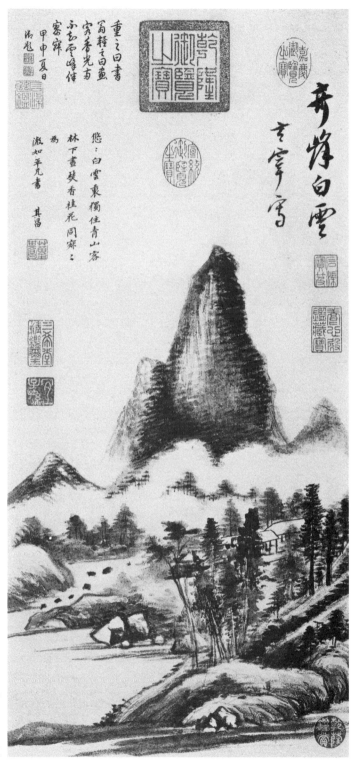

图 73
（明）董其昌 《奇峰白云图》
年代不详 纸本水墨
65.4 厘米 ×30.4 厘米
台北故宫博物院藏

图 74　（明）董其昌　《翠岚楼阁图》　1618 年　纸本设色　42 厘米 ×29.6 厘米　故宫博物院藏

妙出丹青蹊径，真神品也。（董其昌跋传王维《江干雪霁图》）

昔人评王右丞画，以为云峰石色，迥出天机，笔思纵横，参乎造化，余未之见也。往在京华，闻冯开之得一图于金陵，走使缄书借观。既至，凡三熏三沐，乃长跽开卷。经岁，开之复索还。一似渔郎出桃源，再往迷误，怅惘久之，不知何时重得路也。因想象为《寒林远岫图》，世有见右丞画者，或不至河汉。（董其昌跋自作《寒林远岫图》）

昔人评右丞以为"云峰石色，迥出天机，笔意纵横，参乎造化"。余见《辋川》诸图行世，米元晖以刻画少之，当由未见真物耳。赵文敏在燕都得遍观内府名迹。余家所藏《鹊华秋色图》，乃其学摩诘致佳笔。（董其昌跋文徵明《仿鹊华秋色图》）

细心的读者会发现，以上所列董其昌论画条目，不仅"云峰石色"比"云峰石迹"出现得多，而且，凡是涉及到雪景寒林山水风格的画作，董其昌都用"云峰石色"一语描绘，泛泛而论时，则多使用"云峰石迹"一语。[95]纵观古代画学文献，几乎没有一个画家或画论家像董其昌这样如此频繁，并有所区别地使用这两句评语。可以说，"迹""色"之别，体现出他对雪景山水风格的独特理解。董氏"隔溪云色沉峰色"之诗意与他形容雪景山水时惯用的"云峰石色"语意一致，指明其画面"留白"效果与雪景和云山的关系。（图73）

董其昌还有如下论说："湘江上奇云，大似郭河阳雪山。其平沙展脚，与墨沈淋漓，乃似米家父子耳。故人论郭熙画石如云，不虚也。"[96]"雪尽身还瘦，云生势不孤。此颇足以状石。"[97]"画石如云""云生势不孤"等描述，都极好地体现出雪景中的云、石之间的相生关系。现藏故宫博物院《翠岚楼阁图》（图74）采用了黄公望《富春山居图》的山峦造型，中景一派米氏云山之象。山间白云缭绕，山石仿效雪景山水的"留白"手法恰与白云相应和，极好地传达出"云峰石色"之感。

[95] 李日华《味水轩日记》的记载也是造成目前"迹""色"淆乱的一个原因。其文云："万历丙申秋，奉旨持节封吉番，道出武林，获观高深甫所藏郭忠恕摹右丞《辋川图》。其法，尚沿晋、宋风规，有勾染，而无皴笔。所谓'云峰石迹，迥绝天机；笔意纵横，参乎造化'，古人评维画，无一字虚设矣。予家有右丞《江山霁雪图》及恕先《越王宫殿图》，与此卷别一法。然以见古人遇方为主，因圆成璧之妙耳。七月廿有八日，史官董其昌书。"显然，这段文字是李日华引述的董其昌的原话。若与董其昌画论比较，此段话似有一处误记：即用"云峰石迹"一语来评价《辋川图》这件雪景山水，显然不合董其昌本人的评价习惯。

[96]（明）董其昌：《容台集》，698页，邵海清点校，杭州，西泠印社出版社，2012。

[97]（明）董其昌：《容台集》，705页，邵海清点校，杭州，西泠印社出版社，2012。

第三章
董其昌"干冬景"山水
与其政治境遇之关系

英国学者苏立文（Michael Sullivan，1916—2013）在《山川悠远：中国山水画艺术》一书中曾如此指出："当人们写到欧洲风景画时，可以不涉及政治、哲学或画家的社会地位。……然而在中国，这就不行了。中国山水画家一般都属于极少数有文化的上层人物，受着政治风云和王朝兴替的深刻影响，非常讲究自己的社会地位，他对历史和哲学十分精通，就连他选择的风格，也常常带着政治的、哲学的和社会的寓意。如果你想理解为什么他的画就像他的所作所为，那么，你就需要知道这一事情。因为它们不仅是他的艺术的'背景'，而且成了他所有社会经验的一部分。"[1]从我们对自身艺术史发展所了解的情况看，诚然若此！大部分中国文人画家都有一定的政治经历，士大夫的身份使他们与职业画工保持着距离的同时，也将诸多人生经验与政治阅历隐晦地融进了绘画主题与风格形式。与当代那些带有批判色彩的"政治性艺术"相比，古代中国画家确实很少在作品中公开或直接地评论某个政治事件、抱怨自己遭遇的不公，通常会以某种隐喻性题材或风格来表达内在想法。无疑，董其昌的"干冬景"山水就是其中的典型代表，也是晚期士大夫政治思想的一份视觉隐喻。

　　百余年来，社会结构、文化观念与学术状况几经变迁，思想界、学术界曾站在文化艺术"革命"立场上将董其昌视为"模山范水"的始作俑者；从无产阶级论角度将其看作"恶棍地主"之属；因"民抄董宦"一案又冠之以"流氓画家"之名；在政治功绩方面也过分把他贬为"上流无用"之徒；即便是将之视为耽玩书画的"朝服山人"的温和批评，目前看来都有失公允。诸多不辨原委、沿袭陈说的现象提醒我们，若想真正推进当前董其昌研究的客观程度，应尽量避免在研究伊始，就以惯常的社会阶级论，或流行的文化观念，或笼统的"文人画"审美趣味来框定论述的思维。不可否认，从身居高官、游山玩水、痴迷书画的诸多经历看，董其昌身上有着晚明"朝服山人"的一些外在表现。然而，他是否完全像

〔1〕（英）苏立文：《山川悠远：中国山水画艺术》"英文版序"，洪再新译，上海，上海书画出版社，2015。

有些学者所认为的那样，即不需要太多的理由为自己远离庙堂寻求解释，更不会有"先天下之忧而忧，后天下之乐而乐"的强烈社会责任感呢？事实上，当我们认真反思以往的研究时会发现，董其昌已然成了解决我们自身时代处境与问题意识的一块"试验田"，其画风画法创变过程中真实的历史境遇与内心世界，被长期悬而不论。有些学者已经意识到董其昌短暂的政治经历不可忽视，却没能切实地呈现出其内在的政治理想与其新颖画风之间的关联。可以说，他在仕宦初期就树立了揽辔澄清的济世理想与政治抱负，若仅仅将其看作一个过度怡情山水的文人画家的话，恐怕会过分忽视其身上的士大夫品质。目前，新的反思不仅是为董其昌个人政治理想"正名"，也将是重估其"干冬景"山水与士大夫政治思想史关系的一次契机。

第一节　"先向龙池沾帝泽，愿歌鱼藻乐皇风"
——从翰林院时期诗文管窥董其昌"得君行道"的政治诉求

董其昌在政治方面长时间遭受后世诟病的原因，或许是其出仕时间较短，也无多少切实的政治功绩可言，却又能屡次规避风险，最后还获封南京礼部尚书这样的高官。他早年数次科场落第，却锲而不舍地追求举子业。好友陈继儒于万历丙戌（1586）毅然裂其儒冠绝意仕进的激烈做法，也丝毫没有动摇他科举出仕的信念。这种行为或许会被今人看作是对功名利禄的狂热追求，却也能很好地说明他是一位有"经世之志，非甘老于山林者"（叶梦得《石林燕语》卷七）。陈继儒赞云："古礼部尚书兼学士，为苏东坡、周平园领之，儒臣艳为极荣。吾朝南秩宗差冷，自京山本宁李公，与吾乡思白董公，接席而来，皆不久引年，特赐驰传归，士大夫高之，亦二百年容台未始有也。"[2]

董其昌第一次长达十年的政治生涯以"坐失执政意"而告终，这段经历虽然被他自己戏称为"金门大隐十年"（《墨禅轩说》），但很多人事与诗文显示他并不缺乏传统士大夫那种经世济民的宏愿。可以说，目前学界对董其昌翰林院期间的政治状况还不甚了解，甚至有些学者连深入了解的愿望都没有，过分沉浸于笔墨趣味的研究当中。只有更加客观地评价董其昌翰林院期间的政治理想，我们才有进一步论

〔2〕（明）陈继儒：《容台集叙》，《容台集》，725页，邵海清点校，杭州，西泠印社出版社，2012。

述其"干冬景"山水的思想基础。他在翰林院期间撰写的很多政论文章，不仅体现出参政、议政的积极性与胆量，而且所提建议具有很强的现实针对性。这些政论史料将很好地回应现代学者"上流无用""朝服山人"等过分贬低其政治抱负的误解。

一些学者在对董其昌研究的反思中亦认识到，他可能是中国艺术史上最为复杂、最具争议，亦最易在政治方面被误解的古代画家之一。持这种观点的学者，最初集中在美国学界。如美国学者何惠鉴（Wai-kam Ho）就之前学界对董其昌士大夫特征的诸多误解提出过反对意见，他认为：

> 半个多世纪以来，自从董其昌以其在书画方面的卓越地位在学术研究的议程中变得十分重要，有关其生平和成就的种种推测便不可胜数。由于汉学的普遍衰退，以及缺乏文、史、哲及美术、宗教等多学科的交叉成果为依据，这些推测或因政治性的先入为主之见或因盲目的不加批判的接受而日益滋长。寻找真实的董其昌，其艰难有似于晚期中国文化史上企图解决苏轼（1036—1101）前后《赤壁赋》中有关三国史实与宋代文献之间的不符。我们所面临的问题就是将曲解臆测与文献记录、传闻与史实之间进行一番分别。比如，我们对诸如董其昌"淡薄于政治"的流行传说不得不略抒不同的看法；但在另一方面，对于那些根据董其昌的政敌的一面之辞及某些现代传记作者的一家之见，从而把作为一个明末典型士大夫的董其昌描写成最违反儒家的传统，以书画为谋求名利的手段，是一位毫无德行、自私自利的政客，这种看法是否正确对待历史，殊堪疑问。董其昌在政治上及社会关系上取权宜妥协之策的冷漠面具的背后，是否真有一颗理性主义的改革者的热切之心呢？在艺术和政治上持正统论的董其昌，与在哲学和宗教上持反传统论的董其昌——先于其时代数百年即单枪匹马地力争建立综合艺术和文化于一体的新秩序的前卫人物——是同一人吗？假若这些矛盾的统一可以成立，那么促使董氏做出"出仕或退隐"决定的政治和道德上的真正动机是什么呢？严峻的"出仕"问题——无疑是传统士大夫气节中最高的儒家行为准则——会对艺术家的董其昌的理论和实践产生什么影响呢？[3]

〔3〕（美）何惠鉴、何晓嘉：《董其昌对历史和艺术的超越》，见《董其昌研究文集》，250页，上海，上海书画出版社，1998。

文中"将曲解臆测与文献记录、传闻与史实之间进行一番分别"的提示，值得我们重视。在研究过程中，何惠鉴将董其昌的精神世界分为两个独立部分，一个是"士大夫"的世界，一个是"艺术家"的世界。他承认董其昌所任职的翰林院庶吉士和编修的政治地位很重要，却对其私人生活极为保密，在《容台集》中几乎很难找到与其私人经历有关的蛛丝马迹，情感表现也缺乏明显的波澜和强烈的色彩，使其政治抱负难现踪迹。这种理解显然是论者对董其昌现存诗文内容还有体察不深之处。事实上，董其昌"士大夫"与"艺术家"双重身份不仅不可分离，而且也不能像以往看待士大夫画家那样，仅仅将艺术创作看作是对其艰难政治境遇的"调和剂"。可以说，董其昌的山水创作，不仅展现了一位文人画家"集其大成"的艺术世界，更在"素因遇立"的雪景画法和"取势"强烈的风格形式当中，折射出一位有着"得君行道"内在理想，却又不乏焦虑情绪的士大夫的精神世界。这种合而观之的做法，对何惠鉴提出的"严峻的'出仕'问题——无疑是传统士大夫气节中最高的儒家行为准则——会对艺术家的董其昌的理论和实践产生什么影响呢"的观点，自然是一种实践探索与深化。

美国学者李慧闻（Celia Carrington Riely）曾针对董其昌的政治交游与艺术活动做过细致研究。她认为，董其昌是一位颇有政治素养和成就的政治家，当前学术界总是将他排除在晚明政治之外的看法，是一种错误的认识。其特殊之处恰在于他十分善于借助自己精湛的书画艺术与当时的达官显贵结为挚友，在晚明动荡的政治时局中始终保持着稳定的官位。在长达四十五载的风风雨雨中，董至少与十三位大学士交情甚笃，包括王锡爵、叶向高、周延儒三位，他们在各自当政时期是最有权势的人物。此外，还有无以计数的职位稍低的官吏，任职范围从知县到都察院左都御史及吏部、礼部、兵部尚书无所不包。对于董的政治抱负，人们常存怀疑。每当有更具声望的职位，董就不断尝试谋取，此足以证明他的政治抱负。无论我们将来是否还会继续忽视董的政治生涯，但有一点是毋庸置疑的：董自己是把其政治生涯作为其生命的一部分。[4]李慧闻是学界较早关注董其昌艺术与政治关系的学者之一。不过，她将董其昌的"政治抱负"仅仅理解为善于结交权贵来经营艺术，显然在肯定董其昌具备优秀政治素养的同时，也将其认定为是沽名钓誉的政治投机者。这种理解本质上与石守谦提出的其服官用意仅仅就是追求经国大业之外的个人艺术理想的观点基本是一致的。身处晚明复杂的政治环

〔4〕（美）李慧闻：《董其昌政治交游与艺术活动的关系》，见《董其昌研究文集》，827页，上海，上海书画出版社，1998。

境，书画外交是董其昌自我保护的一种手段，不能以此完全否定其内心深处的政治抱负。

能够综合考量董其昌政治意图与艺术风格内在关系的学者，莫过于美国学者高居翰了。他在《山外山：晚明绘画（1570—1644）》一书论述这个问题时，先是引述了另一位美国学者朱蒂思·惠贝克（Judith Whitbeck）的观点。后者认为，董其昌和张居正一样憎恶混乱与机巧，以及过度修饰，爱好一目了然的结构。对张居正而言，这意味着阶级分明的中央集权制度，以及条理分明、有效率的朝廷行政；对于董其昌而言，则意味着一幅由简单、严谨的结构要素所组成的山水画作。董其昌依自己目的所需而掌控形式，追求活力充沛的动感和条理分明的结构设计；同样的，张居正把持朝政，其目的也是希望能够为这个已经危在旦夕的王朝重振秩序。政治的无序，对张居正而言，是繁文缛节和中央集权的瓦解；对董其昌而言，则是拘泥于细节和装饰性，代表衰败以及离弃纯净真理的征兆。两人在着手自己的课题时，也都寄托了一股审慎刻意且自信满满的使命感，仿佛他们都将尽己之力去力挽时代的狂澜。[5]

在此基础上，高居翰进一步提出，假若董氏选择完全投入政治活动的话，那么他的政治生涯模式与其艺术发展模式可能会有几分雷同。他的绘画更像是因为无力回天，但针对画坛普遍的困境调整个人以作弥补之道。"在艺术的范畴之中，董其昌就像自己所期许的，乃是一个成功的创作者"，若换成更大的政治舞台，董其昌很可能达到在艺术领域里所取得的成就。董氏也不愿意自己的艺术被人看成是宦海生涯的替代品，"对于那些批评他过度沉溺于书画的人，他也甚感愤怒。他视艺术为一种道德力量，而他自己则是最能发挥此一力量的人选。艺术和政治纷争历来就一直强而有力地结合在一些伟大的传统人物身上"[6]，从政治角度看，董其昌的山水作品以"一种难以言喻的纷扰不安感"[7]，回应着晚明时期的社会隐疾，表达着对传统，甚至是对晚明衰败政局的深刻怀疑与忧虑。这种理解方式与英国艺术史家约翰·罗斯金（John Ruskin，1819—1900）在《传统艺术对国家的消极影响》一文提出的——伟大的艺术成就总是与国家和社会的堕落相伴而行——的观点，多少有些相似之处。

〔5〕　Judith Whitbeck, Calligrapher-Painter-Bureaucrats in the Late Ming, In Jame Cahill, ed. The Restless Landscape, pp.38-40。

〔6〕　（美）高居翰：《山外山：晚明绘画（1570—1644）》，111 页，王嘉骥译，上海，上海书画出版社，2003。

〔7〕　（美）高居翰：《气势撼人：十七世纪中国绘画中的自然与风格》，42 页，李佩桦等译，上海，上海书画出版社，2003。

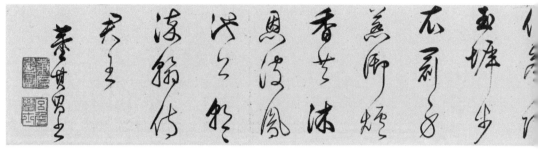

图75　（明）董其昌　草书　《早朝诗》　十六世纪90年代初期　纸本　29.2厘米×463厘米　藏地不详

　　以上学者的分析虽只是宏观地表述了董其昌的政治理想，但却透露出一种人文关怀，与国内近年有人提出的"两面董其昌：揭秘最见不得人的肮脏一面"[8]等论调，显然不在一个学术高度。固然，中国原本就有以道德标准高居其他判断原则之上的艺术批评传统，但后者的阶级论色彩与泛道德说教意味过于浓厚了，在当下的传播力度势必会干扰正常学术研究的深化，影响公众对董其昌其人其艺客观的评价。在上海博物馆举办的"丹青宝筏——董其昌书画艺术大展"上，很多参观者一方面赞美其书画艺术之伟大，一方面感叹其为人品格之低劣，笔者听闻之后感慨良多。

　　在己丑（1589）科试中，董其昌高中二甲第一名，旋即入选翰林院庶吉士。那么，明代翰林院庶吉士的政治地位到底如何呢？一些学者因缺乏对晚明官僚机构的充分了解，进而忽视翰林院庶吉士或编修这种小官的政治潜力。据《明史》（卷七十）载："庶吉士之选，自洪武乙丑，选进士为之，不专属于翰林也。永乐二年既授一甲三人……庶吉士遂专属翰林矣。"[9]有明一代宰辅共计一百七十余人，出身于翰林者高达十分之九，这个时期的翰林之盛前代绝无。自明英宗天顺戊寅（1458）开始，更是出现了"非进士不入翰林，非翰林不入内阁，南北礼部尚书、侍郎及吏部右侍郎，非翰林不任。而庶吉士始进之时，已群目为储相"[10]的状况。弘治辛亥（1491），大学士徐溥曾上书建议加强对庶吉士的培养："本朝所以储养之者，自及第进士之外，只有庶吉士一途，而或选或否。且有才者未必皆选，所选者未必皆才，若更拘地方、年岁，则是已成之才又多弃而不用也。请自今以后，立为定制，一次开科，一次选用。令新进士录平日所作论、策、诗、赋、序、记等文字，限十五篇以上，呈之礼部，送翰林考订。

〔8〕李国文：《两面董其昌：揭秘最见不得人的肮脏一面》，载《中国文化报》2014年11月26日。
〔9〕《明史》，1700页，北京，中华书局，1974。
〔10〕《明史》，1702页，北京，中华书局，1974。

少年有新作五篇，亦许投试翰林院。"[11]据杨业进对晚明的"经筵"制度的研究，明代万历至崇祯年间（1573—1644）的内阁本身没有接近皇帝的法定权利，其成员接近皇帝的唯一切实可行的途径，就是参加原则上定期举行的经筵活动。所以，经筵的任命就成为获得中央权力的重要途径，内阁首辅同时担任掌管经筵的知经筵事之职。经筵中的官员多由翰林院，特别是从庶吉士中选拔升补。而庶吉士则在刚考取的进士中选取，三年散馆后就有资格被任命为翰林院官员。翰林院不仅是最重要的国家储材之地，同时因为其在官僚体系中扮演着敏感角色，进而也成了通往权力核心圈的捷径。[12]

从这种选官制度和培养形式来看，董其昌凭借优异的科考成绩获选庶吉士无疑代表一个极好的政治开端。其《赋得玉河冰泮》一诗就透露出一股喜悦之情，诗云："寒澌忽散御沟东，百道清波太液通。望处月华连沼动，祈来雪瑞及春融。渐听玉碎方流泮，不尽珠遗赤水中。先向龙池沾帝泽，愿歌鱼藻乐皇风。"[13]这首诗写作的具体年月无法确证，大致应为翰林院庶吉士初期，与同科进士焦竑《早春》一诗写于同时。《早春》诗云："帝城芳景倍他乡，献岁韶光似艳阳。风转铜乌春进酒，花迎彩仗昼生香。林莺过雨声初华，苑草含烟带未长。最喜御沟冰泮尽，恩波先绕凤池旁。"[14]诗意与董其昌的几乎完全一致。董其昌诗中的"寒澌忽散""百道清波""祈来雪瑞"等语词，处处透露出新科进士初入帝京时的那种欣喜与憧憬。"先向龙池沾帝泽"一语，与宋代士大夫祈望的"君臣遇合"（陆九渊《与詹子南》）的意思基本相同，呈现了董其昌由衷的"得君行道"之政治诉求。这种出仕理想在《长安冬至》中亦有类似的表述："子月风

〔11〕《明史》，1701页，北京，中华书局，1974。
〔12〕杨业进：《明代经筵制度与内阁》，载《故宫博物院院刊》1990年第2期。
〔13〕（明）董其昌：《容台集》，59页，邵海清点校，杭州，西泠印社出版社，2012。
〔14〕（明）焦竑：《澹园集》，卷四十二，清金陵丛书本。

光雪后看，新阳一缕动长安。禁钟乍应云门曲，宫树先驱黍谷寒。台上书祥传太史，斋居问礼向祠官。纷纷双阙鸣珂下，未觉玄关闭独难。"董其昌自云"素无宦情"，但绝非没有传统士大夫那种"兼济天下"的理想与责任。故此，我们一定要分清古代士大夫所表现出的政治理想与政治兴趣两种不同的态度。（图75）

董其昌仕宦初期的政治抱负，主要体现在这个时期的"馆课"与"阁试"诗文中[15]。即便它们有时带有一种表面化的颂美成分，也能反映出董其昌对自己政治身份的清楚认识。"阁试"与"馆课"，是明代翰林院为了培养庶吉士的从政能力而制定的学习计划。据沈德符《万历野获编》之"科场二·阁试"记载："科道本以试卷为刍狗，惟庶常自考改以后，仍亲笔墨，朔望有阁试，每旬有馆课。"内容多涉及国计民生、读史心得，甚至包括朝廷时政等方面。翰林院之所以要为入选的庶吉士安排"馆课"或"阁试"等学习内容，其中也包括农耕田桑、社会时政等问题，与明代政府对文官政治责任的培养有很大的关系。明代以诗书为立政根本的做法，程度远远超过了以往任何一个朝代。至于如何看待明代翰林院通过诗文培养庶吉士的方式，朱东润曾作过这样的评价：明代的翰林院是政治演进的结果，对于整个政治发生了重大影响。翰林院的新科进士对于实际的政治并不负有任何职责，只是在悠闲的岁月中给自己以充分的修养。大部分人是研讨诗文，但也有一部分人士在那里讨论朝章国故、议论时政。文学的人才，政治的人才，都在翰林院里一起培养。明代政治之所以能够延续二百七十年之久，与翰林院的文官培养制度是分不开的。无论晚明政治局势如何地衰颓，翰林院始终将"敦本务实，以眇眇之身任天下之重，预养其所为"的培育理念，贯彻于庶吉士的日常学习中。例如，明代张居正庶吉士期间就有《论时政疏》等文章。他从"宗室骄恣""夷狄之患""边备未修"等五个方面提出了个人看法，并恳请皇帝"览否泰之原，通上下之志，广开献纳之门，亲近辅弼之车"。这样的政论思想在董其昌庶吉士期间的诗文中也有很多表现。上文提及的惠贝克对张居正建立的政权秩序与董其昌创造的艺术形式的比较，乍听起来有些牵强。但二人入仕初期的诗文内容确实有很多共性，体现了翰林院以诗文"立政"的培养效果。

《容台集》收录的"阁试"与"馆课"有数十篇之多，代表性的篇目有《省耕图》（阁试）、《忧旱吟》（阁试）、《议国计疏》（馆课）、《勤政励学

〔15〕邵海清在点校《容台集》时指出，从董其昌早期的作品看，居官翰林院期间，是他锐意进取的时期，写作也十分勤奋，在他的集子中，标为"馆课""阁试"的诗文就不下三四十篇，其中不乏《救荒弥盗议》《议国计疏》《陈言时政疏》《勤政励学箴》等关心时政和民生的篇什，这些文章立意谨严，针砭时弊，言辞率直，议论剀切，颇能见出他的才学、胸襟和气度。

箴》（馆课）、《救荒弥盗议》（阁试）、《陈言时政疏》（阁试）、《征虏将军出塞歌》（馆课）、《夜气浩然之气》（馆课）、《读卫霍李广传》（馆课）、《荀杨大醇小疵》（馆课）、《读盐铁论题后》（馆课）、《读陆贾新语贾谊新书刘向新序评》（馆课）、《知命俟命立命说》（馆课）、《军兴议》（馆课）、《御虏大捷露布》（馆课）、《岁差考》（馆课）等等。从以上所列篇目即可看出，董其昌在翰林院庶吉士期间的学习内容，是非常广泛而丰富的，受到了严格的从政素养训练。诚然，这些"馆课"与"阁试"带有一定的功课性质，或许一些文辞内容与实际政事并无瓜葛，但不可否认，他在学习过程中一定领悟到了一位真正的儒者所应具备的那种忧国、忧君和忧民的出仕责任。

初入京城之时，董其昌既怀着登科后的无限欣喜，又有着获选翰林院庶吉士的踌躇之志。他在《帝京篇》（馆课）中盛赞道：

> 涧瀍风雨会，崤函天地区。河山灵气有迁换，一一拱北开皇都。皇都险扼居庸麓，不断华夷山矗矗。八圣经营巩帝图，三犁扫涤维坤轴。形胜曾标天府雄，烟花复道画图中。势压九龙丹地迥，云中千雉禁城重。中天闾阖开宫扇，承露双茎霄汉见。凌风却月斗嶙峋，建章鸤鹊茏葱观。太液池边白玉堤，蓬莱阙上紫金泥。浴天巨浸疑通汉，曤日层楼为祝厘。长安甲第干霞起，四术九衢平若水。朝闻珂佩接四清，夕听歌钟喧北里。道旁无复酒人悲，碣石徒传拥帚台。击壤应多尧市曲，和歌时出柏梁裁。吾闻都邑四方极，升平繁奢穷物力。纵赋长杨讽几何，高髻之谣良可则。京华春色日边舒，蔀屋遐陬岂尽如。愿辟九重明四目，不使人间有向隅。[16]

《恭读宣宗皇帝御制翰林院箴》（馆课）"璇题揭周训，丽藻炳尧章。念此司言重，温语申官常。……愿言镂心骨，佩服终弗忘"[17]等语，显示出董其昌初为人臣的恭敬之心。《省耕图》（阁试）则体现出他对遵天之道，顺地之理农桑耕作之事的关心："融风扇时燠，东皋农事起。田畯遵时令，平秩从兹起。沟塍纡以直，畚锸烟云里。腰镰乍刈葵，携馌齐炊黍。鹑野际熙阳，鸾旗丽帝京。禩禩抚籍衣，刿刿染场履。天近雨粟多，日临土膏美。汗漫八骏游，芜没三

〔16〕（明）董其昌：《容台集》，6-7页，邵海清点校，杭州，西泠印社出版社，2012。
〔17〕（明）董其昌：《容台集》，1页，邵海清点校，杭州，西泠印社出版社，2012。

勤政勵學箴

太極搆天大寶首物健惟不怠動故不屈一念之急萬情之囂一日之荒萬幾之缺粵稽往古惟為無為相倣

相戒惟時惟幾政已氣動猶思弼違學已氣中猶應老儆何以勤政此心常迕威福必攬無參吾慍聽問雁敬

而存不振而奮何以勵學此心常純外自講陳內達重闈扣文求交考古問津晝為宵得靜養眸存毋曰深居不疊聽斷九重

嚴遞三接猶判一念不新牽情必湊辰午二朝休裁舊貫毋曰索廬不報討論便碑易志治艷泪真講靡濟洛論斷斷召對

盛典欽哉慎遵毋曰勤勞有妨珍攝此身康寧縣心兢業戶樞不朽流水不深法天行健諒我性膝主不勤勵陰陽或易天之晦明人之感舛日出而作日入而息自古

繡幕恒舞酣歌宣不偷快恍戰天和三風十愆聖哲麗訶主不勤勵陰陽社之貲有無不言少府何私主不勤勵愛憎恐懼顧指

拂心榜簽任意敢不受戒其情賓懍鳥窮則啄獸窮則嚙湯敬日躋盤盂勤詞武敬勝怠凡杖得師

聖主好善時命箴規小臣祗承敢告僕司

勒撰并書

知制誥
日講官翰林院編修臣董其昌奉

图76
（明）董其昌　楷书《勤政励学箴》
十六世纪九十年代中期　金笺
214.5厘米×61.8厘米　辽宁省博物馆藏

推址。脵此省耕仪，风规传画史。愿置黼座前，劳农振前轨。"[18]诗意与世传《耕织图》画意一致。面对晚明动荡不宁的边防之患，董其昌在《征虏将军出塞歌》中也显示了自己的雄心壮志："健儿手握月支头，夺得燕然胡虏愁。功成不受封侯印，只为长缨志欲酬。"[19]

《议国计疏》（馆课）一文就当时国家边防与货币财政、崇尚节俭之关系，提出如下恳切之政见：

> 窃读三边帅臣之疏，谓丑虏寒盟，其形已成，以理度之，大都止其岁币则变速而祸小，益其岁币则变迟而祸大，而丑虏之变，乃事有必至者。以国家空虚，而岁币之日增，有所不可继也。夫挑戎首难，谁谓长计，然今岁辽左之役，虏不大举乎？纵不可取必于战，独不能坚壁清野，击其惰归乎？以岁币之半，平时则养军，有事则犒士，独不用乎？国家守边二百五十年，其为款市者二十余年耳，未见二百余年皆中虏也。扁鹊之治病也，病在肌肤则治，病在腠理亦治，病在骨髓则不治，今国之穷于虏，不止腠理病矣。什此不讲，而曰节俭，何裨于事哉！夫国计之急，在眉睫之近，而迂阔无用之言，岂足以救时乎？顾国家之所以困者，非一朝夕故也，繇其于迂阔无用之言，一切弁髦之积渐至此耳。语曰："见兔而顾犬，未为晚也；亡羊而补牢，未为迟也。"臣之议止此，惟圣明采择。[20]

奏疏以治病之理喻示治国之道，透露出一股浓郁的忧国意识。辽宁省博物馆藏有董其昌《勤政励学箴》楷书立轴一幅（图76），此箴内容亦收入《容台集》。据落款"日讲官翰林院编修臣董其昌奉"推测，此箴写于董其昌被授予翰林院编修之后。文中，上书者谨慎地针对何以勤政、何以励学提出了自己的看法，大致有以下四点：

> 主不勤励，暇日必多，曲房绣幕，恒舞酣歌，岂不愉快，恐戕天和，三风十愆，圣哲所诃；

[18]（明）董其昌：《容台集》，1页，邵海清点校，杭州，西泠印社出版社，2012。
[19]（明）董其昌：《容台集》，10页，邵海清点校，杭州，西泠印社出版社，2012。
[20]（明）董其昌：《容台集》，344—345页，邵海清点校，杭州，西泠印社出版社，2012。

　　　主不勤励，阴阳或易，天之晦明，人之感寂，日出而作，日入而息，自古圣王，宵衣旰食；

　　　主不勤励，民瘼恐遗，寸丝粒粟，亿膏兆脂，闾阎之积，宗社之赀，有无不言，少府何私；

　　　主不勤励，爱憎恐惧，颐指拂心，榜箠任意，敢不受哉？其情实怼，鸟穷则啄，兽穷则鸷。[21]

　　董其昌之所以在文中不厌其烦地列举"主不勤励"的危害，主要是针对万历时期的朝政状况而发。

　　翰林院期间，董其昌还写有不少颇具实效意义的政论文章，其中最值得一提的有两种，其一是他对"争国本"事件中万历皇帝迟迟不举行册立太子大典而作《生子当置齐鲁之乡》一文。文中有云："夫太子者，天下之本也，本数动则天下不安。为支子者，莫不有侥幸之心，而思以奸天位，其究也长为社稷忧矣。是故，远计之主必慎焉。而其立子也，必以长不以宠废公，必以贵不以孽匹嫡。其于太子也，早教诫不使习匪辞，慎左右不使比宵人，固其本也。固其本则天子虽有爱子弟，曾不得越次而求焉；天下虽有强诸侯，曾不得伺隙而动焉。上无背叛之虞，下无诛伐之患。"[22]在当时的政治局势之下，能说出这等言辞是要有足够的胆量的。其二就是董其昌于万历丁酉（1597）典试江西时所写的那三篇奏疏：《江西乡试录序》《丁酉江西程》《爱惜人才为社稷计》。如果这一出京履职行为仅被简单地理解为"追求经国之大事之外的个人艺术理想"的话，那么，我们很难深入理解这些政论文章的撰述意义。这三篇文章总字数加在一起不下一万两千言，内容关乎朝廷时政与人才储备等诸多问题，情切旨深，让我们见证了董其昌参政议政的积极性。然而，囿于目前对董其昌士大夫身份的误解，这些政论文章的思想史价值从未被学术界正视过。其中，《爱惜人才为社稷计》一文可能与当时因焦竑而起的"科场案"有密切关联。而《丁酉江西程》文末所云"高欢、李密辈非与好龙不得真，则毒龙端可虑矣"等语，显然也隐含对万历皇帝亲贤人、远小人的规劝，侧面表明朝庭党争之酷烈。如此主动的上疏议政和为君谋划的行为，足见担任编修的董其昌并非人微言轻，应该有着一定的政治地位。

　　当年八月，董其昌出任考官到达江西后，适逢万历皇帝诞辰，"诸士试推周

〔21〕（明）董其昌：《容台集》，359页，邵海清点校，杭州，西泠印社出版社，2012。

〔22〕（明）董其昌：《容台集》，324-325页，邵海清点校，杭州，西泠印社出版社，2012。

公之旨具言之",故此有了《丁西江西程》一文。此文是一篇近万字的宏文，实可谓万言书。董其昌借撰文祝寿之机，以"君身强固"以"保民""亲贤则寿""得一士而制千里之难，举一人而开汇征之门"等话语劝诫万历皇帝应重视修身与选贤。此文篇幅较长，笔者择录几段重要文字以飨读者。关于"人主"修身保民之论有云：

> 夫子论舜孝曰得名辄曰得寿。古者建公孤曰傅之德义，导之教训，辄曰保其身体，而宋儒曰人主保身以保民，曰君德清明，君身强固，正人君子所深愿，则皆周公之意也。岂尊生之道，即帝王不废，与三代以降，其享国永年，比于尧舜禹汤商三宗周文王者，何罕睹也，将《无逸》之主固不世出欤？乃若唐宋诸臣，有言和气洽则长生可得者，有言养身莫若寡欲者，有言敬祖宗则寿、亲贤则寿者，有言修德正事、反灾为祥则永年者，其说亦有合于《无逸》否欤？周公作《无逸》独详文祖，我圣祖（按：指洪武皇帝朱元璋）以忧勤开基，则周之文王也，诸士亦能扬厉之欤？皇上春秋鼎盛，将万亿年敬天之休，比岁端居拱默，若有意于静摄者，而忠计之士，拳拳以《无逸》进，岂以帝王尊生之道，在此不在彼欤？……自古荩臣哲辅所为危明之主摅说论者，亦多术矣，入之者或苦而不甘，受之者或貌而非质，至如纳约甚切，苞摄甚多，能使人主一听而即悟，一悟而百悟者，其惟周公享国修短之说乎？[23]
>
> 人主固有委命于天、忘身殉欲者，始于不自爱其生，终之不复能爱天下之生，何也？乐不与奢期而奢至，奢不与横征期而横征至，横征不与暴虐期而暴虐至，暴虐不与奸佞期而奸佞至，酒池也，祸水也，迷楼也，于身为伐生之斧斤，于国为殄世之膏肓，其民离其社屋，其名曰万世积毁，其德曰秽闻于天矣。故保身、保民，两得之道也；国之永命，君之永年，两得之道也；名配尧舜，身后彭祖，两得之道也；君德清明，君身强固，两得之道也。[24]

关于"人主"亲贤纳士之论有云：

〔23〕（明）董其昌：《容台集》，414—415页，邵海清点校，杭州，西泠印社出版社，2012。
〔24〕（明）董其昌：《容台集》，416页，邵海清点校，杭州，西泠印社出版社，2012。

自昔谋国者尝不与豪俊共功烈乎？张百目以为罗是恢弘之远略也，乘众尤以为翼是忠笃之长虑也，得一士而制千里之难，举一人而开汇征之门，壮尊俎之折冲，洗山川之瘵滞，顾不韪哉。虽然，事有同指而异归，同情而异效者，何也？人固不易知，用人亦不易也，与之为有方豪杰之士或逸而出焉，与之为无方觊觎之士或贸而入焉，是败道也。败生惩、惩生疑，遂曰天下果无奇士，夫使贤知长往而奸雄窃笑者，必繇此矣，此之不可不辨也。盖刘邵有用奇之论，而世多非之曰，士要于适用已耳，常人吉士自古所须，绝智异能世不多得。〔25〕

是故莫急于知人，莫要于善用，夫知人难也，造事者能知人，虚怀者能知人，广询者能知人，去谗者能知人；善任难也，礼士者能用人，因应者能用人，推诚者能用人，一权者能用人，今夫以愚欺智，罔弗察也，以私投私，罔弗受也，兼听之言，罔弗公也，偏听之言，罔弗私也。造事则权度精，虚怀则藩篱撤，广询则以耳正目，去谗则以心正耳，皆知人之术也。士故有志不可以骞也，材各有宜，不可枉也，信而见疑，不可任贤也。能而复御，不可用将也。礼士则士殉知，因应则官任器，推诚则心瞀输，一权则手足展，皆用人之道也，斯以万举而万当也，不然慎勿言用奇哉！〔26〕

读完以上数段文字之后，我们是否还会认同董其昌是"上流无用"或"朝服山人"的观点呢？

《江西乡试录序》〔27〕一文开篇盛赞国家取士之勤，"累朝功令至皇上乃始大备"。其所云"大备"者有三。一者，"先时郡国诸生，饩于胶庠者，尝以二十余年得观辟雍之盛，盖发种种短矣。皇上采礼官议，有非时之贡著为令，世世守之"；二者，"先时国家有大庆典，若皇子生，东宫册立，间一广举额，以示特恩。皇上采成均议，两京益二十五人著为令，世世守之"；三者，"先时令京朝官典省试，盖其慎也，一再举行，旋及报罢。皇上采科臣议，一如两京成事著为令，世世守之"。有此三者，实乃国家朝廷达到今日之千载盛世之保障！在此文中，董其昌还以考官的身份评价了乡试一级考试对朝廷取士的重要性："夫

〔25〕（明）董其昌：《容台集》，429 页，邵海清点校，杭州，西泠印社出版社，2012。

〔26〕（明）董其昌：《容台集》，434 页，邵海清点校，杭州，西泠印社出版社，2012。

〔27〕（明）董其昌：《容台集》，168—169 页，邵海清点校，杭州，西泠印社出版社，2012。

国家之法，以简为功，以繁为病，以纷更为扰。惟是兴贤选士，自疏而密，遇变则通，真才辈出，弥补由此乡比之制。累朝更定，至皇上大备，而又自今岁始，今岁其得士乎？"董其昌自觉有幸得遇朝廷开恩选士，如今又蒙皇上委以典试江西的重任，但深感数年来碌碌无为，未能尽心竭力报效浩荡之皇恩。故此，他又言及重任在肩，应勉力行事：

> 顾臣何能为役，臣东海孤生也，遭上拔擢，簪笔史馆。皇上视朝，臣承乏传册，皇上御讲帷，臣承乏横经五年所矣。皇上居严处深，臣未尝得一陪法从，惟索长安未米是愧，若借衡文，以报万一，斯臣殚竭驽钝之日也，其敢弗勉！
>
> 臣自少时，臣父授以江西诸君子之书。往岁奉命封藩吉府，出豫章之境，问所为走庐陵、南丰道者，皆与王程不属，末繇涉其山川，瞻拜祠下有远想慨然耳。若诸士之于欧曾，犹水木之有本源，云仍之有谱牒也。彼其操觚命牍者，夫非二先生之绪言余韵耶？臣得受而纵读之，录其尤雅驯者，上诸天府，即神理绵绵，典刑不泯，于生平尚友之怀甚惬，其又何敢不勉！
>
> 在昔岁戊子司衡江右者，臣之房考也。兹役也，江右人士意且厚望臣曰："夫夫也其知人得士，能不愧师门否乎？"臣又何敢不勉！[28]

文中，他还提出了选拔举子的一点个人建议："臣实安能而几以甄识真才，敦在三之义乎？乃臣有以信之诸士者：夫士不自负，然后能不负君亲；不负君亲，然后能不负朋友。砥节砺名，肩宏任巨，士自得之，其声光及举主者，皆其余也。"通读这些文章，读者不仅会为董其昌严谨的行文逻辑、广博的史识与史才所折服，更是对充盈于字里行间的"忧患"意识所感染，处处显示出"居庙堂之高则忧其民，处江湖之远则忧其君"的士大夫内在品质。董其昌之所以如此晓之以理、动之以情地陈说修身保民、任贤选能，完全是在恪尽职守地履行翰林院编修这一史官的职责。文中，他还以史官的身份表达了"私史者，史之惑术也"，为异端之学，故欲撰"正史"以"扶正学之脉"的理想，为其日后复出编纂《神宗实录》奠定了基础。从这些政论文中，我们感到董其昌对这次典试江西

〔28〕（明）董其昌：《容台集》，169页，邵海清点校，杭州，西泠印社出版社，2012。

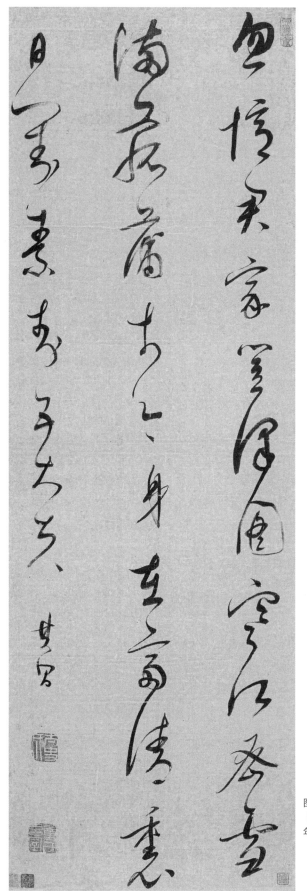

图77
（明）董其昌　草书《题画赠张平仲充守》
年代不详　143 厘米 ×47 厘米　私人藏

任务的用心和重视。虽然他在江西南昌停留的时日并不算多，也有借公差机会游览名胜和鉴赏名迹的想法与行为，但却不能以此推论他对事关国家人才选拔之政务有丝毫的懈怠心理与敷衍之举。

　　若想进一步了解董其昌翰林院期间士大夫的忧国之思，读者可阅读本书附录之《议国计疏》《军兴议》全文。现存董其昌《三思书》书法墨迹，借书写唐代名相魏徵《谏太宗十思书》之机也传达了为君分忧的职责。吴纳逊在评董其昌的艺术遭遇时曾说："一生抱负，仅以文艺传，是小厄也。而董其昌为书画孜孜一生，近之学者每以为不过临摹规古而已，是大厄也。"[29]当今学界有些研究者无视董其昌士大夫身份及其早期政治抱负与实际作为，仅将之目为"上流无用"之徒的"恶评"，才是其身后所遭逢的真正"大厄"，与之比较，其绘画作品及"南北宗"理论所遭受的那些贬低与辨伪，只不过"小厄"而已！

　　万历甲午（1594）冬，已升任翰林院编修的董其昌与友人程可中道中相遇，后者在《逢董玄宰太史入姑苏卜宅》一诗中云："长林已怪卧经时，傍海遥传咏五噫。东观剩留金匮秘，北山新得草堂移。芸窗将辟迁图史，画舫徐牵置鼎彝。阿阁共瞻威凤远，终看皇路有清夷。"[30]"清夷"指世事太平，此处所指与李白《感时留别从兄徐王延年从弟延陵》中"愿言保明德，王室仁清夷"的意思近似。友人之诗隐含着对董其昌能施展政治抱负的殷切期望。董其昌还有"忽忆君家《笠泽图》，寒江密雪满菰蒲"（《题画赠张平仲充守》）之诗句。今人据《左传·哀公十七年》"越子伐吴，吴子御之笠泽"和唐陆广微《吴地记》"松江一名松陵，又名笠泽"等文献考证，"笠泽"即指董其昌的家乡松江一地。此诗后两句又云："于今身在齐青里，日对秦封五大夫。""五大夫"指"五大夫松"，秦始皇封禅泰山时，"逢疾风暴雨，赖得松树，因复其道，封为大夫松也"，后世以之比喻受到皇帝恩遇之意。董其昌在此诗中以"五大夫松"来祈盼得皇帝之"遇"以行兼济之志。（图77）

　　董其昌虽身为翰林院文官，但内心也不乏一些对武将"捐躯赴国难，视死忽如归"豪情的属意与向往，他曾多次书写《燕然山铭》（图78）。这种驰骋疆场的报国理想，最先在《击剑篇》（馆课）中得以抒发：

　　　　古剑寒锋青械械，昔年得之丰城客。阴阳为炭天地炉，谁假纯钩

〔29〕（美）吴纳逊：《董其昌与明末清初之山水画》，见《董其昌研究文集》，651页，上海，上海书画出版社，1998。
〔30〕引自郑威《董其昌年谱》，26页，上海，上海书画出版社，1989。

图 78　(明)董其昌　行书　《燕然山铭》(局部)　年代不详　绫本　上海博物馆藏

金跳踯。琉璃匣里莲花色，明月环端秋水碧。自是荆轲一片心，佩将
燕市频磨拭。传闻西陲烽火惊，龙泉夜吼如有神。拔剑起舞扶星辰，
旋风烁电光燐焇。决尽胡云一万里，血溅胡天净虏尘。[31]

若说"决尽胡云一万里，血溅胡天净虏臣"等诗句，带有一定的想象与浪漫
色彩，那么，他在送友人方众甫备兵永平之诗中的表白，对于边患不断的晚明时
局就具备强烈的现实性了。诗云："塞帷问孤竹，开幕应莲花。古塞天逾险，长
安日未赊。文人停草檄，老将竞鸣笳。得系单于颈，承恩许及瓜。""郎选高司
马，边功屡赐金。股肱京辅重，拊髀主恩深。四塞河山固，千行榮戟森。胡尘应
坐扫，多有塞垣吟。"[32]

董其昌还善于借用古代士大夫的典故来鼓励朝中友人兼济天下。一如《送李
素我侍御北上》有云："迎秋骊御指神京，皇路将因揽澄清。""揽澄清"一
语，出自《后汉书·范滂传》"滂登车揽辔，慨然有澄清天下之志"。龚自珍
《己亥杂诗》中亦有："少年揽辔澄清意，倦矣应怜缩手时。"此诗有对友人李
素我出仕后能够为国家建功立业不负皇恩的一份寄托，也体现出送行者自己的心
迹。再如《送钱机山还朝》："佚荡天门马首瞻，王程不为简书严。共言匡鼎还
东观，遂有商霖出傅岩。"其中"佚荡天门"一语，出自《汉书·礼乐志》："天
门开，佚荡荡。"颜师古注曰："佚荡荡，天体坚清之状。"意指天下清明。与
此类似送友人还朝时以"得君行道"之理想殷殷嘱托的诗还有："新恩入典羽林
军，好及清朝几策勋"(《送唐存忆漕台还朝》)、"伏蒲风采重明廷，又见花骢
指帝京。三辅澄清需揽辔，九流人物待持衡"(《送刘侍御还朝》)等。[33]

〔31〕(明)董其昌:《容台集》，16 页，邵海清点校，杭州，西泠印社出版社，2012。
〔32〕(明)董其昌:《容台集》，25—26 页，邵海清点校，杭州，西泠印社出版社，2012。

图 79
（明）董其昌　行书《张九龄〈白羽扇赋〉》
1632 年　绫本　136.5 厘米 ×60.2 厘米
台北故宫博物院藏

　　按照惯常的认识，董其昌一生耽玩书画，倾心游历，似乎没有多少政治责任和理想可言，但他有很多送别诗和山水画都是专门为当朝谪迁的官吏们而作。从万历辛卯（1591）送座师许国还家，到天启甲子（1624）送好友叶向高归闽，都能证明他的一生似乎还与送别朝中的士大夫相伴，诗意总是有着歧路沾襟的感伤况味。而且，无论所送之人是北上"还朝者"，还是南下"告归人"，董其昌在劝慰友人的过程中，也都蕴藏自己的一份忧国之思。（图79）如"父老相呼看归相，年来忧国鬓成丝"（《送叶少师归闽》之一）、"东山再起为苍生，公衮还初无限情"（《送叶少师归闽》之四）。目前关于董其昌的交游研究，汪世清已经作过一些初步的探讨。他在《董其昌的交游》一文中罗列了与董其昌生前关系较密切的朋友，多达近九十人。这些人物主要集中于老师同年、同社兄弟、艺苑故交、鉴藏同好、新安朋好、同朝知己、禅悦之交、学术师承等几个方面。[34] 汪世清主要围绕董其昌书画家身份的交游关系，对其朝廷官员或士大夫身份的交游事例没有给予太多的关注。从《容台集》收录的"赠别诗""送行诗"或"酬谢诗"来看，董其昌结交的一些我们较不熟悉的朝廷官员，如"李玉海左谏""李湘洲太史""沈继山司马""丹阳令王东里""穆仲裕中舍""郑方水大宗伯""王宪葵中丞""李霖寰少保""王霁宇大司马""黄侍御""李侍御""尹使君""何兵部"等，可能是探求其内在政治理想的一个重要切入点。粗略统计，此类诗歌不下百首。关乎史实者不在少数，如《朱永白比部为尊人讼冤事竣还朝送之》。值得一提的是《送蒋寒玉之任贵竹》一诗，其中"惊看血溅九重门，蹇蹇肝肠奉至尊。天地保持终不死，雷霆摧折岂无恩"之描绘，不禁令人想起万历时期因"争国本"等诸多政治事件而遭受廷杖和罢官的那些朝臣。可以说，在晚明时期，除了表面化的应酬之外，像董其昌这样一生不断地在诗、书、画中表达自己政治理想的书画家，实不多见。（图80）

　　近日，笔者看到这样一首现代书画家的题画诗："身在最俗处，雅在最高层。觅得陶潜意，不与董宦争。"诗意显然从惯常的文人雅俗角度将陶渊明与董其昌看作对立的两人，殊不知董其昌内心实有一股深沉的魏晋"风骨"。一位长期研究陶渊明的朋友曾说，在阅读《容台诗集》时发现，董其昌很多诗意与魏晋士人感时忧生的气质有很多相通之处，尤其对陶渊明处世境界的向往绝非一种附庸之辞。很多诗句都是基于现实人事与心境而发，一方面，他有着对陶渊明隐居

〔33〕 以上所引诗句均出自董其昌《容台集》，邵海清点校，杭州，西泠印社出版社，2012。
〔34〕 汪世清：《董其昌的交游》，见《艺苑查疑补证散考》，106—151 页，石家庄，河北教育出版社，2009。

图 80
（明）董其昌
草书《题杜日章册九首》之《玉斋举》
年代不详 124 厘米 ×47 厘米
私人藏

生活的向往，如"彭泽八十日，襄阳不再春。悠悠世网中，着此天放民。鸟飞时复倦，龙性故难驯。余亦从此逝，幽怀谁与论？揽取衡山云，以赠东林人"（送黄侍御归江西）；"九曲棹歌丹九转，十年尘土肠为遣。卢敖竹杖亘千寻，黄石阴符遗一卷。回思九陌走黄埃，浮名于我何有哉？渔父桃源岂再来，天工粉本深徘徊。……宦路无穷素作缯，学人慢看朱成碧"（《题武夷山图》）。另一方面，他也很好地理解了陶渊明"精卫衔微木，将以填沧海。刑天舞干戚，猛志固常在"这种"金刚怒目"式的诗句中隐藏着的壮志未酬之意志，其诗有云："只见陶公怡岭上，谁知剑客是图南。"[35]

以上所引董其昌诗文仅是《容台集》中的一小部分，今后还有待进一步深入研究。董其昌翰林院期间的恪尽职守，也换来了万历皇帝的嘉赏。《石渠宝笈续编》收录有《董其昌自书封敕稿本》，第一部分写于万历丙申（1596）八月二十四日，主要内容是万历皇帝对董其昌父董汉儒、母沈氏的赞辞；第二部分写于丙申（1596）闰八月二十八日，是皇帝对董其昌本人的褒扬。文云："奉天承运，皇帝敕曰：'国家设禁林以居髦俊，优其体貌，而假以清闲，毋亦谓立其身于纷华波荡之外者，乃可与肩鸿巨，其所期注匪鲜也。尔翰林院编修董其昌，博野闳才，清修彦士。毓英中秘，穷缃帙于搜鱼。擢秀北扉，拨藻词于倚马。卓然士望，郁为国华。兹以岁阅，授尔阶文林郎，锡之敕命，夫天禄石渠之任，凤称华重，倘狃于地，望而以艳心应之，乃失朕遴选至意。尔业以恬淡端悫，推重士林，予实汝嘉，益贞而操，朕且有后命。敕曰：'朕读彤管之章，知古之有虚德者，率勒在女史。吾史官橐笔编摩，岂其妇也，而不思所垂乎。'朕故不靳赞册以章之。"[36]以上封敕内容，虽说不一定出自万历皇帝本人之手，但最起码代表当政者的一份态度，是对翰林院编修董其昌人品与才能的莫大肯定。

最后，笔者再就后世的评价标准做些简要分析。一种标准是以晚明"民乱"之类的社会性问题否认其个人艺术成就。在一些学者看来，董其昌一生中最大的行为"劣迹"，可能莫过于万历丙辰（1616）发生的"民抄董宦"一案。本质上，这类事情发生的基础性根源，与社会制度所引发的诸多群体之间的等级体系的"社会分化"（Social Differentiation）有关。[37]晚明时期，地方乡绅与普通民众之间长期弥漫着一种冤冤相报的敌视态度。那些发生在民间或局部的敌对与冲突，是晚明朝政失序状况的一种下层增殖。日本明清史学者森正夫有一项专门针

〔35〕 以上所引诗句均出自董其昌《容台集》，邵海清点校，杭州，西泠印社出版社，2012。
〔36〕 引自郑威《董其昌年谱》，32 页，上海，上海书画出版社，1989。
〔37〕 参见（以）艾森斯塔德《帝国的政治体系》，阎步克译，贵州，贵州人民出版社，1992。

对明末时期太仓州沙溪镇乌龙会叛乱的研究，有助于理解当时的民众与乡绅之间的冲突性质。这种冲突不是单纯的"奴变"，而是由奴仆、佃户、生员等所主导的"对沙溪镇原有社会秩序存在方式本身的反叛，即试图完全推翻原来以士绅、士大夫为顶点的等级社会秩序。"这种社会秩序不能被简单地看作基本生产关系的地主—佃户关系，或作为政治关系的国家—百姓关系，而是呈现一种纷繁复杂的情况，例如尊—卑、长—少、上—下等一系列政治秩序。[38]另一位日本学者岸本美绪提出，明末之际，江南社会随着国家上层权力的"真空化"而产生了很多崩解社会秩序的不安定因素。频发的民乱，就是晚明混乱政局的一个缩影。事实上，若一味地以二十世纪的无产阶级论等观念，将士大夫身份的董其昌完全划归"恶棍地主"之属，可能也不符合古代中国"食禄之家，与庶民贵贱有等"（《明实录》）的阶层制度。所以，鉴于其他史学领域的研究成果，若想客观而深入地认识董其昌其人其艺，艺术史领域也急需排除某些社会制度与文化观念等外在因素，既不能以具有时代性民间纠纷这个大的社会阶层问题为标准，简单地将董其昌判为"恶棍地主"，也不能本着泛道德意识将之贬为"流氓画家"，进而否认其伟大的艺术成就。[39]当然，笔者并不否认作为晚明江南士绅的董其昌，有许多与我们今天的阶层标准或道德准则不符之处，其退避式的处世原则也不完全符合孟子提出的"无恒产而有恒心，唯士为能"的要求。若一味以"上流无用"一语来苛责生存于皇权制度下的士大夫的隐居行为，是否也应该认真地反思一下今天一些所谓的"知识分子"的社会责任与良知意识呢？若一味以"民抄董宦"一案否定他的艺术成就，是否也应该检审一下当今很多有"名望"的画家鬻画敛财和声色犬马的生活状态呢？高居翰具有针对性的一段回忆和评价引人深思："1616年，因横霸地方而激怒地方百姓，宅第遭人焚毁。因为如此，也因为他的绘画被指责犯了形式主义及一味仿古等'反动作风'的错误，他的作品曾经在书画展览会中绝迹多年。1977年冬，他的一幅山水画在北京故宫博物院展出，而连同展出还有一则标签，公开清算他在社会与艺术上的罪过。中国人在风格上附会道德观，并且以这种道德价值评断绘画优劣的习惯依然存在。设若我们认同这样的价值前提，那么这种展览会的措施也就天经地义，不足为怪。但是，如果我们从董其昌所属的社会与知识阶层的观点来看，则同样的严峻画风，以及其与过去画史间的深邃对话关系，在在都成为他画作真正价值之所在。"

〔38〕参见于志嘉《日本明清史界对"士大夫与民众"问题之研究》，载《新史学》（台北），
　　　1993年第四卷第四期。
〔39〕严文儒在《董其昌全集》"前言"部分对"民抄董宦"问题的实质也有很好的分析。

　　另一种标准是孔子对"志于道"与"游于艺"的区分。例如，焦竑和董其昌是同科进士，有着相似的政治理想，又都在讲官之位上遭遇政敌打击而降职外放。对于二人相似的仕宦境遇，沈德符云："己丑词林，如焦弱侯、董玄宰，俱文学冠时，一以察谪去，一以察例转。"[40]随后的数十年里，焦竑和董其昌，一隐于学，一隐于画，几乎都没有再取得过更加辉煌的政治功绩。不过，就后来的历史评价而论，前者的治学选择基本没有受到过后世的任何质疑与批评，反而在学问上获得了极高的声誉。后者寄身书画的选择却被学界长期误解为"上流无用"或"朝服山人"，这显然受到了"志于道"与"游于艺"两种不同观念的影响。在此，我们还可以举一个类似例证。晚明士大夫王惟俭，万历（1595）乙未进士。他与董其昌一样，不仅有遭遇贬谪后家居二十余年不问世事的经历，而且，二人都"好书画古玩"，被士林共称"博物君子"。然而，后人显然对董其昌耽玩书画的负面性关注远大于王惟俭。这又进一步证明了董其昌其人其艺，在后世的时代观念与史学研究中都有可被利用的"工具性"价值，针对他的各种历史解释也让我们看到了诸多研究者自己的身份立场与思想观念在其间的投影。

　　此外，世人对董其昌"忧谗畏讥"性格的理解，可能没有领会其"恬淡"从政的一面。他在随莫如忠和陆树声学习举子业的时候，就接受了这种仕宦之道。时人对莫氏淡泊名利的品性多溢美之辞，赞陆树声为"性尚玄泊，简薄世好而恬于仕进"。两位老师"玄泊"与"恬默"的政治素养对董其昌有很大的影响。好友陈继儒一生绝意仕进，似乎没有任何现实的政治经验，但他从史著当中获得了很多启示，不仅从韩愈的"居闲食不足，从官力难任。两事皆害性，一生常苦心"和苏轼的"家居妻儿号，出仕猿鹤怨。未能逐十一，安敢抟九万"两诗中，品味出一种"二公犹不免徘徊于进、退之间"的窘境。而且，他还以山涛、白居易为例，建议处于党争中的士大夫要采用"淡泊可以身安"的态度。叶有声《容台别集序》有言："士君子于出处去就之际，未有无得于中而能超然于外者。……公有言：'庶臣修名，大臣捐名。'捐名者，横心之所念无利害，横口之所言无是非。"[41]所以，有些学者以"淡"来评价董其昌缺乏对政治的热情，一味避世，殊不知董氏之"淡"绝非缺乏士大夫的政治抱负。或许，"恬淡"处世的背后那股深沉郁勃之气，也恰是了无雪痕的"干冬景"风格创变的性

〔40〕（明）沈德符：《万历野获编》，《明代笔记小说大观》本，2340页，上海，上海古籍出版社，2005。

〔41〕（明）叶有声：《容台别集序》，《容台集》，728页，邵海清点校，杭州，西泠印社出版社，2012。

图 81
（明）董其昌　《传衣图》
1623 年　纸本水墨
101 厘米 ×39.2 厘米
故宫博物院藏

格基础。

　　董其昌早年坚持举子业，出仕后遭逢万历时期复杂的政治局势，第一阶段的翰林院政治生涯以"坐失执政意"而告终，但在长期的归隐生活中没有失去士大夫的济世之志，并将之贯彻于子孙的教化中。现存故宫博物院的《传衣图》（图81）跋文可为证。其孙董庭偶得祖父当年高中二甲第一名的策论试卷，董其昌重睹当年试卷后不仅欣喜异常，作画"易"之，而且借机表达对其孙努力奉行举子业的一份期冀。题跋有云："己丑南宫墨卷五策为好事者所藏，得岸上人袖以示予。风檐仓卒，书道殊劣。何烦碧纱笼袭之三十五年也。自予孙庭收之则不啻传衣矣。以此画易之。"这件冠名为"传衣"的画作不光有"易卷"之目的，创作手法上寓意传承古代大师遗墨而"集其大成"，在画意内涵上又以"干冬景"的新颖画法隐喻这位晚明士大夫的政治理想，并以此来教育子孙。

第二节　　"手写《浪淘沙》，峨眉雪可扫"
——"干冬景"山水政治寓意刍议

　　古代皇权政治体制的特点及其长期延续，对很多类似董其昌这种士大夫身份画家的创作心理产生了极其深远的影响。他们在出仕为官期间，即便能够长期忍受或认同来自政治方面的各种压力，但却不会全然无所作为、甘心顺承，总会以恰当的绘画题材与风格形式对所身处的政治境遇作出诠释。有些时候，来自外界的限制与束缚，反而成了推动他们创造新艺术风格或表现手法的关键动力。具备良好政治素养的古代中国画家们，在创作中并不会十分明确地表达自己对某个时政问题的具体态度，更多的情况是以一种隐晦的题材与风格来暗示内心的不安与焦虑。其中，雪景山水则深刻地体现出政治境遇与艺术表现之间复杂交集。若从宏观的思想史价值而论，雪景山水在士大夫画家手中的风格演变与画意丰富过程，可以作为"精神史的美术史"来理解。它在不同时代的风格演变与画意增生，将会极好地验证思想史研究的那个核心议题：人类各种各样的表达方式，总是基于对自身所处环境的有意识的反应。

　　以往一些学者总是倾向于将雪景山水与其他一些隐逸作品笼统地划归为同类，事实上这是不确切的。通常意义上的隐逸山水有一种强烈的内向性，会使观者的身心沉浸在其所渲染的世外桃源似的幽居之境，或者在影射外部世界的污浊、庸俗与纷争时令人思归，例如沈周《策杖图》所表现的。（图82）雪景山

图 82
（明）沈周　《策杖图》
1485 年　纸本水墨
159.5 厘米 ×72.2 厘米
台北故宫博物院藏

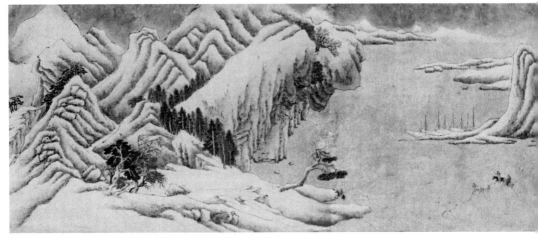

图 83　（明）文徵明　《关山积雪图》（局部）　1528 年—1532 年　纸本设色　台北故宫博物院藏

水虽然也有这类特征，但"白雪"意象却带有两种相互冲突的蕴意，一方面表达着画家对高洁、孤傲品格的坚守，有一种强烈的出世愿望。文徵明跋《关山积雪图》（图83）时所云："古之高人逸士，往往喜弄笔作山水以自娱。然多写雪景者，盖欲假此以寄其孤高拔俗之意耳。"另一方面又透露出画家没有完全放弃儒者匡时救弊的济世理想，这就使之与其他隐逸题材有了不同的象征旨趣。画家所要表达的不是隐逸生活的理想主义气质，而是在仕隐之间进退维谷的忧郁情绪。苏轼被贬黄州之时建"雪堂"、四壁绘雪景来警示自己要保持兼济之志，这是后世士大夫多以"峨眉雪"喻示政治境遇的原因。[42]可以说，后一种主旨在雪景山水"素（雪）因遇立"的风格画法与士大夫"得君行道"的政治诉求之间，达成了一种图文呼应关系。

　　发展到晚明时期，雪景山水已经形成了一套特殊而隐晦的表意系统。那么，士大夫身份的画家董其昌又是如何通过新风格形式与笔墨结构，暗示其在仕宦过程中所经历的那些不能明言的内心感受，以及对晚明混乱政治状况的忧虑呢？曾有学者这样指出，在中国历史上，大凡遇到政治统治失序、社会关系紧张之时，都会有很多优秀知识分子从不同角度提出各自的解决方案。董其昌自幼深受儒家思想熏染，定然懂得士大夫兼济天下的政治理想与社会责任。不过，若仅从借助

〔42〕　"峨眉雪"的另一种称谓是"子瞻之壁"，伪托明代陈继儒之名的《小窗幽记》中有云："四林皆雪，登眺时见絮起风中，千峰堆玉，鸦翻城角，万壑铺银。无树飘花，片片绘子瞻之壁；不妆散粉，点点糁原宪之羹。飞霰入林，回风折竹，徘徊凝览，以发其思。画冒雪出云之势，呼松醪著饮之景，拥炉煨芋，欣然一饱，随作雪景一幅，以寄僧赏。"

禅宗精神帮助书画创作构建出一套正统观，从而就能把涣散的社会重新恢复到有序的状态去解释董其昌的士大夫精神世界的话，可能在方向性与现实效果等方面还不够准确。毕竟，书画艺术本身的正统观和秩序性——如以禅论画的"南北宗"之说、"文人画"之论，或许很难对非画家身份的士大夫们有任何直接性影响，反倒是被身处政治漩涡中的士大夫广为认同的雪景山水之风格与画意会更具说服力。例如，与董其昌同年及第的士大夫焦竑，在万历丁酉（1597）"科场案"中遭遇政敌诋毁并被贬谪，在题《秦淮卧雪图》这件雪景山水时就以"顾寤寐于穷檐枯槁之流，枕藉乎荒寒幽绝之境"之语来抒发自己内心的不平之气。焦竑本人并非画家，却对雪景山水隐喻士大夫现实政治境遇的特殊画意非常了解。《袁安卧雪图》受到士大夫的推崇，也是基于同样的原因。此种具备"共识性"的主题画意，恰如美国学者姜斐德分析的，"表面上无关世务的画作中所隐含的寓意是士大夫阶层越来越重视绘画的一个重要因素，绘画的关联体系作为一项功能，使得学者可以在避免打击的情况下表达他们的异议"〔43〕。换句话说，通过观赏雪景山水，生存于皇权专制下的士大夫们能够在艰窘的政治境遇中寻找到一个可以退守和栖居的精神家园，以此来保持品性的高洁并消减政治争斗带来的厌倦感，内心却始终没有放弃士大夫的兼济之志。

　　根据董其昌的师学经历，我们可以将其翰林院期间的画法创变历程大致分为前后两个阶段：1589年至1595年为第一阶段。董其昌除了在画法上对宋元绘画

〔43〕（美）姜斐德：《宋代诗画中的政治隐情》，封底，北京，中华书局，2009。

图 84
（北宋）范宽　《雪景寒林图》
年代不详　绢本水墨
193.5厘米 ×160.3厘米
天津博物馆藏

传统做了初步综合之外，座师许国在"争国本"中被迫致仕一事和岁末"雪夜送归"途中遭遇的"逆旅"，让他深刻领悟出传统雪景山水对士大夫政治境遇的隐喻能力。《西兴暮雪图》可能是董其昌现存有确切纪年作品当中最早的一件，也是其早期一幅接近自然主义风格的雪景山水。疏简的笔墨带有很强的文人趣味，但依旧呈现出一股雪意盎然的自然景致，很符合他评北宋雪景山水时所说的"瑞雪满山，动有千里之远。寒林孤秀，挺然自立，物态严凝，俨然三冬在目"[44]之感。（图84）除了现实遭遇的"逆旅"之外，此作明显延续着雪景山水隐喻士大夫身处逆境而遗世独立的主题画意，表达着董其昌对座师许国落寞政治境遇

〔44〕（明）董其昌：《画旨》，《画论丛刊》本，79页，北京，人民美术出版社，1960。

的同情。这个时期，他又将自然云雾实景与传统米氏云山相结合，进一步增强了画面"云峰石色"的明暗效果，也初步实现了对"山出云时云出山，化为霖雨遍人寰"这一政治理想的隐喻；1596年至1599年为第二阶段。随着对晚明政局的深入了解和个人政治阅历的丰富，董其昌在创作中逐渐掩饰了传统雪景山水"值物赋象"的自然主义倾向，创造出备受苏州画派讥诮的了无雪痕的"干冬景"。这一风格概念成立的具体历史情境，除了董其昌基于政治危机对传统雪景山水的改造外，还关乎着苏州画派与松江画派两者之间的互相争胜。两个画派之间的矛盾，表面上看是艺术宗派或风格趣味之争，深层原因还是一个不同地域的士大夫如何理解政治身份的问题。唐志契所云"苏州画论理，松江画论笔。理之所在，如高下大小相宜，向背安放不失，此法家准绳也。笔之所在，如风神秀逸，韵致清婉，此士大夫气味也"一段话，从"理""笔"之别角度反映出问题的部分本质。因而，单纯依赖风格史或笔墨趣味等评价标准而忽视画人士大夫身份本质的话，将很难找到董其昌早期画法创变的真正动机与画风区域性存在的基础。

就身份本质而论，董其昌虽以书画创作与画学理论名世，但在古代社会制度之下，儒家士大夫的兼济理想无论如何都不会让他以现代意义的"艺术家"姿态生存于世。这种情形也就决定了他实施风格画法创变的现实基础，一定与当时复杂的政治境遇有着莫大的关系。因为，这些士大夫类型的画家身上烙着一抹纠结色调——"在政务中他们是amateur（业余者），因为他们所修习的是艺术，而其对艺术本身的爱好也是amateur式的，因为他们的职业是政务"。[45]董其昌一生所要面对的不仅仅是之前优厚的艺术传统，士大夫的身份本质还要求他面对一个儒家的"道统"问题，这是古代中国社会以学者（包括画家）与官僚双重身份为特征的"士大夫政治文化"的一个缩影。[46]李日华在董其昌"今士大夫习画山水者"基础上所作的议论——"余闷闷，守一丘一壑。董公概为比数，亦以此道寂寞"，明确地传达出此类画家的内在纠结。

很多事例证明，一个人随着年龄的增长、政治阅历的丰富，以及各种交游关系的渐趋复杂，其思想也会越发"渊深"，对行为举止或内在想法的掩饰能力或手段也将越强，甚至可能达到讳莫如深的程度。万历时期，由于皇帝与大臣之间的关系日渐紧张，文官集团内部也有着错综复杂的矛盾与冲突，无论是在朝为官

〔45〕 Joseph R.Levenson: Confucian China and Its Modern Fate, University of California Press, Volume One.

〔46〕 参见阎步克《士大夫政治演生史稿》一书相关章节论述，北京大学出版社，1996。

者还是辞官归隐者，在行为举止上都变得异常地谨小慎微，整个王朝弥漫着一股浓重的"政治性"焦虑，这也是雪景山水风格愈加抽象化的本质根源。此时，董其昌若仍以世人皆能领会的传统雪景山水手法进行创作，显然不太适合当时的政治局势，很可能会被政敌恶意曲解为是创作者对其政治遭遇的不满，甚至是直接针对最高统治者万历皇帝本人怠政与不公的抱怨。所以，基于对万历王朝政治状况的审慎观察，董其昌逐渐抛弃了传统雪景题材较为直观的自然主义手法，将之转换为一种更加含蓄、抽象，充满形式感的"干冬景"山水。这个艺术风格创变案例，也是一个中国画家善于"利用风格和题材去避免风险"[47]的绝佳例证。

任职翰林院十年期间，艺术创变诉求与特定政治境遇的交织，促使董其昌不得不借助某些具有历史观念和象征意图的画法、画意隐藏自己的仕宦处境与政治理想。从接近实景的《西兴暮雪图》开始到成熟"干冬景"风格的出现，他成功地借助传统雪景画法，完成了从风格形式到画意内涵的巧妙融合。来自复杂政治境遇方面的压力，使得自然主义风格的雪景山水在中晚明"君子思不出其位"政治哲学观念指导下变得极其抽象化，原本直观的主题画意也就变得愈加隐晦起来。从风格形态上看，"干冬景"山水具备以下几个典型特征：方向感明确的"直皴"笔法（图85）、凹凸和边缘留白的山石造型、"取势"效果强烈的画面结构（图86），以及双松、枯树等形象（图87、图88）。这些创作手法与唐岱《绘事发微》中归纳的雪景画法并无二致，只是在画题和风格方面隐去了对自然雪意的直接性表述。此种抽象化的雪景山水，是董其昌经历了翰林院政治生活之后的一份创造，代表着晚明时期一种新的政治生态，曲折地表达着万历王朝士大夫们所身处的更加复杂的政治境遇，以及因此而提升的更为智性的生存智慧。可贵的是，"干冬景"山水并未失去丰富的思想内涵，在雪景画意上"入乎其内"，在风格形式上却又"超乎其外"，在"可见"的风格形式中弥散着很多"不可见"的人文思想与时代特征。这样的风格是一种新的思想代码或图像象征，亦要求我们具备从观看经验或创作手法的"习俗惯例"，转向对新"象征符号"的体验与解释能力。当然，对于熟稔雪景山水手法的古代士大夫而言，即便是抽象化的新颖风格元素，凭借知性也可以达成一种共情。

就"干冬景"山水的思想史价值而论，它是董其昌根据晚明政局特点对传统雪景画法及画意的一份新综合，其间蕴含着他基于自己的仕宦经历（包括复杂

〔47〕（英）苏立文：《二十世纪中国艺术与艺术家》，249页，陈卫和、钱岗南译，上海，上海人民出版社，2013。

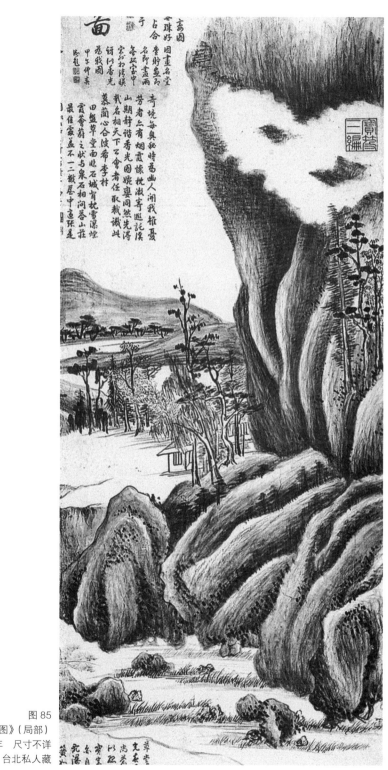

图 85
（明）董其昌　《婉娈草堂图》（局部）
1597 年　尺寸不详
台北私人藏

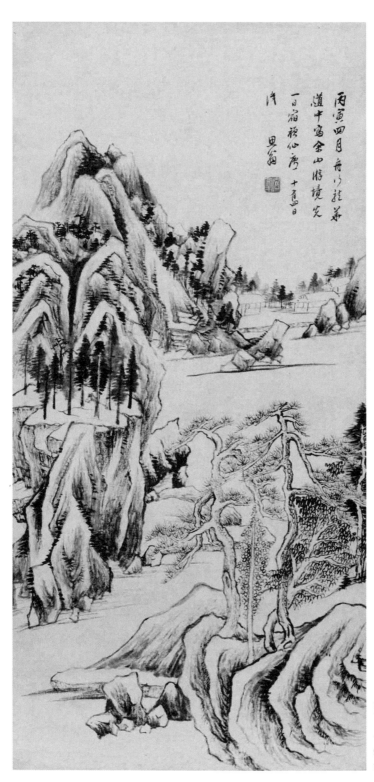

图 86
（明）董其昌　《佘山游境图》
1626 年　纸本水墨
98.4 厘米 ×41 厘米
故宫博物院藏

图 87 （明）董其昌 《松岗图》 1618 年 纸本设色 42 厘米×29.6 厘米 故宫博物院藏

图 88　（明）董其昌　《仿古山水图》　1623 年　绢本设色　38.8 厘米 ×27.9 厘米　故宫博物院藏

政治境遇和南北不同的生活习惯等多方面因素），对万历时期文官集团的政治处境和士大夫仕宦心态的独特理解。通过这种新颖的风格形式，我们不仅能深入理解他对宋代士大夫"君臣遇合"出仕情怀的探求，同时也会从"锁重峦"式的山石积叠和动势强烈的画面结构当中，感受其在艰难的仕宦境遇中积蓄良久的内在焦虑与进退之忧，以及那股受到理智控制的郁勃之气！渐趋抽象化的雪景画法，虽然不能令人直观地感受到雪景意象，但却没有舍弃雪景之"积素未亏，白日朝鲜"的内在画意，以及北宋士大夫所崇尚的"内圣"之学与"外王"理想。"积素未亏，白日朝鲜"一语，出自东晋谢惠连《雪赋》。李周翰注云："言积雪未销，白日鲜明。"那么，"积素未亏，白日朝鲜"的自然雪景，又是如何隐喻士大夫"内圣外王"的崇高理想的呢？从字面上看，"积素未亏"可与庄子的"暗而不明，郁而不发"，儒家的"修身养德""穷则独善其身"等"内圣"宗旨相对应；"白日朝鲜"之"烂兮若烛龙衔耀照昆山""粲兮若冯夷剖蚌列明珠"，也能与庄子的"愿天下之安宁以活民命"和儒家"达则兼济天下""士不可以不弘毅"的"外王"理想相应和。"积素未亏"对应"内圣"，反映于画题即漫山覆盖皑皑白雪之"积雪"，如《长江积雪图》；"白日朝鲜"对应"外王"，反映于画题即雪后晴空之"雪霁"或"霁雪"，如《关山雪霁图》或《江山霁雪图》。文辞或图名之间的隐性关联，是雪景山水受到士大夫喜爱的最根本性原因。身为士大夫，董其昌关心合理性社会秩序的重建，只不过受万历时期政治环境的限制，不得已将原本坚持举业以达"治世"的抱负与热情，转投到对雪景山水风格画法的艺术创变当中，专情于这份自魏晋以来托白雪之"积素未亏，白日朝鲜"以明志的"内圣外王"之学。显然，董其昌身处落寞境遇时钟情书写谢惠连《雪赋》的做法，也着实让他更加透彻地理解了"白羽虽白，质以轻兮；白玉虽白，空守贞兮。未若兹雪，因时兴灭，玄阴凝不昧其洁，太阳曜不固其节。节岂我名？洁岂我贞？凭云升降，从风飘零，值物赋象，任地班形。素因遇立，污随染成，纵心皓然，何虑何营"这段话的实意与士大夫政治境遇之间的内在关联。[48]（图89）

　　毫不夸张地讲，缺乏自然雪意的"干冬景"山水，不仅体现了董其昌个人对

〔48〕万历戊戌（1598）十一月初，董其昌遭受政敌以"雅善盘礴"的弹劾而"坐失执政意"，五日内连续书《雪赋》《月赋》《登楼赋》三篇关乎士大夫政治境遇的古文。除此之外，董其昌还经常书写《答客难》《枯树赋》《盘古叙》等篇章。《容台集》有如下一条："每至暮春禊日，写《兰亭序》一通，今日舟次泖上，简筐中得乌丝唐笺，但可作行楷，遂书此序。自正月至今，两都士大夫未得黼幽之期，群飞刺天，黑风簸荡，人人自危，安知有黼陟不闻之适乎？此时写《盘古叙》，较胜《兰亭》多矣。"

图89　（明）董其昌　楷书《雪赋》（局部）　年代不详　纸本　天津博物馆藏

传统雪景山水风格画法的创化能力，更展示出以新的风格形式隐喻士大夫仕宦境遇的卓绝智慧。这种巧妙的转化，与其"手写《浪淘沙》，峨眉雪可扫"之诗句，可谓相得益彰。"峨眉雪"之典出自北宋苏轼诗文，或本于"君不见峨眉山西雪千里"（苏轼《雪斋》），或取自"乱石穿空，惊涛拍岸，卷起千堆雪"（苏轼《念奴娇·赤壁怀古》），或源出"堂以大雪中为之，因绘雪于四壁之间"（苏轼《雪堂问潘邠老》）。总之，此语与北宋士大夫苏轼在政治境遇落寞之时托"雪"明志密切相关。董其昌借此既表达了对苏轼人生境遇的同情，也显示出其新颖画法与雪景山水的内在关联。诗中之"扫"字，一方面点明了其"干冬景"山水为何会了无雪痕，另一方面亦不乏他从政治境遇坎坷而又没有失去兼济理想的苏轼身上领悟到士大夫的忧思与旷达，多少有些"回首向来萧瑟处，归去，也无风雨也无晴"的韵味，此种心意也寄托在"拈将海国秋山翠，得似峨眉雪后春"[49]诗句中。董其昌曾以"豹隐神逾王"和"严霜飞而枝槁"提醒身处政治漩涡的晚明士大夫们，一定要透彻领悟"君子思不出其位"的政治哲学，又托"白雪郢中翻"之曲高和寡与"其叶弥凋，其根弥固"，警示处江湖之远的谪臣们，落寞之际也要保有一份济世忧君之责。仅一"翻"字，就打破了士大夫身逢逆境时以"犹雪之在凹者"（苏轼《雪堂问潘邠老》）来表达自己不得已的随顺"适然"之态，也使得苏轼贬谪黄州构堂绘雪以安其心，但终归是"身待堂而安，则形固不能释，心以雪而警，则神固不能凝"（苏轼《雪堂问潘邠老》）[50]的尴尬与纠结，得到了一定程度的化解。诸多风格画法与诗文材料都能证明这样一个事实：董其昌早期画风、画法的变革基础，综合了传统雪景山水和其现实政治境遇两方面的因素。画家既以白雪之随顺飘零，喻示命运之顺、逆不由自主的境遇，又以"郢中飞雪再征歌"表明自己隐居期间并未"忘世"，时刻怀有士大夫治国平天下的兼济理想。董其昌的艺术风格固然可以从"禅学""心学"等层面去理解，但其翰林院十年的政治经历是研究其士大夫内心世界的必要凭借，也是其艺术风格创变的深层动因。

董其昌本人颇为自得的——"下笔便有凹凸之形，此最是悬解，吾以此悟高出历代"一语，仍有超越风格趣味之外对政治境遇及生存智慧的隐喻意图。其

〔49〕（明）董其昌：《容台集》，140页，邵海清点校，杭州，西泠印社出版社，2012。
〔50〕此句话原文如下："是圖之构堂，将以佚子之身也，是堂之绘雪，将以佚子之心也。身待堂而安，则形固不能释，心以雪而警，则神固不能凝。子之知既焚而烬矣，烬又复燃，则是堂之作也，非徒无益，而又重子弊蒙也。子见雪之白乎？则恍然而目眩。子见雪之寒乎？则竦然而毛起。五官之为害，惟目为甚，故圣人不为。雪乎雪乎，吾见子之为目也，子其殆矣！"

"严处余朔雪，处处点苍山。风磴吹花息，阴崖积素闻"（董其昌《赋得乱山残雪后》）诗中的"积素"（雪之明）与"阴崖"（石之暗）等语汇，极其形象地描绘了雪景山石的"凹凸"明暗手法。这种"凹凸"手法的内在画意，可以通过"任地班形""污随染成""何虑何营"（谢惠连《雪赋》）、"此凹也，此凸也。方雪之杂下，均矣，厉风过焉，则凹者留凸者散。天岂私于凹凸哉？势使然也。势之所在，天且不能违，而况人乎？子之居此，虽远人也，而圃有是堂，堂有是名，实碍人耳，不犹雪之在凹者乎？"（苏轼《雪堂问潘邠老》）等古仁人论飞雪飘零之"适"与士大夫出仕之"遇"等关系的言论，获得很好的理解。"素（白雪）因遇立"之说，实可等同于宋代士大夫"得君行道""君臣遇合"之论。其语意既表达了白雪飘飞"任地班形"之自然状态，也暗示士大夫应有"氤氲合化，庶物从生，显仁藏用，即有为己，功不归己"（李霖《道德真经取善集》）的政治素养。董其昌作品之"取势"效果所欲传达的旨归，可能与思想史上的"势"（即政统）之观念，有一定的内在关联。《孟子·尽心上》中云："古之贤王好善而忘势，古之贤士何独不然？乐其道而忘人之势，故王公不致敬尽礼，则不得亟见之。见且由不得亟，而况得而臣之乎？"明末士大夫吕坤（1536—1618）对此作过如下解释："故天地间惟理与势最尊。虽然，理又尊之尊也。庙堂之上言理，则天子不得以势相夺。既夺焉，而理则常伸于天下万世。故势者，帝王之权也；理者，圣人之权也。帝王无圣人之理而其权有时而屈。然则理也者，又势之所恃以为存亡者也。"针对君主"势"之尊、"权"之穷与士之"遇"的关系，董其昌在《爱惜人才为社稷计》那篇策论中有一段较为深刻的阐发：

> 君子欲人主重士，而以人主之所尤重者予士，则亦惟是重士之道当讲也。天子者势至尊，权至重也，而不得以之震士者，何哉？八荒之内，义莫不为臣，升沉为云泥，用置为虎鼠，夫是之谓主权。万乘之主之社稷得焉，而泰山失焉；而累卵得焉，而磐石、而覆盂失焉。而一发引千钧，朽索驭六马，夫是之谓士权。天子之权，无所不震，然世不乏枯槁之士，则其权穷；世亦不乏色举之士，则其权又穷。而士之权，不遇夫鹜社稷之主，莫有穷也，纵士鹜爵禄，君可鹜社稷乎？惟能重士而两权者，皆归之人主矣！[51]

此外，关于董其昌"凹凸"画法与政治统治关系，班宗华的议论值得一提。

〔51〕（明）董其昌：《容台集》，317 页，邵海清点校，杭州，西泠印社出版社，2012。

他认为，以往学界认为董其昌最具影响力的理论，乃是符合正统谱系衣钵传承而又最不让清王朝感到威胁的"南宗"山水画理论。事实上，董其昌关于山水画如何达成空间感与立体感的理论——"凹凸论"，才是备受清王朝警惕的对象。"假使清朝没有在1644年征服中原，今日董其昌最广为人知的理论或许会是他的'凹凸论'。整体观之，董其昌在这个复兴'凹凸'传统议题上所奉献的全部文字，构成了一种无异是全新的中国画论。"〔52〕这段论述虽显简略，却将董其昌的"凹凸"画法与清王朝政治统治观念联系了起来。董其昌创造的"直皴"笔法、"凹凸"效果及重在"取势"的风格形式，自然可以与士大夫政治理想建立关系，具备了向思想史研究延伸的可能。"论理"的苏州画派苛责其只知"论笔"的时候，却忽视了"直皴"笔法与"势"之表里关联。此之正可所谓"笔之所在，如风神秀逸，韵致清婉，此士大夫气味也。"

在"士贱君肆"的皇权体制下，晚明士大夫基于明哲保身的处世原则，看似将"修身"与"治国"一切两段（余英时语），而其内在的政治理想与抱负并没有完全泯灭。士大夫身份的画家董其昌以更加智性的方式，通过"难以言喻的纷扰不安"的风格形式，及"未若兹雪，因时兴灭"隐喻出处关系的雪景题材排遣其内心压抑良久的那份忧郁。在将传统雪景山水画法抽象化的过程中，他既重视这种艺术题材的历史经验，亦强调时代特质与个体境遇等现实因素。毋庸置疑，画家董其昌借助传统雪景主题与画意所实施的风格画法创变有着现实的政治境遇基础，具备深刻的思想史价值。雪景山水在董其昌早期画法变革中的角色，绝不仅仅是一个单纯的画法问题，更有着他基于晚明政局和亲历的仕宦感受，从雪景山水与士大夫境遇关系上对其内在画意的复兴意识，将直接关系到对"干冬景"山水思想史价值的定位。在古代政治思想的呈现难度大于政治制度的前提下，晚明时期还没有哪一位画家能够代替或超越董其昌的历史地位。"干冬景"山水新颖的艺术风格，是对宋代士大夫树立的"得君行道"政治理想和晚明士大夫普遍认同的"君子思不出其位"生存智慧的双重视觉表述。现在看来，二十世纪八十年代出现的"没有他（董其昌），形势丝毫不会改变"〔53〕的论断，就需要重新考量了。

〔52〕（美）班宗华：《董其昌与西学——向高居翰致敬的一个假设》，收入《行到水穷处：班宗华画史论集》，343页，刘晞仪等译，生活·读书·新知三联书店，2018。

〔53〕卢辅圣：《历史的"象限"》，载《朵云》1985年第9期。

第三节　翰林院期间三件作品的创作情境及风格画意

董其昌自万历丁丑（1577）开始学画至万历辛卯（1591）之前，前后长达十五个年头，按理说不论是仿古还是自创，都应该有过不少作品，但这个时期的存世作品真是凤毛麟角。笔者认为可能有以下三种原因。一、董其昌早年忙于举子业，并未在绘画上太过用功。他跟随陆树声习举子业时开始学画，可能仅是课余之际文人"游于艺"的一种消遣方式。二、董其昌中举之后随即北上，逐渐接触到品质更好的宋画，而且重新审视了元画，有了广泛的视野，不再单纯局限于前期对黄公望的师法。或许，在他本人看来，中举之前的作品在风格画法等诸多方面过于单一，也不太成熟，故未刻意保留。三、董其昌较为成熟的风格画法与其中举出仕有着必然的联系。来自旁观或亲身经历的政治境遇，以及对仕、隐关系的反思，甚至客居北方的思乡情绪，都促使他对艺术题材与风格创变产生了新的思考方向。故此，他对早年居家期间缺乏真实人生阅历的作品，就更加的不重视了。那么，董其昌翰林院期间的艺术作品到底传达着一位士大夫怎样的政治境遇与情感世界呢？下面，笔者将以《西兴暮雪图》《潇湘白云图》和《燕吴八景图》三件作品为例证，分别从董其昌选择雪景山水实施画法创变的历史机缘、风格形式与政治蕴意的丰富和客居北京的思乡情绪等三个方面，对其"干冬景"山水形成的历史条件作些简要分析。

一、"何当送归夜，风雪满西楼"
——《西兴暮雪图》创作背后的政治隐情

从目前所掌握的作品资料来看，《纪游图册》第十九开上的《西兴暮雪图》（参见图1），是现存董其昌北上出仕后最早的一件作品，亦是其早期画法创变与雪景山水之关系的"起始性"证据。万历辛卯（1591）岁末，董其昌在护送被迫致仕的座师许国回新安老家途中遭遇"逆旅"，触景生情有感而作《西兴暮雪图》。这件作品被"藏匿"在《纪游图册》卷末，很容易被观者划归游览纪胜之类。其风格题材与画意内涵，在三十余幅册页山水中却又如此卓尔不群。可以说，笔者对董其昌"干冬景"山水与政治境遇关系的论述，就是以"雪夜送归"这个历史事件为基础，可以简单地概括为以下对应关系：《西兴暮雪图》的创作——万历辛卯岁末，董其昌送在"争国本"事件中被迫致仕的座师许国还家，途经钱塘西兴，遭遇"逆旅"——北宋以来雪景山水对士大夫政治境遇的隐喻。

图 90　《明太傅文穆公像》
左侧为董其昌手书《太傅文穆公像赞》

此一历史事件与艺术作品之间存在真实的关系，是毋庸置疑的。这对于我们深入开展董其昌早期画法创变资源和现实情境研究而言，的确是一份难得的历史依据。依此而延伸出来的关联性研究，也使得本书所有围绕董其昌画法创变资源的讨论、作品纪年与真伪问题，意在增强其"干冬景"风格与其现实政治境遇之间关系，并希望在石守谦所发现的雪景画法基础上，对其所忽视的雪景画意与士大夫政治境遇之联系作些必要的补充。

除了送归途中遭遇的"逆旅"，这件作品与座师许国在数月前"争国本"事件中被迫致仕相关。许国（1527—1596），字维桢，号颖阳，安徽新安人。嘉靖辛酉（1561）乡试第一，乙丑（1565）进士，官至吏部尚书建极殿大学士。万历己丑（1589）二月，许国与王弘海共同主持南京会试。据董其昌本人所作《太傅许文穆公墓祠记》记载："神宗朝岁在己丑，吾师许文穆公典南宫试事，所举会稽陶望龄、华亭董其昌、南昌刘日宁三人。"对于曾经科举不顺的董其昌而言，许国在这次考试中对他有极大的知遇之恩。（图90）此外，许国亦雅好书画，董其昌翰林院初期与之交往甚密。

"国本"，即"太子者，国之根本"之意。"争国本"是万历时期关乎皇帝继承人的一个重要政治事件，影响极其深远。神宗万历朱翊钧的长子朱常洛，是他和一位王姓宫女于万历壬午（1582）八月所生。因其母地位卑微，万历皇帝始终不喜欢这个儿子。后经皇太后以"母以子为贵，宁分差等耶"的劝说，万历皇帝方才勉强接受了朱常洛，并封其母王氏为恭妃。实际上，万历皇帝真正喜欢的是郑姓女子，并早就封其为淑妃，万历癸未（1583）又受封德妃。万历丙戌（1586）正月，郑氏生下皇三子朱常洵，再次进封皇贵妃。由此，在长子朱常

洛和三子朱常洵之间展开的"争国本"事件，就逐渐拉开了历史帷幕。这个事件从万历丙戌（1586）二月群臣上疏要求册立长子朱常洛为太子开始，到万历辛丑（1601）正式举行册立大典，长达十五年之久，直到万历甲寅（1614）福王朱常洵被迫就藩洛阳才真正宣告结束。所以，"争国本"事件前前后后算起来，一共持续了近三十年。它给晚明王朝带来了无穷的政治危机，如皇帝怠政、宦官专权、朝官结党等等。很多朝廷官员也因此遭遇了政治打击，仅内阁首辅前后就有四人受到"争国本"事件的牵连，如申时行、王家屏、赵志皋和王锡爵，其他各种级别的官员高达三百多人。

后世历史学家非常看重"争国本"事件对明代政治的影响，如黄仁宇在《万历十五年》一书中做过如下分析：万历皇帝对于自己私生活被人干涉感到难以忍受，他觉得册立谁来当太子，就如同把精美的物品赏赐给一个自己喜欢的人一样，别人无权干涉；而大臣们却认为贵为天子怎能像常人那样感情用事、为所欲为呢？他们总是愿意把希望寄托在一个众人仰慕的好皇帝身上，而最紧要的是那个"好皇帝"是他们尽心尽力辅佐之人。他们获得的赏赐不管是官阶或是财物，都会随着皇帝本人的声望而提高赏赐之物的价值。这样的皇帝，实际上已经不是国事的处理者，而是一个权威性象征，应该做到寓至善于无形。如果他能够"保持感情与个性的真空"，经常演习各种礼仪，以增强抽象的伦理观念，他就和以往的"有道明君"相符合了。张居正改革社会的试验和培养皇帝的努力，虽然以身败名裂而告终，但大臣们仍不乏继续奋斗者，他们尤其不愿意看到万历皇帝被一个女人"勾引"而误国误民。"多年以来，文官集团已经形成了一种强大的力量，强迫坐在宝座上的皇帝处理政务时摈弃他的个人的意志。皇帝没办法抵御这种力量，因为他的权威产生于百官的俯伏跪拜之中，他实际上所能控制的则至为微薄。名义上他是天子，实际上他受制于廷臣。万历皇帝以他的聪明接触到了事实的真相，明白了自己立常洵的计划不能成功，就心灰意懒，对这个操纵实际的官僚集团日益疏远，采取了长期怠工的消极对抗。"[54] 万历皇帝怠工的负面影响是无法估量的，他一方面沉迷后宫奢靡生活，怠于朝政；另一方面又希望大权独揽，这就逐渐造成了内阁势力减弱，司礼监因据有"披红"之权而愈加地飞扬跋扈，这是形成明末党争局势的重要诱因。董其昌翰林院十年期间一直面对着皇帝耽于玩乐、疏于朝政、宠信宦官的局面，这很可能也是他以翰林院编修的身份撰写《勤政励学箴》一文，详细剖析"主不勤励"四点弊端的现实原因了。《丁

〔54〕黄仁宇：《万历十五年》，102 页，北京，生活·读书·新知三联书店，2008。

西江西程》一文提出的"君身强固"以"保民""亲贤则寿"的建议，恐怕就更加具备现实意义了。

董其昌入选翰林院庶吉士之时，"争国本"事件已经存在了三年多，而且事态正继续朝着君臣关系僵化的局面发展。万历己丑（1589）十二月二十一日，大理寺左评事雒于仁上疏指出皇帝疏于朝政，有"酒色财气"四病，此举深得群臣赞许。随后，申时行、许国、朱𬌗和于慎行等人借机又陈请册立之事，并提出对皇长子朱常洛应早行"预教"，即出阁读书。一旦"预教"之请得以实现，也就意味着朱常洛太子地位的初步确立，但万历皇帝对他们的建议并未给予理睬。万历庚寅（1590），"争国本"一事逐渐升级，皇帝与群臣关系愈发紧张。不过，在众多大臣的强烈请求下，万历皇帝这次作出了一定的让步，许以"廷臣不复渎扰，当以后年册立"的承诺。然而，一年多的时间过去了，他并没有表现出丝毫册立太子的意愿。辛卯（1591）八月，工部主事张有德上疏重提册立之事。这一贸然之举违背了之前的君臣协议，惹怒了万历皇帝。《明史·申时行传》对此作了详细的记载：

> 时行连请建储。十八年，帝召皇长子、皇三子，令时行入见毓德宫。时行拜贺，请亟定大计。帝犹豫久之，下诏曰："朕不喜激聒，近诸臣奏章概留中，恶其离间朕父子。若明岁廷臣不复渎扰，当以后年册立，否则俟皇长子十五岁举行。"时行因戒廷臣激扰。明年八月，工部主事张有德请具册立仪注。帝怒，命展期一年。[55]

张有德不合时宜之举，原本只是引起了万历皇帝的不悦。他在"朱批"上说，去年已经商定一年之内不要再催促册立太子之事，这次上疏显然违背了约定，所以大典将被推迟。群臣看到批示之后，都深感万历皇帝是在故意推延立储计划，极为担忧，便欲联名奏请皇帝改变这一决定。此时，内阁首辅申时行"方在告"，便由二辅许国牵头执笔起草，并将首辅申时行的名字列在最前面。群臣的这种集体行为使得万历皇帝更加震怒，申时行得知后立即上呈一份"揭帖"为自己推脱责任："臣方在告，初不预知。册立之事，圣意已定，有德不谙大计，惟宸断亲裁，勿因小臣而妨大典。"万历皇帝看到申时行的解释后，即刻作了批示，称扬他对皇帝的忠心，联名上书之事并不怪他。不巧的是，这份朱批被二辅许国先行看到，并送交给事中抄录公

〔55〕《明史》，5774 页，北京，中华书局，1974。

布。于是，"给事中罗大纮劾时行，谓阳附群臣之议以请立，而阴缓其事以内交。中书黄正宾复论时行排陷同官，巧避首事之罪。二人皆被黜责，御史邹德泳疏复上。时行力求罢，诏驰驿归"。随后，二辅许国也遭受到申时行门生的报复与弹劾，两位内阁大臣都被迫致仕。《明史·许国传》对此一变故的记载，亦可做些补充：

> 群臣争请册立，得旨二十年春举行。十九年秋，工部郎张有德以仪注请，帝怒夺奉。时行（即申时行）适在告，国（即许国）与王家屏虑事中变，欲因而就之，引前旨力请。帝果不悦，责大臣不当与小臣比。国不自安，遂求去。疏五上，乃赐敕传归。逾一日，时行亦罢，而册立竟停。人谓时行以论劾去，国以争执去，为二相优劣焉。国在阁九年，廉慎自守，故累遭攻击，不能被以污名。[56]

《明史》所记"不能被以污名"，明显是对时人所谓"时行以论劾去，国以争执去，为二相优劣焉"的不认同。事实上，文官之间的冲突，即使起因于抽象的原则，也并不能减轻情绪的激动。一个人可以把他旁边的另一个人看成毫无人格，对方也同样会认为他是在装腔作势地用圣贤之道掩饰他的无能。眼前更为重要的是，立储一事绝不是抽象的原则，而是关系到文官们荣辱生死的现实问题，深刻地反映出万历时期文官集团内部错综复杂的矛盾。[57]

据《明史·许国传》记载，许国担任礼部尚书兼东阁大学士初期，与申时行的关系还是不错的。万历庚寅（1590）秋，火落赤进犯临兆、巩昌，万历皇帝召阁臣商议此事。申时行认为不足为忧，而许国却提出"渝盟犯顺，桀骜已极，宜一大创之，不可复羁縻"。万历皇帝认同许国的看法，"而时行为政不能夺"。随后，二人开始积怨，而且越来越深，更是扩及到门生之间。先是许国门生万国钦议论申时行，后申时行门生给事中任让又以"庸鄙"之辞来议论许国，许国将此事告知万历皇帝，任让遂被"夺俸"。此时恰值倭寇进犯福建，许国遂进言："今四裔交犯，而中外小臣争务攻击，致大臣纷纷求去，谁复为国家任事者？请申谕诸臣，各修职业，毋恣胸臆。"[58]之后互相攻讦之举才稍为平息。正是因为二人之间的积怨，许国在截获申时行上奏万历皇帝为自己开脱的"揭帖"后，才会不留情面地将之公之于众，置申时行于尴尬之地。申时行和许国虽然双双致仕，但他们的矛盾并没有

〔56〕《明史》，5773页，北京，中华书局，1974。
〔57〕黄仁宇：《万历十五年》，108页，北京，生活·读书·新知三联书店，2008。
〔58〕《明史》，5774页，北京，中华书局，1974。

因为离开朝廷得以消解，而是在其朋党和门生中继续蔓延。

"争国本"事件引起的政治动荡对董其昌本人最初的影响，可能就是座师许国被迫致仕这次变故了。按常理来讲，亲自护送座师还家本应是一件非常荣幸之举，但董其昌却将这次师生会面的事实，深深地藏匿于《西兴暮雪图》一作角落的题跋里，又将之置于纪游性质的图册之末，并且终其一生从未再提及过此次送归之旅。这种情形与董其昌数次回忆护送馆师田一儁归葬的做法，形成了极大反差。究其本因，恐怕还是基于当时朝中政治斗争的考虑。董其昌送两位老师归家的不同方式，反映出"争国本"事件的激化。馆师田一儁"辞疾归"之举，虽然也与"争国本"事件有些许关联，但时间发生在万历辛卯（1591）年初，他本人最终也是"未行卒"。为此，万历皇帝还专门派遣福建布政使司分守建南道左参议吴嶙谕祭田一儁，以示皇恩浩荡。董其昌"移疾"护行之举不至于在政治上给自己带来不良影响，反而还备受嘉议。而数月后张有德"以仪注请"之举惹得万历皇帝龙颜震怒，"争国本"局势急剧恶化。紧接着，内阁首辅申时行、二辅许国不仅都被迫致仕，而且二人原本就有些宿怨，这件事后便公开反目，朋党门生之间也互相攻讦。此后朝中当政者又都是申时行临走前提拔的人，如张位、赵志皋等，各个府县也都有其羽翼，实可谓大僚争于朝，小吏斗于野。董其昌此时若以过分亲密的行为送座师归家，难免会使自己陷入复杂的政治斗争当中，甚至将引起万历皇帝本人的反感。所以，他护送座师许国归家之举，就必须采取极为隐秘的方式。

因目前相关文献记载的缺乏，笔者推测这次秘密的"雪夜送归"，有以下两种可能。一种可能是，董其昌先于十月中下旬南归，在松江小住一段时间后，即回京护送座师许国归家，连上行路时间总算起来，可能不超过两个月。然而，在不足两个月的时间里，董其昌如此频繁地南归北返的可能性似乎比较小，如何有宽裕的时间去"大搜吾乡四家泼墨之作"呢？而且，在皇帝震怒及朝内政敌虎视眈眈的情形下，这种做法恐怕过于明目张胆了。另一种可能就是，董其昌完成护送田一儁归葬的任务后先回京复命，在告归松江之前，曾与座师许国有过私密的接触。二人提前商议好还家的具体日程计划，并约定中途会面地点，再由董其昌亲自护送老师一起回离松江并不算远的老家新安。这种可能性较大，也较为隐秘，外人很难知晓。

董其昌对座师始终是敬重有加的，不仅为其作过祝寿之诗——《问政山歌为太傅许老师寿》，撰写《太傅许文穆公墓祠记》（图91），文中哀叹"吾师乎，吾师乎，可久为贤人之大业不朽"，还在《许伯上配鲍太孺人墓志铭》一

图91　（明）董其昌　《太傅许文穆公墓祠记》（局部）　纸本　故宫博物院藏

文中公开以"文穆公门下士"的身份，由衷地盛赞座师"以纯德素风，刑于门内，家法之美，为当代士大夫所称"[59]，敬仰之情溢于言表。许国对董其昌亦以天下士相许，并托以生死交。许国去世后，董其昌亦时常感念座师的知遇之恩，"尝走新安，吊文穆之墓"（《容台文集》卷一）。由此可见，他们师生之间的私人关系绝非寻常可比。师生二人会面之时已近岁末，时值隆冬。天气阴寒，人心凄凉，归途中又遭遇不期之"逆旅"，夜宿钱塘江南岸西兴。这里是浙东运河流经之地。壬辰（1592）春，董其昌感时伤怀地创作了《西兴暮雪图》，追忆了送别场景。此作一河两岸式的构图，群山积雪，林木萧瑟。湖面光洁如镜，万籁俱寂，一派荒寒。画面左端近景坡石上有数株简笔枯树，山体及石面基本未着墨迹，山石根部的笔墨皴染衬托出高平处"留白"之雪意。而其特殊的取景方式，使人有亲临其境之感，更觉寒气侵人、冰冷透骨。不过，若仅仅局限于这件雪景山水的风格层面，它另外隐含的史学价值可能就会受到忽视。毕竟，跋文"逆旅"一语，以及这件作品画面本身透露的荒寒孤寂、万木枯槁之景象，处处都展示出流放与归返的传统主题与画意。它不仅表达着董其昌对座师贬谪落寞还家的同情，甚至也隐含对自己仕宦前途的一丝忧虑。《容台集》中有这样一首诗，虽然不是针对这次送归之旅的，其内容倒是颇合其情境。诗云："燕市悲歌地，周南留滞年。交期论世外，标格在诗前。不灭遗书字，高吟宝剑篇。严村犹汉腊，归棹雪江边。"（董其昌《送赵孟清归桐庐》）"燕市悲歌"，自是对客居京城的那些士大夫政治境遇的隐喻，

［59］（明）董其昌：《容台集》，489页，邵海清点校，杭州，西泠印社出版社，2012。

"汉腊"指岁末，"归棹雪江边"可配合钱塘江边所遭遇的"逆旅"。显然，此诗与《西兴暮雪图》都以雪之"盛寒"喻示政治境遇的艰窘。此图前景令人有"江干雪意"之想，也与送别主题有密切的关联。

从画题到意境，《西兴暮雪图》都借鉴了宋代以来的《江天暮雪图》。美国学者姜斐德对此种绘画主题与宋代士大夫政治境遇之关系，作过较为深入的研究。她认为，受到毁谤和冤屈的人，很自然地会被凄凉的境象所感染，"目睹个人世界的倾颓，也使那些失掉尊崇的士大夫们开始探究关于绝望和衰亡的主题"。《江天暮雪图》呈现了"阴"的极致情形：夜幕降临，飞雪飘飘。对十一世纪七八十年代的流放者而言，与他们心境更为接近的是以冬季而"阴"的范式。对于在迟暮之年遭受政治厄运的宋迪而言，"江天暮雪"中的冬天景象很可能就是衰亡的象征。"雪埋没了熟悉的路标，方向迷失了，大自然的层次隐匿不见。它使行动（仕途的发展）变得盲目而危险。"[60]姜斐德还进一步分析了这种诗画意境的更早渊源：在《楚辞》中，"冬景"较之"秋景"要少见，一旦下雪，就总是带有负面的象征。在《九歌·湘君》中，冰雪是阻止诗人前行的众多障碍之一，如"桂棹兮兰枻，斲冰兮积雪"。汉代王逸注云："言已乘舟，遭天盛寒，举其棹楫，斲斫冰冻，纷然如积雪，言已勤苦。"唐代张铣在王逸的基础上又增加了"徒为勤苦，而不得前"之意，进而更使得意境苦寒、前途渺茫。南宋朱熹的注显得更加全面："此章比而又比。盖此篇本以求神而不答比事君之不偶，而此章又别以事比求神而不答也。棹，楫也；枻，船旁板也；桂、兰，取其香也；斲，斫也，言乘舟遭盛寒，斲斫冰冻，纷如积雪，则舟虽芳洁，事虽辛苦而不得前也。"[61]诸多解释都表明，士大夫"得君行道"之理想往往在现实中会遭遇"冰雪"（政治斗争）之阻。

从当时的境遇来看，董其昌一踏入仕途就受到"争国本"事件的影响。万历皇帝与诸位大臣之间的紧张关系，以及文官之间秘而不宣的内斗，再加上馆师田一儁突然去世和座师许国被迫致仕等诸多变故，一定会让他的内心困扰于出仕选择和政治前景等问题，内心的纠结与焦虑可想而知。不过，按照姜斐德对"江天暮雪"画意另一层面的解释，《西兴暮雪图》可能也表达着董其昌心中保持着对前景的一点期许。毕竟，他还年轻，其政治生涯也才刚刚开始。从画意主题的关联性上看，"暮雪"与"晚晴"之间有一定的联系。杜甫《晚晴》一诗有云：

〔60〕（美）姜斐德：《宋代诗画中的政治隐情》，86页，北京，中华书局，2009。

〔61〕（美）姜斐德：《宋代诗画中的政治隐情》，87页，北京，中华书局，2009。

"高唐暮冬雪壮哉，旧瘴无复似尘埃。崖沉谷没白皑皑，江石缺裂青枫摧。南天三旬苦雾开，赤日照耀从西来。六龙寒急光徘徊，照我衰颜忽落地。口虽吟咏心中哀，未怪及时少年子。扬眉结义黄金台，汨乎吾生何飘零，支离委绝同死灰。"姜斐德对此诗有如下解释：在深冬时节，只有"青枫"点缀着天地间茫无涯际的白雪景象。曾短暂地照拂杜甫面庞的阳光很快遗弃了他，他在朝廷中受到的赏识转瞬间烟消云散，诗人也不再奢望这一切能够有所转机。诗歌的情调虽然变得愈加的凄冷，而杜甫仍然重申：尽管自己日益衰老，他的耿耿忠心却丝毫未减。因此，"暮雪"之诗题与画意就具有"一种丰富的朦胧性。根据物极必反的变化规律，观者在现象（和政治）世界的低谷应该能够具有柳宗元那样平静的心态，或者至少可以避免像杜甫那样的绝望。当自然界的循环达到一个最低点后，'阴'必然会让位于'阳'"〔62〕。士大夫身份的画家董其昌，应该十分清楚"暮雪"所包含的双重蕴意。他自己作有《西兴秋渡》一诗，时间已无法确切考证，虽云"秋渡"，但所传达的诗意与《西兴暮雪图》并无二致："秋涉试褰裳，风回海气凉。涛飞鸥外雪，林缀菊前黄。司马游可悭，鸥夷迹未荒。山阴劳梦想，迟晚得津梁。"〔63〕送座师许国还家的路上遭逢"逆旅"，隐喻"争国本"事件带来的政治窘境，而"迟晚得津梁"又隐含他对前途的些许憧憬。即便诗与画并非作于同时，但"西兴"对于董其昌而言，可能已经从一个途经地点上升到一种人生经历，重游之时一定有着诸多难以言喻的感悟。

综合地看，《西兴暮雪图》之所以令人感兴趣，就在于它反映出天意与人事之巧合。座师许国被迫致仕这个政治事件，对董其昌早期艺术风格手法创变的推助力是不可忽视的。其间的因果关系，恰是以士大夫类型画家为主导的雪景山水风格与画意演生的深层机缘。从风格题材到画意内涵，从政治窘境到归途"逆旅"，都具有了内在的统一性，"雪夜送归"这个事件具备了真实的史学意义。有了它的佐证，笔者对董其昌画法变革基础及深层意图的判断，就有了一个合乎情理和史实的逻辑基础。它明确地证明董其昌仕宦生涯初期对雪景题材与内在画意的审慎选择，以及"干冬景"山水风格的形成，都与他所经历的特殊政治境遇密切相关。

〔62〕（美）姜斐德：《宋代诗画中的政治隐情》，89 页，北京，中华书局，2009。
〔63〕（明）董其昌：《容台集》，45 页，邵海清点校，杭州，西泠印社出版社，2012。

二、"山出云时云出山，化为霖雨遍人寰"
——《潇湘白云图》等作品蕴藏的仕隐矛盾

董其昌"干冬景"山水中的"留白""凹凸"效果，一部分化自雪景山水"任地班形""借地为雪"的创作手法，一部分还与北宋以来的"云山图"传统有关。他在跋《仿米元晖图》时就曾谈及米友仁《潇湘图》画法"多不作点，只用墨破凹凸之形"。董其昌在翰林院初期对"米氏云山"产生了浓厚的兴趣，既可能受到米氏父子或元代高克恭（董其昌祖母为其玄孙女）"云山"类作品的影响（图92、图93），又可能与这种艺术风格的双重政治蕴意密切相关。其《题画赠周奉常》一诗——"山出云时云出山，化为霖雨遍人寰。端知帝所旌幢会，不在金堂玉室间。"借自然云雨来表达自己欲求兼济天下的政治理想。另外一首题画诗——"闲云无四时，散漫此幽谷。幸会霖雨姿，何妨媚幽独。"则表达了"勿作出山云"的归隐之思。总之，"米氏云山"在董其昌眼中代表"士大夫画"。

据现存文献记载，董其昌最早创作的云山之类的作品可以溯至万历辛卯（1591）秋。当时，完成护送馆师归葬福建任务之后，告假南归的董其昌在泊舟黄河期间曾为新安吴廷作《潇湘白云图》。这里有一个史实需要澄清：一些学者认为，万历辛卯（1591）秋，董其昌完成护送任务之后就直接由福建返归老家松江，直到第二年春才启程回京。事实并不是这样，据《石渠宝笈三编》记载，万历辛卯（1591）十月十五日，馆师韩世能（1528—1598）曾携李唐《文姬归汉图》至翰林院公署，与众位学生同观此作。同观者有陶望龄、焦竑、王肯堂、刘日宁及董其昌等人。这条资料说明董其昌在护送田一儁归葬福建后先回到京城，否则不可能有十月中旬翰林院观画的经历了。时隔不几日，董其昌正式"告归"松江。《潇湘白云图》题跋有"辛卯秋日，泊舟黄河"的明确记载，依此推测，若他完成归葬任务就直接由福建回松江的话，其行程是不会途经黄河的。此图卷尾还有吴廷题跋为证，文云："辛卯秋，（董其昌）以庶常请告南归，余得尾其舟"，也明言是"辛卯秋"。画家本人和收藏者两段题语所叙情境和时间完全一致，可作确切的史证。跋语既云"南归"，那就一定是从北方出发返归松江，若由福建直接归家必云"北上"才合情理。

吴廷之所以要"尾其舟"，是之前曾"以素绫作横卷乞画，因循阅岁，未能惠教"。所以，他坚持要与董其昌南归之舟同行，并在泊舟黄河期间如愿地获得《潇湘白云图》。吴廷乞画用的"素绫"是一种什么样的材质呢？它也应该不太吸墨，与侧理纸的效果大致相当。据吴华源跋《仿米友仁〈五洲山图〉》可知，

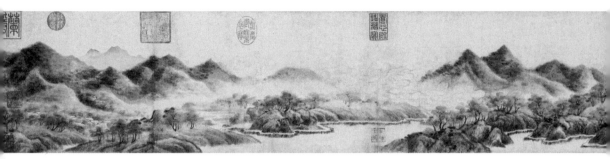

图 92　传（宋）米友仁　《云山墨戏图》　年代不详　纸本水墨　21.4 厘米 ×195.8 厘米　故宫博物院藏

图 93　（明）董其昌　跋米友仁《云山墨戏图》

董其昌确实以"高丽镜面"创作过米氏《云山图》。《董华亭书画录》还收录了董其昌在此图上的题跋，文云："世传《云山图》为米氏父子所作，殊未知本于王洽开山，此《潇湘白云》，米实临洽（即王洽）笔也。余复摹之，一传而三矣。"他公开表达了对这种画法源流的认识，也毫不掩饰地将自己认定为《云山图》"一传而三"的嫡子，可见对继承这种画风的自信。收藏者吴廷得图之后，"喜极携归，急用装潢"，并评价此图为"笔随神运，真不减元章旧作也"。《潇湘白云图》原作是米氏对北固山（江苏镇江市东北）云雾实景的描绘，之前不久，董其昌送归田一儁归葬的途中的确亲自登览北固山，参见《纪游图册》"台北本"第十五开右图及题跋。至于米氏父子为何喜画洞庭湖和北固山的云雾，董其昌提出了自己的看法："元晖未尝以洞庭、北固之江山为胜，而以其云雾为胜，所谓天闲万马，皆吾师也。但不知云雾何以独于两地可以入画，或以江上诸名山所凭空阔，四天无遮，得穷其朝朝暮暮之变态耳。"董其昌画作虽云师

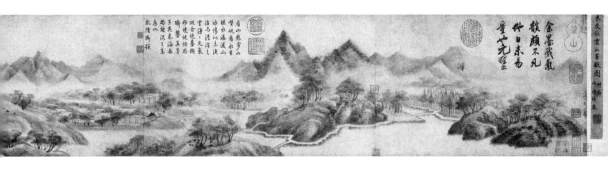

法米氏，实际上也有他自己基于各种实景感受而化用米氏云山手法的成分，如其所云："余于米芾《潇湘白云图》悟墨戏三昧。"（图94）

　　董其昌护送馆师田一儁归葬途中观览洞庭湖奇景，感悟福建武夷山之云雾变幻，对自然云山有了更加真切的观感。奇峰、白云等自然景色，不仅增强了其画法中"云峰石色"与"留白"的明暗对比效果，而且，诸多突如其来的政治变故，也使其对"云山图"与士大夫境遇关系有了更深刻的领悟。此类作品原本就有两种内涵：其一是借山中云雨表达"得君行道"和"兼济天下"的政治诉求。"云山"或"雨山"形象是古代中国的文人和官员们比较喜爱的主题，意指某位官员治下百姓盼望其到任，"就像农夫盼着可以挽救庄稼的雨水一样。在中国这样的农业社会，这是一个强有力的比喻，因为人民的生计，甚至生命都取决于雨水的多少"〔64〕。现藏美国弗利尔美术馆传米芾《天降时雨图》一作题款所云"天降时雨，山川出云"，指的就是这个意思。这种欲以"甘霖"济世的政治理想，不仅反映于董其昌的"山出云时云出山，化为霖雨遍人寰"（图95）、"山川出云为天下雨"（《题仿高尚书笔》）等题画诗中，还反映在担任翰林院庶吉士所作《省耕图》（阁试）、《忧旱吟》（阁试）等诗文中。他在《忧旱吟》中表达了自己"欲登天门"为民祈雨的宏愿：

　　　　忧国愿年丰，岁事屡艰虞。经春书不雨，首夏犹终雩。油云若待族，同里都向隅。未必金石流，其如禾麦枯。不晓神灵意，果为乾封乎？我欲登天门，为众吁以呼。圣道方冲融，时霖应岂诬。将无木狗尤，傥尔肥遗辜。屯膏感玄象，修禳关庙误。……愿进云汉篇，庶望

〔64〕（美）高居翰：《中国绘画史三题》，见《风格与观念：高居翰中国绘画史文集》，52页，杭州，中国美术学院出版社，2011。

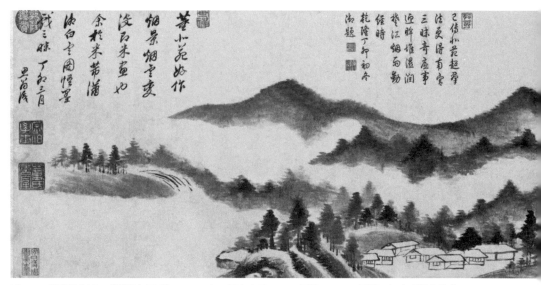

图94　（明）董其昌　《潇湘白云图》　1627年　纸本水墨　29.3厘米×340.8厘米　辽宁省博物馆藏

图95
（明）董其昌　草书《山出云时云出山诗》
年代不详　纸本　150厘米×49厘米
藏地不详

商霖濡。六事既改观，三农亦登苏。恨无双羽翼，空抱蒿目愚。[65]

　　其二是"云山图"对士大夫政治境遇的双重隐喻。北宋时期，吴可听闻好友米友仁"再落致仕"，旋即作有《寄米元晖》（约1129—1130）一诗。其中有"白云那忍闲归岫"一句，以此暗示米友仁还有云游出山重新觅就一番功业的机会。另一方面，就画面风格而论，"米氏云山"多有横亘山岭间的带状云雾，以一种近乎自然主义的方式呈现出来。岩石、山峦和悬岩峭壁等物象边缘，都以柔和的浅淡墨笔糅合而成，奇谲变幻，使人感觉如行雾里。山石与云雾之间的界限在某些局部呈现出交融混合的状态，予人以"大地山河是幻，画是幻"的感觉，或许人生所逢顺逆之境亦是如此，以山河云烟之变幻喻示现实的无常。由此推论，古代士大夫们对米氏云山的喜爱，或许也是出于此类画风有对变幻莫测政治境遇的隐喻能力。科举出仕有如"云出山"，将以"霖雨"泽被天下，但艰窘的政治境遇又如云山图之寒烟淡墨，幻灭无常。《容台别集》卷一有云："知幻即离，青山白云；离幻即觉，白云青山。云不可即幻，复谁名以为幻也，侪塞太虚，游气乱清以为非幻也。"[66]依此推想，万历辛卯（1591）这一年，先是馆师田　儁病卒，接着座师许国又被迫致仕，险恶的政治环境让董其昌的内心备

〔65〕（明）董其昌：《容台集》，2页，邵海清点校，杭州，西泠印社出版社，2012。
〔66〕（明）董其昌：《容台集》，582页，邵海清点校，杭州，西泠印社出版社，2012。

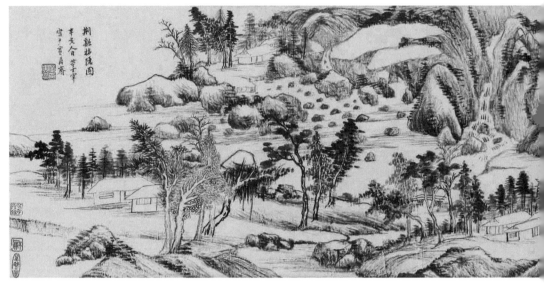

图 96　（明）董其昌　《荆溪招隐图》　1611 年　纸本水墨　26 厘米 ×92.6 厘米　美国大都会艺术博物馆藏

图 97　（明）董其昌　跋《荆溪招隐图》

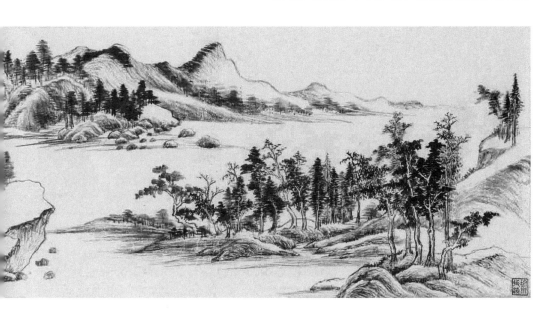

此余辛亥歲為

潘如先祿作也

乙年予自田間被

衛与潘如同一盧

事予既已誓墓

不出而潘如永言

在潘寬金聋順

友人詩題此卷曰

我如龍山雲飛

又

图 98　（明）董其昌　《宝华山庄图册》之《仿米氏云山图》　1625 年
纸本设色　29.4 厘米 ×22.8 厘米　上海博物馆藏

感焦虑。创作于深秋南归途中的这幅《潇湘白云图》，是否表达了董其昌在朝廷中连续失去两位老师后对自己政治前景亦真亦幻的一份担忧呢？董其昌在题跋云山之类的作品时，一方面会表达"山出云时云出山，化为霖雨遍人寰"的济世宏愿；另一方面也不乏对自己政治境遇的失望与落寞情绪，向往"还山云"。作于万历辛亥（1611）的《荆溪招隐图》（图96、图97）亦有此意。

现藏上海博物馆《宝华山庄图册》中的《仿米氏云山图》（图98）一作值得重视，它除了具有以上所分析的那些"云山图"内涵之外，画上题诗颇为隐晦难解。诗云："拈笔时营辋口居，心知习气未能除。莫将枕漱闲家具，又入中山箧里书。"那么，这首诗到底传达着怎样的历史信息呢？它对我们了解董其昌翰林院后期的政治境遇又有何帮助呢？根据现有史料看，这首诗写作的最初缘起与董其昌万历戊戌（1598）春遭受朝中政敌以"雅善盘礴"的弹劾而"致尘天听"有关。此之"天听"指万历皇帝听闻此事。这次弹劾与他同年末"坐失执政意"有直接关联。借此机会，我们谈谈董其昌为何"充讲官"仅数月就"坐失执政意"了呢？深层根源仍然可以追溯到万历辛卯（1591）的"争国本"斗争。自那次事件之后，万历皇帝与支持册立皇长子朱常洛的大臣们的关系愈发紧张，申时行和许国留在朝廷的门生故吏之间的党争也逐渐恶化，为董其昌日后"坐失执政意"埋下了政治隐患。王家屏和王锡爵担任内阁首辅期间，许国门生的政治境遇还是不错的。董其昌与王锡爵及其家人的关系也非常亲密。赵志高、张位等人当政之后，矛盾逐渐显露出来。最早遭受政敌打击的是翰林院编修焦竑，万历丁酉（1597）的"科场案"就是因他而起。这次政治事件可以看作是董其昌"坐失执政意"的导火索。

焦竑，字弱侯，出身于南京应天府一个中下级世袭军官家庭，也有数次科考落榜的经历，终于在万历己丑（1589）科考中因许国的赏识而高中一甲第一名。他是明代开科取士以来第七十二位状元，此时已五十岁。同科及第者除了董其昌之外，还有陶望龄、祝世禄、马经纶、黄辉、冯从吾和庄懋华。焦竑年长董其昌十五岁，除了有"同年"之谊，共尊许国为座师，翰林院期间还时常在一起谈禅论道，二人与陶望龄、李贽的关系也都极好。他担任翰林院编修时勤于职守，廉洁自律，是一位素怀社稷的士大夫。董其昌对焦竑的学问是非常钦佩的，他在《冯少墟集序》中云："在昔己丑之岁，庶常古士二十有二人，天子命少宗伯田公为之师，而金陵焦弱侯以理学专门为领袖。是时同侪多壮年盛气，不甚省弱侯之语。惟会稽陶望龄好禅理，长安冯仲好好圣学，时与弱侯相激扬。"焦竑很多居官为政的理想与做法，对年纪稍小的董其昌、陶望龄等人有很大的影响。

万历甲午（1594），皇长子朱常洛出阁开讲，焦竑出任讲官。据朱国桢《皇明大事记》卷四十《国本》记载，担任首批讲官者共计六人：翰林院修撰唐文献、焦竑，翰林院编修邹德溥、郭正域、全天叙，翰林院检讨萧云举。这一重要任命也意味着任职者将会身陷更严酷的政治争斗当中，争斗的本质仍离不开某个集团或个人的政治利益。郭正域是万历癸未（1583）科考进士，资格最老，其他四人也都比焦竑及第早。焦竑对出任皇长子讲官之职颇感荣耀并觉责任重大，其《东朝出阁，叨劝讲之役，赐燕文华殿恭记》一诗有云"衣冠惊绮角，宾从严邹枚""始命惭燕隗，横经浅汉才"。同科好友陶望龄得知他担任讲官后，专门致信表示祝贺："昨闻吾兄春官讲席已膺妙选，庆忭庆忭。词曹职事清冷，反不若州郡之任，可展寸效，至于羽翼辅导，养蒙正始。固今日之根本，启他时之太平，则自宰相而下，莫重于此官矣。"陶望龄还对焦竑出任讲官后能够改变教导旧习，以新的方法启迪皇长子充满期冀："不知依样讲章，每日熟念一遍，便了职事否？弟尤记小学堂时，挟书先生讲说，席未稳，已眼重欲睡矣，虽圣贤英朗，不同凡愚，然人情不远，感格怂惠，令亲而不严，喜而不厌，在兄必有道也。"焦竑的确没有"依样讲章，每日熟念一遍，便了职事"，而是对皇长子因材施教，以"博学审问，功用维均。敷陈或未尽，惟殿下赐明问"的方式积极培养朱常洛独立思考、善思好问的能力。在皇长子缺乏学习信心的时候，焦竑亦会不断地予以鼓励和启发，诚恳地引导说："殿下言不易发，得毋讳其误焉。解则有误，问复何误。古人不耻下问，愿以为法。"讲学伊始，首辅王锡爵建议专门收集整理古代皇太子的事迹，供今日皇长子读书之用。当时其他讲官的反应都不积极，焦竑只好独自编写了《养正图解》一书。《养正图解》全书选辑从春秋战国起至唐宋时期供储君修身、齐家、治国、平天下的六十个故事。下分"寝门视膳""振贷贫民""戒君节饮""泣思直臣""诛绝佞人""崇师问道""谘访贤才""克己任贤"等纲目，并配以相应的图画以便更好地阐明故事义理。然而没想到的是，这一善举引起讲官郭正域的不满，"恶其不相闻，目为贾誉"。自此，焦竑时时感到一些朝臣对自己的敌视，在一封致友人的信中无奈地说道："碌碌京尘，自觉可厌，故山时入梦寐，又未能即还……金马浮湛，聊以避世，乃复不容，则有投劾而去耳。"即便政治环境险恶，朝中政敌并没有找到弹劾许国诸位门生的理由。

万历丁酉（1597）秋，焦竑出任顺天（南京）乡试副主考官，与此同时，董其昌也奔赴江西主试南昌科考。然而，这次主试顺天经历给焦竑的仕途带来了致命的打击。按照以往惯例，乡试阅卷主考与副主考分房复卷，各自圈定中举名

单。在分房试官删落的试卷中，焦竑读到徐光启的文章后大为欣赏，坚持要将其拔置榜首。徐光启之子徐骥在《先文定公行述》中记载了这件事："（徐光启）万历丁酉试顺天，卷落孙山外，是年，大成司漪园焦公典试，放榜前二日，犹以不得第一人为恨，从落卷中获先文定公，击节称赏。阅至三场，复拍案叹曰：'此名世大儒无疑也。'拔置第一。"正当焦竑为自己慧眼识人为国家发现一位栋梁之才喜不自禁之时，他却遭到给事中项应祥、曹大咸、杨廷兰等人以"取士非人""私役水手"及"隐占军丁"等罪名的诬陷。这些人背后的指使者是内阁大学士张位等人。据沈德符《万历野获编》"乡试借题攻击"记载："丁酉顺天二主考独焦漪园竑被议，攻之者唯二三科臣，皆次揆张新建客也。焦以进《养正图说》为新建所痛恨，而郭明龙以宫僚为皇长子讲官，亦深嫉之。焦既出闱，即以所撰《图说》具疏呈御览，其时祸本已成矣。监生吴应鸿、生员郑菜先被斥，而曹蕃、张蔚然等数人则重罚以待覆试，分考行人何崇业、主事费学侰等调南京，焦亦调外任。"焦竑之前编《养正图解》和郭正域结恶，虽然不是"科场案"发生的主要原因，但毕竟"祸本已成"。遭受政敌莫须有罪名的弹劾之后，焦竑气愤之余随即上书《谨述科场始末乞赐查勘以明心迹疏》一文。文中有言："文之好恶，本无定评。乃祖宗以来，必以去取之柄，付之文学侍从之臣也，为其有专职也。今诸卷具在，皇上敕九卿在廷诸臣，虚心详阅，当否自见。……臣遍加品阅，蕃之四经、五策，词义独胜，是以首拔之。今落卷具在，其优劣可按覆也。大咸乃摘其数言，而遽疑臣与分校何崇业，至有'千金一掷'之语。不知千金以投之臣乎？抑投之崇业乎？果谁为过付，谁为证据乎？崇业与蕃，同寓虎丘，当问之崇业；北监未就，候准部考，当问之礼部，于臣何尤？汪泗论，选贡之隽也，往岁为臣子授经三月而去，臣不谓无。然臣两子应试，以臣为考官，遵例回避，塾师例无回避，则法之所不禁也。臣谓有意退人与得意进人，皆属不公，臣不敢为。且《书经》分属正考，臣亦安得而予夺之？盖场中阅卷，正考或可兼副考之事，副考不能侵正考之权，于理易见。今置正考不言，而以正考所取之人，混加之臣，此其言非公平，意主罗织，行路知之矣。"文末明其心迹："臣束发砥砺，朝野共知。一旦为言者污衊至此，其尘点清斑，减负宿志，亦已甚矣。伏乞皇上敕下部院，严加根究。有一于兹，甘伏斧斤。"当时，很多朝臣都认为焦竑受到了诬陷，却没有人敢公开站出来为之鸣不平。当年十一月焦竑因"科场案"被贬为负责外交礼仪方面的小官——"行人"，转年（1598）春天又被外放为福建福宁州同知，结束了为期近十年的翰林院任职。焦竑本人对此一遭遇如此理解："不料忌者眈眈虎视，协谋倾臣，故命下之日，即造作流言，互相

鼓煽，有非一端。今科臣果撷拾其余，形之论列矣。应祥言涉风闻，尚无意必，大咸随声丑诋，意必驱臣以快忌者之心。"万历丁酉（1597）顺天"科场案"，在明代科举史上是一个比较特殊的事件。焦竑身为副主考官被贬，而身为主考官的全天叙却没有受到任何苛责，这种情况实属"考官畸坐"。类似的怪现象竟然成为晚明科举之常事。《万历野获编》还有如下一段记载："顺天议论最多，然有罪同罚，未有独及一人者，有之自天顺己卯（1459）始。……若丁酉顺天，则中允全天叙为正，焦竑以修撰副之，及场后交章，止及焦一人，而全高枕无一语呵诘。次科庚子，则庶子杨道宾为正，顾天峻以修撰副之，其后攻顾如焦，而杨不及也。此两人既无关节，又非正考，何以锋镝偏丛焉？举朝明知其故，而无一人为别白之，可叹也。"

"科场案"所涉及的人事关系错综复杂，我们一时间很难厘清诸位参与者之间隐性的政治利益关系。焦竑与张位之间的矛盾，表面上是因万历甲午（1594）王锡爵任总裁，沈一贯和陈于陛任副总裁编纂明代国史事件而起。当时，张位因为自己没能成为史局的核心成员而愤愤不平，其他人位高权重他不敢公开得罪，逐渐就将矛头对准了主笔焦竑，"竑既负重名，性复竦直，时事有不可，辄形之言论政府亦恶之，张位尤甚"。追根溯源，张位是申时行致仕时向万历皇帝推荐的，因此他嫉恨焦竑的深层原因，应是申时行与许国之间政治矛盾的延续。焦竑与郭正域之间的矛盾，是因编撰《养正图解》抢了风头而起。毕竟，郭氏的资格老，出任讲官之时，已经出仕十一年，而焦竑仅有五年。事实上，张位与郭正域并非同党，只是在对付焦竑的过程中达成了利益的一致性。

在"科场案"发生过程中，董其昌对焦竑的遭遇没有直接表态声援，而是以两种方式表达了对好友的支持。其一，焦竑是因重视徐光启之才而受到朝中对立派的弹劾，董其昌几乎与此同时呈奏《爱惜人才为社稷计》，劝勉万历皇帝应为江山社稷着想重视人才选拔。开篇数语对君臣关系的理解，显然受到东方朔《答客难》的影响。"云泥""虎鼠"二语，典出"抗之在青云之上，抑之在深渊之下""用之则为虎，不用则为鼠"。董其昌还专门举唐宋时期因"党争"而耽误朝廷取士之例引以为戒："今夫世之小人，崇邪丑正，怀鳞甲、设机阱，以壤天下人才为事者，比比是也，而所谓人才者，又复自相疑忌，伐异党同，不几于示奸人之隙，而启人主之厌薄也哉！唐之牛、李，宋之洛、蜀，其一时之士固多表表者，而皆以党尽，彼其初不能自计也，而社稷之计亦荒矣。吾又曰：'爱惜人才，所以为人主社稷计'。"其二，董其昌完成典试任务回到松江小住期间创作的《婉娈草堂图》，表面上是以陈继儒的"婉娈草堂"为题材背景，但蕴含深刻

的"悲士不遇"主题。一方面是对好友陈继儒数次科举不第而被迫选择"绝意仕进"的无限同情，另一方面，创作动机实起于焦竑"科场案"被贬一事。

　　焦竑于万历戊戌（1598）春离开北京返归家乡后，董其昌和叶向高随即出任讲官。《明史·董其昌传》所记"皇长子出阁，充讲官"之"充"字，应作"补充"解。学界最初据此记载将董其昌出任讲官时间与皇长子朱常洛出阁读书时间等同，实际上二者相差四年。前任讲官焦竑因"科场案"被贬外放，讲官职位空缺，董其昌得以充任。若按常理分析，焦、董二人同为许国门生，既然张位、郭正域等人如此排挤焦竑，怎会选择董其昌充任讲官呢？根本原因在于，郭正域与内阁首辅赵志皋、张位及其党羽沈一贯政治关系也不友善。沈一贯（1531—1615），隆庆戊辰（1568）进士，后授检讨、充日讲官。在张居正主政期间，他因"托孤寄命，必忠贞不二心之臣，乃可使百官总己以听。苟非其人，不若躬亲听览之为孝也"一语忤怒张居正而不得重用。待张氏死后，沈一贯方迁左中允，万历甲午（1594）出任南京礼部尚书。王锡爵主政期间积极举荐其入阁。王锡爵致仕后，沈一贯看到政治势力的变化又"事志皋等惟谨"，并逐渐在内阁中获得重权。那么，沈一贯和郭正域之间的矛盾缘何而起呢？据《明史·郭正域传》记载："初，正域之入馆也，沈一贯为教习师。后服阕授以编修，不执弟子礼，一贯不能无望。至是，一贯为首辅，沈鲤次之。正域与鲤善，而心薄一贯。会台官上日食占，曰：'日从上食，占为君知佞人用之，以亡其国。'一贯怒而詈之，正域曰：'宰相忧盛危明，顾不若瞽史邪？'一贯闻之怒。两淮税监鲁保请给边防，兼督江南、浙江织造，鲤持不可，一贯拟予之，正域亦力争。秦王以嫡子久未生，请封其庶长子为世子，屡诏趣议。前尚书冯琦持不上，正域亦执不许。王复请封其他子为郡王，又不可，一贯使大珰以上命胁之。正域榜于门曰：'秦王以中尉进封，庶子当仍中尉，不得为郡王。'一贯无以难，……正域既积忤一贯，一贯深憾之。"可以看出，初入翰林院伊始，郭正域与沈一贯本有师生之谊，后来"正域与鲤善，而心薄一贯"，便不再向沈一贯执弟子礼，转而以沈鲤为师。沈鲤是万历皇帝当东宫太子时的讲官，"每直讲，举止端雅，所陈说独契帝心，帝亟称之""神宗咨美，遂蒙眷。比即位，用宫寮恩，选编修。……帝有意大用鲤"。当沈鲤遭受宦官诬陷排挤而"引疾归"时，万历皇帝还以"沈尚书不晓人意"为之开脱。郭正域在政治上屡得沈鲤扶助，甚至包括万历甲午（1594）他顺利出任第一批皇长子讲官之职。伴随"楚王案"发生，郭正域和首辅沈一贯的矛盾激化到了极点。随后几年，沈一贯不断借机打击沈鲤和郭正域，"妖书案"即是一例。

董其昌与郭正域的交集史书并未有明确记载，可从一些间接的人事关系做些推测。唐文献和陶望龄与董其昌关系甚密，居京期间往来密切，时常舫斋品茗、西山揽胜。万历癸卯（1603）郭正域受"妖书案"牵连时，唐文献和陶望龄都为之奔走相救。《明史·唐文献传》记载："沈一贯以'妖书'事倾尚书郭正域，持之急。文献偕其僚杨道宾、周如砥、陶望龄往见一贯曰：'郭公将不免，人谓公实有意杀之。'一贯踯躅，酹地若为誓者。文献曰：'亦知公无意杀之也，第台省承风下石，而公不早讫此狱，何辞以谢天下。'一贯敛容谢之。望龄见朱赓不为救亦正色以责以大义，愿弃官与正域同死。狱得稍解。"董其昌本人在《嘉议大夫礼部右侍郎兼翰林院侍读学士赠尚书抑所唐公行状》中尊郭正域为"郭宗伯"，并述及"公（唐文献）曰：'人有良心，朝有公论，此岂士大夫寒蝉首鼠史耶？'与一二同志诣政府雪其枉，语甚切直"，其意既显示了唐文献不顾个人安危营救郭正域的义举，也认同郭正域当时受到了诬枉。由此推测，董其昌与郭正域的关系应该不错，即便张位和沈一贯不希望他充任讲官，但沈鲤等人也会暗中支持。那么，唐文献这位讲官的命运又如何呢？他在"妖书案"中为郭正域求情后不久"以是失政府意"而被罢官，这种遭遇与董其昌何其相似！诋毁者亦来自内阁首辅沈一贯一党。由此看出，那几年，与张位、赵志皋和沈一贯等人对立的朝臣或讲官，在政治上几乎都受到了排挤。

现存零散的史料显示，当时朝中的人际关系极为复杂。史书没有正面记载董其昌与沈一贯交往，不过，根据董其昌在京师的交游情况推测，二人存在敌对倾向。一如，董其昌的终生好友叶向高与沈一贯有很大的矛盾。在"妖书案"中，叶向高与沈一贯发生冲突，"以故滞南京九年"。直到沈一贯罢官后，他才于万历丁未（1607）迁礼部尚书兼东阁大学士。又如，沈一贯极力反对朝中官员结社谈禅，"己亥庚子间楚中袁玉蟠太史同弟中郎，与皖上吴本如、蜀中黄慎轩，最后则浙中陶石篑以起家继至，相与聚谈禅学，旬月必有会。……初四明（指沈一贯）欲借紫柏以挤黄。"董其昌虽然此时已经归里，但几年前他和陶望龄等人是谈禅结社之风的倡导者，而且紫柏与董其昌关系密切。董其昌不仅积极组织禅悦活动，而且自从入选翰林院之后也一直没有停止过与朝中师友们的书画雅集活动。万历辛卯十月十五日，董其昌在翰林院同学共观馆师韩世能所藏李唐《文姬归汉图》，韩世能专门作了题记："余每携至公署，教习督课之余，常披玩之，时同观者，门人陶望龄、焦竑、王肯堂、刘日宁。为余和墨作字者黄辉，焚香从事者董其昌。"其中，焦竑、陶望龄、黄辉都是董其昌的"同年"。黄辉即沈一贯打击排挤的黄慎轩。董其昌位于西山脚下的"舫斋"，也是他和友人经

常聚会的场所。所以，无论是聚会禅悦还是书画雅集，在沈一贯等人眼中都有结党营私的重大嫌疑。在董其昌并无其他政治劣迹的情况下，"雅善盘礴"就成了某些"朝贵"诋毁他的重要借口。董其昌受到诋毁之后颇感愤懑，不仅用宋迪、苏轼这些同样善画的士大夫们来回击诋毁者，还画了一整夜的《仿李营丘〈寒山图〉》，托雪景寒林隐喻自己所处的艰难境遇。其序云：

> 余自弱冠，好写元人山水。金门多暇，梦想家山益习之。忆顾益卿开府辽阳，以两扇求画，一为益卿，一为山人王承父，余画承父而返益卿扇，报章云：左相宣威沙漠，右相驰誉丹青，皆非吾辈第一义，俟归山以相怡悦耳。盖簪裾马上君子，未尝得余一笔。而余结念泉石，薄于宦情，则得画道之助。陶隐居云：若不为无益之事，何以悦有涯之生？千古同情，惟余独信，非可向俗人道也。今年春，有朝贵疏余，雅善盘礴致尘天听。余闻之，亟令侍者剪吴绡纵广丈余许，磨崤糜沈秉烛写李成《寒山图》，经宿而就，遂题此诗，以洗本朝士大夫俗。夫韩滉、燕肃、宋复古、苏子瞻，皆善画朝贵，腹中无古今，固不应知第以为罪案，但可曰：不能遣余习，偶被时人知，如摩诘语耳。视此曹求田问舍，杀人媚人，一生作恶业者，何啻枭凤而妄下语乃尔耶！世必有能知者，余亦何以为意。[67]

诗云：

> 拈笔经（一为"时"）营辋口居，心知习气未能除。莫将枕漱闲家具，又入中山箧里书。

"箧里书"之典出自《战国策·秦策二》："魏文侯令乐羊将，攻中山，三年而拔。乐羊反而语功，文侯示之谤书一箧。"后人多以"箧里书"一词指世间无端恶意的诽谤。诗中"枕漱"一语，富含蕴意。据南朝宋刘义庆《世说新语·排调》记载："孙子荆年少时欲隐，语王武子：'当枕石漱流。'误曰：'漱石枕流。'王曰：'流可枕，石可漱乎？'孙曰：'所以枕流，欲先洗耳，所以漱石，欲砺其齿。'"之后，"枕石漱流"就用来形容虽"逸其身"，但

〔67〕（明）董其昌：《容台集》，144 页，邵海清点校，杭州，西泠印社出版社，2012。

"不悖于道"。董其昌对此意非常了解，不仅有"风尘违壮志，图史策闲勋"（《题画赠陈懿卜山人》）诗句，而且在"坐失执政意"的第二年万历庚子（1600），在一幅画作上题下"枕漱闲勋"四字。其"楚中随笔"云：

> 今年谷日行三山道中，梦书韩昌黎《送李愿归》，且题于后曰："《盘古》，唐人名手无书者。岂昌黎所云，吾文自谓大好，人必大笑之耶？觉而心异之。"厥明，闻已在弹事中。时陈中丞遗书相迅，谓不知复诋何语（笔者按：可能此时董其昌在朝中被弹劾一事更加激烈）。予答之曰："昔年以盘礴达聪听，唯作书未及。今之罪案，当在此耳。"已而果断。昔管宁渡海，风涛大作。舟人请各通罪过，宁曰："吾尝三朝露坐，一朝科头。平生罪过，其在斯乎？"予何敢望幼安，而以书画见诋。此为幸矣。宋时苏黄书，虽收藏之家，辄抵罪，何止及身。此又非予幸中之幸耶。因题六图曰："枕漱闲勋。"而系之以此。庚子四月之望。[68]

由文意可知，董其昌当时已经归隐松江一年之久，但朝中政敌还继续以耽玩书画之罪名攻击他，而且事态还再进一步恶化。这些诋毁与万历王朝"争国本"事件造成的党争有着千丝万缕的联系。回过头来再看一下上面提到的那幅《仿米氏云山图》一作，董其昌在这件作品上除了重题"又入中山箧里书"全诗外，还谈及到创作缘由是"感近事"。那么，作画之时他又遭遇到了什么呢？笔者推测，此之"近事"绝非"艺事"，一定是来自政治斗争方面的。或如李慧闻所说"果不其然，董在那年（1625）两度遭到控告"。董其昌将自己政治境遇隐晦地寄托在"米氏云山"中的做法，佐证了笔者上文对这种风格画意内涵的分析。

此外，董其昌的"米氏云山"与洞庭湖传统也有密切的联系。《画旨》中有多处论及二者关系的言语，如"朝起看云气变幻，可收入笔端。吾尝行洞庭湖，推篷旷望，俨然米家墨戏""米南宫襄阳人，自言从潇湘得画境。已隐京口，南徐江上诸山，绝类三湘奇境，墨戏长卷，今在余家，余洞庭观秋湖暮云，良然，因大悟米家山法""至洞庭湖舟次，斜阳篷底，一望空阔，长天云雾，怪怪奇奇，一幅米家墨戏也"，等等。"洞庭"意象的形成与北宋士大夫政治文化有着密切的联系。经由他们的参与，原来名胜的特定场景、文化内涵与士大夫政治逐

〔68〕（明）董其昌《画禅室随笔》，182页，周远斌点校，济南，山东画报出版社，2007。

渐被整合为一种特殊的精神象征。作于万历乙卯（1615）的《仿米芾〈洞庭空阔图〉》右侧跋文"巴陵舟中望洞庭空阔之景"一语，令人想起范仲淹《岳阳楼记》所描写的"处江湖之远"的谪臣处境："若夫淫雨霏霏，连月不开，阴风怒号，浊浪排空；日星隐耀，山岳潜形……则有去国怀乡，忧谗畏讥。满目萧然，感极而悲者矣"，可谓情景交融。万历辛亥（1611），董其昌自闽中辞官归隐松江一年后于《杂书册》中手书宋代士大夫张孝祥（1132—1169）的《念奴娇·过洞庭》：

> 洞庭春草，近中秋，更无一点风色。玉鉴琼田三万顷，着我扁舟一叶。素月分辉，银河共影，表里具澄澈。油然心会，妙处难与君说。应念岭表经年，孤光自照，肝胆皆冰雪。短发萧疏襟袖冷，稳泛沧溟空阔。尽吸西江，细斟北斗，万象为宾客。扣舷独笑，不知今夕何夕？[69]

这首词的创作情境如下，宋孝宗乾道元年（1165），张孝祥出知静江府兼广南西路经略安抚使，但次年就遭谗落职。他从桂林取道归江东，途经洞庭湖。时近中秋，月夜泛舟湖上，通过描绘湖光山色寄托其遭谗后的超拔坦荡的胸襟和轩昂高洁的品格。词中"表里具澄澈""肝胆皆冰雪"等语，与董其昌"干冬景"山水所追求的"令人心胆澄澈"不乏可比之处。董其昌亦有在洞庭湖山终老之想："江南诸山以九子为可望，齐山为可游，若可居者，惟洞庭两山耳。余归将卜筑老焉！"[70]故此，他一生中数游洞庭湖、鉴藏古人洞庭名迹、绘"米氏云山"类型的洞庭图、书《念奴娇·过洞庭》等诸多经历与行为，就有了一种整体性的士大夫政治文化学意义。

三、"燕山雪尽势嶙峋，写得家山事事真"
——《燕吴八景图》隐含江南文士的地域性焦虑

《西兴暮雪图》一作的创作机缘，是因许国在"争国本"中被迫致仕这个政治事件而起。由此，董其昌开始对雪景山水画法及画意产生了特殊兴趣，并不懈

〔69〕（明）董其昌：《杂书册》，纸本，26.1厘米×29.6厘米，台北故宫博物院。
〔70〕（明）董其昌：《容台集》，689页，邵海清点校，杭州，西泠印社出版社，2012。

地从传世文献和遗存画作两个方面广泛搜求这种艺术传统，终于在风格画法上有了自己的独特面貌。不断增生的新画意与其个人鲜活的生存经历愈发紧密起来，不再完全局限于来自传统雪景山水的那些历史经验。可以说，董其昌对雪景山水的热衷，除了白雪意象与士大夫政治境遇有必然的隐喻关系外，另外一个原因亦不可忽视：雪景山水对于那些客居京华的江南士大夫们亦有一种思乡的象征，这是明代迁都行为给艺术题材与风格带来的深远影响。客居北京期间，北方冬季冰天雪地之苦寒气候，加上复杂的政治环境，促生了董其昌这位江南文士浓重的思乡之情。其《题雪梅图》诗云："燕山雪尽势嶙峋，写得家山事事真。刚有寒梅太疏落，请君添取一枝春。"〔71〕"燕山"之雪与"家山"之思隐含着无限的怅惘与孤寂，表达着南、北地域不同的生活习惯，和出仕追求与隐居理想的生存焦虑。这种日常生活的思乡情绪在《燕吴八景图》（1596）中得到很好的呈现，画面山石的"凹凸"之形、明暗效果等新颖手法与雪后"势嶙峋"的燕山景致有着密切的对应关系〔72〕。

　　江南士大夫因政治因素远离家乡客居京城，大约自元代以来逐渐形成了一种新的文化现象。元朝统治阶层主要以蒙古人为主导，西域的色目人为辅助，汉族士人的政治地位不高，"南人"（即南方士人）就更不用说了。一些江南名士因元政府的统治需要而被迫出仕，这其中最典型的莫过于赵孟頫。南宋灭亡之后，他身为赵宋皇室，所面临的出仕与归隐的严峻选择较之其他人会更加纠结。其内心所怀"少而学之于家，盖欲出而用之于国，使圣贤之泽沛然及于天下"的济世理想，终使其毅然选择了北上出仕。然而，在大都所经历的政治境遇又让赵孟頫产生了极大的失落感，时刻意识到自己"空有丹心依魏阙"，终属"故宗室子，不宜荐之使近左右"的疏远之臣。他不仅在《罪出》一诗中表达了出仕的悔意——"在山为远志，出山为小草。古语已云然，见事苦不早。……昔为水上鸥，今如笼中鸟。……愁深无一语，目断南云杳。"而且，其《送高仁卿还湖州》一诗亦明确地指出"江南冬暖花乱发"与"朔方苦寒气又偏"的风物殊异，"南邻吹箫厌粱肉"与"北里鼓瑟罗姝妍"的人情隔阂。诸多类似的差异，都令这位久居大都的江南士大夫始终有"乞身归故里"之想。整首诗充满了浓郁的思

〔71〕（明）董其昌：《容台集》，146页，邵海清点校，杭州，西泠印社出版社，2012。

〔72〕北京香山立有乾隆皇帝御题"西山晴雪"一碑（1751），碑后"久曾胜迹纪春明，叠嶂嶙峋信莫京。刚喜应时沾快雪，便数佳景入春明"诗句，也表达了雪后西山的嶙峋之姿。此碑虽立于1751年，但乾隆皇帝对汉族士大夫喜观雪景、绘雪图之传统的重视，至少在1746年就已开始。"晴雪"之寓意，可从他数次题跋王羲之《快雪时晴帖》诗文中窥见。

乡之情：

> 昔年东吴望幽燕，长路北走如登天。捉来官府竟何补，还望故乡
> 心惘然。江南冬暖花乱发，朔方苦寒气又偏。宦游远客非所习，狐貉
> 不具绨袍穿。京师宜富不宜薄，青衫骏马争腾骞。南邻吹箫厌梁肉，
> 北里鼓瑟罗姝妍。凄凉朝士有何意？瘦童羸马鸡鸣前。太仓粟陈未易
> 籴，中都俸薄难裹缠。故人闻之应见笑，如此不归殊可怜。长林丰草
> 我所爱，羁靮未脱无由缘。……江湖浩渺足春水，凫雁灭没横秋烟。
> 何当乞身归故里，图书堆里消残年。[73]

江南士大夫或因政治排挤的境遇孤独，或因"朔方苦寒"的生活不适，往往
会在诗歌与绘画中借助"燕雪"或"燕山雪"来暗示客居异乡的凄楚情绪。因
而，诗人或画家对"燕""吴"两地的描绘，也就超越了地域性局限而具备了很
强的政治文化学色调。赵孟頫有多首诗篇涉及此意，一如"燕雪常飞十月前，敝
裘破帽过年年。拥炉自笑何为者，欲买浊醪无一钱""雪寒凄切透书帷，极目南
云入望低。欲报平安无过雁，忽惊残梦有鸣鸡"（《和黄景杜雪中即事》）。又
如"季秋惊见燕山雪，远客淹留愁病身。想得江南犹未冷，嫩橙清酒正尝新"
（《和邓善之九月雪》）。可以想见，"燕山雪"对于客居北方的江南士大夫们
而言，绝不局限于一种自然景致的观赏那么单纯，更有着他们客居北方的孤独感
和强烈的思乡之情。

元代江南士人北上出仕后的思乡情绪，有相当一部分源自政治身份方面的焦
虑。从士大夫思想内在联系角度考虑的话，燕吴两地的文化性对峙，在汉族恢复
统治的明代可能更具实际意义。明成祖朱棣于永乐丙申（1416）下令在北京建造
皇宫，并于辛丑（1421）正式迁都。迁都之举不仅出于朱棣对北京的个人情感，其
中更有着深远的政治意义，即为了更好地实现"控四夷，制天下"的治国策略。不
过，迁都行为给北上出仕的江南士大夫们带来了不小的影响。在董其昌之前的明代
画家中，最具代表性的可能非文徵明莫属了。自1495年到1522年的二十余年间，文
徵明经历过十次科考的失败，五十四岁时经林俊的帮助才得以北上出仕。在受荐出
仕之前，他就怀抱着"平生寸心赤，持此报明王"的政治理想。但受年龄和非进士

〔73〕（元）赵孟頫：《松雪斋集》，60页，黄天美点校，杭州，西泠印社出版社，2010。

出身的限制，他自然与那些年轻的新科进士"经纬六符，均调八气，大厦构天，寰海仰庇"的豪迈志向大有不同，在朝廷中也很难获得重要的职位。在政治压力和思乡愁绪的交合作用下，文徵明逐渐改变了原初的一些想法，思想发生了很大的变化。其居京期间所写《送于器之廉宪还滁》一诗就是一个代表。诗云：

> 东风吹尽燕台雪，潞水垂杨已堪折。自笑人生得几时？三年两度都门别。都门日日有行人，我独与君情最亲。向来宦辙苦南北，此去尚是江湖身。君向江湖我尘土，从此云上亦修阻。岂惟去住隔云泥，本自疆封限吴楚。四十年来转首空，升沉异势容颜变。不独容颜改旧时，世情翻覆浮云移。江湖风月足涛浪，道路天险藏嵚崟。君能不易平生志，岂识人间有机事。……若教游宦损初心，相去中间不能寸。……醉翁亭下泉堪酿，君去归分我惆怅。[74]

此诗起首便云"燕台雪"，衬托出"还应燕寝地，辗转忆江南"（《题画赠皇甫太守》）的思乡之情，也隐晦地传达了"三年两度都门别"的宦辙升沉异势的跌宕境遇。居京期间，文徵明在与陈沂游西山后作有《游西山诗二十首》（大致作于1524年）。其中《西湖》一诗亦带有思乡情绪，诗云："春湖落日水拖蓝，天影楼台上下涵。十里青山行画里，双飞白鸟似江南。思家忽动扁舟兴，顾影深怀短绶惭。不尽平生淹恋意，绿荫深处更停骖。"[75]《燕山春色图》可能是文徵明客居北京期间游览西山之后所作，除了画上题诗"燕山二月已春酣，宫柳霏烟水映蓝。屋角疏花红自好，相看终不是江南"传达了思乡情绪外，其画面风格景致也被文徵明改造为一种能够寄托他对江南思念的形式。

以上两位江南士人北上出仕经历，对我们分析董其昌翰林院期间的心理状况很有帮助。与文徵明十次科举不第的逆境相比，董其昌虽也有几次科举落第的经历，但总体上还是幸运得多。二人出仕身份有本质的不同，文徵明属于受荐出仕的"在野"士人，董其昌却是以二甲第一名的优异成绩获选翰林院庶吉士的。初入帝京，无论是科场座师许国，还是翰林院馆师田一儁、韩世能等人对他都很看重，甚至在政治上对之寄予很多厚望。表面上，董其昌在翰林院初期的生活与学习似乎比较平静，实则不然。写于某个凄清夜晚的《秋声》一诗是一首典型的"咏怀诗"，真切地表露了董其昌客居京城的那份孤楚心迹。诗云：

〔74〕《文徵明集》，80 页，周道振辑校，上海，上海古籍出版社，2014。
〔75〕（明）文徵明：《甫田集》，144 页，陆晓冬点校，杭州，西泠印社出版社，2012。

天宇三秋静，林皋众窍鸣。萧骚翻竹韵，嘹呖动檐声。带雁宵征急，迎蛩夕语轻。或从蘋末起，渐听谷中盈。寒杵遥空断，霜钟应候清。因风想珂佩，耿耿揽衣情。[76]

　　细细品读诗意，不禁令人想起阮籍"夜中不能寐，起坐弹鸣琴"那首《咏怀诗》。诗中之"天宇"一词，即指帝都北京。"寒杵"一语，显然与岑参"孤灯然客梦，寒杵捣乡愁"一诗同意，既表达了时值深秋的无限凉意，亦喻示董其昌内心的思乡愁绪。

　　绘画作品方面，董其昌客居北京的思乡之情在《燕吴八景图》（图99）中得到了极好的呈现。整件图册共计十开，其中八开为绘画作品，余下的两开为后来补题的画跋。八幅作品分别为：《西山秋色图》《城南旧社图》《西湖莲社图》《舫斋候月图》《西山暮霭图》《九峰招隐图》《西山雪霁图》和《赤壁云帆图》，其中有五幅作品涉及北京西山附近的景致，另外三幅描绘的是董其昌家乡松江。据第八开《赤壁云帆图》一作跋文"仿宋人笔意，送杨彦履，岁在丙申夏四月"可知，这八幅画作是万历丙申（1596）四月杨彦履告假南归之际，董其昌以北京（燕）和松江（吴）两地的风物景色为题材创作的，是一件送别性质的作品。杨继礼（1553—1604），字彦履，松江人，万历己卯（1579）举人，壬辰（1592）进士，亦获选翰林院庶吉士，散馆后继授翰林院编修。董其昌与他不仅同朝为官，而且又是同乡，交谊甚密。画题以"燕""吴"并举，跋文又屡屡提及家乡诸位好友以及九峰、赤壁等松江胜景，隐隐地透露着淹留京城的董其昌借送杨彦履归松江之机，表达着内心"君去归兮我惆怅"的那份思乡愁绪。就画法而论，《燕吴八景图》运用了一些新颖元素，具备了"干冬景"山水的风格雏形，如强调山体"取势"效果、"直皴"笔法、具备明暗对比的山石"凹凸"之形。树干留白、枝叶枯涩，也是寒林景象。结合风格画法与内在画意看，它以渐趋成熟的"干冬景"手法既拓展了传统"送别"主题的表现方式，也寄托了董其昌客居京城的思乡愁绪。

　　其中三幅作品是以家乡松江地区的景物为描绘内容，思乡意味自不待言。《城南旧社图》所绘是受画人杨彦履的松江旧居。跋云："彦履所居龙门园与冯咸甫三径只隔一水。"这里提到的冯咸甫，名大受，万历己卯（1579）举人，

〔76〕（明）董其昌：《容台集》，18页，邵海清点校，杭州，西泠印社出版社，2012。

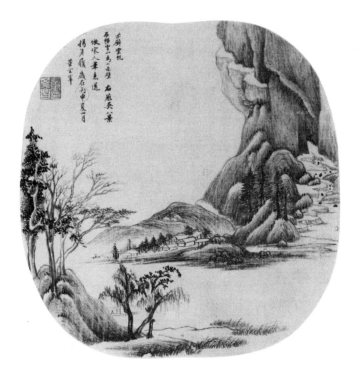

（明）董其昌　《燕吴八景图》（之一）

图 99　（明）董其昌
《燕吴八景图》
1596 年　绢本设色
各 26.1 厘米 ×24.8 厘米
上海博物馆藏

（明）董其昌　《燕吴八景图》（之二）

（明）董其昌 《燕吴八景图》(之三)

（明）董其昌 《燕吴八景图》(之四)

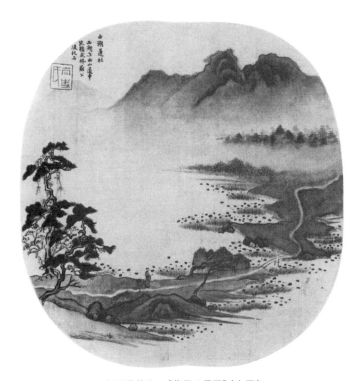

（明）董其昌　《燕吴八景图》（之五）

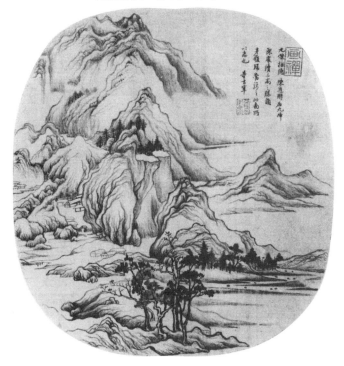

（明）董其昌　《燕吴八景图》（之六）

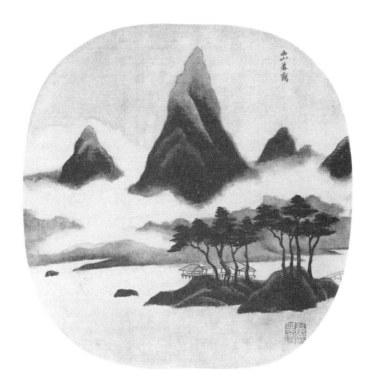

（明）董其昌 《燕吴八景图》（之七）

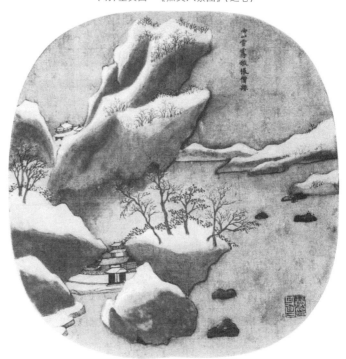

（明）董其昌 《燕吴八景图》（之八）

亦是董其昌的同乡好友，与莫是龙也有较深的交谊。董其昌"上第"之前，曾在家乡与冯氏等人同结"陶白斋诗社"。"陶"指东晋名士陶渊明，"白"指唐代诗人白居易。此作宛丽清致的乡间水景，一定会引起客居北方的江南文士的无限遐想。岸边一坐一立的两位文士，从主题传统角度自然可以理解为"临清流而赋诗"的文人之聚。对岸撑船摆渡者与之遥遥呼应，显然也在表达送别意图。

《九峰招隐图》所画是董其昌最为亲密的好友陈继儒隐居之山，可谓"家山风物"。跋云："陈道醇居九峰深处，续三高之胜韵。彦履归当访之，此图所以志也。""九峰"，是松江地区群山的总称，大致包括昆山、辰山、凤凰山、厍公山、佘山、薛山、机山、横山和天马山。董其昌以家乡九峰入画并专门提及好友陈继儒，自有一份乡思所寄。下面这段与好友结伴出游"千峰万峰"的经历，亦显示出董其昌身在魏阙心思江海的一份愿望：

> 余与仲醇以建子之月，发春申之浦，去家百里，泛宅淹旬，随风东西，与云朝暮，集不请之友，乘不系之舟。壶觞对饮，翰墨间作。吴苑酹真娘之墓，荆蛮寻懒瓒之踪。固以胸吞具区，目瞠云汉矣。夫老至则衰，倘来若寄，既悟炊梁之梦，可虚秉烛之游？居则一丘一壑，惟求羊是群，出则千峰万峰，与汗漫为侣。兹予两人，敦此夙好耳![77]

《赤壁云帆图》是以松江地区的小赤壁之景入画。《松江府志》记载："峰峦隐起，壁立千仞，色尽赭，游人呼为小赤壁。"此之赤壁与三国时湖北黄冈赤壁不同，故称"小赤壁"，在昆山东北横云山之东。董其昌曾多次描绘家乡赤壁，并认为它实可与黄州之大赤壁"相埒"，颇有为"家山"争鸣的架势。他在《题画小赤壁图》序中云："吾松有小赤壁，与黄州赤壁大小相埒，不知何事辱之为小，沈征士绘图为兹山解嘲。雨中过君策斋头，君策方以吴绡点缀泉石，有张子渊自白岳至，携松萝茶与畸墅斗胜。君策呼酒佐之，永日无俗子面目。君策强余画，为画此图，并书赤壁诗，诗书画皆君策和之。沈公绪欲铸东坡像于赤壁山房，属余书《大江东去》词镌于右，末句及之。然铸东坡，何必赤壁？陆家畸墅合著此公与内史相酬也。"[78]诗又云：

〔77〕（明）董其昌：《容台集》，586—587页，邵海清点校，杭州，西泠印社出版社，2012。

〔78〕（明）董其昌：《容台集》，3页，邵海清点校，杭州，西泠印社出版社，2012。

吾松山有九，俱以海为沼。东海既以大，赤壁何当小？风穴秘精灵，云门削鬼巧。口鼻斗嶙峋，鳞甲成天骄。而我游齐安，何縠凌窈窕。时平兵气销，霜落江声悄。回思平原鹤，谁是枌榆鸟？恰似黄池会，吴楚争可了。将无山岳灵，耻彼里儿狡。归语东阳生，携筇事幽讨。石言曾莫逆，观壁共枯槁。田成琳球赋，屋用辛夷榑。太守握红去，冠彼山谷好。灵踪俨如旧，庞赘忽以澡。嘉名公等锡，一壑从余保。手写《浪淘沙》，峨眉雪可扫。敢应北山招，终事东坡考。〔79〕

余下的五幅作品中有三幅作品直以"西山"为题，所描绘的就是北京西山景致。而"舫斋"和"西湖"也在西山附近。"西山"是樱枳山、百花山、香山、灵山、妙峰山、翠微山、卢师山、玉泉山等山的合称，位于北京宛平县，是太行山的分支。董其昌寓居北京期间的"舫斋"就坐落于西山脚下，可以朝夕守望。《舫斋候月图》一作所描绘的是董其昌、唐文献和杨彦履三位松江同乡齐聚"舫斋"饮酒赋诗，时逢月夜，思念家乡，而点缀于房舍之外的太湖石，亦有江南之象征。跋云："余旅长安，有小斋似舫子，唐元徵题为舫斋。时同彦履过斋中，望西山朝暮之色，亦复对酒赋诗，夜阑更烛，因图以记之。"跋文提到的唐元徵，即唐文献（1549—1605），号抑所。他不仅与董其昌是极好的朋友，与莫是龙亦为好友。万历乙酉（1585），董、唐二人共同参加南京乡试，此次董其昌仍然名落孙山，而唐文献幸运地中举。转年（1586），他又在殿试中获一甲第一名，为明代开科取士以来的第七十一位状元。董其昌北上居京期间与杨彦履、唐文献等同乡，或在"舫斋"相聚，饮酒赋诗观山赏月，或以"探奇者"结伴相携游览西山胜景。董其昌《同唐元徵宫允游善权洞四首》可为证。而且，更为难得的是，第二首诗所描绘的景致与以二米画法所描绘的《西山暮霭图》一作，颇具诗画唱和之妙。诗云："西峰拨云尽，万象划殊然。地轴连离墨，仙宫秘蕊珠。微明天有漏，大巧谷非愚。为问探奇者，曾逢石髓无。"董其昌后来创作的《奇峰白云图》中的山峰、云雾形象，显然源出《西山暮霭图》。其《登翠微亭》一诗透出另外一些端倪。此诗是董其昌在一次登览北京西山翠微亭之时，

〔79〕（明）董其昌：《容台集》，3—4 页，邵海清点校，杭州，西泠印社出版社，2012。《小赤壁》诗、书、画，可能创作于万历壬寅（1602）五月。据《古芬阁书画记》卷十二赵孟频《苏文忠小像册》："子京出松雪小楷《赤壁赋》强余题，余观诸公跋语甚详矣。因忆月前，在君策斋所作《小赤壁》诗，书于后以归之。壬寅六月，董其昌。"这个记载与《题画小赤壁图》"序"的内容相合。"君策"即陆万言，松江华亭人。

举目四望,有感而作。诗云:"烟迷杨柳洲,水拍芙蓉岸。我忆南湖秋,西山暮云乱。"[80]此处的"南湖"可能指松江的三泖湖,董其昌居家期间经常与友人在湖上泛舟游览。"西山暮云乱"一语,衬托出客居异乡的董其昌内心那种"日暮思亲友"的激荡情绪。《西湖莲社图》一作虽云"西湖",但其实景却并非杭州之西湖,而是北京西山道中的"西堤"。西堤南面有一湖泊,其名亦称"西湖"。据画上题跋"西湖在西山道中,绝类武林苏公堤,故名"一语看,北京西山之"西湖"与杭州之"西湖"应有近似之处。董其昌因观此地之"西湖"而想起武林(杭州)的"苏公堤"。画面上策杖独行的那位文士,行走于西山道中,其情绪显然带有一种落寞索然之感,足令观者将其与客居京城遥念家乡的董其昌本人联系起来。《燕吴八景图》这五幅以"西山"景致为题材的作品有一个共同现象:那就是一反北方缺水少湖的自然特点,每幅画面都留出很大的幅面来表现水景,有着江南水景的"清丽"格调,更引人有江南水乡之思。

比较起来,《西山雪霁图》和《西山秋色图》两幅作品不仅风格殊异,而且画意也不太直观。从画题上看,《西山雪霁图》一作是最直接地呈现北京地区冬季雪景的作品。由于采用了没骨设色之法,积雪的白色山顶与青绿崖壁、红树共同构成一种较为活跃明快的色调对比,形式意味很强。可以说,这件作品是董其昌以传统没骨设色山水表现北方雪景的尝试,一定程度上弱化了墨笔雪景山水的荒寒萧杀之气。至于没骨青绿表现雪景的传统,董其昌翰林院期间就对之欣然有会,还借助杨昇追溯张僧繇没骨画法。自宋代以来,唐代画家杨昇就被看作是张僧繇最好的继承者。宋人题杨昇《没骨山水》时有云:"梁天监中张僧繇,每于缣素上不用墨笔,独以青绿重色图成峰岚泉石,谓之没骨法,驰誉一时。后惟杨昇学之,能得其秘。"董其昌多次仿杨昇作没骨山水,万历乙卯(1615)作《仿杨昇没骨山水图》,天启辛酉(1621)的《仿古山水图册》中有《仿唐杨昇图》(图100),并题云:"唐杨昇《峒关蒲雪图》,见之明州朱定国少府,以张僧繇为师,只为没骨,都不落墨。"在董其昌眼里,杨昇的作品是以没骨设色之唐代古法来表现雪景山水的佳作。董其昌对张僧繇和杨昇没骨山水的师法,仍以他所追求的"取势"效果和"凹凸"之形为主,这在《西山雪霁图》一作中也有很好的呈现。画面上青绿、留白与红树之间的对比呈现出一股幽幽的思古之情,不禁令人想起王维"荆溪白石出,天寒红叶稀"一诗。

上面相关章节曾提到,万历乙未(1595)下半年,董其昌从冯梦祯那里借

[80] (明)董其昌:《容台集》,52 页,邵海清点校,杭州,西泠印社出版社,2012。

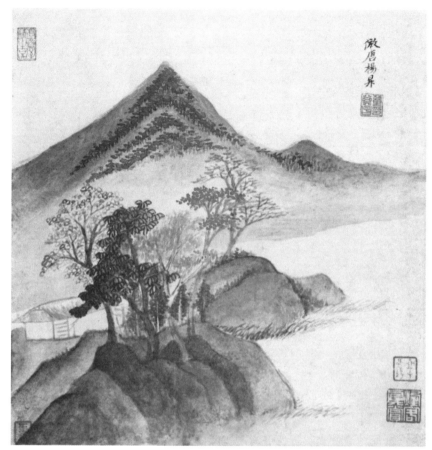

图 100 　（明）董其昌　《仿古山水图册》之《仿唐杨昇图》
1621 年　纸本设色　26.3 厘米 ×25.5 厘米　故宫博物院藏

图 101 　（明）董其昌《西山秋色图》（局部）

观《江山雪霁图》，并留存长达九个月。他对此作推崇备至，为之心摹手追。之前学界也极力肯定这件雪景山水对他早期画法变革起到了不可忽视的价值，并力求找到一些可靠的作品依据。然而，根据记载来看，似乎只有已经佚失的《寒林远岫图》一件作品与《江山雪霁图》有一点临仿关系，却也仅是"想象之作"。这种现象与董其昌当时高涨的推崇热情，以及归还冯氏之后多次感叹"如渔郎出桃源"相比，显得极不相符。从时间关系上看，《燕吴八景图》作于万历丙申（1596）"夏四月"，此时董其昌还没有将《江山雪霁图》归还给冯梦祯。经过数月的观摩，想必他此时已经对这件雪景山水的风格画法了然于胸了。按照"创意性模仿"的习惯，董其昌不可能对《江山雪霁图》只鉴赏不临仿。那么，《燕吴八景图》能否提供一些借鉴依据呢？经比较发现，《西山秋色图》一作多处风格元素与画面情境，就是直接取法或改造于现存日本的《江山霁雪图》（《江山雪霁图》与《江山霁雪图》之关系，见上文分析）。从形制上看，《西山秋色图》略显局促的圆形构图，似乎很难呈现横卷《江山霁雪图》上的诸多景致。然而，它经过巧妙地取舍压缩、景致重构之后，以一种环形集合的方式改造了原来手卷自左向右缓慢的叙述结构。如《西山秋色图》最前景山石的"〰〰"形波浪式留白，与《江山霁雪图》前段坡脚山石手法几乎完全一致。（图101、图102）《江山霁雪图》中段的访友情境在《西山秋色图》中也得到了巧妙的借用，只是山间平台自左向右发生了扭转。（图103、图104）后者所描画的草堂居所面积稍显局促，上有两株枯松侧出崖脚，示人以险绝之势，但边际有围栏护佑，可供人凭栏远眺。山外访客可依"之"字形的山间石阶到达此处。近景坡石上的树木后面隐约画有三位来访之人，前面是两位骑驴者，后面一人被山石树木遮掩只现半

图102　传（唐）王维　《江山霁雪图》（局部）

图 103 （明）董其昌 《西山秋色图》（局部）

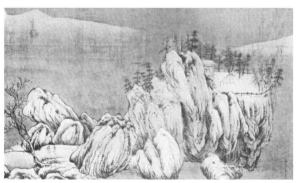

图 104 传(唐)王维 《江山霁雪图》(局部)

身，似乎徒步而行，可能是随行的仆人。最前面一人边前行边回首与后面两位问答，左手指向前方的隐居之所，神情姿态与董其昌"画人物须顾盼语言"一语极为相合。

《西山秋色图》虽以"秋色"为题，但所呈现的画法元素主要来自雪景山水，极好地佐证了董其昌"秋景"与"冬景"无异之说。这件作品山石"凹凸"之形与"留白"手法直接受到《江山霁雪图》的影响。如左侧山体以墨笔直皴表现出强烈的"凹凸"之形，原本以墨染表现"阴崖积素"的雪景效果，此时被转化成直笔皴面，由墨笔的浓淡疏密刻画山体的峻嶒与幽峭之势。石体分面边缘处的笔墨浓密逐渐过渡到较为疏淡，最后基本消失。隔邻的另一片岩面则由此未着笔墨的边缘皴起，再开始另一个体面的由浓密转疏淡的渐层变化。如此往复，一座较大的石体就形成一种平行积叠的形态。为了增强山体向上的"取势"能力，《江山霁雪图》原来极为细碎的山石块面组合被连续递进的"凹凸"石体所取代。石面上的皴线勾勒也融汇在重复层叠并缺少明显交叉编结的"直皴"笔法当中。显然，经过对传统雪景画法的借鉴，《西山秋色图》一作在风格形式上颇为符合"燕山雪尽势嶙峋"诗句所描述的自然景致。若再将之与《九峰招隐图》画面所运用的类似画法联系起来，"干冬景"风格当中自然就蕴含着董其昌这位客居北方的江南文士对"家山"的无限思念。《西山秋色图》风格画法进一步降低了石守谦看重的万历丁酉（1597）那次"杭州之行"的史学价值。

《燕吴八景图》第九开和第十开的题跋是董其昌在长安墨禅室中后补的，始论画学："予常论画家有关，最始当以古人为师，后当以造物为师。王维、二李、荆、关、董、巨、营丘、龙眠皆具此而美，遂为千古绝调。若临橅不暇，功力无余，恨而造物不完，但如书奴，何足传远。夫师古者，非过古人之言也，不及古人之意也。见与师齐，灭师半德，见过于师，方堪传授。惟以造物为师，方能过古人，谓之'真师古'不虚耳。予素有画癖，年来见荆、关诸家名迹，多苦心仿之，自觉所得，仅在形骸之外，烟霞结梦。"随后又说："岁月不居，已有坟园之盟，颇钟翰墨秋之趣，将饱参石岳，偃息家山时，命奚奴以一瓢酒，数枝笔相从于朝岚夕霭，晴峰阴壑之变，有会心处，一一描写，但以意趣，不问真似。"其中的"坟园之盟""偃息家山"等语意，显然也关涉思乡之情。

董其昌创作《燕吴八景图》之时，已经在翰林院任职近七年的时间，无论是从各种政治斗争中获得感受，还是客居北方的思乡愁绪，都是他在这个时期实施画法变革的重要推动力。"南北宗"也好，"文人画"也好，以及大量的论画主张，只不过是他艺术风格"集其大成"的画学理论的体现而已，它们本身并

图 105
（明）董其昌 《北山荷锄图》
年代不详
117.7 厘米 ×56.3 厘米
上海博物馆藏

没有反映出立论者特殊的政治境遇和复杂的情感世界。不过，他提倡的"南北宗""文人画""士大夫画"等观念也并非完全局限于艺术范畴，其潜在意图亦是想以一种积极强调"正统"的审美态度，去折射日渐颓败的万历王朝深刻的政治危机。董其昌创化"干冬景"山水的时间，基本是与万历时期的"争国本"事件相伴而行，深刻地表达着画家本人在仕隐之间的心理"拉锯"，绝非能由以往学界热衷的美学理论或笔墨趣味来决定。总而言之，翰林院十年的政治经历着实让董其昌懂得了"深根固蒂，养晦之道也。君子不能违天，而能执天之行；君子不能徼天，而能先天之变。以明为枝叶，以晦为根本，以袭明为真晦，以用晦为至明"[81]的道理，这种理解显然可上承唐代名相魏徵《谏太宗十思疏》中的"臣闻求木之长者，必固其根本"的政治思想。初步判断，"干冬景"山水代表古代士大夫政治思想衍生史上的一种新生态。勿庸讳言，在晚明时期，还没有哪位画家能够像董其昌那样，能够以"集其大成"的师学功力创造出了无雪痕的"干冬景"山水来隐喻自己的政治境遇，并深度强化了雪景山水"素因遇立"的视觉意象与士大夫"得君行道"政治理想的历史关系。若用"拜时政所赐"（苏立文）一语来评价董其昌早期画法变革的本质原因，或许也不失其恰当性。毕竟，"一位伟大的艺术家绝不会超然独立于他那个时代的精神与智性骚动之外，如果我们看不出他与这种骚动之间的联系，便不能深入洞察他的艺术以及他生活的时代。"[82]（图105）

最后，笔者想以董其昌《题〈鹤林春社图〉》来结束本章。其文以"鹤"之恋主与"冲霄去"，"愁失路"与"游万里"等对比，一方面喻示这位晚明士大夫时刻怀有"得君行道"的政治理想，另一方面也暗示"坐失执政意"之"合有冥数"的现实窘境，着实地呈现出其内心的落寞与焦虑。其"引"云：

> 家有独鹤，忽迷所如。人失人得，已类楚弓。自去自来，莫期梁燕矣。乃于君公之墙，复蹑羽人之迹。整翮返驾，引吭长鸣，似深惜别之情，都作思归之曲。呜呼！雀罗阒若，鸥盟渺然。顾此仙禽，真吾德友。惊蓬超忽，仍联支遁之交。珠树玲珑，不逐浮尘之路。虽云合有冥数，亦鬲去无退心。自此可以暂游万里，等狎鸡群，驯养千年，无虞鸟散者矣。欲至黄庭之报，遂写青田之真。载缀短章，用存

〔81〕（明）董其昌：《容台集》，323页，邵海清点校，杭州，西泠印社出版社，2012。
〔82〕（奥）德沃夏克：《作为精神史的美术史》，98页，陈平译，北京，北京大学出版社，2010。

嘉话。[83]

其诗云:

便欲冲霄去，能无恋主情。梦中愁失路，客里得同声。巢树经春长，归轩一水盈。今宵不成寐，重听九皋鸣。[84]

[83]（明）董其昌：《容台集》，39页，邵海清点校，杭州，西泠印社出版社，2012。
[84]（明）董其昌：《容台集》，39页，邵海清点校，杭州，西泠印社出版社，2012。

余论
雪景山水隐喻人生境
遇之“绝响”

伴随古代社会体制的解体，士大夫这个群体已经消失了百余年，雪景山水也逐渐失去了原有的创作基础。然而，自古至今，中国画家通过敏锐的直觉体验从自然景物中感受其对人生境遇的表征能力，几乎从未消减。可以说，古代某些深层社会结构及士大夫思想，在今天依旧被部分地延续着。一些传统艺术题材或内在画意，不仅在历史传脉的幽暗处闪闪发光，而且在现实当中依旧传达着人文的力量。或许，我们从雪景山水这个艺术题材上可以领悟出面这句话的含义：传统意义上的士大夫已经一去不复返了，但其灵魂却以种种方式或深或浅地存留在现代"知识人"（Intellectual）的身上。正是基于古代士大夫内在精神的存留，以雪景寒林意象隐喻现实人生境遇的方式，在二十世纪被一些画家自觉或不自觉地继承了下来。其中，两位现代画家的创作尤有代表性。

一位是民国山水画家萧谦中（1883—1944）。1936年2月，日本关东军扶持的蒙族人德牧楚克栋鲁普进犯绥东，被傅作义率军击退。年底，蒙族军队又向百灵庙增援，晋绥军与之血战，最终获胜。萧谦中受到极大的鼓舞，随即重作《十万图》，并在其中的《万山飞雪图》上题下跋文：

> 夏间曾作《十万图》，已为他人所用。兹重为之，较前作为佳，缘闻绥边御难胜利，精神为之愉快也。丙子十月并记。

国难当头之际，原本表现士大夫政治境遇的雪景寒林，在萧谦中的画笔下走入了二十世纪的现实情境中。几年后的《雪中山色图》（图106）一作，则表达了画家艰难的生存境遇。此画上题跋云："雪里高山头白早。杜工部句用李营丘法。"跋语中的"雪里高山头白早"一句诗并非来自杜甫，而是刘禹锡《苏州白舍人寄新诗，有叹早白无儿之句，因以赠之》，诗云："莫嗟华发与无儿，却是人间久远期。雪里高山头白早，海中仙果子生迟。于公必有高门庆，谢守何烦晓镜悲。幸免如新分非浅，祝君长咏梦熊诗。"从此诗的立意来看，刘禹锡感叹华发无儿，似乎并未关乎时事。笔者推测，萧谦中可能记错了出处，原本想用杜甫的某一首诗来"托诗言志"。

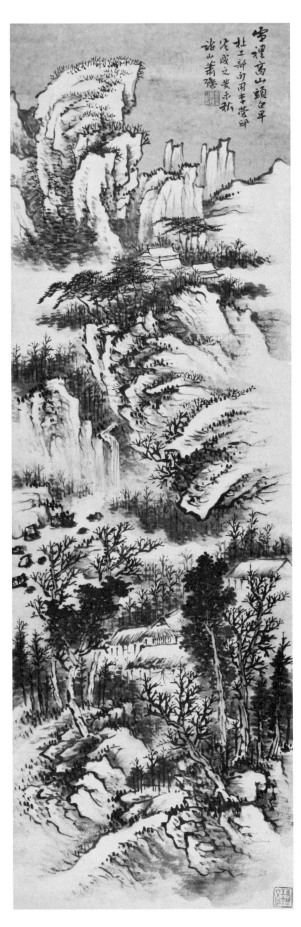

图 106　萧谦中　《雪中山色图》
1943 年　纸本水墨
100 厘米 ×32.5 厘米
藏地不详

一有可能是《春望》："国破山河在，城春草木深。感时花溅泪，恨别鸟惊心。烽火连三月，家书抵万金。白头搔更短，浑欲不胜簪。"一有可能是《对雪》："战哭多新鬼，愁吟独老翁。乱云低薄暮，急雪舞回风。瓢弃樽无绿，炉存火似红。数州消息断，愁坐正书空。"美国学者宇文所安（Stephen Owen）如此理解后一首诗之意境：城市在诗中销声匿迹了，只剩下"面对"的诗人和"被面对"的冰雪世界。死亡和冬天的世界在荒芜人烟或冤魂不散的世界中茕茕孑立。可以想见，萧谦中身陷日本军队占领的北京城，目睹国土沦丧，生灵涂炭，前方战士浴血奋战、身死疆场，感慨自己不能身赴战场保家卫国，其内心积聚着莫大的悲怆与愤怒。所以，他拿起画笔以传统寒林雪景题材表达对抗日阵亡将士们的哀悼，可谓精研古法应运而成。此作继承了传统雪景山水强烈的明暗对比手法，可进一步从"师资传授"角度反驳了西方学者的"外来影响"观念。

　　另一位是画家张仃（1917—2010）。笔者偶在《读书》杂志上看到李兆忠撰写的《心在天山，身老沧州——有感于张仃一九八一年的新疆之行》一文。作者认为，人生的因缘际会常常成为艺术的"触机"，甚至可以促成一个艺术家创造艺术的奇迹。画家张仃对雪景题材的喜爱与选择，就隐含着他自己那份特殊的人生境遇。生于东北辽宁的张仃，自幼在冰雪世界中长大，十分了解雪性。而描绘雪景的真实原因却是这样的：他本是一位艺术家，对政治没有什么特殊的兴趣，出于济世救民的宏愿加入革命队伍，从此卷入激流与漩涡。后来，作为一名党员、院领导的他，在历次政治运动中，不得不表态，甚至说违心话，办违心事，浪费了时间精力、荒废了业务不算，还因此背下了黑锅。所以，"文革"期间，张仃就开始尝试画雪景，以此来排遣自己心头的郁闷与压抑。而他晚年也好画雪景，那是因为画家内心依旧有着渴望"净化"灵魂的强烈愿望。最终，"一生饱受坎坷、心性高迈的张仃，经过艰苦卓绝的艺术探索，终于在焦墨抒写的冰雪世界里找到了灵魂的栖息地，实现了人格精神的飞跃与升华"[1]。了解这段特殊经历，我们就能更好地解读其"焦墨山水"里那种明暗对比手法的思想渊源了（图107）。或许，张仃并没有从艺术史角度透彻地了解过士大夫选择雪景题材的心理动机，但基于自己特殊人生经历选择雪景入画的事实，极好地证明这种题材确实具备对现实境遇的隐喻能力。他的创作也是雪景山水及部分画意在现代艺术创作中延续的一个例证。

　　一些当代画家局限于媒材技术与画面肌理而创作的"冰雪山水"，以及雪景写生作品不在笔者的关注范围之内。究其原因，这些作品的创作过程几乎没能反映创作

[1]　李兆忠：《心在天山，身老沧州——有感于张仃一九八一年的新疆之行》，载《读书》2016年第2期。

图 107　张仃《雪岭无人踪》　1993 年　纸本水墨　尺寸、藏地不详

主体的人生境遇与现实关怀，缺少必要的人文内涵。既有的雪景山水风格史和思想史是否有"消化"它们的可能或愿望，这不是一个时下就能够回答的问题。或许，在当代社会与文化语境中，艺术样式和表达手段的多元化逐渐使得雪景山水这一特殊题材丧失其来自主体境遇方面的创作源动力。董其昌以隐喻性手法传达士大夫仕隐焦虑的抽象风格的"干冬景"山水，也终将被当前过分关注笔墨趣味的人们所不解。当代艺术家更希望观者能够直观地体验到他们的创作意图，利用画面形式或"水墨"的表现力引起人们的注意，而无需再去借助任何曲折途径去揣摩其中的晦涩画意。隐喻性的艺术方式，势必会阻碍画家与观众之间顺畅即时地沟通交流。而且，他们也普遍信奉当代艺术的顺承本质，就是直白地表达这个世界的重压、焦虑和混乱，不需要任何额外的隐喻手法。风格传统和主题画意已经不被今天的学习者作为"集体性"目标或普遍的范本。很多追溯古意的创作在传达艺术史自觉意识的同时，也无法掩饰其难以为继的"残局"现实。

　　当代批评家彭德曾在《失魂落魄——二十世纪山水画评议》一文中认为，董其昌《夏木垂阴图》（台北故宫博物院藏）一作的笔墨功夫，就连今天国画系用功的本

科生都不难达到。那么，笔墨技术方面的学习达到甚至超过原作的高度之后又能如何呢？董其昌实施风格创变所关心的政治与智性问题，远比今天的临摹者所关注的形式与笔墨更加深邃。若临摹者没有能力或意愿去关怀一件作品或一种风格产生的历史情境与人文内涵，也就不可能理解其真正的艺术史价值与思想史意义。若单以"笔墨论英雄"的话，未来的艺术创作终将应验"中国画的历史，实际上是一部在技术处理上不断完善，在绘画思想和观念上不断缩小的历史"。故此，仅仅局限于笔墨技术层面的学习，执念于形神、气韵等风格或笔墨的信仰，将忽视古人在创造某种风格时的复杂人生境遇，也势必失去作为思想史分支的艺术史的人文内涵。固然，无论是董其昌之前的雪景山水，还是传其画脉的清代山水，都惯用着"凹凸""留白"等创作手法，但就作品风格的政治蕴意深刻性而论，董其昌无疑是一位值得重新审视的士大夫类型的山水画家。他的"干冬景"风格创变价值与士大夫政治思想史之间的关系，注定会成为晚期中国历史叙述的重要凭借。虽然，风格史与思想史之关联在叙述上有诸多隐性障碍，但其意义有如方闻所提示的："中国艺术品的证据与思想史相关联，最终让我们在综合理解中国文化时将之纳入一个整体的叙事框架。"〔2〕未来的研究方向，可以尝试进一步将晚明绘画革新纳入中国古代政治文化结构中去考察。

事实上，在当前山水画史研究中，"干冬景"这一复杂的风格概念还没有被学界广泛认同与接受，其内涵也缺乏艺术史和思想史的双重检验。但不可否认，以往那些习以为常的"文人画"规范和笔墨审美原则，已然对之失去了有效的解释能力。在艺术史研究更加讲求风格人文意义的时代，持久存在的大量"常识"与"经验"背后也必然隐藏着研究思维之局限。重视风格选择的特殊境遇以及持续附加的历史意义研究，是风格画法向思想史和政治史汇合的前提。不妨设问，"干冬景"究竟在怎样的历史情境中被促生，在晚期山水画风格史和士大夫政治思想史中如何被更加综合地审视与叙述，在汉、满政权交替过程中到底充当了什么角色——班宗华对董其昌"凹凸"画法被清代统治者所排斥的论断涉及清史研究领域的"反夷"与"汉化"观念；乾隆皇帝鉴定两卷《富春山居图》隐藏的政治意图以及"子明卷"与董其昌的关系，都将不再受现代书画真伪研究视域所限。诸如此类的问题还需学界同仁有更广泛的讨论，甚至是争论，"不怕他真理无穷，进一寸有一寸的欢喜"。时至今日，"董其昌研究"已经取得了丰硕成果，本书意在从艺术风格生成与士大夫生存境遇关系角度作些尝试与探索。无论是言之成理还是持之有故，书中诸多异说都有待学界的深度批评与多方回应！

〔2〕 （美）方闻：《艺术即历史》，见《宋元绘画》，3页，上海，上海书画出版社，2017。

图版目录

第二章　董其昌早期画法创变诸多问题新议

参考文献

（元）倪瓒：《清閟阁集》，江兴佑点校，杭州，西泠印社出版社，2010。

（明）文徵明：《甫田集》，陆晓冬点校，杭州，西泠印社出版社，2012。

（明）董其昌：《容台集》，邵海清点校，杭州，西泠印社出版社，2012。

（明）董其昌：《画禅室随笔》，周远斌点校，济南，山东画报出版社，2007。

（明）冯梦祯：《快雪堂日记》，丁小明点校，南京，凤凰出版社，2010。

（明）陈继儒：《晚香堂小品》，牛鸿恩选注，北京，首都师范大学出版社，2010。

（明）陈继儒：《白石樵真稿》，王凯符选注，北京，首都师范大学出版社，2010。

（明）李日华：《味水轩日记》，屠友祥校注，上海，上海远东出版社，2011。

（清）吴其贞：《书画记》，北京，人民美术出版社，2006。

《王维集校注》，陈铁民校注，北京，中华书局，1997。

《文徵明集》，周道振辑校，上海，上海古籍出版社，2014。

《明史》，（清）张廷玉等，北京，中华书局，2007。

《董其昌全集》，严文儒、尹军主编，上海，上海书画出版社，2013。

《中国书画全书》（修订本），卢辅圣编，上海，上海书画出版社，2009。

《画论丛刊》，于安澜编，北京，人民美术出版社，1960。

《画史丛书》，于安澜编，上海，上海人民美术出版社，1982。

谢巍：《中国画学著作考录》，上海，上海书画出版社，1998。

徐复观：《中国艺术精神》，上海，华东师范大学出版社，2001。

汪世清：《艺苑查疑补证散考》，石家庄，河北教育出版社，2009。

石守谦：《风格与世变：中国绘画十论》，北京，北京大学出版社，2008。

石守谦：《从风格到画意：反思中国美术史》，北京，生活·读书·新知三联书店，2015。

郑威：《董其昌年谱》，上海，上海书画出版社，1989。

王永顺：《董其昌史料》，上海，华东师范大学出版社，1990。

颜晓军：《宇宙在乎在——董其昌画禅室里的艺术鉴赏活动》，杭州，浙江大学出版社，2015。

《董其昌书画编年图目》，齐渊编著，北京，人民美术出版社，2007。

《妙合神离——董其昌书画特展》，台北故宫博物院编，台北，2016。

《董其昌研究文集》，《朵云》编辑部编，上海，上海书画出版社，1998。

《南宗北斗：董其昌书画学术研讨会论文集》，澳门艺术博物馆编，北京，故宫出版社，2015。

《解读〈溪岸图〉》，《朵云》（第五十八集），上海，上海书画出版社，2003。

《海外中国画研究文选（1950—1987）》，洪再辛编，上海，上海人民美术出版社，1992。

《文人画与南北宗论文汇编》，张连、（日）古原宏伸编，上海，上海书画出版社，1989。

（奥）德沃夏克：《作为精神史的美术史》，陈平译，北京，北京大学出版社，2010。

（英）苏立文：《山川悠远：中国山水画艺术》，洪再新译，上海，上海书画出版社，2015。

（美）高居翰：《山外山：晚明绘画（1570—1644）》，王嘉骥译，上海，上海书画出版社，2003。

（美）高居翰：《气势撼人：十七世纪中国绘画中的自然与风格》，李佩桦等译，上海，上海书画出版社，2003。

（美）高居翰：《风格与观念：高居翰中国绘画史文集》，范景中、高昕丹编选，杭州，中国美术学院出版社，2011。

（美）姜斐德：《宋代诗画中的政治隐情》，北京，中华书局，2009。

（美）方闻：《心印：中国书画风格与结构分析研究》，李维琨译，西安，陕西人民美术出版社，2004。

（美）方闻：《夏山图：永恒的山水》，谈晟广译，上海，上海书画出版社，2016。

（美）艾朗诺：《美的焦虑：北宋士大夫的审美思想与追求》，杜斐然等译，上海，上海古籍出版社，2013。

嵇文甫：《晚明思想史论》，北京，东方出版社，1996。

吕思勉：《中国政治思想史》，北京，北京出版社，2016。

王汎森：《晚明清初思想》，上海，复旦大学出版社，2004。

樊树志：《晚明史》，上海，复旦大学出版社，2016。

阎步克：《士大夫政治演生史稿》，北京，北京大学出版社，1996。

张显清、林金树：《明代政治史》，南宁，广西师范大学出版社，2003。

赵园：《明清之际士大夫研究》，北京，北京大学出版社，2000。

林仁川、徐晓望：《明末清初中西文化冲突》，上海，华东师范大学出版社，1999。

（美）余英时：《士与中国文化》，上海，上海人民出版社，2003。

（美）余英时：《朱熹的历史世界：宋代士大夫政治文化的研究》，北京，生活·读书·新知三联书店，2011。

（美）黄仁宇：《万历十五年》，北京，生活·读书·新知三联书店，2008。

附录
董其昌《议国计疏》《军兴议》和
《木晦于根》

以下所录三篇文章（据邵海清点校《容台集》录入）将更加全面地呈现董其昌的政治思想，敬请读者细读深思。

一、《议国计疏》全文如下：

臣闻之《易》曰："何以守位曰人，何以聚人曰财。"财之与位相提而论，其重如此。故古者冢宰制国，用必于岁之杪，视年之丰耗，量入以为出，用国而不知国计之虚实，此最国家之大患也。臣伏读迩者大司农条奏，当今仍岁俭之余，蠲恤之后，一岁之入，不足以支半岁之出，公私之积，真可哀痛，虽桑孔持筹，不能凿空输运，以佐国家之急也。古之立国者，即有三年、九年之蓄，仅以预不测之备，未有寻常一岁之用，即捃括无门而仰给蓄积者，又未有尽度支累年之积，以为寻常一岁之用，而犹屈强半者。夫司农告罄矣，其势必借财于水衡；水衡告罄矣，其势必借财于太仆；太仆告罄矣，其势必借财于内帑，展转数年，而内帑亦尽矣，则安所取乎？今开市之禁，已至于无可复严矣；厨传之供，已至于无可复啬矣；宗室之禄，已至于无可复薄矣；边军之饷，已至于无可复削矣，其所目前停止而可入利之孔者，独开纳耳，而衰世苟且之弊，亦惟开纳为甚，非谓其亵国家之体，开奔竞之风也，谓其以朝廷为外府也。夫俗之称贷者，贷其一而倍偿之，是坐困也；贷其一而十倍偿之，是祸本也，而开纳类是何，则彼所谓钱官者，非能委钱于沟壑也；所谓债钱者，非能登避债之台以免也，必于贪墨乎偿之，是以目前之输，而易异日之属厌，天子以四

海为家，彼之所属厌者安从出哉，而不谓十倍之酬也。且开纳之弊，今已被之矣，自殿馆而金吾、而光禄、而鸿胪，诸曹冗员充斥，靡大官粟，而所称名色武官者，往往为真以滥戎行之任，纵狼养羊，计无左者必也，一切闭其途而以渐汰之乎！又府史胥徒之属，居无廪禄，进无荣望，皆以啖民为生者也，上自辇毂，下至州县，文移对簿，词讼追呼，租赋徭役，出纳纠合，几有毫厘之事关其手者，非赂遗不行，是以百姓破家废产，非尽县官徭役使然也，大半尽于吏家矣。此其初亦以赀进，尤当责之部寺之长，抚按之官，加意搜剔，自今以后，日减一日，勿令滋殖者也，此冗员之当议者也。夫内府者，聚天下之财以为民也，非以奉一人之私也，今内藏库专以内臣掌之，不领于司农，其出纳之多少，积蓄之虚实，簿书之是非，有司莫得而知也，社鼠难薰，路马难齿，往往乘舆之费一，而干没之费十，出林不禁野火，江河不实漏卮，得无虑乎？此弊窦之当清者也。宫掖者风俗之原也，贵近者众庶之法也，故宫掖之所尚，则外必为之；贵近之所好，则下必效之，自然之势也。今内自京师士大夫，外及远方之人，下及军中士伍农民，其服食器用比于数十年之前，皆华靡而不实矣，向之所有，今人见之，皆以为鄙陋而笑之矣。夫天地之产有常，而人类日繁，耕者寝寡而游手日众，嗜欲无极而风俗日奢，欲财力之无屈得乎哉！此奢侈之当禁者也。自古理财用人相为里表，今吏治日敝，徇名失实，其所谓治财者，冻馁其民而丰积聚者也，捃拾麻麦而丧丘山者也，假惜一钱而费万金者也，不操白刃而为寇攘者也，奸巧簿书而罔君上者也。则有清谨自好者，以簿书为烦，而不省以钱谷为鄙而不问，坐使猾吏上下其手，几曾有血诚真意为国家惜财耶！此吏治之当饬者也。最可痛者，国家金帛，皆生民之膏血，州县之吏，鞭挞其丁壮，冻馁其老弱，铢寸以聚，艰关以输，乃辇而归之于夷虏，岁币不赀，盖倍数于初讲之时。至朘刻军士之月粮，以待其非时之索者，又称之矣。窃读三边帅臣之疏，谓丑虏寒盟，其形已成，以理度之，大都止其岁币则变速而祸小，益其岁币则变迟而祸大，而丑虏之变，乃事有必至者。以国家空虚，而岁币之日增，有所不可继也。夫挑戎首难，谁谓长计，然今岁辽左之役，虏不大举乎？纵不可取必于战，独不能坚壁清野，击其惰归乎？以岁币之半，平时则养军，有事则犒士，独不足用乎？国家守边二百五十年，其为款市者二十余年耳，未见二百余年皆中虏也。扁鹊之治病也，病在肌肤则治，病在腠理亦治，病在骨髓则不治，今国之穷于虏，不止腠理病矣。什此不讲，而曰节俭，何裨于事哉！夫国计之急，在眉睫之近，而迂阔无用之言，岂足以救时乎？顾国家之所以困者，非一朝夕故也，繇其迂阔无用之言，一切弁髦之积渐至此耳。语曰："见兔而顾犬，未为晚也；亡羊而补牢，未为迟也。"臣之议止此，惟圣明采择。

二、《军兴议》全文如下：

　　《禹谟》曰："六府孔修。"六府者，水火金木土谷也，五谷以为赋，五金以为贡，《禹贡》田赋与物贡并用，故有惟金三品之文。今则偏重于田赋，而五金之开采有禁。所谓六府者废其一矣。且夫禁之者，将以用之也，辽东金复海，盖皆矿之所自出。一旦没入于房，如齐盗良，当此三空四尽之时，衰世苟且聚敛之术，无一不用。顾独缩舌于开采，以为老成、为经济。其故有二：迁者恐蹈言利之名，屏者恐酿首事之祸，故明知其有益于救时，而莫肯出头承当耳。记不云货恶其弃于地乎？《大学》言生之者众，凡可利于民者，若茶若盐，无所不权，皆谓之生，而独农亩为生乎？若夫矿徒之聚，不能无争，则有矿之处，必有守巡，两道所养之兵，此兵者纵不能临阵杀贼，独不能自卫于开采经月之间，消弭其或然之变乎？且滇中行之二百余年，有司大吏之奉入，无一不取于矿，安在有首事之虑也。大都谋国之事无全利，亦无全害，各从其所重、所急以为转移，如九边互市，其弊必至于废武备成积弱，厥初议起，群臣动色相争，亦是长虑。然行之六十年，边廷之氓保全首领，蕃育妻孥，何啻万万，则以新郑江陵与蒲坂独断独行，不畏和戎之名，不畏首事之祸，所谓安社稷臣也。否则如项者奴祸，不知六十年中，中几何番矣。军无赏士不往，军无财士不来，计国家岁入不过四百万，只一关门每岁六百万，尚安得有剩力余资以募兵而求猛士。余谓宜如岳武穆精择背嵬五百转相训练，得三四百万人长聚畿南，呼吸相应，以防奴酋之猃突，京师安枕卧矣。或曰："子修国史于神庙时，请罢矿税者不习闻之乎？"余曰："此时惟以营三殿为语端，犹是可缓可急之事，曾如今者房骑充斥郊畿，震惊陵寝否？曾以万骑蹂躏我内地，破五县据一府如入无人之境否？我师杀房三头，房屠一壮县以报，房所掠子女玉帛无万数，而我师得其一领甲一只箭，腾之奏牍，举朝贺捷，笑破人口如此否？是则皇上之赫斯怒讨军实，苏轼所谓天地鬼神，谅其有必不得已之实者也。且事领于抚按，不遣中使，不扰闾阎，正以为鞭挞奴酋之资，又何至如岁岁加派，吸民膏血，一方有急，四面从之，为土崩瓦解之形乎？试以吹入筹国者耳中，或有省否？"

三、《木晦于根》全文如下：

君子之养德也，宜何如哉？观天之道而执其机焉，如是而已矣。夫学亦奚事高论矣，乃不曰人而曰天，不曰天之理而曰天之机者，何说也？盖人与天地同宗，与万物同体，而天地之所以变化万物者，尝藏于无端之宅，而运于不测之纪，虽递相循环而尝虚其不用者以为用，是吾人涉世亦须臾不能违者，藉不能静观其机而执之，将立于日损日丧之途，而犯造物之所忌，岂道之所载哉！至是而知天之未始不为人用也，请借木以终晦之说可乎？夫晦何防也，昼夜相携而晦生，晦非明也，然而以育明也，是代为政者也，而晦常为明根焉。不观之月乎？当其自镜而弓、自弓而钩，日就晦矣，而说者曰："非晦也，而出庚焉，而生魄焉，而皎然以辉、晶然以满、山河大地朗然以鉴焉，是尚不为明乎？"而不知有明者，有明明者，不明者能明明，则晦晦固明之根也，而何疑于木。

夫木者其位震，其神勾芒，其东方，其色青，天地之盛德盛气也。然商飙动而叶惊，严霜飞而枝槁，当是时意其剥落摧残之余，生理几何而来，兹无春色矣。然而其叶弥凋，其根弥固，其条弥振，其根弥深，未几而暖以黍律，吹以阊阖，濡以甘雨，勾者甲者、萌者苗者、昌者遂者，忽而生晔，忽而敷荣，豫章之墟，邓林之野，皆是物焉。孰休息是、孰闭藏是、孰居无事翕聚而散是，则岂非木晦于根，亦明于根之验耶。

天地一体也，太极一根也，是故天地之生，非其所以生；而天地之杀，乃所以晦其生，天地之成，非其所以成；而天地之毁，乃所以晦其成，天地之长，非其所以长；而天地之消，乃所以晦其长。未有绝而不续，未有退而不进，未有伏而不发，大而为元会运世之数，小而为祸福禨祥之变，其端起于毫芒朕兆之前，而其用著于宇宙民物之积。神乎！神乎！化工不得此，其何所赖以雕刻众形乎？微乎，微乎！君子不得此，其何所赖以裋躬游世乎？是故目视备色，耳听备声，君子曰："是戕吾根者也"，而收视反听以晦之；词肆雕龙，谈驰白马，君子曰："是披吾根者也"，而如愚若讷以晦之；名无翼而飞，声不胫而走，君子曰："是蚀吾根者也"，而逃虚混俗以晦之，功业盖世，威略震主，君子曰："是危吾根者也"，而遗荣让善以晦之。尚絅于锦，怀玉以褐，大白若辱，深藏若虚。宁为大樗，无为朝槿；宁为散木，无为文梓；宁为龙门之枝，无为汉南之柳；宁为郁洞之柏，无为凭社之桑；宁避斤斧于深山，无借先容于匠石。凡以养晦也，养晦固精啬，精啬则有余勇；养晦故神守，神守则有余识；养晦故气完，气完则有余量。无为也、无用也，而无不为也、无不用也之人也、之德也，鬼不得瞰其室，神不得害其成，五行不得拘其形，阴阳不得尸其命，

不亦贯四时、偃千岁而不改柯易叶者哉！此何以故也？

天之机欲藏不欲泄、欲谦不欲盈、欲静不欲动、欲稚不欲壮、欲缺不欲完、欲辱不欲荣、欲拙不欲巧，深根固蒂，养晦之道也。君子不能违天，而能执天之行；君子不能徼天，而能先天之变。以明为枝叶，以晦为根本，以袭明为真晦，以用晦为至明，彼其日用饮食于斯，而何往非生生之门乎？不然雕玉以为楮，剪彩以为花，则小人的然眩然博流俗旦夕之观，而身名俱裂之道也。兹木也，君子谓之重伤，重伤之材无寿类矣。吁，其惟圣人乎！盖文王当纣之际，外柔顺内文明，不显其德，不集其统，以晦道终始焉，故曰："文王得《易》之用。"吁，其惟圣人乎？朱子始以晦自志，而及其遭伪学之祸也，又能以遁自止。吁，若朱子，则可谓斯文梁木矣！

索引

图书在版编目 (CIP) 数据

风格与境遇：董其昌干冬景山水研究：1589-1599/ 王洪伟著·—— 上海：上海书画出版社，2020.7

（朵云文库·书画论丛）

ISBN 978-7-5479-2248-4

Ⅰ . ①风… Ⅱ . ①王… Ⅲ . ①董其昌（1555-1636）—山水画—绘画评论 Ⅳ . ① J212.052

中国版本图书馆 CIP 数据核字（2020）第 120233 号

朵云文库·书画论丛

风格与境遇：

董其昌干冬景山水研究（1589-1599）

王洪伟 著

责任编辑	曹端锋
审　读	陈家红
责任校对	郭晓霞
装帧设计	袁银昌
技术编辑	包赛明

出版发行	上海世纪出版集团 ◎ 上海书画出版社
地址	上海市延安西路 593 号　200050
网址	www.ewen.co www.shshuhua.com
E-mail	shcpph@163.com
制版	上海文高文化发展有限公司
印刷	上海展强印刷有限公司
经销	各地新华书店
开本	787×1092　1/16
印张	19.75
字数	300 千
版次	2020 年 10 月第 1 版　2020 年 10 月第 1 次印刷
书号	ISBN 978-7-5479-2248-4
定价	78.00 元

若有印刷、装订质量问题，请与承印厂联系 电话：021-66366565